KB178304

CARAVAGGIO

The Immortal Artist Caravaggio

by Ko Chonghee
Published by Hangilsa Publishing Co. Ltd., Korea, 2023.

CARAVAGGIO

불멸의 화가 카라바조

고종희 지음

한길사

일러두기

• 이 책에서 표기한 주요 미술가들의 생몰연대는 펠리체(L. Felice)가 쓴
 『가르잔티 미술백과사전』(*La Nuova Enciclopedia dell'Arte Garzanti*),
 Milano, Garzanti, 1986을 참조했다.
• 백과사전에 기록되지 않은 미술가들의 생애는 구글 인물정보를 참조했다.
• 도판 크기는 세로×가로로 표시했으며 단위는 센티미터다.
• 카라바조 그림의 재질은 천장화 「목성, 해왕성 그리고 명왕성」 한 점을 제외하고
 전부 캔버스에 유채다.
• 작품의 연대는 마리니(Maurizio Marini)의 『최고의 화가 카라바조』
 (*Caravaggio, Pictor Praestantissimus*), Newton & Compton Editori와
 구투소(Renato Guttuso)의 『카라바조』(*Caravaggio*), Rizzoli를 참조했다.

카라바조에 빠진 한 연구자의 결실

• 책을 펴내며

진실을 밝힌 사람은 전문가가 아니라 취미생활에 충실했던 한 평범한 시민이었다. 미켈란젤로 메리시 다 카라바조Michelangelo Merisi da Caravaggio라는 이름은 카라바조 출신의 미켈란젤로 메리시라는 뜻이다. 그가 카라바조라고 불리게 된 이유다. 17세기의 저명한 평론가이자 미술사가였던 피에트로 벨로리Pietro Bellori를 비롯한 동시대 학자들부터 20세기의 카라바조 전문가들에 이르기까지 이를 의심한 사람은 없었다. 취미에 충실했던 어떤 사람이 핵폭탄급 발견을 하기 전까지는.

진실은 2007년 2월에 밝혀졌다. 비토리오 피라미Vittorio Pirami는 밀라노 교구청의 문서보관소에서 기록물을 열람하다가 다음과 같은 세례기록을 발견했다.

> "미켈란젤로 메리시(아들) 30일 세례 받음.
> 부친 페르모 메리시오, 모친 루치아 아라토리, 대부 프란체스코 콧사."

미켈란젤로 메리시라는 화가의 이름, 부친 페르모 메리시, 모친 루치아 아라토리가 정확히 카라바조의 인적사항과 일치하며 프란체스코 콧사라는 카라바조의 대부 이름도 적혀 있다. 이에 관한 기사를 쓴 마르코 카르미나티는 이 발견을 "폭탄"이라고 불렀다.* 이 기록물은 1565년부터 1587년까지 23년간 밀라노 성 스테파노 브릴로Santo Stefano in Brilo 성당 신자들의 세례 정보를 담은 것으로 밀라노 교구청 문서보관소에 보존되어 있다.

카라바조가 태어난 곳이 카라바조 마을이 아닌 밀라노였음을 증명한 엄청난 사건이었다. 카라바조가 카라바조라고 불린 이유는 그가 태어난 지역 이름으로 불렸기 때문인데

* 이에 대한 기사는 셀 수 없을 정도로 많으나 그중 다음 두 기사를 참조했다. "Caravaggio, ecco il certificato che attesta il battesimo a Milano," *Milano La Pubblica*; Marco Carminati, "Caravaggio da Milano," in *Cultura & Tempo Libero*, 2007. 2. 24.

카라바조가 아니라 밀라노에서 태어났다는 것이다. 그가 태어난 날은 성 미카엘 대축일인 1571년 9월 29일이고 세례식은 다음 날인 9월 30일 밀라노의 성 스테파노 브릴로 성당에서 거행되었던 것이다.

이 사실을 발견한 비토리오 피라미는 밀라노 근교에 사는 평범한 시민으로 한때 피닌베스트Fininvest라는 투자회사의 매니저로 일했으며 지금은 퇴직한 연금 수령자다.* 그는 밀라노국립대학 교수 줄리오 보라Giulio Bora의 수업을 들을 정도로 미술사에 심취한 만학도였으며, 그의 열정은 고문서 찾기에서 빛을 발하여 17세기 화가들에게 흥미를 갖고 고문서를 검색하다가 문제의 기록을 발견한 것이다. 나는 이탈리아의 미술관에서 카라바조의 출생지를 이제는 카라바조가 아닌 밀라노로 표기하고 있음을 직접 확인했다.**

내가 카라바조의 출생지가 왜곡되었음을 알게 된 것은 2022년 여름 이탈리아 여행에서였다. 『불멸의 화가 카라바조』를 집필하다가 의문점이 있거나 부정확하거나 이해가 부족했던 사실들을 현지에서 직접 확인하기 위해 떠나온 여행이었다.

하늘은 스스로 돕는 자를 돕는다고 했던가. 화가의 고향인 카라바조 마을을 찾아갔으나 그의 부친이 일했던 후작궁은 시청으로 바뀌어 있었다. 그날이 토요일이어서 시청 문은 굳게 닫혀 있었다. 시청 앞 광장에서 한가롭게 차 한 잔을 마시고 일어서는데 자전거를 탄 중년 남성이 지나갔다. 혹시나 하는 마음에 카라바조가 살았던 집이 어디인지 아느냐고 물었다. 기다렸다는 듯이 카라바조는 바로 이 시청 안에서 살았다면서 카라바조라면 뭐든 다 아는 마을의 유명 인사를 소개시켜주겠다며 우리 부부를 어느 집 앞으로 안내했다. 벨을 누르고 집주인이 나오자 그는 유유히 사라졌다. 집주인의 이름은 베페 푸마갈리Beppe Fumagalli였다.

푸마갈리는 카라바조에 관한 여러 정보를 들려주었는데, 그중 내 귀를 의심케 하는 이야기가 있었다. 카라바조의 고향이 카라바조가 아니라 밀라노이며 이 엄청난 출생 왜곡 사건이 2007년에 피라미라는 인물에 의해 밝혀졌다는 것이다. 인터넷을 검색해보니 자료는 차고도 넘쳤다. 400년간 지속된 화가의 출생지가 오류였음을 확인하는 순간이었다. 이미 10여 년 전에 이탈리아를 떠들썩하게 달군 이 사건을 모르고 지나갔음은 물론, 국내에서 미술사학자로서는 처음으로 출간하는 카라바조 연구서에 주인공의 출생지를 잘못 쓰는 오류를 저지를 뻔했으니 등에서 식은땀이 났다. 사실 이탈리아에서는 핵폭탄

* 피닌베스트는 1975년 실비오 베를루스코니(Silvio Berlusconi, 1936~)가 설립한 회사로 자회사를 여럿 거느린 기업이다. 설립자 실비오 베를루스코니는 1994년부터 2011년 사이에 세 차례나 이탈리아 총리를 지낸 바 있는 정치인이자 대기업 총수다.

** 발견 초기에는 논란도 있었고, 카라바조시로서는 큰 타격이 아닐 수 없으나 이를 인정할 수밖에 없었던 것 같다.

급 사건이었지만 국내에서는 카라바조라는 화가가 거의 알려지지 않은 상황이었기에 이 뉴스가 크게 전해지지 않았던 것 같다. 2022년 당시 카라바조를 국내 사이트에서 검색해보니 그의 출생지가 대부분 카라바조로 되어 있다. 이 책이 출간되면 카라바조의 출생지는 우리나라에서도 밀라노로 바로잡힐 것이다.

바로크 미술에서 카라바조의 중요성을 생각하면서 이런 생각을 해보았다.
카라바조가 없었다면 렘브란트가 존재할 수 있었을까?
루벤스, 벨라스케스, 라투르는?
이들은 카라바조에게서 결정적 영향을 받은 17세기 바로크 양식의 거장들이다. 국내에서 이들 대가들은 잘 알려져 있으나 카라바조는 본격적으로 소개되지 않았다. 카라바조는 미술 역사상 처음으로 '카라바지스티'Caravaggisti라 불리는 공식 추종자들도 탄생시킨 거장이다.
『불멸의 화가 카라바조』 출간을 앞두고 그의 작품들을 다시금 확인하기 위해 이탈리아의 몇몇 미술관을 방문했다. 6점을 보유하고 있는 보르게세 미술관을 제외하면 대부분의 미술관은 카라바조의 작품을 많아야 2, 3점 소장하고 있다. 하지만 이들 미술관 서점에는 수십 종의 카라바조 화집이 도배하듯이 진열되어 있고 미술관의 카탈로그는 십중 팔구 카라바조의 작품을 표지로 쓰고 있다. 어떤 미술관은 입구에서부터 카라바조 작품의 위치를 표시해놓기도 한다. 수십 년이 지나도록 이탈리아에서는 카라바조 열풍이 사그라들 줄을 모른다. 오히려 점점 더 거세지는 것 같다. 이탈리아의 국영 방송 Rai에서는 카라바조의 삶을 다룬 영화 「카라바조」를 제작하기도 했다.

내가 카라바조를 처음 알게 된 것은 1980년대 초 피사대학교 미술사학과의 근대미술사 수업에서였다. 이후 그에게 매료되어 작품이 전시되어 있는 박물관과 미술관을 거의 다 찾아가서 본 것 같다. 최근에는 그가 숙식했으며 지금까지도 운영하고 있는 나폴리의 체릴리오 식당과 테러를 당한 그 식당 앞의 좁은 골목을 직접 확인했고, 살인 후 도피한 첫 피난처 마을 팔리아노도 방문했다. 또한 생애 마지막 순간을 보낸 에르콜레 항구 마을과 그의 무덤에도 가서 참배했다. 요람에서 무덤까지 카라바조의 흔적이 남아 있는 곳이라면 거의 다 가본 것 같다. 가장 인상 깊었던 작품은 시칠리아섬에서도 배를 타고 몇 시간을 더 갔던 지중해 몰타의 성 요한 대성당 벽에 설치된 「참수당하는 세례자 요한」이었다. 그 먼 곳까지 배를 타고 피신 왔을 화가의 처지가 내 일처럼 마음 아프게 느껴졌다.
나는 카라바조에 관한 책이라면 눈에 띄는 대로 사들였다. 그 덕분에 코로나 상황에서

도 이 책을 쓸 수 있었다. 가장 중요한 자료는 마우리치오 칼베시Maurizio Calvesi가 쓴 『카라바조의 현실』 *La Realtà del Caravaggio*이었다. 이 책은 30년 동안 내 연구실의 서가에 꽂혀 있다가 마침내 빛을 보았다. 나의 피사대학 동기인 친치아 토네티Cinzia Tonetti가 선물한 책으로 저자인 로마대학 칼베시 교수의 친필 사인이 적혀 있었다.

　"동료이자 친구에게,
　우리가 함께했던 꿈과 우정과 사랑을 나누며.
　1990."

내가 평소에 카라바조 노래를 부르니까 저자 사인까지 받은 귀한 책을 선물한 것 같다. 지금은 소식이 끊긴 그리운 친구에게 내가 쓴 『불멸의 화가 카라바조』를 전해줄 수 있기를 소망한다.

이 책은 내가 40년간 공부한 미술사 전반에 대한 지식과 직접 현장을 찾아야만 직성이 풀리는 나의 탐사 본능, 그리고 현장에서만 알 수 있는 작가와 작품에 대한 비밀을 한데 녹여낸 것이다. 무엇보다도 하나의 작품이 탄생하기까지 작가에게 영향을 미친 인물, 지역 그리고 사회·정치·종교적 배경을 추적하는 일에 열정을 쏟았다. 이 책이 단순히 한 위대한 예술가에 대한 연구서가 아니라 내가 평생을 바친 미술사 연구에 대한 열정의 결과물이라고 감히 말씀드리고 싶다.

내가 이탈리아에서 유학하고 평생 미술사를 연구할 수 있었던 것은 피사대학에서 나보다 먼저 미술사를 공부하신 이은기 선생님이 계셨기에 가능했다. 깊이 감사드린다.

한길사 김언호 대표님께 감사의 인사를 드린다. 대표님은 카라바조 작품의 특징을 최대한 살리기 위해 대형 판형으로 책을 출판해주셨고, 천 매가 넘는 원고를 만년필로 직접 교정해주셔서 나를 감동시키셨다. 부족한 글을 아름다운 책으로 만들어준 백은숙 주간님과 이한민 편집자님, 그리고 한길사 관계자분들께 감사를 드린다.

카라바조 그림에 담긴 프란치스칸 수도회의 정신과 당시 교회 상황에 대해 감수해주신 작은형제회의 기경호 신부님께 감사드린다. 이 책에는 교회 관련 용어가 무수히 등장하는데 이를 감수해주신 서울대교구의 양경모 신부님께도 감사를 드린다.

올여름 카라바조시를 방문했을 때 만난 몇몇 분들이 귀한 정보를 제공해주셨다. 카라바조에 대한 출생지의 정보를 알려준 베페 푸마갈리Beppe Fumagalli와 이 화가에 대한 자료와 문화재를 공개해준 카라바조 시청의 문화담당관 유리 카텔라니Juri Cattelani에게 감사를 드린다.

이 책은 내가 교수로 재직하면서 집필한 마지막 책이다. 이 책이 출판될 즈음 나는 자유를 누리는 명예교수가 되어 있을 것이다. 27년 동안 근무했던 한양여자대학교의 모든 교수님들과 직원 선생님들께 감사드린다. 또한 책이 나올 때마다 읽어주시고 용기를 주시는 독자님들께 감사드린다.

마지막으로 나의 사랑하는 가족에게 감사를 드린다. 조각가인 남편 한진섭 씨, 사랑하는 두 아들과 며느리, 눈에 넣어도 안 아플 두 손자는 나의 존재 이유다. 홀로 남으신 시어머니와 친정어머니 그리고 우애 좋은 나의 형제자매에게도 감사를 드리고 싶다.

새벽에 일어나 글을 쓰기 전 성무일도를 바쳤고, "내 마음에 사랑의 불이 타오르기를, 이 책이 주님께 영광이 되고 사람들에게는 도움이 되기를" 기도하며 집필했다. 이 모든 것을 허락하신 주님께 감사드린다.

2023년 7월
고 종 희

불멸의 화가 카라바조

카라바조에 빠진 한 연구자의 결실
• 책을 펴내며 · 5

Ⅰ · 화가를 꿈꾸다

1 고향과 가족 · 14
2 도제 시기 · 20

Ⅱ · 로마인을 사로잡다

1 청년 카라바조의 로마 입성 · 34
2 인물화, 정물화, 풍속화 · 52
3 성화 · 98

Ⅲ · 로마의 스타가 되다

1 공공미술 · 122
2 그림을 훔치다 · 180
3 테네브리즘의 기원을 찾아서 · 198
4 교황 바오로 5세와 불행의 시작 · 216
5 가난한 사람들을 그리다 · 240
6 가톨릭개혁 미술과 바로크 양식의 탄생 · 250

CARAVAGGIO

IV · 하늘의 별이 되다

1 살인과 도주 · 276

2 나폴리 · 292

3 섬나라 몰타 · 310

4 시칠리아 · 334

5 다시 나폴리 그리고 사망 · 368

카라바조에 대한 오해와 진실

· 책을 마치며 · 387

카라바조의 이동 경로 · 393

도판 목록 · 394

참고문헌 · 402

카라바조 연표 · 408

CARAVAGGIO

Ⅰ · 화가를 꿈꾸다

고향과 가족

카라바조라는 이름의 유래

카라바조의 본명은 미켈란젤로 메리시다. 우리가 흔히 부르는 카라바조라는 이름은 그가 태어났다고 알려진 마을 이름이다. 그는 왜 마을 이름으로 불리게 되었을까.

고흐, 피카소, 마티스를 비롯해 미술사에 등장하는 미술가들은 대부분 성으로 불린다. 그런데 성이 아닌 이름으로 불리는 미술가들이 몇 명 있다. 바로 미켈란젤로, 라파엘로, 다빈치, 티치아노 등이다.

성이 아닌 이름으로 불린다는 것은 위대한 미술가들에게 역사가 헌정한 최고의 영예다. 세상에는 미켈란젤로라는 이름이 수없이 많지만 역사에서 미켈란젤로로 불리는 사람은 르네상스의 거장 미켈란젤로 부오나로티Michelangelo Buonarroti, 1475~1564 단 한 사람뿐이다.

유로화가 나오기 전 이탈리아의 지폐에는 화가와 조각가의 초상화가 등장했다. 미켈란젤로, 라파엘로, 티치아노, 카라바조 등 성이 아닌 이름으로 불린 바로 그 예술가들이다. 그중 카라바조는 고액권인 10만 리라의 주인공이었다. 우리 돈으로 대략 5만 원에 해당하는 지폐였다.

카라바조가 등장한 10만 리라 지폐의 앞면에는 화가의 자화상과 「행운」(82쪽)이, 뒷면에는 「과일바구니」(86쪽)가 새겨져 있었다. 우리나라에는 아직 많이 알려지지 않은 카라바조를 이탈리아인들이 얼마나 사랑하는지를 보여주는 증거다.

미켈란젤로보다 1세기 후에 태어난 미켈란젤로 메리시 다 카라바조Michelangelo Merisi da Caravaggio, 1571~1610는 1세기 전의 미켈란젤로가 이름을 선점했으므로 태어난 마을 카라바조로 불리게 되었다.* 인구 2만 명이 안 되는 이탈리아 북부의 작은 마을이다.

전기작가 피에트로 벨로리Pietro Bellori, 1613~96는 『카라바조 전기』**에서 그가 벽돌공의 아들로 태어났다고 밝혔다. 얼핏 보면 육체노동을 하는 장인匠人의 아들로 생각하기 쉽지만 실제로 카라바조의 모친은 귀족 가문 출신이었다. 출생부터 잘못된 정보로 기록된 이유는 그를 둘러싼 당대의 부정적인 평가와 무관하지 않으며 전기작가 벨로리는 카라바조 부친의 직업을 벽돌공이라고 소개함으로써 카라바조의 이미지에 타격을 주었다.

* 카라바조가 태어난 마을은 카라바조가 아니라 밀라노였음이 2007년 비토리오 피라미에 의해 밝혀졌다. 이 책, 5~6쪽 참조.

** 벨로리의 『카라바조 전기』는 카라바조 연구의 출발점이라 할 수 있는 중요한 저서로 1672년 로마에서 처음 출판되었다. 나는 1976년 에이나우디(Einaudi) 출판사에서 재출간한 2009년 판을 참조했다. P. Bellori, "Vita di Michelangelo Merigi da Caravaggio pittore," *Le vite de'pittori scultori e architetti moderni*, Torino, Einaudi, 2009.

카라바조의 삶과 운명은 그의 부모가 결혼식을 올린 카라바조 마을에서 이미 결정되었다고 할 수 있다. 보로메오와 콜론나라는 명문가문의 후원 덕분에 카라바조는 톱클래스 화가로 성장할 수 있었다. 카라바조의 인생은 요람에서 무덤까지 카라바조 마을 사람들과 연결되어 있었다.

카라바조의 부친 페르모 메리시Fermo Merisi, 1505~77의 직업은 벽돌공이 아니라 카라바조 마을을 통치하던 영주領主 가문의 마에스트로 디 카사Maestro di Casa였다. 마에스트로 디 카사는 군주나 영주 등 통치자 혹은 유서 깊은 가문의 재산을 관리하는 직업이다. 카라바조의 부친은 가문의 회계사 일을 한 것으로 보인다. 당시 귀족들은 금융, 무역을 비롯한 사업체를 운영하는 경우가 많았고 대형 국책사업을 맡기도 했다. 메디치 가문이 대표적인 예다. 마에스트로 디 카사는 이 같은 가문의 대표와 얼굴을 맞대고 다양한 문제를 상의하고 관리했다.

카라바조가 태어난 날은 1571년 11월 21일이라는 설과 성 미카엘 대천사의 축일인 9월 29일이라는 설이 있었다. 2007년 비토리오 피라미가 발견한 카라바조의 세례일이 9월 30일로 확인됨으로써 카라바조의 탄생일은 성 미카엘 대축일인 9월 29일로 확정되었다. 부친 페르모는 카라바조가 6세가 되던 1577년 페스트로 사망했고 모친은 카라바조가 19세였던 1590년에 사망했다. 형제자매로는 1583년에 사제가 된 남동생 조반니 바티스타Giovanni Battista와 여동생이 있다. 동생 조반니 바티스타는 1600년에 사제서품을 받았다. 그에게 서품을 준 사람은 밀라노의 대주교 페데리코 보로메오의 추종자였던 카를로 바스카페Carlo Bascapè라는 신부였다.*

1570년대 밀라노에는 페스트가 창궐했다. 카라바조는 여섯 살 때인 1577년 페스트로 부친과 조부, 숙부를 며칠 사이에 모두 잃었다.** 이후 사제인 또 다른 숙부 루도비코 메리시가 그의 보호자가 되었다. 숙부 루도비코는 당시 밀라노 교구청에서 근무했지만 1591년 카라바조가 로마에 상경했을 때 그도 로마에 있었다. 조카를 위해 일부러 왔는지 업무차 왔는지는 알 수 없으나 조카가 로마에서 적응할 수 있도록 지인들에게 소개해주는 등 카라바조의 정착을 위해 도움을 준 것으로 추정한다.

* 밀라노의 암브로시아나 문서보관소에는 카를로 바스카페가 1588년부터 1591년 사이에 대주교 페데리코 보로메오에게 보낸 서신이 115통 보관되어 있다.
** 카라바조는 이 무렵까지 밀라노에 거주하다가 부친의 사망 후 모친과 함께 카라바조로 와서 지낸 것 같다.

카라바조를 후원한 가문들

카라바조의 부모 페르모 메리시와 루치아 아라토리Lucia Aratori는 1571년 1월 14일 카라바조 마을에서 결혼식을 올렸으며 장소는 당시 밀라노의 대주교 카를로 보로메오Carlo Borromeo, 1538~84 가문 소유의 '겸손의 수도원' 성당이었다. 결혼식 증인은 카라바조 마을의 후작 프란체스코 1세 스포르차Francesco I Sforza로 코스탄차 콜론나Costanza Colonna, 1556~1626의 남편이다. 코스탄차 콜론나는 그 유명한 레판토 해전에서 이슬람 함대를 물리치고 기독교의 영토를 되찾은 이탈리아의 영웅 마르칸토니오 2세 콜론나Marcantonio II Colonna, 1535~84의 딸이다.[*]

가문 간의 인연은 여기서 끝나지 않았다. 마르칸토니오 2세 콜론나의 장자 파브리치오 콜론나Fabrizio Colonna는 밀라노의 대주교 카를로 보로메오의 누이인 안나 보로메오Anna Borromeo와 혼인했다. 카를로 보로메오는 16세기 중후반 루터의 종교개혁 이후 가톨릭개혁 운동을 이끌어나간 가장 중요한 가톨릭교회의 지도자로 성인품에 오른 인물이다. 카라바조의 부친은 바로 이들 가문과 혈연관계에 있었던 카라바조 마을 영주의 궁에서 일했던 것이다.

카라바조 부모의 결혼식에 스포르차,[**] 보로메오, 콜론나라는 이탈리아 최고의 명문가 사람들이 참석했으며 그들 중 콜론나 가문과 보로메오 가문은 카라바조를 평생 후원했다. 부모의 결혼식과 거기에 참석한 하객들의 면면은 카라바조의 부친이 벽돌공이 아니었음을 보여주기에 충분하다. 카라바조의 삶과 운명은 그의 부모가 결혼식을 올린 카라바조 마을에서 이미 결정되었다고 할 수 있다.[***]

보로메오와 콜론나라는 명문가문의 후원 덕분에 카라바조는 톱클래스 화가로 성장할 수 있었다. 특히 콜론나 가문은 카라바조가 살인을 저지른 1606년 이후에 로마 탈출을 도왔으며 이후 나폴리, 몰타, 시칠리아를 거쳐 다시 나폴리로 돌아와서 사망하기까지 4년간의 피신 생활 중에도 카라바조를 지근에서 도우면서 피신처를 마련해주었고, 현지인들과 연결시켰으며, 작품 주문자들을 소개시켜주었다. 이들의 조력 덕분에 카라바조는 도주 기간에도 작품 활동을 계속할 수 있었고 그 수입으로 생활할 수 있었다. 카라바조의 인생은 요람에서 무덤까지 카라바조 마을 사람들과 연결되어 있었다.

[*] 그녀에 대한 설명은 이 책, 176쪽을 참조할 것.
[**] 스포르차 가문은 밀라노의 군주 가문으로, 레오나르도 다빈치가 이 군주를 위해서 봉사했다.
[***] 카라바조를 둘러싼 주변 귀족 가문들의 관계는 M. Calvesi, *La realtà del Caravaggio*, Torino, Einaudi, 1990, pp.107~110을 참조할 것.

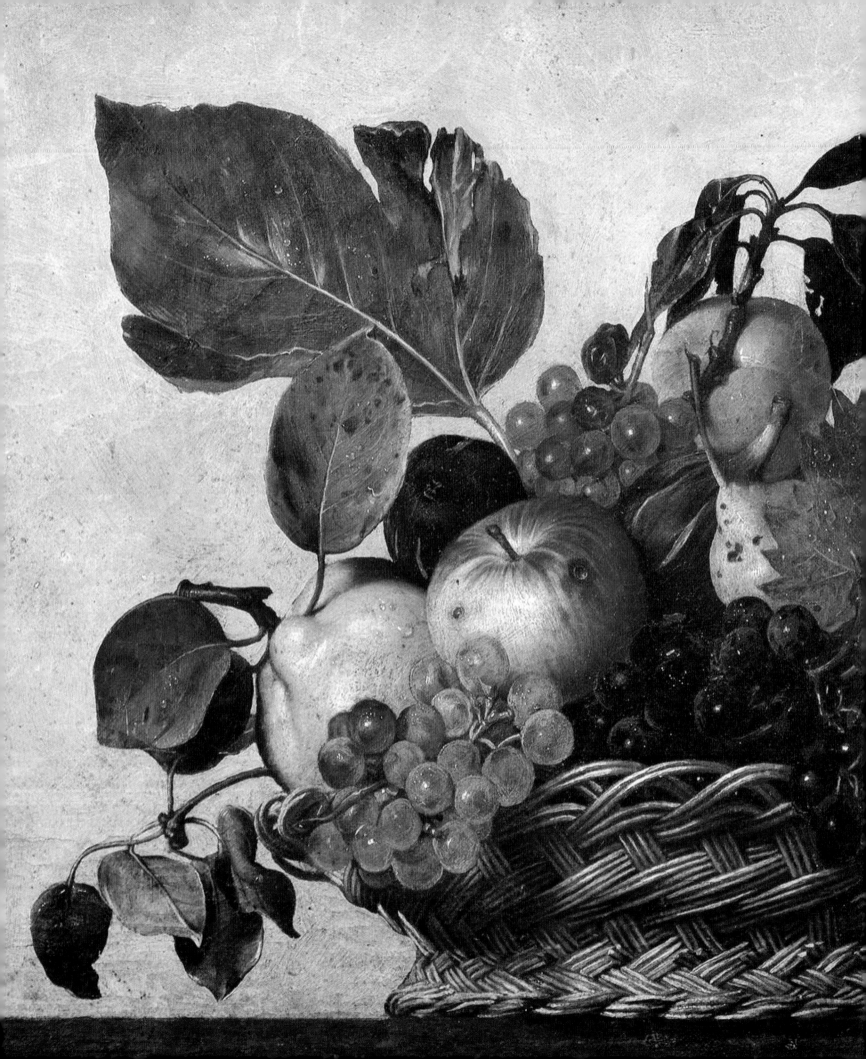

한때 카라바조의 부친이 마에스트로 디 카사로 일했으며 현재는 카라바조시의 시청사로 쓰고 있는 후작궁을 둘러보고 나오는데 한 젊은이가 말을 걸어왔다. 자신을 시청의 문화담당관이라고 소개한 그 사람의 이름은 유리 카텔라니였다. 카라바조 부모가 결혼식을 올린 교회를 안내하겠다는 것이다. 고맙고 반가운 마음으로 그의 안내를 받아 교회를 찾아갔는데 점심시간이라 교회 문이 닫혀 있어 건물만 보고 나왔다. 아쉬워하는 우리에게 그 안내자는 당신들에게 기적이 일어날 것이라며 책을 한 권 선물하겠다고 했다. 책 제목은 『아라토리가의 옛 영웅들』*Gli Eroi Antichi Di Casa Aratori*, 2010로 시청사 지하에 위치한 이 저택의 역사와 그 안에 장식된 아라토리 가문 사람들의 초상화를 담고 있었다.* 아라토리는 카라바조 모친의 성姓이다. 카라바조의 부모 중 모친 쪽은 확실히 귀족 가문이었던 것 같다.

현재 시청 건물과 미술관으로 사용하고 있고 갈라브레시궁Palazzo Gallavresi이라 불리는 건축물은 13세기에 지어졌고, 그 지하층에 카라바조 모친 가문의 저택이 있었다고 한다. 이 건축물은 16세기 들어서 카라바조 마을의 후작이었던 스포르차 가문이 인수했고, 18세기에 현재 이 건물의 이름이 된 갈라브레시 가문으로 소유권이 넘어갔다.

16, 17세기 당시 이탈리아에서 가장 강력한 군주 가문인 밀라노의 스포르차 가문과 아라토리 가문이 서로 우호적인 관계를 맺고 있었고, 밀라노 공국을 통치하는 이 강력한 가문이 화가 카라바조를 후원했음을 짐작하게 하는 소중한 자료다. 카라바조의 일생 동안 그를 후원했던 많은 가문은 사실은 카라바조 모친 가문의 영향력이 있었기에 가능했음을 나는 뒤늦게 알게 되었다. 카라바조 모친 가문의 책을 발간하면서 당시 카라바조의 시장市長은 머잖은 날 이 가문의 집과 장식을 대중에게 공개하겠다고 책의 서문에서 약속했다. 아라토리 가문의 저택을 직접 볼 수 있다면 카라바조 외가의 위상도 좀더 정확하게 알 수 있을 것이다.

* Roberta Aglio 외, *Gli Eroi Antichi di casa Aratori*, Bolis Edizioni, 2010.

2 도제 시기

카라바조와 밀라노의 화가들

제자 덕에 유명해진 스승들이 있다. 이미 당대 최고의 작가로 인정받았으나 역사에 기록될 정도는 아니었는데 제자가 세기의 거장이 되는 바람에 재평가된 작가들이다. 카라바조의 스승 시모네 페테르차노Simone Peterzano, 1535~99도 그중 한 사람이다.

벨로리는 카라바조가 "13세쯤 되었을 때 밀라노의 벽화를 그리는 페테르차노라는 화가의 공방에 들어가 그곳에서 4, 5년간 지내면서 몇몇 작가들을 만나 벽화 그리는 법과 초상화 그리는 법 등을 배운 후 밀라노를 떠났다"고 썼다. 이 글은 카라바조가 밀라노라는 도시에서 십 대 초반에 화가의 세계에 입문했음을 증명했다는 점에서 중요하다. 이 도시에서의 도제 기간이 미래의 그의 작품 세계에 결정적인 영향을 주었기 때문이다. 자연주의Naturalism로 불리는 카라바조 작품의 특징과 그를 성공으로 이끈 후견인들의 인맥이 고향과 밀라노에서 결정되었고, 사망 전까지 그를 보호하고 후원해준 인물이 바로 밀라노의 대주교였던 페데리코 보로메오Federico Borromeo, 1564~1631였다.

스승 페테르차노는 티치아노Tiziano Vecellio, 1490~1576의 제자로 알려졌으며 밀라노에서의 활동은 1573년경에 시작했다. 티치아노의 제자를 스승으로 둔 덕에 카라바조는 빛과 색채로 상징되는 베네치아 회화의 진수를 알게 되었고, 밀라노와 북부 이탈리아에서 유행한 자연주의 회화에도 눈을 뜰 수 있었다. 카라바조의 본격적인 작품 생활이 시작된 로마 시기의 첫 10년간 쏟아낸 주옥같은 작품들은 바로 이곳 밀라노에서의 도제 기간 동안 터득한 훈련의 결과라 할 수 있다.

당시 밀라노에서는 대주교 카를로 보로메오의 지도하에 루터의 종교개혁으로 야기된 종교·사회 문제들을 해결하기 위해 강력한 가톨릭개혁 운동이 전개되고 있었다. 페테르차노를 비롯한 밀라노와 이탈리아 북부의 화가들은 그에 부응하는 그림을 그리는 일로 호황을 맞았다. 카라바조는 이 같은 분위기에서 그림을 배우기 시작했으니 가톨릭개혁 운동이라는 시대정신이 그에게 자연스럽게 스며들었고, 이후의 작품에 지속적인 영향을 미쳤다. 이 무렵 밀라노와 이탈리아 북부에서 활동했던 군소 화가들은 그동안 미술사에서 거의 언급되지 않다가 카라바조에게 영향을 미쳤다는 사실이 알려지면서 주목받기 시작했다.

도제 생활을 마친 후 카라바조는 베네치아를 여행했는데 이는 스승에게서 배운 티치아노 회화의 비밀을 직접 눈으로 확인하고자 한 이유가 컸을 것이다. 이에 대해 벨로리는 "밀라노를 떠나 그는 베네치아로 갔으며 거기서 조르조네의 색채에 매료되어 그의 작품들을 모방했다"라고 썼다. 여기서 벨로리가 사용한 모방이라는 말은 원작을 종이에 베껴 그리는 정도로 생각하면 될 것 같다. 당시에는 사진이 없었으니 화가들은 자연이

나 타인의 작품을 드로잉북에 베꼈을 것이다. 드로잉의 중요성이 그 어느 때보다 강조된 것은 이 때문이다. 카라바조 역시 인상 깊은 그림을 볼 때마다 자신만의 방식으로 원작을 기억하는 드로잉법이 있었을 것으로 추정한다.

카라바조의 베네치아 여행은 그의 작품 세계 형성에 결정적인 영향을 미쳤다. 베네치아 회화의 빛과 색채를 보여주는 벨리니와 조르조네의 부드러운 색채와 자연스러운 인체 묘사 그리고 티치아노의 초상화는 회화에 대한 새로운 눈을 뜨게 했을 것이기 때문이다. 카라바조 회화의 가장 큰 특징인 빛과 어둠의 대비는 베네치아 화가들에게서 영향을 받았고 스승 페테르차노가 그 가교 역할을 했다.

여기서 잠시 페테르차노의 작품들을 살펴보자. 「음악의 알레고리」(23쪽)는 가슴을 훤히 노출시킨 여인이 만돌린을 켜고 있는 모습으로 배경은 검은색이다. 인물은 조명을 받은 듯 밝게 그려졌고 수를 놓은 상의가 정교하다. 티치아노의 그림 중에는 가슴을 노출시킨 여인상이 많이 있다. 「비너스와 아모리노」(24쪽)는 그중 하나로 페테르차노의 「음악의 알레고리」에 아이디어를 제공한 것으로 보인다. 티치아노의 이 그림은 상반신을 벗은 비너스 앞에서 날개 달린 천사의 모습을 한 아모리노가 거울을 들고 있는 장면으로 의상 가장자리의 섬세하고 화려한 레이스 장식이 눈에 띈다.

페테르차노의 「음악의 알레고리」도 상반신이 노출된 여인이 만돌린을 켜고 있으며 날개 달린 아모리노가 악보를 들고 있는 모습이다. 어깨에 걸친 옷의 레이스 장식이 티치아노의 섬세한 의상 장식과 닮았다. 여인의 자세, 하체를 옷감으로 감싼 모습, 아모리노의 등장, 검은 배경 등 두 그림 사이에는 공통점이 있다. 페테르차노는 이렇게 스승 티치아노의 원작을 살짝 변경하여 자신의 작품을 탄생시켰다.*

페테르차노의 「겟세마네 동산에서 기도하는 그리스도」(25쪽)는 캄캄한 밤 동산에서 기도하는 그리스도와 천사를 그렸다. 밤하늘에 덩그러니 뜬 달과 천사의 출현으로 강렬한 빛이 어둠과 대비를 만들어내고 있다. 카라바조 작품의 특징인 검은 배경과 빛의 대조를 이미 스승의 작품에서 볼 수 있다는 사실이 흥미롭다.

페테르차노는 스승 티치아노에게 빛의 중요성에 대해 배웠을 것이다. 벨로리의 전기에 따르면, 카라바조는 도제 생활을 마친 후 2년 정도 여행을 했으며 그때 베네치아에 들렀다고 한다. 카라바조는 베네치아에서 티치아노를 비롯하여 벨리니Giovanni Bellini,

* 나는 이 작품과 거의 유사한 작품을 로마의 콜론나궁에서도 보았다. 아마도 복제품으로 생각된다.

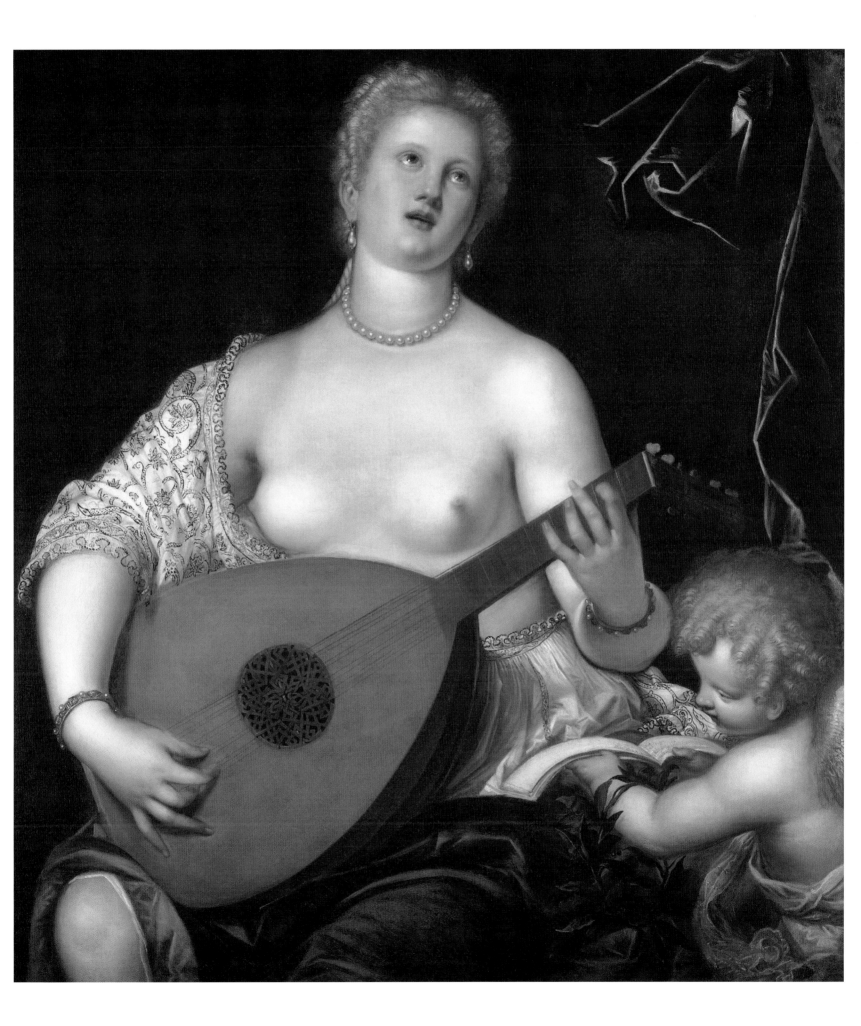

1432~1516, 조르조네Giorgione Zorzi da Castelfranco, 1478~1510, 베로네세Paolo Veronese, 1528~88, 틴
토레토Jacopo Robusti 일명 Tintoretto, 1518~94 등 대가들의 걸작을 보면서 빛의 위력을 깨달았
을 것이다.

티치아노-페테르차노-카라바조로 이어지는 세 거장의 관계는 2020년 이탈리아 북부
베르가모라는 도시의 카라라 미술관에서 개최된 「페테르차노로 본 티치아노와 카라바
조」Tiziano e Caravaggio in Peterzano라는 전시회를 통해 본격적으로 조명되었다.* 카라바조와
그의 스승, 그리고 스승의 스승인 티치아노의 작품을 통해 카라바조의 뿌리를 볼 수 있
었던 전시였다. 이 전시는 카라바조 작품의 탄생 과정을 볼 수 있는 기회이자 대중적으
로 알려지지 않은 페테르차노를 역사적인 거장 티치아노, 카라바조와 같은 비중으로 다
뤘다는 점에서 주목을 받았다. 이 전시회를 통해 카라바조의 스승인 시모네 페테르차노
는 400년간의 무명작가 신분에서 벗어나 카라바조의 스승으로 당당하게 재조명되는 영
광을 안았다.

16세기에 들어서면서 밀라노와 이탈리아 북부 지방의 회화가 활력을 이루며 나름의 독
창적인 양식을 탄생시킬 수 있었던 배경에는 26년1482~99, 1506~13간 밀라노에서 살았던
레오나르도 다빈치Leonardo da Vinci, 1452~1519의 영향이 있었다. 밀라노는 그때나 지금이
나 이탈리아의 가장 부유한 도시이자 인구가 수도 로마보다 많은 가장 큰 도시다.

르네상스 시대의 이탈리아는 밀라노, 나폴리, 베네치아, 교황령, 피렌체 등이 각기 독
립국가를 형성하고 있었는데 외교의 달인이었던 피렌체의 '위대한 자 로렌초'Lorenzo
de' Medici, 1449~92는 1482년 다빈치를 밀라노의 공작 루도비코 스포르차Ludovico Sforza,
1452~1508에게 보내고 그 대가로 정치적 이익을 얻었다. 다빈치와 같은 천재에게 밀라노
의 환경은 경쟁이 치열했던 피렌체에 비해 평화로웠을 것이다. 밀라노의 군주 스포르차
공작을 위해 다빈치는 건축물을 짓고, 운하를 건설했으며, 상하수도를 설치하고 대포를
만드는 등 온갖 종류의 일을 했다.** 또한 이 기간에 「최후의 만찬」 「동굴의 성모」(27쪽)
와 초상화 「체칠리아 갈레라니」 「음악가의 초상」(28쪽) 등을 탄생시켰다.

다빈치는 '스푸마토'라고 불리는 회화 기법을 개발하여 르네상스 회화의 개념을 바꿔
놓았다.*** 다빈치는 그림을 그릴 때 선 하나하나를 그리는 것이 아니라 눈에 보이는 현상

레오나르도 다빈치
「동굴의 성모」
1583~86년, 199×122cm
패널에 유채
파리 루브르 박물관

* 전시 기간은 2020년 2월 6일부터 5월 17일까지였으며 총 64점이
 출품되었고 그중 27점은 드로잉이었다.
** 현재 카라바조시의 시청사 건물로 한때 카라바조 모친이 거주했던
 저택을 인수한 가문이 바로 스포르차 가문이다.
*** 스푸마토는 '뿌옇게 하다' 혹은 '희미하게 하다'라는 뜻의 이탈리아어
 '스푸마레'(sfumare)에서 유래했으며 윤곽선을 점진적으로 흐리게
 혹은 진하게 함으로써 자연스럽게 입체적인 효과를 주는 회화 기법을

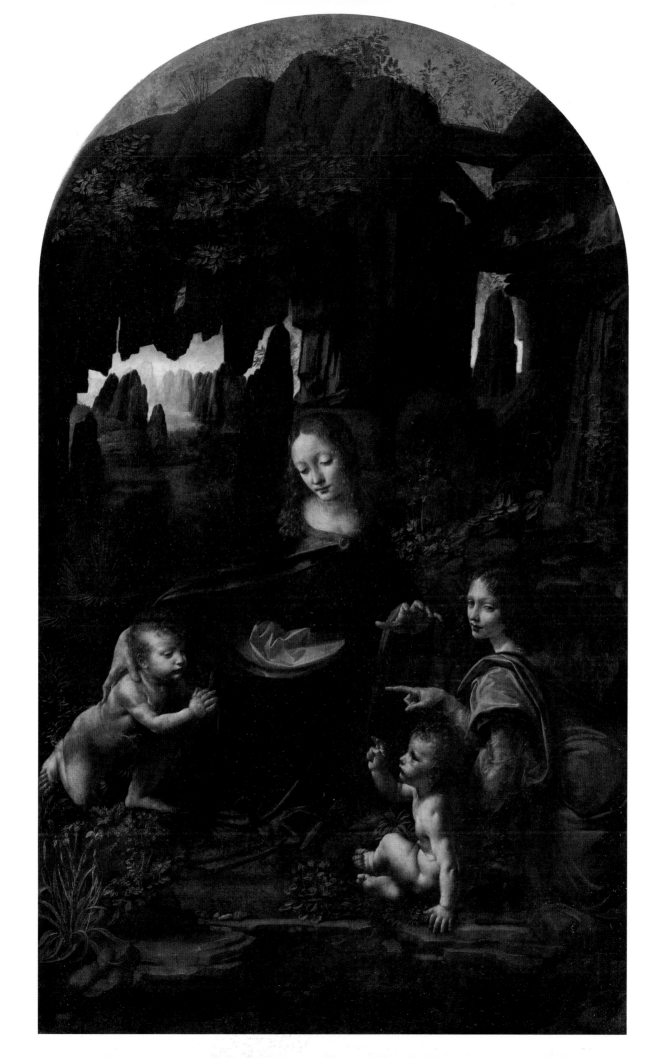

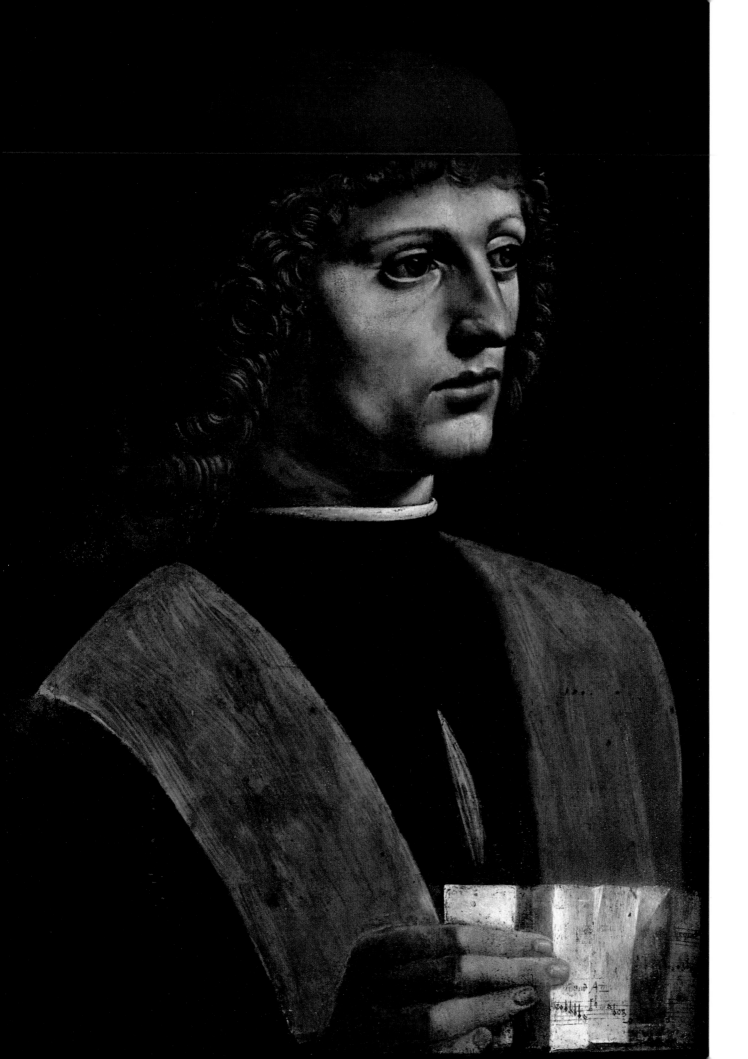

을 그려야 자연이든 인물이든 실제처럼 보인다는 사실을 깨달았고, 이를 위해서는 자연에 대한 관찰과 연구가 필수적임을 알았다. 이 같은 원리를 그림에 정착시킨 다빈치의 '스푸마토 기법'은 이후 16세기 회화를 완전히 바꿔놓았으며 라파엘로, 티치아노와 같은 대가는 물론이고 밀라노와 이탈리아 북부에서 활동했던 작가들에게도 크나큰 영향을 미쳤다.

다빈치가 밀라노에서 이룩한 또 하나의 성과는 빛을 실험하고 그린 것이다. 대표적인 작품이 「동굴의 성모」와 「음악가의 초상」이다. 「동굴의 성모」는 어두운 동굴 안에서 희미한 빛이 비춰지는 성모 마리아, 아기 예수, 세례자 요한, 그리고 천사의 모습을 그린 것으로 동굴 안과 밖을 대비시킴으로써 빛의 위력을 보여주었다. 「음악가의 초상」역시 빛을 받은 밝은 부분과 그렇지 않은 머리카락의 희미한 모습, 어두운 배경 표현 등에서 카라바조의 작품을 미리 보는 듯하다. 카라바조는 다빈치의 이러한 작품들을 보고 무릎을 치며 감탄했을 것이다. 이 음악가가 들고 있는 악보는 카라바조의 「이집트로 피신 중 휴식을 취하는 성 가정」(100쪽)에서 성 요셉이 연주하는 천사를 위해 들고 있는 악보와 손의 모습 등이 닮았다. 카라바조가 다빈치의 이 초상화를 보았을 가능성을 말해준다.

밀라노와 이탈리아 북부 지역에서 회화가 활성화되면서 성화뿐만 아니라 일상을 주제로 한 풍속화와 정물화에서도 붐이 일어났다. 당시 이 지역에는 플랑드르Frandre 회화*가 유입되면서 다빈치의 자연 관찰에 바탕을 둔 회화 전통에 플랑드르 회화의 정교함과 티치아노 회화의 색채와 빛이 더해지면서 다른 어느 지방에서도 볼 수 없었던 특유의 롬바르디아Lombardia 회화 화풍이 만들어졌다. 카라바조는 바로 이 롬바르디아 회화의 양분을 먹고 자란 빛나는 열매였다.**

가리킨다. 레오나르도 다빈치 이후 스푸마토 기법은 거의 모든 화가에 의해 사용됨으로써 15세기 초기 르네상스의 딱딱한 윤곽선에서 벗어나 좀더 자연스러운 형태를 그릴 수 있게 되었다. 이은기·고종희 외, 『서양미술 사전』, 미진사, 2015, 496쪽.

* 플랑드르 회화란 오늘날 벨기에와 네덜란드 등 저지대 지역에서 제작된 회화를 가리키며 정교한 사실주의 묘사와 유화 사용이 특징이다. 플랑드르 지역에서는 16세기 종교개혁 이후 종교화를 대체하는 정물화·풍속화·풍경화 등 다양한 장르의 회화가 탄생했다.

** 롬바르디아 회화를 가장 잘 볼 수 있는 미술관은 베르가모시에 위치한 베르가모의 카라라 아카데미아 미술관(Accademia Carrara di Bergamo)이다.

베네치아 여행

페테르차노의 공방에서 4년 정도 그림을 배운 카라바조는 도제 생활을 끝내고 마침내 베네치아를 여행했다. 스승을 통해서 알게 된 거장 티치아노의 작품을 직접 보고 싶은 마음이 간절했을 것이다. 카라바조의 베네치아 여행에 대해서 벨로리는 "밀라노를 떠나 그는 베네치아로 갔으며 거기서 조르조네의 색채에 매료되어 그의 작품들을 모방했다"라고 썼다.* 카라바조는 티치아노의 작품 중 특히 배경을 어둡게 칠하고 인물의 옷이나 얼굴의 일부를 빛으로 밝게 처리한 초상화들을 보면서 빛의 위력을 실감했을 것이다.

출렁이는 바다 위에 햇살이 넘실대는 베네치아에서 카라바조는 무엇을 느꼈을까. 당시 그는 17세 즈음이었다. 밀라노에서 회화의 기초를 배우고 스승과 동시대 화가들의 작품을 봐왔던 카라바조에게 사물과 인물의 사실적인 표현은 가장 큰 관심사였을 것이다. 베네치아에서 색조주의Tonalism 회화를 탄생시킨 조반니 벨리니의 「로레단의 초상화」(31쪽)를 비롯하여 조르조네, 티치아노, 베로네세, 틴토레토와 같은 거장들의 작품을 직접 본 느낌은 어떠했을까. 충격 그 이상이지 않았을까? 빛과 색채의 본고장인 베네치아 여행은 십 대 후반 소년 카라바조에게는 미래를 밝혀준 운명적 여행이었을 것이다.

조반니 벨리니
「로레단의 초상화」
1505년, 61.5×45cm
패널에 유채
런던 내셔널 갤러리

* P. Bellori, *Op. Cit*, pp.212~213.

IOANNES BELLINVS

CARAVAGGIO

Ⅱ · 로마를 사로잡다

청년 카라바조의 로마 입성

"로마에 도착했다. 스무 살 정도인 1591년경으로 추정한다. 그는 돈도 많지 않았고 그나마 모델 없이는 아무것도 할 수 없었으므로 당시 로마에서 활발한 활동을 하던 카발리에레 다르피노Cavaliere d'Arpino, 1568~1640라는 화가의 공방에 들어가 일을 시작했다.* 카라바조의 초기 작품인 꽃과 과일 등이 이 시기 작품들이다."

카라바조의 로마 입성에 대한 벨로리의 기록이다. 벨로리는 카라바조가 로마에 도착한 해를 1591년이라고 했으나 현대의 연구자들은 대체로 1592년으로 보고 있다. 카라바조의 삶에서 로마 초기 시절 카발리에레 다르피노의 공방에 들어가 일한 사실이 늘 언급되는 것도 벨로리의 전기 덕이다. 하지만 실제로는 다르피노 공방 외에도 여러 곳으로 거처를 옮겨 지낸 것으로 밝혀졌다.

스물한 살이던 1592년 카라바조는 로마에 도착하여 밀라노 교구청에서 근무하다가 로마로 올라온 숙부 루도비코 메리시의 소개로 판돌포 푸치Pandolfo Pucci라는 고위 성직자를 만났으며, 그의 소개로 로마의 한 귀족 저택에서 묵었다.** 판돌포 푸치는 교황 식스토 5세의 누이인 카멜라 페레티가家의 마에스트로 디 카사였다. 카라바조의 부친은 카라바조 마을 후작 집안의 마에스트로 디 카사였고, 카라바조 마을의 후작 부인은 페레티 가문 출신이었다.*** 카라바조가 우연히 숙부로부터 판돌포 푸치라는 고위 성직자를 소개받은 것이 아니었던 것이다.

2021년 「빈센조」라는 tvN 드라마에서 주인공 송중기가 이탈리아 마피아 집안의 '콘실리에레'Consigliere라는 배역을 맡아 연기했다. 조언자라는 의미의 콘실리에레는 가문의 주요 사업을 처리하는 것이 업무였는데 마에스트로 디 카사는 좀더 포괄적으로 귀족 가문의 일을 총괄했을 것이다. 과거 이탈리아의 유서 깊은 가문들은 오늘날의 글로벌 회

* 이 화가의 이름은 주세페 체사리 다르피노(Giuseppe Cesari d'Arpino)이며 기사 출신임을 보여주기 위해 카발리에레 다르피노(Cavaliere D'Arpino)라는 별명으로도 불렸다.

** 판돌포 푸치는 몬시뇰로 임명된 고위 성직자였다. 몬시뇰이란 천주교에서 교황이 임명하는 덕망 높은 고위 성직자를 가리킨다. 카라바조는 이 인물의 소개로 콜론나 저택에서 머문 것으로 보인다.

*** 판돌로 푸치가 마에스트로 디 카사로 일한 카멜라 페레티가는 카라바조 마을의 후작 마르칸토니오 콜론나 3세의 아내인 오르시니 페레티 다마세니의 큰 이모다. 카라바조의 부친이 마에스트로 디 카사로 일한 가문과 판돌포 푸치가 일한 가문이 서로 친척이었음을 알 수 있다.
 칼베시는 카라바조와 인연을 맺은 밀라노 보로메오 가문 및 동시대 로마의 교황 가문을 비롯한 귀족 가문 간의 복잡하게 얽힌 관계에 대해 자세히 기술했다. 이를 통해 카라바조가 16, 17세기 당시 이탈리아의 최고의 명문 가문들과 연결되어 있었음을 알 수 있다. M. Calvesi, *La Realtà di Caravaggio*, Torino, Einaudi, 1990, pp.107~110.

사와 흡사했기에 회계 등 가문의 업무 전반을 담당하는 관리자가 필요했다.

판돌포 푸치는 카라바조에게 필요한 일거리를 마련해주었고 로마의 주요 귀족들과 성직자들에게 연결시켜주는 등 로마에서의 생활을 보살펴주었다. 그는 갓 상경한 스물한 살의 화가 지망생에게 '경건한 그림'pittura di devozione이라 불리던 성화를 복제하는 일을 소개시켜주었다. 오늘날에는 사진과 컴퓨터가 있어서 원하는 대로 복사가 가능하지만 이런 도구가 없었던 시절에는 그림 한 점 한 점을 직접 그리거나 흑백의 동판화로 찍어내는 것이 유일한 복제 방법이었다.

시칠리아의 전기작가 프란체스코 수신노Francesco Susinno, 1670~1739는 카라바조가 로마에 와서 그림을 묶음으로 판매하는 '시칠리아 사람 로렌초'가 운영하는 공방에서 일했다고 기록했다.* 당시 로마는 오늘날과 마찬가지로 관광객들로 북적였기 때문에 기념품과 그림 등을 판매하는 상점들이 성업 중이었는데 로렌초의 공방은 이들 상점에서 판매하던 복제 그림을 제작하여 납품한 것으로 보인다. 카라바조는 이곳에서 초상화 복제 일을 했는데 복제한 초상화는 '위대한 인물들'l'uomini illustri이라 불리던 고대부터 르네상스에 이르는 철학자, 황제, 시인 등의 초상화로서 원작은 티치아노를 비롯한 르네상스 거장들의 작품이었다.

페데리코 보로메오는 제롤라모 보르시에레Gerolamo Borsiere라는 사람을 통해서도 그림을 수집했는데, 이 사람이 1613년 4월 1일 보로메오 추기경에게 보낸 편지에 "저는 지금 로렌초 씨가 복제할 상태가 좋은 드로잉들을 보고 있습니다. 전체적으로 볼 때 아카데미 측 드로잉이 그리 우수하다고 생각되지는 않습니다. 펠레그리노 티발디Pellegrino Tibaldi, 1527~96의 드로잉을 복제할 생각인데 원작은 현재 드로잉 상태입니다"라고 썼다.**

* 로렌초 시칠리아노에 대해서 카라바조의 또 다른 전기작가
 조반니 발리오네는 카라바조가 로마에 도착한 후
 "로마에서 공방을 운영하던 시칠리아 출신의 화가"의 집에서
 기숙했다고 썼다. G. Baglione, *Le Vite de' Pittori, scultori,
 architetti, ed Intagliatori dal Pontificato di Gregorio XII del 1572.
 fino a' tempi de Papa Urbano VIII*, Roma, 1642, p.129.
** 당시 페데리코 보로메오의 컬렉션을 형성하는 과정을 보여주는
 기록이다. 즉 이들은 복제할 가치가 있다고 생각되는 작가와 그들의
 작품을 선정한 후 그것을 판화로 다량 복제했다. 전성기 르네상스의
 거장들 이후 16세기 중후반부터 17세기 초 카라바조와 카라치가
 부상하기 전까지 이탈리아에는 후기 매너리즘과 가톨릭개혁 미술을
 구사하는 군소 작가들이 활동했는데 이들 작가들 대부분이 국내에는
 거의 소개되지 않았다. 이들 중 페데리코 바로치(Federico Barocci,
 1526~1612)가 가장 유명하며 펠레그리노 티발디는 후기 매너리즘
 양식을 구사하며 활발하게 활동한 작가 중 하나다.
 M. Calvesi, *Op. Cit.*, p.166. 원문은 L. Caramel, *Arte e artisti di Girolamo
 Borsieri*, nota 109, Milano, Vita e Pensiero, 1966, p.132.

이 기록 역시 로렌초라는 인물이 복제품 전문 공방을 운영하는 상인이있음을 보여준다. 로렌초는 그의 공방에서 제작한 유명 작가의 복제 그림이나 복제 판화를 밀라노의 대주교 페데리코 보로메오에게도 납품했다.

이들 복제 초상화가 어떤 유형인지를 짐작케 하는 사례로 티치아노의 원작을 복제한 크리스토파노 델 알티시모Cristofano dell'Altissimo, 1525~1605라는 화가가 복제한 「황제 카를 5세」(38쪽)가 있다. 그로부터 50년 후 카라바조와 동료들도 우피치 미술관과 동일한 방식으로 파올로 조비오Paolo Giovio, 1483~1552가 소장했던, 티치아노를 비롯한 초상화 작가들의 원작들을 복제한 것이다. 이들 복제 초상화의 원작은 대부분 검은 바탕에 얼굴 부분과 의상의 일부를 빛으로 강조한 모습이다. 이탈리아 북부에 위치한 베르가모시의 카라라 미술관에는 방 전체에 이 같은 유형의 초상화를 전시한 모습을 볼 수 있다. 이런 초상화들을 당시 카라바조가 일한 공방에서 하루에 보통 크기의 그림은 3점, 큰 그림은 1점을 복제했다고 하니 거의 공장에서 찍어내는 수준의 복제 전문가들이었던 것으로 보인다.

이 시기의 복제 경험은 카라바조로 하여금 인물화를 새롭게 해석하는 계기가 되었으며 배경을 어둡게 처리하는 카라바조 특유의 강한 명암법 사용도 이때의 경험이 더해진 것으로 보인다. 단순 노동에 그칠 수도 있었을 로렌초 공방에서의 초상화 복제 작업이 카라바조에게는 귀한 자산이 된 것이다.

당시 복제 초상화의 가장 중요한 수요자는 메디치 가문이었다. 메디치 가문의 복제 초상화 컬렉션이 이후 밀라노의 페데리코 보로메오 대주교와 로마의 델 몬테 추기경에게도 확산된 것으로 보인다. 피렌체의 우피치 미술관 복도 천장 아래에는 비슷비슷한 형태와 크기의 초상화들이 길게 걸려 있는데 이 작품들이 바로 16세기 중후반에 제작된 복제 초상화들이다.

이 시기의 복제 경험은 카라바조로 하여금 인물화를 새롭게 해석하는 계기가 되었으며 배경을 어둡게 처리하는 카라바조 특유의 강한 명암법 사용도 이때의 경험이 더해진 것으로 보인다. 단순 노동에 그칠 수도 있었을 로렌초 공방에서의 초상화 복제 작업이 카라바조에게는 귀한 자산이 된 것이다.

카라바조는 1592년부터 1595년까지 3년간 로렌초 공방, 주세페 체사리Giuseppe Cesari d'Arpino, 1568~1640 일명 카발리에레 다르피노 공방 등으로 거처를 옮겨 다니면서 일하다가 1595~96년경에는 델 몬테Francesco Maria Bourbon del Monte Santa Maria, 1549~1627 추기경의 저택으로 갔다. 그는 일찍부터 카라바조의 작품을 여러 점 구입한 핵심 후원자이자 당시 로마에서 가장 영향력 있는 고위 성직자 중 한 사람이다. 카라바조가 로마의 상류사회 사람들과 어울릴 수 있었던 데에는 델 몬테 추기경의 역할이 컸다. 그의 집에서 머문다는 것은 그 집을 찾은 손님들과 만날 수 있음을 의미하며, 이는 그가 로마의 정치·문화계의 중심부로 진입했음을 의미하기 때문이다. 델 몬테 추기경은 청

년 카라바조를 로마의 귀족과 고위 성직자들에게 소개한 중요한 인물이다.*

델 몬테 추기경은 왜 카라바조를 자신의 집에 거주하게 했을까? 추측건대 카라바조의 초상화 복제 솜씨를 보고 메디치 가문에서 했던 것과 같은 '위대한 인물들'의 초상화 복제 작업을 직접 맡기고 싶었던 것이 아닐까. 델 몬테 추기경은 80점의 황제, 교황, 군주, 귀족, 문인, 무인 초상화를 소장했다고 한다.

카라바조가 초기에 일했던 공방 주인 가운데 이탈리아 미술사 교과서에서 간략하게나마 언급되고 있는 인물은 당시 로마에서 유명 화가로 활동했던 주세페 체사리 다르피노 정도다. 공방 주인 다르피노는 기사騎士라는 의미의 카발리에레로 불린 것으로 보아 기사 가문 출신으로 추측되며, 교황 클레멘스 8세Clemente VIII: Ippolito Aldobrandini, 1536~1605를 위해서 봉사했으니 당시 로마에서는 잘나가던 화가였을 것이다. 그의 그림은 라파엘로 풍의 고전주의와 반종교개혁 미술이 혼합된 스타일이다. 유럽 미술관의 17세기 회화관에서 흔히 볼 수 있는 풍으로 기법은 뛰어났으나 결정적인 한 방을 남기지는 못했다고 할까. 카라바조가 다르피노의 작품에 크게 매료되었거나 영향을 받은 것 같지는 않다. 이 화가의 그림이 화려하고 색채를 강조한 풍이었다면 카라바조는 화려함과는 거리가 먼 흑백의 단순한 풍이었다. 카라바조와 다르피노의 나이 차이가 세 살 정도인 것으로 미루어 스승과 제자 관계는 아니었을 것이고 롱기의 주장대로 친구이자 경쟁자 정도로 보면 될 것 같다.

다르피노는 외국 관광객들을 위한 기념품 그림, 교회에 설치할 제단화부터 집안에 걸 작은 종교 그림과 곤충 그림에 이르기까지 각종 그림을 제작하는 공방을 운영했으며 그것을 판매하는 상점도 소유하고 있었다. 카라바조는 이 화가의 공방에 8개월 정도 머물렀다.

다르피노의 공방을 드나든 화가들 중에 얀 브뤼헐Jan Bruegel dei Vellutti, 1568~1625도 있었다. 그 유명한 플랑드르의 거장 피터 브뤼헐Pieter Bruegel the Elder, 1528/30~69의 아들이다. 다르피노 공방에서 카라바조와 얀 브뤼헐이 만났으며 그림 잘 그리는 것으로는 둘째가라면 서러워했을 두 사람이 만났으니 미술 시장 정보를 주고받고, 서로의 작품에 대해서도 이야기를 나누었을 것이다. 당시 플랑드르 회화는 정물화에서 유럽 최고의 기술을 구사하고 있었으니 이미 정물화에서 탁월한 능력을 발휘하던 카라바조에게 이 유명한 플랑드르 화가와의 만남은 의미가 컸다.

* 그가 살던 궁이라 불리는 저택에는 숲을 방불케 하는 넓은 정원이 있었다. 내가 방문한 2022년에는 그 저택이 매물로 나와 있었고 저택 정문은 굳게 닫혀 있었다.

지혜로운 사람에게 헛된 경험이란 없는 듯하다. 카라바조의 천재성은 기존의 작품을 다른 시각으로 접근하여 완전히 다른 장르로 탄생시킨 데에 있었다. 카라바조의 인물화는 주인공을 통해 이야기를 만들어냄으로써 지금까지 볼 수 없었던 풍속화라는 새로운 유형의 그림으로 다시 태어났다.

얀 브뤼헐은 쾰른1589과 나폴리1590~91를 거쳐 로마에 도착하여 1594년까지 체류했으며 이 기간에 밀라노의 대주교 페데리코 보로메오도 알게 되었다. 그는 로마에서 보로메오 추기경이 머물던 저택에 머물렀다. 나는 그 저택이 당시 로마 최고의 귀족 가문이었던 콜로나궁으로 추측한다. 1595년 보로메오 추기경이 밀라노의 대주교로 임명되자 얀 브뤼헐은 그를 따라 밀라노로 가서 주교관 혹은 보로메오궁에서 숙식하며 풍경화와 정물화, 초상화 등을 그렸다. 루벤스Peter Paul Rubens, 1577~1640가 얀 브뤼헐 아들의 대부代父였다는 사실도 흥미롭다. 카라바조, 브뤼헐, 루벤스로 이어지는 연결고리가 형성되기 때문이다. 얀 브뤼헐의 정물화를 비롯한 그림들은 이탈리아 화가들에게 플랑드르 회화의 진수를 직접 감상할 수 있는 절호의 기회가 되었을 것이다. 얀 브뤼헐은 이후 벨기에의 안베르사로 돌아가서 그 도시의 성 루카 아카데미Accademia nazionale di San Luca 회원이 되었다.

당시 다르피노 공방에서 같이 지낸 동료 중에 플로리스 반 다이크Floris van Dyck, 1575~1651라는 네덜란드의 정물화가도 있었다. 카라바조보다 네 살 정도 어렸으니 그가 다르피노 공방에 있었다면 10대 말 20대 초였을 것이다.* 이런 화가가 로마에서 체류하며 활동했다는 사실은 당시 로마에 플랑드르 지방으로 불리는 벨기에, 네덜란드의 정물화들이 직접 알려졌고, 각광받았음을 의미한다. 또한 카라바조 그림 특유의 정교한 기법에는 이들 플랑드르 정물화의 영향이 있었음을 의미한다. 벨로리도 그의 저서에 루벤스, 반 다이크를 비롯하여 당시 로마에서 활동한 플랑드르 미술가들의 전기를 포함시킨 것을 보면 당시 로마에는 이들이 활발하게 활동하고 있었으며 로마가 외국 작가들에게도 각광받았던 국제적인 미술 시장이었음을 말해준다.

반 다이크의 가장 유명한 그림은 1615년에 그린 「치즈가 있는 정물」(40쪽)인데 시든 포도 잎과 포도송이, 쟁반에 비친 사과 등 카라바조의 흔적이 보이는 것으로 보아 두 작가가 영향을 주고받은 듯하다. 이 그림을 보고 있노라면 이 화가에게 그리지 못할 정물은 없고, 이보다 더 잘 그릴 수도 없어 보인다. 테이블보, 각종 과일, 치즈, 투명한 유리잔 등이 눈부실 정도다. 하지만 그림 속 정물들은 작가의 마음을 느끼게 하기보다는 기교를 자랑한 것처럼 보인다. 게다가 이들 과일은 음식점 진열대의 플라스틱 샘플 같다는 생각이 들기도 한다. 역사적인 화가는 테크닉으로 될 수 있는 것이 아님을 새삼 느낀다.

* 이 화가는 1600년에 로마에 체류했다는 기록이 있고, 1606년 고국으로 돌아갔다.

카라바조는 보는 이의 눈을 사로잡을 뿐만 아니라 가슴을 뛰게 만드는 그림을 그려내는 재능이 탁월했던 것 같다. 그의 그림에는 정교한 기법 외에도 이전에는 볼 수 없었던 그 무엇이 있었다. 고위 성직자들도, 귀족들도 그를 아는 사람들은 하나같이 그의 그림에 매료되었다. 그게 그거 같았던 그림 시장에 당돌하고 신선한 시골 청년이 등장하여 단숨에 로마를 놀라게 한 것이다.

지혜로운 사람에게 헛된 경험이란 없는 듯하다. 카라바조의 천재성은 기존의 작품을 다른 시각으로 접근하여 완전히 다른 장르로 탄생시킨 데에 있었다. 르네상스 초상화가 인물의 재현에 포커스를 맞췄다면 카라바조의 인물화는 주인공을 통해 이야기를 만들어냄으로써 지금까지 흔히 볼 수 없었던 풍속화라는 새로운 유형의 그림으로 다시 태어났다.

카라바조는 인물화와 성인聖人상들을 복제하면서 베드로는 열쇠, 긴 머리카락을 한 막달라 마리아는 향유병 등 인물들이 상징물과 함께 그려지는 것에 주목한 것 같다. 여기서 아이디어를 얻어 인물화에 오브제를 등장시킴으로써 스토리텔링이 있는 그림을 탄생시킨 것이다.

카라바조가 로마에 온 것은 1592년경이니 스물한 살 때다. 이후 십 년 간 그린 20대의 그림은 대부분 인물화와 풍속화다. 특히 인물화의 경우 과일이나 꽃, 유리 화병을 비롯한 오브제와 함께 그림으로써 감상자로 하여금 보는 즐거움과 흥미를 유발했고 회화의 테크닉을 최대한 발휘하여 보는 이의 감탄을 이끌어냈다. 그냥 소년을 그린 것이 아니라 「과일 깎는 소년」(68쪽)처럼 주인공에게는 특정 행위를 하게 만들고 기물에 의미를 부여함으로써 일반인이 등장한 그림도 성화처럼 이야기가 있는 그림으로 변신시킨 것이다.

자화상을 그릴 때에도 바쿠스처럼 포도를 들고, 머리에는 담쟁이로 엮은 관을 쓴 「병든 바쿠스」(58쪽)로 그렸다. 젊은이들이 노래하고 연주하는 모습을 그린 「음악가들」(76쪽), 손가락을 도마뱀에 물려 깜짝 놀라고 있는 모습의 「도마뱀에 물린 청년」(54쪽), 동시대인들의 삶을 해학적으로 보여준 「사기꾼들」(44쪽)과 「행운」(82쪽) 등 이야기가 있는 인물화들을 그렸다. 그는 그림에도 스토리텔링이 중요하다는 것을 깨달은 것이다. 이로써 전 유럽에서 유행하게 될 카라바조식 풍속화가 탄생했다.

카라바조 그림의 진가를 알아본 눈 밝은 컬렉터들은 앞다투어 그의 그림을 구매했고, 수요가 많다 보니 작가 스스로 원작을 몇 점씩 셀프 복제하는 상황도 벌어졌다. 「류트 켜는 남자」는 현재 석 점이 남아 있다. 이들 그림은 카라바조가 직접 혹은 조수와 함께 복제한 것으로 보인다.

「사기꾼들」
1594~96년, 94×131cm
포트웨스 킴벨 미술관

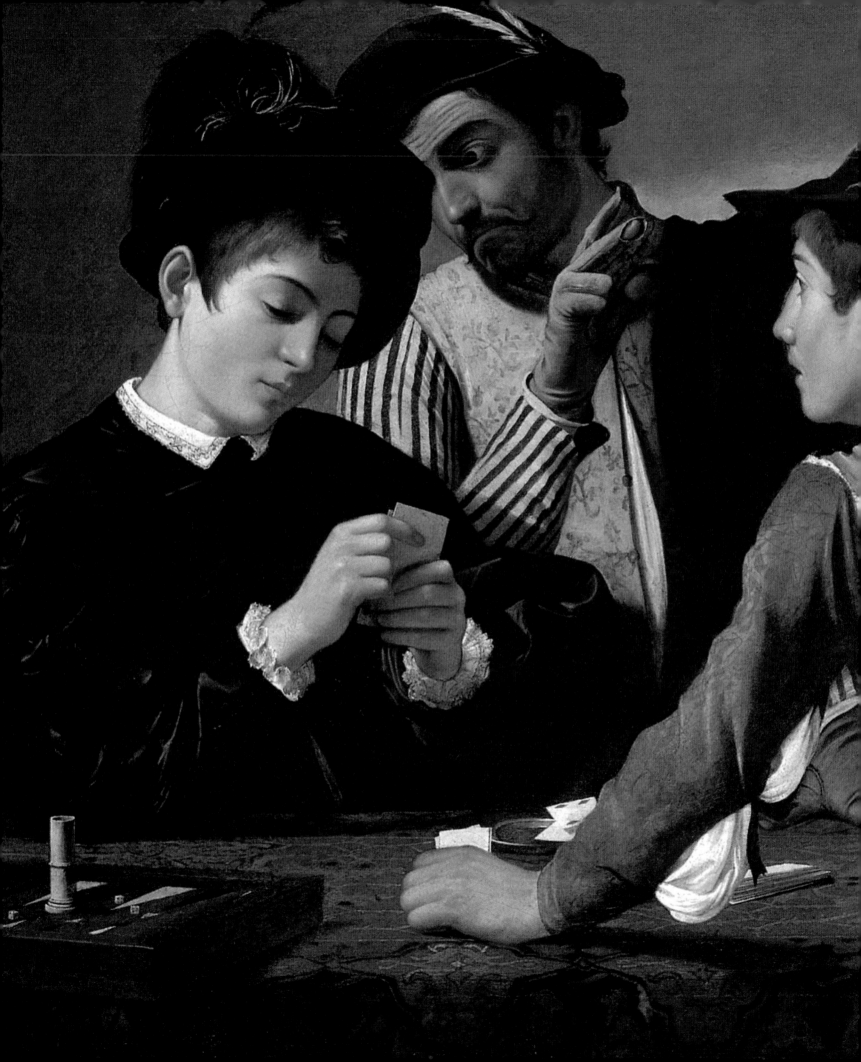

카라바조의 자연주의와 갈릴레오 갈릴레이의 과학운동

페데리코 보로메오 대주교는 예술뿐만 아니라 과학에도 관심이 많았다. 당시 미술에 카라바조가 있었다면 과학에는 갈릴레오 갈릴레이Gallileo Galilei, 1564~1642가 있었다. 카라바조의 자연주의 회화가 각광받을 수 있었던 것에는 자연과학에 대한 시대적 관심도 작용했다. 바로 그 시기에 페데리코 보로메오 대주교는 갈릴레이를 후원했다. 이후 종교적 환경이 변하면서 갈릴레이의 지동설은 교황청으로부터 탄압을 받았다. 갈릴레이가 종교재판소를 나오면서 "그래도 지구는 돈다"라고 말한 것은 과학과 종교의 대립을 상징적으로 보여준 말이 되었다. 페데리코 보로메오 대주교가 갈릴레이를 후원한 시기는 그가 교회와 갈등을 빚기 이전이었다.

카라바조의 회화를 미술사에서는 자연주의Naturalism라고 부른다. 이 용어는 1664년 벨로리가 로마의 성 루카 아카데미에서 행한 강연 중에 카라바조의 추종자들을 비판하면서 그들을 '자연주의자'라고 부르면서 시작되었다. 카라바조가 활동했던 1500년대 후반경 세상의 모든 것은 자연에서 시작되었다는 철학이 확산되었다. 카라바조와 동시대를 산 근대과학의 선구자 갈릴레오 갈릴레이와 조르다노 브루노Giordano Bruno, 1548~1600*는 당시 과학계의 이 같은 사상을 대표하던 인물이다. 당시 과학과 철학에 갈릴레오 갈릴레이와 조르다노 브루노가 있었다면 미술계에는 카라바조가 있었다.

델 몬테 추기경

여기서 잠시 당시의 과학계와 미술계를 후원한 델 몬테 추기경에 대해 살펴보고자 한다. 그의 본명은 프란체스코 마리아 부르봉 델 몬테 산타 마리아Francesco Maria Bourbon del

*	"조르다노 브루노는 '무한 우주론'과 '지동설'의 신봉자였다. 그는 지구가 태양 주위를 도는 행성일 뿐이라는 코페르니쿠스적 우주론에서 나아가 우주는 무한하고 밤하늘의 뭇 별들이 모두 항성이며, 태양은 그 가운데 하나에 불과하다고 주장했다. 그와 유사한 주장은 15세기 철학자 쿠자누스 등에 의해서도 모색되어온 것이었지만, 브루노의 시대는 신·구교가 종교 이념과 권력을 두고 전쟁을 하던 시대였다. 그를 과학의 순교자로 보는 데는 이견이 있다. 그의 우주관은 근대적인 면이 있지만, 근본적으로 그는 과학과 거리가 먼 신비주의자였고, 마술이나 점성술 등에도 관심을 쏟았다고 알려져 있다. 그는 지적 탐구와 사상, 신념의 자유, 다시 말해 저무는 르네상스의 어둠을 밝히고자 목숨을 바쳤다."
	최윤필, 『한국일보』, 2017. 2. 16.

Monte Santa Maria, 1549~1627로 1588년 교황 식스토 5세에 의해 추기경으로 임명되었다. 델 몬테 추기경은 카라바조가 20대 초반 로마에 도착했을 때 단숨에 그의 재능을 알아보았고 그의 그림을 가장 많이 수집했으며 자신의 집에서 숙식을 제공할 정도로 지근에서 후원했음은 이미 언급한 바 있다. 그는 한때 피렌체의 페르디난도 데 메디치 추기경의 고문이기도 했는데 이는 그가 로마와 피렌체의 유력 정치인들과 고위 성직자들을 연결하는 중재자였으며 그를 중심으로 이탈리아 전역의 주요 정치가, 고위 성직자, 예술가, 학자, 과학자가 연결되어 있었음을 의미한다.

이런 델 몬테 추기경은 갈릴레오 갈릴레이의 후원자이기도 했다. 갈릴레이도 그의 저택에서 숙식한 적이 있었으며 갈릴레이가 피사대학1589과 파도바대학1592에서 수학할 수 있도록 후원한 사람도 바로 델 몬테 추기경이었다. 그는 당시 과학계와 미술계의 가장 중요한 두 인재를 후원한 것이다. 델 몬테 추기경은 600점 이상의 소장품을 남긴 전문 컬렉터였다. 앞서 소개한 페데리코 보로메오 밀라노 대주교에게 카라바조의 대표작 「과일 바구니」(86쪽)를 선물한 사람도 델 몬테였던 것으로 전해진다. 2022년 델 몬테 추기경이 거주했던 별장은 401만 유로로 경매에 붙여졌다. 카라바조의 유일한 프레스코화인 「목성, 해왕성 그리고 명왕성」(49쪽)이 천장에 그려져 있는 바로 그 저택이다. 이 저택의 마지막 소유주는 니콜로 본 콤파니 루도비시 왕자로 2018년 사망했다. 그의 사망 후 후손들에 의해 재산 분할 법정 싸움이 일면서 이 궁이 경매에 붙여졌는데 이탈리아 정부에게 정부가 시가 최저가로 문화재를 인수하라는 의견이 빗발쳤다고 한다.*

교황 식스토 5세에 의해 추기경이 된 델 몬테는 메디치 가문과 교황청의 중재자 역할을 했으며 피렌체 정부가 가장 신뢰하는 교황청 인물 중 한 사람이었다. 피렌체의 우피치 미술관이 로마의 보르게세 미술관 다음으로 카라바조의 작품을 여러 점 소장할 수 있었던 것은 메디치와 델 몬테 추기경의 각별한 관계 때문이었다. 한 예로 카라바조의 「메두사」(109쪽)는 델 몬테 추기경이 주문하여 피렌체의 페르디난도 메디치 대공에게 선물로 보낸 것이었다.** 델 몬테 추기경의 가족 중에는 피렌체의 페르디난도 대공을 위해 일한 사람도 여럿 있었다.

델 몬테 추기경은 메디치 가문의 예술 후원과 컬렉션에 대해 일찍이 알게 되었고, 자신도 그 길을 가고자 했다. 카라바조가 이런 인물을 만난 것은 행운이었다. 카라바조는 델

* 정확한 소식통은 아니지만 빌 게이츠 혹은 브루나이 술탄이 낙찰받았다는 설이 있다. Silvia Donini, *La Reppubblica*, 2022. 1. 18 기사 참조.
** A. O. Della Chiesa, *L'opera completa di Caravaggio*, Milano, Rizzoli, 1967, p.91.

몬테 추기경 집에 머물던 시기에 궁이라 불리는 저택의 정문 입구 밑에서 천장을 올려다본 과감한 단축법으로 「목성, 해왕성 그리고 명왕성」(49쪽)을 그렸는데 이 작품은 카라바조가 그린 유일한 프레스코화다.

페데리코 보로메오 밀라노 대주교는 갈릴레이와 편지를 교환했으며 델 몬테 추기경과 갈릴레이도 교류하는 사이였다.* 페데리코 보로메오는 갈릴레이를 존경했고 천문학과 수학에 관한 저술을 남길 정도로 과학에도 조예가 깊었다.** 그가 미술 관련 저서뿐만 아니라 과학 관련 저서도 남겼다는 사실이 놀랍다. 페데리코 보로메오는 미술 저서로 『성화론』을 집필했고 과학을 다룬 저서도 무려 71권의 인쇄본과 46권의 필사본을 집필했다고 하니 그의 미술과 과학에 대한 열정을 짐작할 수 있다. 페데리코 보로메오 대주교가 자연과 인간을 극사실적으로 그린 카라바조를 후원한 것과 우주를 연구한 과학자 갈릴레이를 후원한 것은 자연계에 대한 관심이라는 공통된 이유 때문이었을 것이다.

델 몬테 추기경의 과학과 미술에 대한 관심은 메디치의 영향으로, 일찍이 르네상스 문명을 탄생시킨 메디치 가문의 노하우가 바로크 시대로 접어들면서 로마의 주요 가문으로 확산된 것으로 보인다. 15세기부터 시작된 메디치 가문의 학문과 예술에 대한 후원이 16세기 전성기 르네상스 시대의 교황들을 통해 절정에 올랐다면, 17세기 바로크 시대에는 델 몬테 추기경과 교황 바오로 5세를 배출한 보르게세 가문을 비롯한 명문가 사람들이 예술과 과학에 대한 관심과 후원을 확산시켰다. 그 결과로 탄생한 것이 피렌체 메디치 가문의 우피치 미술관을 시작으로, 밀라노 보로메오 가문의 암브로시아나 미술관, 교황 바오로 5세의 보르게세 미술관을 비롯하여 로마의 유서 깊은 미술관인 팜필레 미술관, 바르베리니 미술관*** 등이다. 이들 미술관 이름은 바로크 시대 각 가문의 이름으로서 그들의 궁에서 수집한 미술품들로 인해 오늘날 로마의 유서 깊은 미술관이 존재할 수 있게 되었다.

공교롭게도 델 몬테와 페데리코 보로메오는 카라바조와 갈릴레이를 동시에 후원했다.

* A. Favaro, "Federico Borromeo e Galileo Galilei," in *Miscellana Cerani*, Milano, Vita e pensiero, 1990, p.309 e seguenti. 본 내용은 P. M. Jones, *Federico Borromeo e l'ambrosiana, Arte e Riforma cattolica nel XVII secolo a Milano*, Vita e Pensiero, p.191의 각주에 수록되었다.

** 갈릴레오 갈릴레이가 보로메오 추기경에게 보낸 1613년 4월 27일자 편지가 밀라노의 암브로시아나 도서관 문서보관소에 있다. 이 편지에서 갈릴레이는 '태양 반점'(Machie solari)에 관해 보고했고, 1619년 6월 29일자 편지에서는 혜성의 출현에 대해서도 썼다.

*** 바르베리니 가문은 카라바조의 걸작 「나르시스」(110쪽) 「홀로페르네스의 목을 베는 유딧」(112쪽) 「명상하는 성 프란치스코」(366쪽)를 구입했으며 이 작품들은 현재 로마의 바르베리니 미술관에서 관람할 수 있다.

델 몬테 추기경과 페데리코 보로메오 대주교를 중심으로 카라바조, 갈릴레이, 프란체스코 파트리치Francesco Patrizi, 1529~97 등 당시의 신플라톤 철학 및 문화와 학문을 이끌었던 선구자적 인물들은 서로 만나 교류하면서 새로운 세계를 열어나갔다. 하지만 신플라톤주의로 상징되는 이 같은 자연주의적 사상은 짧은 기간 동안만 지속되었고, 이후 교황청의 기류가 바뀌면서 이들의 활동은 위축되었다. 카라바조의 작품 중 자연주의적 요소가 강조된 작품은 그를 후원했던 교황 클레멘스 8세의 재임 기간인 1592년 초반부터 1605년 사이에 제작한 작품들이 주를 이루었으며, 교황 바오로 5세가 즉위하면서 그의 작품들은 교회에서 거절당하기 시작했다.

레오나르도 다빈치, 코페르니쿠스, 갈릴레이로 이어지는 과학운동은 신비주의와 마술적 요소를 배제하고 순수과학적 방식으로 자연 현상을 설명하려는 시도로 이어졌다. 다빈치는 자신의 노트에 "태양은 움직이지 않는다"Il sole non si muove라고 썼다. 바로 코페르니쿠스와 갈릴레이의 지동설과 일치한다. 이들의 이론은 처음에는 교회에서 호의적으로 받아들여졌으나 이후에는 "가톨릭 진리에 해로운 것"이라며 단죄를 받았다. 갈릴레이는 1633년 지동설을 철회해야 했고, 1641년 사망할 때까지 종교재판소의 감시하에 있었다.* 그러니까 카라바조의 자연주의는 바로 이런 우주와 자연에 대한 과학적 탐구가 활발했던 아주 짧은 기간 동안에 꽃피웠던 빛나는 미술 양식이었다.

「사기꾼들」 일부
1594~96년
포트웨스 컴벨 미술관

* 프랭크 틸리, 김기찬 옮김, 『서양철학사』, 현대지성사, 1998, 350~351쪽.

2 인물화, 정물화, 풍속화

청년 카라바조 로마를 사로잡다

카라바조는 21세였던 1592년 영원의 도시 로마에 와서 36세가 되던 1606년까지 15년을 살았다. 로마 최고의 화가로 인정받으며 지낸 인생의 황금기였다. 로마에 정착한 후 그림이 잘 팔리면서 조수를 기용했고, 시종도 한 명 있었다고 한다. 그의 사생활은 세 명의 17세기 전기작가를 통해 전해지고 있으며 이를 바탕으로 현대 카라바조 연구자들이 문서보관소와 재판기록 등을 찾아냄으로써 보다 자세히 알려졌다.[*]

「도마뱀에 물린 청년」 (54쪽)

그림 속 주인공이 얼굴을 찡그리고 화들짝 놀라고 있다. 그가 왜 놀랐는지를 찾다 보니 오른손 중지가 뭔가와 닿아 있다. 앗! 도마뱀이다. 주인공의 표정은 물론이고 손가락조차 깜짝 놀라고 있다. 이전에 볼 수 없었던 광경이다. 그림의 연대에 대해서는 로마에 도착하자마자 몬시뇰 푸치 저택에서 지낼 무렵 그렸다는 설과 다르피노 공방에 머물 무렵 그렸다는 설이 있다.[**]

테이블 위에는 빛을 받아 반짝이는 빨간 체리, 이름 모를 과일들, 그리고 투명한 유리 화병이 놓여 있다. 물이 가득 담겨 있는 화병에는 방의 한쪽 모습이 보인다. 투명한 화병에 잠긴 꽃대와 거기에 비친 방의 모습을 그린 것은 솜씨를 자랑하고 싶었기 때문일 것이다. 그에 더하여 실제 모습과 유리병에 반사된 모습의 차이에 대해서도 관심이 있었을 것이다.

[*] 세 명의 전기작가는 벨로리, 발리오네, 만치니며
 전기의 출판기록은 아래와 같다.
 Giovanni Pietro Bellori, "Vita di Michelangelo Merigi da Caravaggio
 pittore," in *Le vite de'pittori scultori e architetti moderni*, Roma, 1672;
 Giovanni Baglione, *Le vite de' pittori, scultori et architetti dal pontificato
 di Gregorio XIII del 1572 in fino a' tempi di Papa Urbano Ottavo nel
 1642, prima raccolta edita di biografie d'artista nella Roma del secolo
 XVII. Di notevole importanza anche il suo Le nove chiese di Roma*, Roma,
 1639; Giulio Mancini, *Considerazioni*, Roma, 1617. 이 책은 로마에서
 재출간되었다. Giulio Mancini, *Considerazioni sulla pittura*, vol. I,
 Roma, Accademia nazionale dei Lince, 1556; vol. II, Roma, Accademia
 nazionale dei Lince, 1567.

[**] "그림을 팔기 위해 도마뱀에 물린 소년이 울고 있는 모습을 그렸다.
 그림이 팔렸으므로 자립할 생각을 했다. 그래서 그의 부족한 스승
 다르피노를 떠나기로 했다. 그 후 「과일 깎는 소년」 등을 그렸다"라며
 만치니는 이 그림이 다르피노 공방 시절에 그린 것이라고 기록했다.
 반면 마우리치오 마리니는 푸치의 집에서 머물 때 그린 것으로
 추정했다. M. Marini, *Caravaggio, Pictor Praestantissimus*, Roma, Newton
 Compton Editori, 1987, p.14.

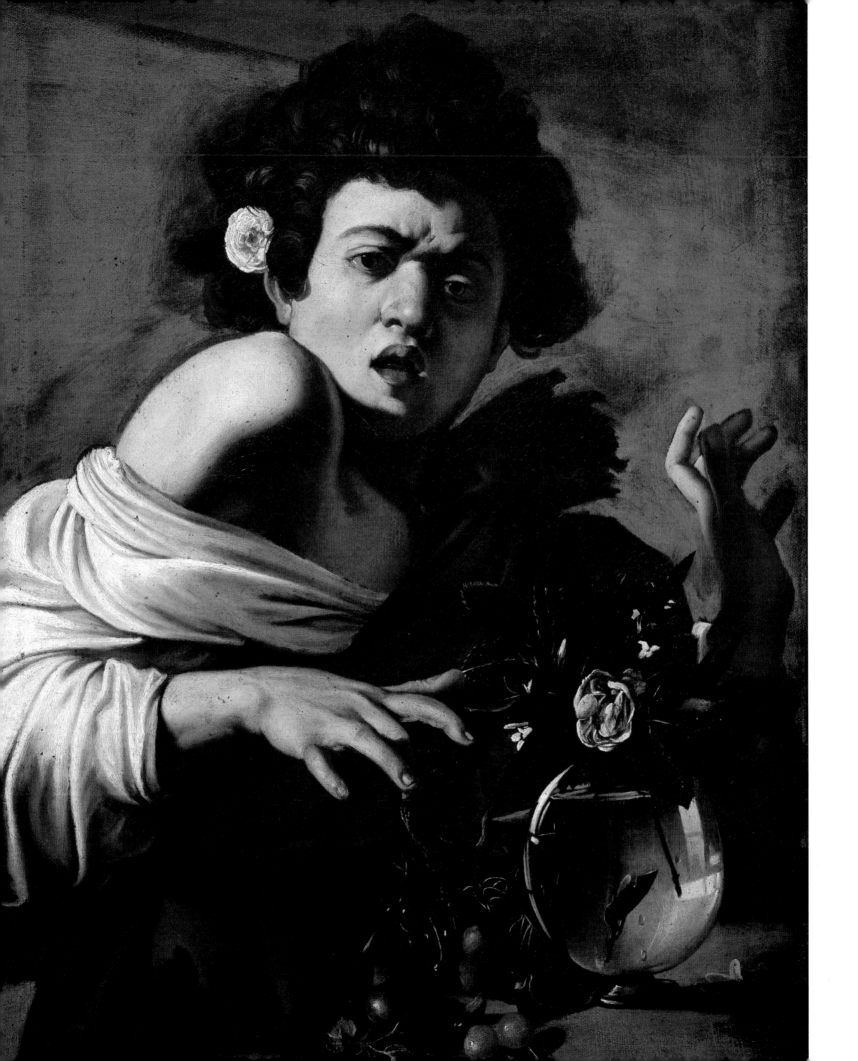

이 그림의 진정한 주인공은 빛이다. 왼쪽에서 들어오고 있는 빛은 인물과 흰 셔츠, 꽃, 과일, 화병을 빛과 어둠으로 갈라놓았다. 벽은 빛을 받아 갈색을 드러낸다. 주인공의 몸도 빛을 받아서 환하게 빛나는 부분과 그늘진 어두운 부분으로 나뉘어 있다. 흰 셔츠는 빛을 받아 더욱 빛나고 몸을 두른 갈색 천은 빛과 어둠 사이에서 줄다리기를 하는 듯하다. 그 앞에 놓인 꽃과 과일은 화가 스스로 자신이 색을 얼마나 잘 다루고 있는지 보여주려고 작정하고 그린 것처럼 보인다. 짙은 색의 과일과 꽃을 그린 것은 색채의 유희를 보여주기 위해서다. 청년의 양손도 빛과 그림자로 명료하게 대비되었다.

이 그림은 찰나도 그림의 소재가 될 수 있으며 얼굴뿐만 아니라 손도 감정을 표현할 수 있음을 증명했다. 인물과 정물을 결합시키고 거기에 주인공이 도마뱀에 물렸다는 스토리를 보탬으로써 카라바조는 그림이란 즐기고, 감상하고, 이야기를 나눌 수 있는 것임을 보여주었다.

이 그림은 런던 내셔널 갤러리 소장품을 비롯하여 작가가 제작한 서너 점의 복제작이 더 남아 있다. 놀라는 얼굴 등에서 최초 그림과 복제본 사이에 미세한 차이가 있으며 조수의 손을 조금은 빌린 것 같다. 복제작이 존재한다는 것은 그림을 원하는 이들이 많았음을 의미하며 카라바조는 필요시 자신이 직접 원작과 동일한 형태로 카피한 것으로 보인다. 이 작품은 로마에 도착한 후 2년 정도 지난 후 그린 20대 초반의 작품이다.

「청년과 장미 화병」(57쪽)

「청년과 장미 화병」과 「도마뱀에 물린 청년」을 나란히 놓고 보다가 재미있는 사실을 발견했다. 얼굴 인상이 달라서 얼핏 보기에는 두 그림이 상관없어 보이지만 자세히 보니 모델의 얼굴, 머리 스타일, 오른손의 모양, 투명한 유리 화병과 꽃 등이 닮았다. 같은 모델을 썼고 그림의 구도도 흡사하다. 「청년과 장미 화병」에 그려진 주인공의 표정을 찡그린 모습으로 바꾸고, 이 그림에서는 거의 보이지 않는 왼손을 화들짝 놀라는 모습으로 바꾸면 「도마뱀에 물린 청년」으로 변신한다. 「도마뱀에 물린 청년」보다 1년 정도 먼저 그린 것으로, 카라바조 그림의 탄생 과정을 볼 수 있어 흥미롭다.

「청년과 장미 화병」은 카라바조가 로마에서 그린 최초의 인물화로 투명한 유리 화병에 방 안의 창문이 반사된 모습이 매우 정교하게 그려졌다. 이미 첫 인물화부터 배경을 어둡게 칠했고 빛과 어둠의 대비를 확실하게 표현한 것이 흥미롭다.

「병든 바쿠스」(58쪽)

「병든 바쿠스」는 주세페 체사리 다르피노 공방에서 일하던 시절에 그렸다. 자신을 바쿠스의 모습으로 그린 자화상으로, 머리에 포도덩굴을 두르고 손에는 포도를 들고 있다.

이 그림을 보는 순간 첫눈에 들어온 것은 남성의 맨살이다. 이 남성은 바쿠스하면 떠오르는 잘생긴 미남과 거리가 먼 가무잡잡하고 촌티가 물씬 풍기는 젊은이로 참신하다 못해 놀랍다. 카라바조가 한때 복제 작업을 했던 유명 인사들의 초상화처럼 배경은 짙은 갈색으로 칠했다.

이 작품은 "카라바조가 기마 축구놀이를 하다가 사고로 다리가 부어 병원에 입원했을 당시의 모습을 그린 것"이라고 카라바조의 또 다른 전기작가이자 외과의사였던 줄리오 만치니Giulio Mancini, 1559~1630는 기록했다. 당시 카라바조를 병원에 입원하도록 도와준 인물이 그에게 병원 관계자를 위해 초상화를 그려줄 것을 당부하여 그리게 되었다고 한다. 카라바조의 공방 주인 다르피노도 이 그림을 구매하려고 했을 정도라니 일찍이 그의 재능을 알아본 인물이 여럿 있었던 것 같다. 「병든 바쿠스」는 밀라노에서의 도제 기간 동안 익힌 이탈리아 북부 특유의 자연주의 회화에 대한 경험과 베네치아와 로마에서 르네상스 대가들과 당대 유명 화가들의 그림을 복제하면서 터득한 재현 능력이 이미 타의 추종을 불허하는 경지에 들어섰음을 증명한다.

그림 속 맨살을 훤히 드러낸 젊은이는 머리에는 담쟁이 잎으로 엮은 관을 쓰고, 손에는 청포도 한 송이를 든 채 관객을 바라보고 있다. 테이블 위에는 복숭아 두 개와 포도 한 송이, 그리고 시든 포도 잎이 있다. 머리를 두른 담쟁이 잎들은 대부분 누렇게 변색되었다. 기왕이면 싱싱한 잎으로 그렸으면 보기가 좋았을 것을 굳이 시든 잎으로 그린 이유가 궁금하다.

맨살이 드러난 주인공은 흔히 떠오르는 바쿠스의 이미지와는 모습이 달라도 너무 다르다. 살 냄새가 풍길 것만 같은 인물의 하얗게 마른 입술을 보니 병색이 역력하다. 그런데 포도를 들고 있는 모습이며, 머리에 두른 시든 담쟁이덩굴, 무엇보다 돌판으로 만들어진 테이블 등이 단순한 화가의 자화상이라고 하기에는 뭔가 석연치 않아 보인다. 카라바조가 참조했을 만한 작품으로 마르첼로 포골리노Marcello Fogolino, 1510~48 활동의 「십자가를 멘 그리스도」가 있다. 이 작품도 그리스도를 옆모습의 상체로 그렸고, 시선이 정면을 향하고 있으며 머리에는 가시관을 쓰고 있는데 카라바조의 「병든 바쿠스」와 구도가 흡사하다.

르네상스 시대 마사초Tommaso di Ser Giovanni di Simone, 일명 Masaccio, 1401~28의 「성모자상」을 보면 아기 예수가 포도를 먹고 있는 모습이 있는데, 그리스도교 미술에서 포도는 그리스도의 피를 상징하는 경우가 많다. 그렇다면 카라바조가 자신의 모습을 가시관을 쓰고 죽은 그리스도로 그리려 했고, 돌판 테이블은 석관石棺을 의미할 수 있다. 바쿠스와 그리스도 그리고 자화상을 넘나드는 자유분방한 발상에서 그의 남다름을 발견하게 된다.

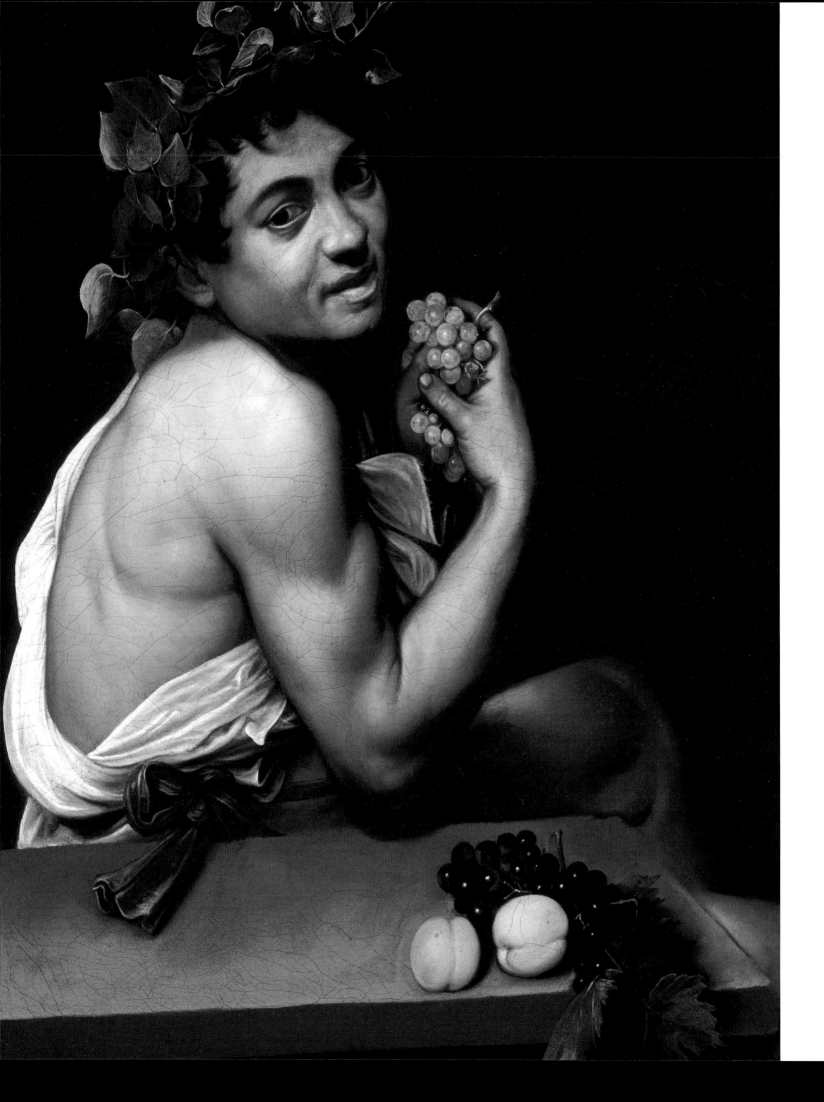

카라바조의 일상

20대에서 30대 초반 카라바조는 로마에서 어떤 삶을 살았을까? 그의 삶이 궁금해진다. 이에 대해 로베르토 롱기의 흥미로운 글이 있기에 재구성해보았다.*

카라바조는 화를 잘 냈고, 감성적이었으며, 싸움을 잘하고, 칼을 허리에 차고 시종을 앞세워서 시내를 으스대며 배회했는가 하면, 걸어서 이곳저곳을 여행했고, 소송에도 여러 차례 연루되는 등 결코 온순하거나 평범한 젊은이는 아니었다.

그림을 그리기 위해 어린 소년이나 또래 청년을 모델로 썼고, 벽을 검게 칠한 방 안에 그림에 등장할 인물들을 모아놓고 자세나 조명 상태 등을 실험하기도 했다. 운동은 팔라코르다Palla Corda라고 불리는 오늘날의 테니스와 유사한 경기를 즐겼는데 이 구장 저 구장을 찾아다녔다는 것을 보면 공을 꽤 잘 쳤던 것 같다. 나보나 광장 근처에 사는 레나라는 애인과 함께 마르케 지방을 여행했으며 「뱀의 마돈나」「로레토의 마돈나」 등에서 그녀를 성모 마리아의 모델로 썼다. 그중 「뱀의 마돈나」는 로마의 베드로 대성당에 설치되었다가 주문자로부터 거절당하여 철거해야 했다.

카라바조는 친구들과 선술집에도 자주 갔다. 그의 친구나 지인은 이탈리아인뿐만 아니라 플랑드르에서 온 화가와 화상, 젊은 루벤스, 피터 브뤼헐의 아들 얀 브뤼헐 등 국제적인 유명 인사들도 많았다. 당시 로마에는 수많은 관광객이 전 유럽에서 몰려들었으니 시끌벅적했을 것이다. 오늘날 이탈리아 거리 곳곳에 있는 바Bar는 간단한 음료와 커피 등을 서서 마시거나 앉아서 담소를 나누는 일종의 카페인데 당시에는 이와 흡사한 오스테리아osteria라고 불리는 선술집들이 시내 곳곳에 있었다. 그에게는 경쟁자와 적대자도 많았고 그들과 싸움이 벌어지는 바람에 경찰서에 불려가기도 했으며, 각종 소송에 자주 휘말렸고, 감옥에 투옥된 적도 있었다.

밤이 되면 카라바조는 자신의 그림 속 주인공들처럼 지인들과 선술집에서 밥을 먹고 술을 마시며 유쾌한 시간을 보냈다. 카라바조에게는 여러 화상과 콜렉터, 화가 친구들과 그밖에 다양한 친구들이 있었다. 그들과의 관계 유지와 그림 거래를 위해서 화실 외에 밖에서도 만나서 식사를 같이하고 술도 한잔씩 했다.

화상이었던 시칠리아 사람 로렌초는 그중 한 명으로 한때 카라바조가 그의 공방에서 일을 했으니 가까운 사이였을 것이다. 오타비아노 가브리엘로라는 서점상도 알고 지냈다.

* 「카라바조의 일상」은 로베르토 롱기가 쓴 「카라바조의 낮과 밤」을 기초로 했다. R. Longhi, *Caravaggio*, Roma, Editori Riuniti, 1992, pp.51~53.

20대 초반경의 절친은 건축가 오노리오 롱기Onorio Longhi였고 화가 타시 젠틸레스키Tassi Gentileschi와도 친하게 지냈다. 화가들 중에는 프로스페로 오르시Prospero Orsi, 1560~1633와 판화가 케루비노 알베르티Cherubino Alberti, 1553~1615, 일 마지Il Maggi라는 판화가이자 지형학자, 그리고 자신의 전기를 쓴 화가이자 평론가인 조반니 발리오네Giovanni Baglione, 1566~1643 등과 친구로 지냈으며, 발리오네가 카라바조를 고소하는 바람에 그와는 함께 법정에 선 적도 있었다.

안토니오 템페스타Antonio Tempesta는 후원자 주스티니아니의 친구로 카라바조가 말한 "괜찮은 사람"valenthuomo에 속했다. "그 사람과 함께 대화하다 보면 드로잉과 회화는 물론 음악이나 그밖의 것들도 박식하여 매료되지 않을 수 없다"라고 카라바조가 호평한 사람이다. 당시 선술집에는 플로리스 반 다이크Floris van Dyck, 반 만더van Mander, 미텐스Mytens, 핀소니우스Finsonius 등 로마를 찾은 화가들이 셀 수 없을 정도로 많았다. 그중 지스몬도 테데스코Gismondo Tedesco를 위해서는 초상화도 한 점 그려주었다. 이들 가운데 최고의 유명인사는 피터 파울 루벤스로 그는 1600년대 초반 몇 년을 로마에서 지냈다. 두 사람은 같은 시기에 산타 마리아 인 발리첼라 성당Chiesa di Santa Maria in Vallicella에 각자의 그림을 설치한 인연이 있었으니 각별한 사이였을 것이다. 그밖에도 당시 로마에서 활동하던 유명한 화가 루도비코 치골리Ludovico Cigoli, 1559~1613도 밤에 선술집에서 어울리던 친구였다.

카라바조의 사회생활과 신앙생활

안드레아 로나르도라는 로마의 사제가 2019년의 한 영상 프로그램에서 카라바조가 생존했던 1605년 로마교구 본당 신자들의 활동을 기록한 문서를 공개했다. 그에 따르면 카라바조는 산 니콜라 본당 소속이었고, 당시 이 본당 신자들의 명부 알파벳 C에 'Caravaggio Merisi'가 성체성사와 고백성사를 했다는 기록이 남아 있다.

1595년 10월 18일 프로스페로 오르시라는 인물이 카라바조를 로마의 성 루카 아카데미 회원들에게 소개한 기록도 있다. 성 루카 아카데미는 당시 로마의 가장 중요한 미술가 단체로서 카라바조는 여기서 일종의 조합 활동을 하면서 동료 미술가들과 어울렸다는 것이다. 그가 부정적인 활동을 했다는 증거는 발견되지 않았다.

로나르도 신부는 1597년 로마의 자료보관소에 카라바조가 오르시, 젠틸레스키, 주카리Federico Zuccari, 다르피노 등 당시 로마를 대표하던 화가들과 함께 '40시간의 판테온' Quarant' Ore di Pantheon이라는 종교행사에 참가했다는 기록도 소개했다. '40시간의 판테

온'이란 그리스도가 십자가에 못 박혀 사망한 금요일 오후부터 부활한 일요일 아침까지 40시간 동안 이어지는 행사다.*

이를 종합하면 카라바조는 본당의 미사에 참여하여 성체성사와 고백성사 등 신자로서의 의무를 이행했고, 무려 3일 이상 지속된 부활절 행사에도 참여하는 등 신앙생활을 충실히 한 것으로 보인다. 안드레아 로나르도 이들 자료를 근거로 카라바조가 독선적이고 성격이 고약했으며 신앙이 없는 사람이라고 알려진 것은 사실이 아니라고 주장했다. 이들 기록은 카라바조가 속했던 본당의 객관적 자료라는 점에서 참조할 만하다.

카라바조 시대의 로마

1600년을 전후로 로마는 종교개혁의 위기를 극복하고 르네상스를 꽃피웠던 예전의 영광을 되찾았으며 전 유럽에서 순례자, 여행객, 종교인, 정치인들이 찾아오는 활기 넘치는 국제도시였다. 이 시기에 로마의 대대적인 도시 재정비 사업도 이루어졌다.

교회가 재정비되면서 작품 주문도 활발해졌다. 이탈리아의 주요 도시와 로마의 많은 교회와 그에 속한 부속 경당들과 성지聖地들이 1550년부터 1650년 사이에 대대적으로 복원되거나 재건축되었고 미술품으로 장식되었다. 오늘날 이탈리아 관광지들을 여행하다 보면 17세기 바로크 양식으로 장식된 건축물과 미술품이 유독 많은 것은 이 때문이다.**

* A. Lonardo, *Caravaggio un peccatore cristiano. Per il ciclo Caravaggio tradito, con Andrea Lonardo*, Catechisti Roma Gli scritti, June 15, 2019, Video, 10:41.

** 16세기 중후반부터 17세기 초에 재위했으며 로마와 가톨릭교회의 정비와 발전에 이바지한 교황은 다음과 같다.

 1) 바오로 3세 파르네세(Paolo III Farnese, 1534~49 재위): 트렌토 공의회를 개최하여 루터의 종교개혁에 대한 가톨릭의 개혁을 통해 위기 극복의 계기를 마련했다.

 2) 그레고리오 13세 본콤판니(Gregorio XIIII Boncompagni, 1572~85 재위): 로마 시가지를 재정비했고 건축붐을 일으켰다.

 3) 식스토 5세 몬탈도(Sisto V Montaldo, 1585~90 재위): 로마 교회와 사회 전반의 경제를 부흥시키고, 시내 주민이 살지 않는 구역에 시민들의 생활 공간을 마련했다. 아울러 교황령 내에서 범죄를 방지하기 위한 법을 제정했다.

 4) 클레멘스 8세 알도브란디니(Clemente VIII Aldobrandini, 1592~1605 재위): 트렌토 공의회의 엄격성을 이어나가면서 한편으로는 각 궁에서 문학가, 예술가, 음악가를 초대하여 문화 예술을 활발하게 꽃피우게 했다. 카라바조가 로마에서 활동한 시기가 이 교황의 재위 기간 동안이다. M. Marini, *Caravaggio, pictor*

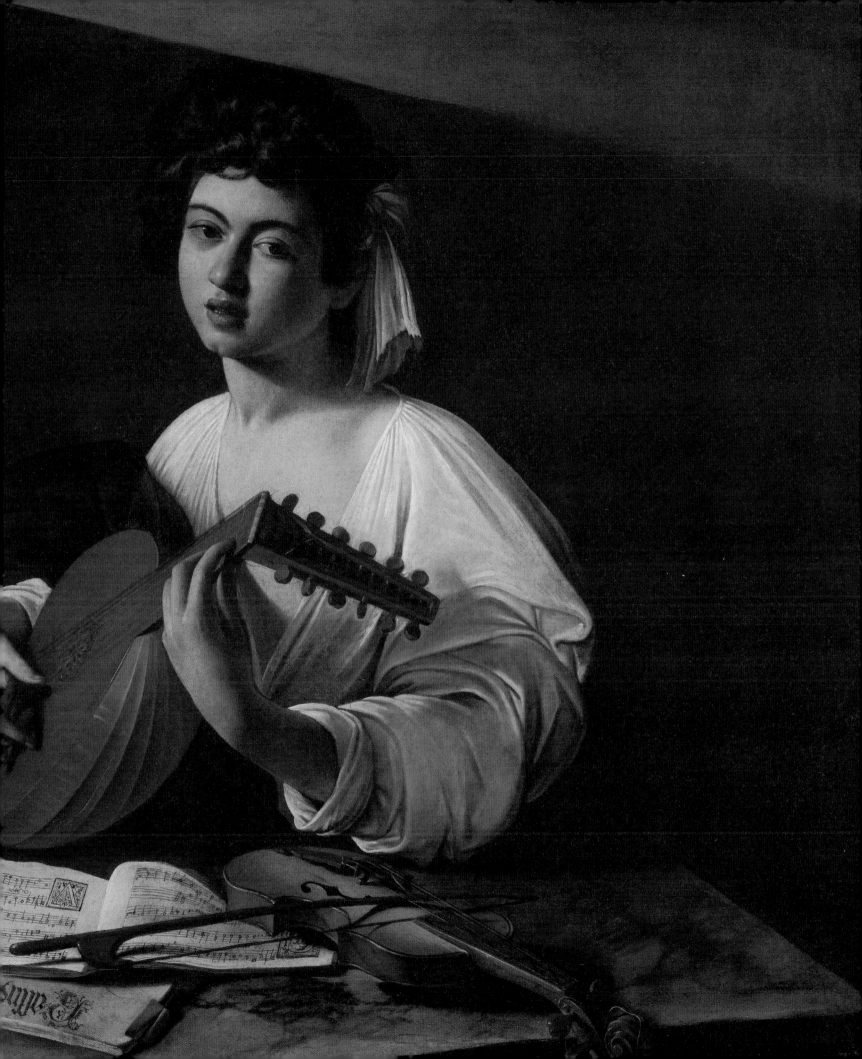

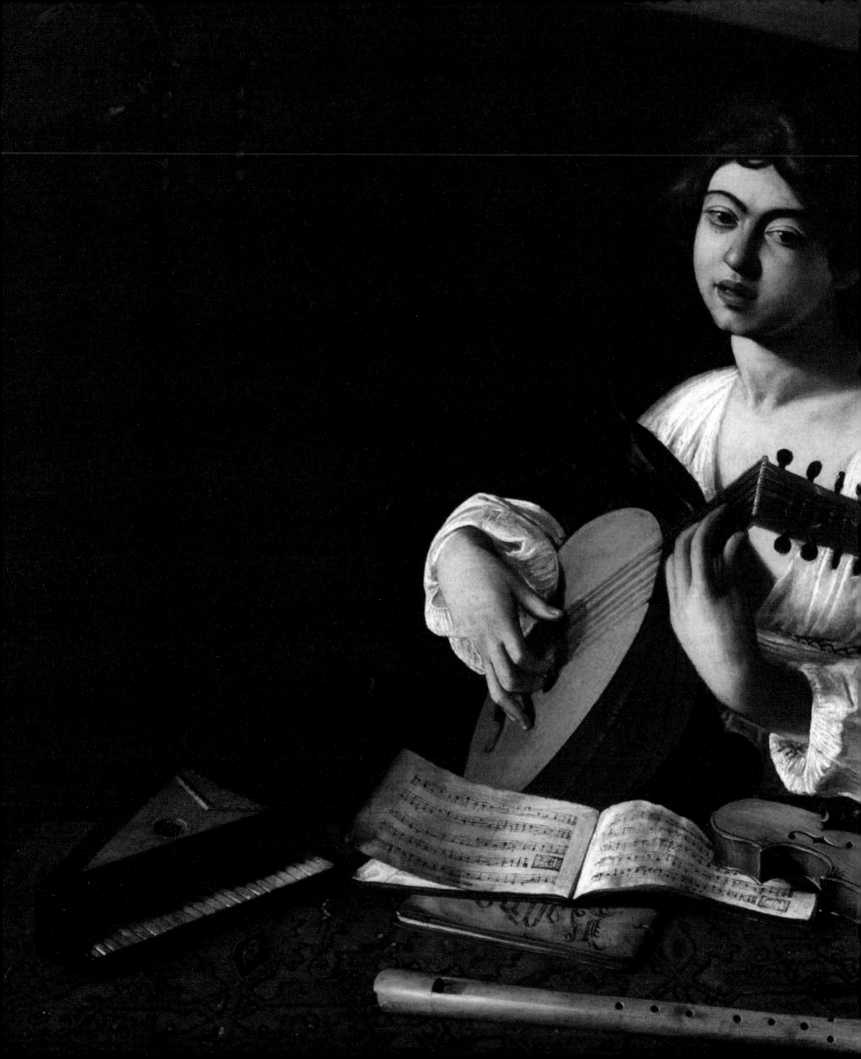

로마는 예술의 가장 활발한 생산지이자 소비처였고 유럽 미술의 중심지였다. 바로크 양식을 탄생시킨 양대 축이라 할 수 있는 안니발레 카라치와 카라바조가 로마에 정착하여 활동했고, 20대 초반의 루벤스도 로마에 와서 작품 생활을 했으며 플랑드르의 많은 화가들이 로마에서 활동했다. 무엇보다도 잔 로렌초 베르니니Gian Lorenzo Bernini, 1598~1680가 완성한 성 베드로 대성당 광장 건축 및 내부 조각상들을 비롯하여 오늘날 중요한 관광지로 꼽히는 트레비 분수, 스페인 광장의 분수, 나보나 광장의 분수 조각 「4대 강」 Quattro Fiumi 등이 17세기 초반에 제작되었다.*

풍속화의 탄생

17세기 바로크 시대에는 '콘체르토'라는 제목의 그림이 유행했다. 테이블에 사람들이 둘러앉아서 악기를 연주하고 노래를 부르며 유쾌하게 놀고 있는 그림이다. 이들 그림을 그린 화가들은 대부분 카라바조의 추종자들로 '카라바지스티'Caravaggisti라고 불린다.** 동시대 의상을 입고 있는 남녀노소의 생생한 인물 묘사와 강렬한 명암법 등이 특징이다. 한 작가의 이름을 딴 유파가 생긴 것은 처음 일어난 현상으로 카라바조가 미술계에 미친 영향을 짐작케 한다.

「류트 켜는 남자」(62쪽)

러시아의 에르미타주 미술관에서 이 작품을 보는 순간 전율이 느껴졌다. 살짝 벌어진 연주자의 입 안에 침이 고여 있는 것을 발견했기 때문이다. 리얼리즘의 절정을 보는 듯했다. 그림을 현장에서 직접 보면 책에서는 보지 못했던 디테일을 발견할 때가 많다.

나는 그동안 곱슬머리에 얼굴이 곱상한 이 그림의 주인공을 당연히 여성이라고 생각했다. 하지만 그림의 제목이 「류트 켜는 남자」여서 모델을 자세히 보니 셔츠 사이로 볼록한 가슴이 보이지 않으니 여성이 아님이 분명했다. 혹시 이 모델이 다른 그림에도 등장하는지 살펴봤다. 「음악가들」(76쪽)에서 만돌린을 켜는 남성과 동일 인물일 뿐만 아니

 praestantissimus, Roma, Newton & Compton, 1987, p.13.
* C. Bertelli 외, *Storia dell'arte Italiana*, Milano, Electa, 1991, p.266.
** '카라바지스티'(Caravaggisti)란 카라바조의 강한 명암 대비,
 극적인 효과, 서민의 등장과 사실 묘사 등 카라바조의 방식을
 추종했던 화가들을 가리킨다. 대표적인 카라바지스티로는
 젠틸레스키(Gentileschi) 부녀, 리베라(Ribera), 라투르(La Tour) 등이
 있다. 이은기·손수연 외, 『서양 미술 사전』, 미진사, 2015, 689쪽.

라 「청년과 장미 화병」(57쪽), 「도마뱀에 물린 청년」(54쪽)의 청년과 얼굴 생김새, 머리 스타일, 입고 있는 셔츠가 유사했다. 그동안의 연구에서는 이들 그림의 모델이 동일 인물일 가능성에 대해서는 언급된 바가 없는 것으로 알고 있다.

테이블 위에는 바이올린, 악보, 과일, 화병 등이 놓여 있다. 테이블에 돌의 결이 있는 것으로 보아 대리석 원석을 그린 것이다. 인물도 사물도 화창한 햇살을 받아 환하게 모습을 드러내고 있다. 연주가 가능할 정도로 정교하게 그린 악보를 비롯하여 단축법으로 그린 만돌라와 바이올린 등 모든 오브제가 실물처럼 정교하다. 카라바조 이전에 그림 속 오브제들이 이처럼 관람자의 시선을 끈 적이 있었던가?

이 그림 역시 석 점의 복제작이 있는데 모두 카라바조의 원작으로 알려진다. 이들 세 작품을 비교해보면 작품마다 주인공의 표정에 미세한 차이가 보이고 테이블 위에 놓인 물건들이 상당 부분 다른 것을 볼 수 있다. 그중 에르미타주 미술관 소장 작품(62쪽)과 뉴욕 메트로폴리탄 소장 작품(64쪽)을 비교해보면 후자는 테이블보를 깔았고, 그림 왼편에 과일과 꽃 대신에 작은 악기를 그려놓았다. 주인공의 얼굴도 에르미타주 소장품에는 섬세한 영혼이 느껴지는 반면, 나머지 두 그림은 미세한 감정 표현이 첫 작품에 미치지 못한다. 원작과 복제작의 차이는 조수의 손을 약간 빌렸다는 점 외에도 영혼을 다 바쳐 그린 첫 작품과 원하는 고객에게 같은 그림을 하나 더 그려줄 때의 마음가짐이 다른 정도의 차이일 것이다. 그 미미한 차이가 걸작의 여부를 결정하지만.

17세기 바로크 시대에는 '콘체르토'라는 제목의 그림이 유행했다. 이들 그림을 그린 화가들은 대부분 카라바조의 추종자들로 '카라바지스티'라고 불린다.

카라바조는 이 그림에도 유리화병을 그렸다. 콜렉터들은 투명한 유리와 같은 그림의 사소한 디테일에 더 매료되었을 수 있다. 카라바조는 도제 시절 동안 조반니 암브로조 피지노Giovanni Ambrogio Figino, 1548/1551~1608, 도소 도시Dosso Dossi, 1489~1542, 안토니오 캄피Antonio Campi, 1522~87, 안니발레 카라치Annibale Carracci, 1560~1609 등 당시 이탈리아 북부에서 활동하던 화가들의 정물화를 보았을 것이다. 그중에서도 피지노는 카라바조가 즐겨 그린 각종 과일과 반짝이는 포도, 마른 포도 잎 등을 기가 막힌 솜씨로 그릴 줄 알았다. 테크닉으로만 평가한다면 카라바조와 우열을 가리기 어려울 정도다. 이들 화가들이 카라바조에게 미친 영향은 분명해 보인다.

「과일 깎는 소년」(68쪽)

한 소년이 과일을 깎고 있다. 과일 이름은 멜랑골로라고 하는데 귤의 일종인 것으로 보인다. 과일 깎는 소년의 하얀 셔츠가 눈부시다. 셔츠의 섬세한 주름, 과일, 밀 이삭, 힘을 준 오른손에 이르기까지 무엇 하나 정성이 느껴지지 않는 것이 없다. 눈이 부시도록 하

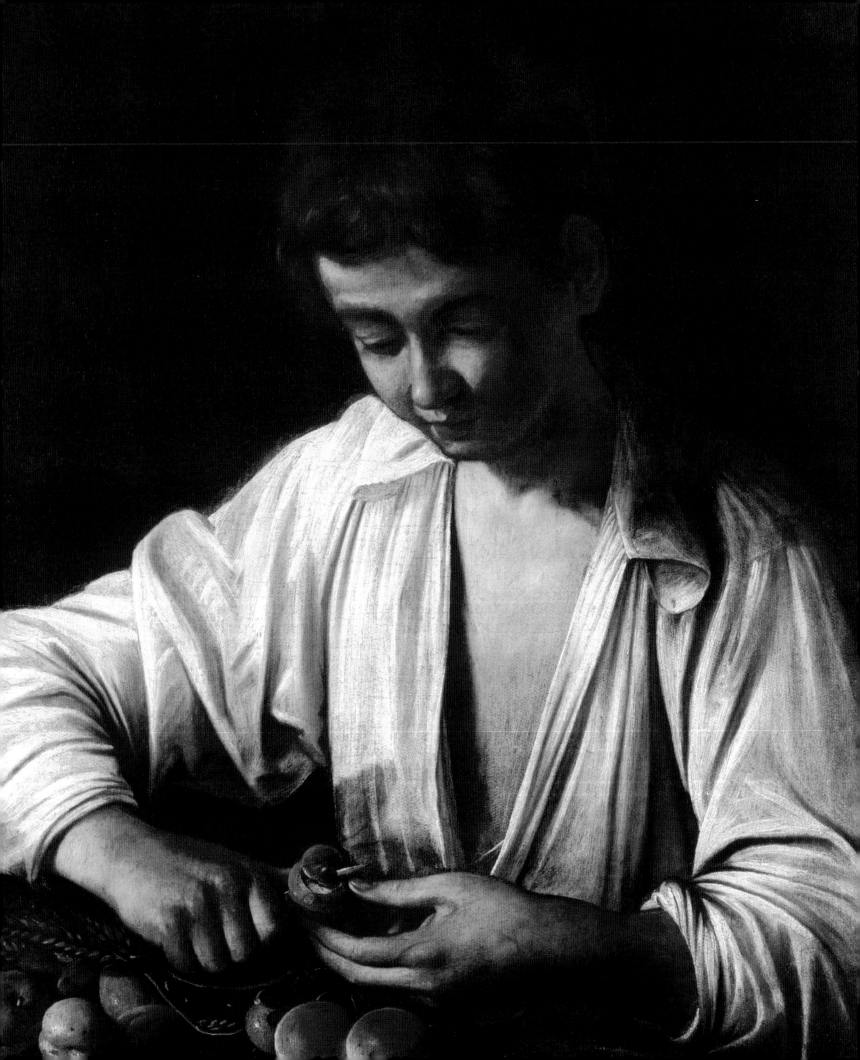

얀 셔츠를 강조하기 위해 배경은 칠흑처럼 어둡게 칠했다. 일상의 모습이지만 왠지 성스럽게 느껴지고, 소년의 평범한 행위가 신성해 보인다.* 화가는 명망 있는 인물의 초상화나 성경 속 인물들 이상으로 과일 깎는 소년의 모습을 경건하게 그렸다. 하지만 이 젊은 화가의 본심은 이들 정물들을 진짜처럼 보이게 그리는 데 있었을 것이다. 그는 볼로냐에 들렀을 때 안니발레 카라치의 「콩 먹는 사람」(96쪽)을 봤을 것이다. 카라치는 카라바조보다 10년 정도 연장자다. 카라치의 완벽한 식탁 그림과 유리잔은 카라바조로 하여금 심장을 뛰게 만들지 않았을까?

이 그림은 카라바조가 로마에 와서 2년이 지난 1594년경 제작됐다. 시칠리아의 로렌초라는 사람의 공방에서 티치아노를 비롯한 유명 화가들의 초상화를 복제하던 시기다. 카라바조는 복제 작업을 하면서 초상화 속의 위대한 인물을 소년으로 바꾸고 성인이나 역사적 인물들의 초상화 속 상징물을 과일로 바꿈으로써 이전에는 존재하지 않았던 새로운 유형의 인물화를 만들어냈다. 16세기 유럽 전역에 유행할 풍속화의 새로운 탄생을 알리는 순간이다. 주제가 참신하고 정물과 인물을 그리는 기법도 놀라웠으니 그의 그림을 본 사람들은 환호했을 것이다. 이 그림 역시 작가가 제작한 복제작이 3점 이상 남아 있다.

과일 깎는 소년이라는 아이디어는 어떻게 나오게 되었을까. 16세기 중후반 이탈리아 북부에서 활동했던 빈첸초 캄피Vincenzo Campi, 1536~91의 「과일장수」(70쪽)라는 그림이 있다. 화면 가득 과일과 채소가 가득한 가운데 과일 파는 중년 여성을 그린 것이다. 이와 유사한 캄피의 그림이 또 한 점 있는데 거기서는 주인공 과일 장수가 과일을 깎고 있는 모습을 그렸다. 이들 그림을 통해 캄피는 네덜란드와 벨기에 지방에서 유행했던 정물화를 이탈리아 북부 지역에 확산시키는 데 일조했다.

카라바조에게는 이들 북부 이탈리아 지역 작가 특유의 자연주의의 피가 흐르고 있었다. 캄피가 화면 가득 과일을 그림으로써 자신의 재주를 보여주었다면 카라바조는 인물과 행위에 집중하게 함으로써 관객의 시선을 사로잡았다. 솜씨를 자랑하는 일은 테이블 위에 놓인 몇 개의 과일로도 충분했다고 생각한 것 같다.

「과일 깎는 소년」은 다르피노 공방에서 지내던 시절 제작한 것으로 체사레 크리스폴

* 칼베시는 이 작품에 종교적 의미를 부여하여 소년이 바로 그리스도라고 해석했다. 그는 「요한복음」의 "나는 참포도나무요 나의 아버지는 농부이시다. 나에게 붙어 있으면서 열매를 맺지 않는 가지는 아버지께서 다 쳐내시고, 열매를 맺는 가지는 모두 깨끗이 손질하시어 더 많은 열매를 맺게 하신다"(요한 15장 1~2절)라는 구절을 예로 들면서 과일 깎는 젊은이는 그리스도로서 과일 껍질을 벗겨내는 행위는 인간을 원죄에서 해방시키는 의미라고 해석했다. 이를 뒷받침하듯 이 작품의 복제작 중에는 소년의 머리 위에 왕관을 씌워주는 천사를 그린 것도 있다. M. Calvesi, *Op. Cit.*, p.138.

티Cesare Crispolti라는 페루자 사람이 구입하여 이후 시피오네 보르게세Scipione Borghese, 1577~1633 추기경에게 선물했다. 이 작품은 카라바조의 원작이며 이후 여러 점의 복제작이 제작되었다.

루브르, 대영박물관 등 세계적인 미술관의 16, 17세기 네덜란드 전시관에는 온갖 종류의 과일, 꽃, 생선, 치즈를 비롯하여 각종 식탁 아이템을 정교한 솜씨로 그린 정물화로 가득하다. 이들 정물화를 보고 있노라면 사진보다 정교한 화가들의 솜씨에 감탄하게 된다. 빈첸초 캄피의 정물화가 이들 플랑드르 회화의 직수입품이라 한다면 카라바조는 원료만 수입하여 새로운 요리로 만들어낸 창작품이라고 할까. 카라바조를 대가로 만든 것은 기교가 아니라 개념이었다. 그렇다고 그의 기교가 캄피에게 뒤지는 것도 아니었다. 오히려 당대 화가들 중에 따라올 자가 없었다고 해야 할 것이다.

빈첸초 캄피는 이탈리아 미술사 교과서에서조차 거의 소개되지 않는 이탈리아 북부의 지역작가로 1586년과 1589년 사이에 밀라노에서 활동했다. 카라바조가 밀라노에서 도제 생활을 했던 시기가 1584년부터 1588년이므로 열세 살 어린 카라바조는 밀라노의 거장이었던 스승 페테르차노를 따라다니며 캄피의 작품을 봤을 것이고 작가와도 만났을 것이다.

빈첸초 캄피는 풍속화와 정물화 등 플랑드르 지방에서 유행하던 그림을 주로 그렸다. 그중 「리코타 먹는 사람들」(72쪽)은 가슴을 훤히 드러내고 있는 한 여성과 중장년의 남성들이 치즈케이크를 먹는 모습을 그린 것이다. 성화聖畵가 주를 이루었던 이탈리아에서는 쉽게 볼 수 없는 주름진 서민들의 모습을 담은 그림으로 이 지역에 플랑드르 회화가 상륙했음을 말해준다. 빈첸초 캄피는 카라바조로 하여금 풍속화에 눈뜨게 한 장본인일 수 있다.

「음악가들」(76쪽)

'콘서트'라는 주제로 그려진 또 하나의 그림이 있다. 장면은 연주를 시작하기 전 튜닝하는 모습이다. 그림 속 류트를 켜고 있는 인물은 앞의 「류트 켜는 남자」(62쪽)와 동일 인물로 보인다. 반원형의 검은 눈썹, 도톰한 입술, 이목구비와 얼굴형이 닮았고 머리 스타일과 흰색 셔츠도 동일하다. 「류트 켜는 남자」에서 여성처럼 보였던 모델은 여전히 꽃미남이기는 하지만 이 그림에서는 남성 이미지가 풍긴다.

이 모델이 얼굴을 찡그리면 「도마뱀에 물린 청년」(54쪽)과 동일인이 되니 카라바조는 이 인물을 여러 그림에서 모델로 쓴 것으로 보인다. 그가 누구였는지, 돈을 지불했는지, 친구였는지는 알 수 없으나 카라바조가 모델을 기용한 것은 분명하다.

그의 뒤에 얼굴만 보이는 인물을 자세히 보니 「병든 바쿠스」(58쪽)와 닮았다. 화가의

자화상이다. 그림 왼쪽에 포도송이를 따고 있는 인물의 등에는 어두워서 잘 보이지는 않지만 날개처럼 보이는 물체가 그려져 있고 화살도 있는 것으로 보아 그는 사랑의 화살을 쏘는 큐피트다. 이렇게 형태를 알아보기조차 힘든 어둠 속에 물체를 그려놓은 화가의 의도는 명백하다. 밝음과 어둠, 빛과 그림자의 대비를 보여주고자 한 것이다. 그림에 등장한 악기와 악보, 바이올린은 앞의 「류트 켜는 남자」에서도 등장했던 소품들이다.

이 그림에서 등장인물들은 무릎까지 그려졌다. 인물을 무릎까지 그린 반신상은 라파엘로Raffaello Sanzio, 1483~1520가 「교황 율리오 2세」(78쪽) 초상화에서 선보인 후 통치자 초상화의 전형이 되었다. 티치아노는 라파엘로의 이 초상화를 응용하여 교황 바오로 3세를 비롯한 교황과 통치자들의 초상화를 여러 점 그렸다. 그런데 카라바조는 이 같은 통치자들의 초상화를 속살이 훤히 보이는 로마의 젊은 청년들로 바꿔놓았다. 맨 앞의 인물은 방향을 바꿔 아예 등을 보이게 했으니 기발한 발상이다.

카라바조에게는 다른 작가의 작품을 자신의 것으로 새롭게 창조해내는 특별한 노하우가 있었던 것 같다. 그것은 오늘날 3D 프로그램과 흡사한 것으로 이 그림에서 볼 수 있듯이 정면을 바라보고 있는 라파엘로의 교황을 회전시켜서, 완전히 새로운 형태로 변형시키는 방식이다. 카라바조는 또한 그림에 여백을 거의 두지 않고 인물로 화면을 가득 채움으로써 완전히 새로운 느낌을 만들어냈다. 당시 벨로리를 비롯한 평론가들은 카라바조의 반신상에 대해서도 비판했는데 이것이야말로 카라바조의 그림 속 인물이 화면을 가득 채우고 감상자에게 집중적으로 어필할 수 있었던 비결이었다.

카라바조 회화에 결정적 영향을 미친 작가는 라파엘로, 티치아노, 미켈란젤로로 대표되는 르네상스 거장들이다. 라파엘로와 티치아노가 놀라운 색채와 재현의 기술로 교황, 황제를 비롯한 최고 권력자와 귀족들의 모습을 보여주었다면 카라바조는 인물들을 자신의 친구들로, 장소는 일상의 공간으로 바꿨다. 르네상스 거장들의 전통적인 초상화를 동시대 청년들의 삶을 담은 유쾌한 콘서트 장면이나 사기꾼들의 카드놀이, 집시의 소매치기 등 일상의 주제로 바꿔서 풍속화라는 새로운 장르로 탄생시킨 것이다. 17세기 바로크 시대 유럽에서 풍속화가 유행한 배경에는 카라바조의 영향이 절대적이었다.

「사기꾼들」(44쪽)

"짙은 옷을 입은 한 젊은이가 손에 카드를 들고 있는데 썩 잘 그려진 얼굴은 모델을 보고 그린 것이다. 그 옆에는 젊은이의 카드를 슬쩍 훔쳐보면서 동료에게 손가락으로 3을 가리키고 있는 인물이 있다. 이들의 맞은편에는 옆모습으로 그려진 젊은 사기꾼이 있는데 테이블에 올려놓은 손에는 카드를 들고 있고 다른 손은 등 뒤 허리띠에 숨겨둔 카드를

「음악가들」
1594~95년, 87.9×115.9cm
뉴욕 메트로폴리탄 미술관

르네상스 거장들의 전통적인 초상화를
동시대 청년들의 삶을 담은 유쾌한 콘서트 장면이나
사기꾼들의 카드놀이, 집시의 소매치기 등
일상의 주제로 바꿔서 풍속화라는 새로운
장르로 탄생시킨 것이다.

빼내고 있다. 그의 황색 줄무늬 옷이 빛을 받아 반짝인다. 색의 모방에 있어서는 화가가 어떤 속임수도 쓰지 않고 사실적으로 묘사하고 있음을 보여준다."*

400년 전 벨로리가 기술한 이 작품 설명은 현대 미술사가나 비평가들과 크게 다를 바 없으며 예리하다. 그림을 보고 있으면 인물들의 표정과 모습이 너무나 생생하여 이들의 이상한 카드놀이를 눈앞에서 보고 있는 듯하다. 속임수에 넘어가는 귀족 젊은이의 천진한 모습, 그의 카드를 훔쳐보고 있는 사기꾼의 표정과 손가락이 다 보이는 해진 장갑, 신호를 보고 숨겨둔 카드를 빼고 있는 젊은 사기꾼의 손톱에 낀 때, 등장인물들이 입고 있는 옷감의 질감, 당시 흔히 사용했을 것 같은 테이블보와 소품 등에서 정교함이 묻어난다. 해져서 손가락이 훤히 보이는 사기꾼의 장갑은 웃음이 날 정도다. 옷은 번지르르하지만 사실은 구멍 난 장갑을 낀 가난뱅이인 것이다. 순진한 청년을 두고 사기꾼들이 벌이는 카드놀이를 그린 이 그림의 제목을 우리말로 바꾸면 '짜고 치는 고스톱'이 딱일 것이다. 이제 카라바조에게 표현 못 할 그림은 없을 것 같다.

그림의 주제는 카라바조의 아이디어일까? 보로메오 가문이 거주하던 밀라노의 보로메오궁 한쪽 벽에도 카드놀이 그림이 그려져 있다.(80쪽) 공교롭게도 그 그림도 속임수 카드놀이를 그린 것이다. 벽화의 연대가 1445~50년경이니까 카라바조는 밀라노에서의 도제 기간 중 이 그림을 보았을 가능성이 있다.

자연주의 회화에서 요구된 가장 중요한 '모방' 기술이 카라바조의 「사기꾼들」에서 완벽의 경지에 도달했다. 화가는 강한 명암 대비법 대신 화면 전체에 빛을 주어 등장인물들을 고루 비췄다. 최적의 조명 상태에서 편안하게 그림을 즐기라는 배려처럼 느껴진다. 벨리니, 조르조네로 시작된 베네치아 회화의 색조주의가 로마에서 카라바조에 의해 새롭게 태어난 것만 같다.

벨로리는 이 그림의 소장처에 대해서도 밝히고 있다. "이 같은 그림으로 명성이 높아져서 로마 궁정사회의 가장 중요한 인물 중 한 사람인 델 몬테 추기경이 이 작품을 구입했으며, 그의 그림을 즐기기 위해 화가를 자신의 저택에 초대하여 작업 공간을 제공하고, 다른 귀족들과 어울리게 했다"고 썼다.** 당대 최고의 컬렉터였던 델 몬테 추기경이 카라

* P. Bellori, *Op. Cit.*, p.216.
** 이 그림은 1627년 델 몬테 추기경의 아카이브에 등록되었고, 이후
 로마 최고의 가문 중 하나인 바르베리니 콜론나 시아라의 컬렉션에
 1899년까지 소장되었다. 현재는 킴벨 미술관(Kimbell Art Museum)에
 소장되어 있다.

바조를 아예 자신의 집에서 살게 하면서 작업 공간을 제공할 정도였으니 이 젊은 화가를 얼마나 높이 샀는지 짐작할 수 있다. 카라바조가 로마의 상류사회 사람들과 어울릴 수 있었던 데에는 델 몬테 추기경의 역할이 컸을 것이다. 그의 집에서 머문다는 것은 그 집을 찾은 손님들과 교류할 수 있음을 의미하며 이는 그가 로마의 정치·문화계의 중심부와 직접 소통할 수 있음을 뜻하기 때문이다.

이 그림으로 당시 로마인들은 새로운 장르의 탄생을 목격했다. 풍속화의 매력에 빠지게 된 것이다. 종교·신화·초상화만 질리도록 봐왔던 당시 로마의 미술 애호가들은 천진한 귀족 청년이 교활한 사기꾼들에 의해 사기당하는 그림을 보고 박장대소했을 것이다. 바로크 시대에 얼마나 많은 사기 카드놀이 그림이 그려졌는지를 보면 이 그림의 위력을 짐작할 수 있다. 카라바조는 밀라노에서 4년간 도제 생활을 하면서 당시 그 도시에서 잘나갔던 빈첸초 캄피의 「리코타 먹는 사람들」(72쪽)과 같은 풍속화를 보았을 것이다. 카라바조는 캄피의 그림 속 인물들의 솔직한 표정과 소탈한 모습을 자신의 「사기꾼들」에서 새롭게 변모시켰다. 그림 속 인물들이 사기꾼들임에도 천박해 보이지 않게 그린 것이다. 캄피의 그림이 해학적 풍자화였다면 카라바조의 그림은 격조 있는 풍속화라고 할까.

「행운」(82쪽)

사기 그림의 또 다른 버전이라 할 수 있는 이 그림은 순진한 청년이 집시 여인에게 당하는 모습이다. 집시는 손금을 봐준다면서 손은 보지 않고 청년의 얼굴을 보고 있는데 눈빛이 왠지 음흉하다. 그녀가 이런 눈빛을 하고 있는 이유는 이 작품의 복원 작업 이후에 밝혀졌다. 복원 과정에서 청년의 손가락에 금색이 묻어 있었는데 이로써 여인이 청년의 손가락에서 금반지를 빼내고 있음이 밝혀진 것이다. 아무것도 모르는 청년의 표정은 해맑기만 하다.

이 그림 역시 두 인물을 화면 가득히 반신상으로 그림으로써 인물이 화면을 압도하게 만들었다. 집시 여인이 입고 있는 옷의 목장식은 실제처럼 정교하게 재현되었다. 정교한 기계나 특수목적 식물도감 혹은 의학용 도판들의 경우 사진으로는 표현의 한계가 있어서 테크니컬 일러스트레이션이라 불리는 그림으로 표현하기도 하는데 카라바조가 이 그림에서 보여준 의상 묘사는 거의 그러한 수준이다. 젊은이의 셔츠를 조이는 얇은 실과 깃털 모자, 무늬가 찍힌 직물, 때가 낀 집시의 손톱은 보는 이들의 입을 다물 수 없게 만들었을 것이다.

카라바조가 그리면 정물화도 특별해진다

전 세계 유명 미술관의 17세기 네덜란드 회화관에 들어서면 정물화로 가득하다. 꽃, 해산물, 과일, 채소, 치즈, 병에 담긴 포도주를 비롯하여 식탁의 모든 것이 실물보다 더 실제처럼 그려진 그림으로 가득한, 모방의 끝판왕들이 벌이는 경연장처럼 보인다. 정물화가 하나의 독립된 회화 장르로 탄생된 것은 16세기 플랑드르에서였다. 루터의 종교개혁 이후 종교를 주제로 한 그림들이 개신교 지역에서 금지되자 화가들이 살길을 찾아 개척한 분야가 바로 풍속화, 정물화, 풍경화였다. 이들 새로운 그림은 가정집에도 잘 어울렸으므로 구매자들이 증가하여 유례없는 호황을 맞았다. 플랑드르에서 꽃핀 정물화는 이탈리아 북부에도 전해져서 이 지역 화가들도 플랑드르풍 정물화를 그리기 시작했다. 빈첸초 캄피도 그중 한 사람이다. 이 화가는 이탈리아 북부의 크레모나에서 태어나 밀라노와 롬바르디아주에서 활동했다. 앞서 소개한 그의 대표작 「과일 장수」(70쪽)는 길이가 213센티미터나 되는 것으로 보아 대저택이나 공공장소를 장식하기 위해 제작한 것으로 보인다.

같은 북부 출신이었던 카라바조도 정물화에 각별한 관심이 있었다. 그는 대부분 인물화 속에 정물을 포함시키는 방식으로 그렸으나 인물 없이 정물만 그린 그림도 몇 점이 남아 있다. 벨로리는 카라바조의 정물화에 대해 다음과 같이 기록했다.

"미켈레*는 모델 없이는 그림을 그릴 수가 없었고 생필품을 충당할 돈도 부족했으므로 다르피노 공방에서 일했다. 거기서 그는 과일과 꽃 등 사람들이 좋아하는 그림을 그렸다. 그중 투명한 유리 꽃병에 담긴 꽃 그림이 있는데 유리병에는 방 안의 창문이 비친 모습이 그려졌으며, 이슬 맺힌 싱싱한 꽃이 꽂혀 있다. 그는 이와 유사한 훌륭한 모방 그림들을 그렸다."**

> 카라바조도 정물화에 각별한 관심이 있었다.
> 그는 자연을 단순한 장식물로 보지 않고
> 특별한 의미를 부여했다. 그는 정물을 신의 창조물로
> 인식했고 거기서 인간을 보았다.
> 인간에 대한 깊은 성찰을 정물에 투영했고,
> 인간의 생로병사를 보여주었다.

로마에 도착해 그린 첫 두 그림이 정물화였고, 플랑드르 화가의 작품으로 착각할 것 같은 「화병에 꽂힌 꽃」(90쪽)이 남아 있으며, 그중 「과일 바구니」(86쪽)는 성화나 초상화를 통틀어 그의 대표 작품으로 꼽힌다.

이유가 무엇일까. 남들처럼 그리지 않았기 때문이다. 그는 자연을 단순한 장식물로 보지 않고 특별한 의미를 부여했다. 카

*　카라바조의 애칭.
**　P. Bellori, *Op. Cit.*, p.213. 이 그림은 「화병에 꽂힌 꽃」을 가리키는 것 같다.

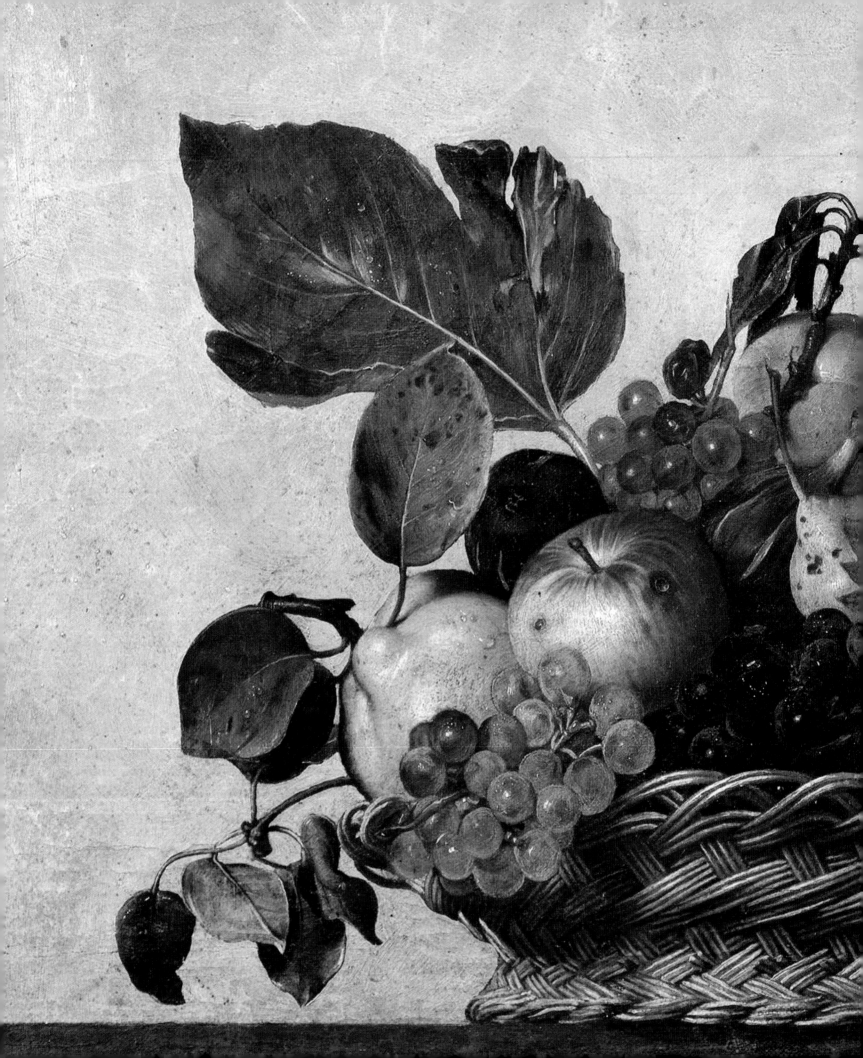

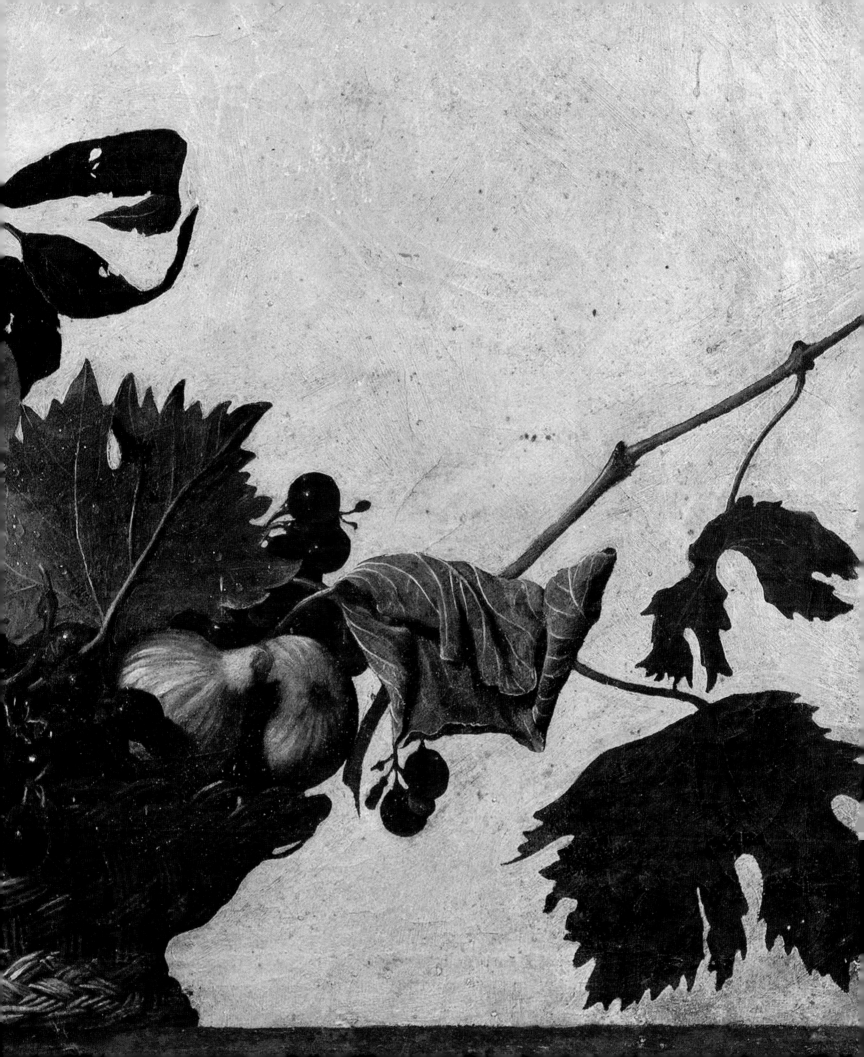

「화병에 꽂힌 꽃」
1597년, 44.6×33.4cm
로마 개인 소장

라바조 연구자들은 이 작품이 인간의 가치와 종교적 의미까지 담았다고 해석한다. 그는 정물을 신의 창조물로 인식했고 거기서 인간을 보았다. 인간에 대한 깊은 성찰을 정물에 투영했고, 인간의 생로병사를 보여주었다.

"그는 꽃이나 다른 사물을 정밀하게 묘사하는 방법을 알았으므로 무엇보다도 엄청난 인내심을 가졌다. 카라바조 스스로 '좋은 꽃 그림을 그리는 것은 인물을 그리는 것과 같다'고 말했다."

이 글은 빈첸초 주스티니아니Vincenzo Giustiniani, 1564~1637의 편지의 일부로 그는 카라바조의 고향인 카라바조 마을을 통치했던 후작이었다. 주스티니아니궁이라 불렸던 그의 로마 저택에는 수집한 수백 점의 그림이 있었으며 그중에는 카라바조의 작품도 여러 점 있었다. 은행가였던 이 사람은 카라바조가 첫 번째 거절당한 작품 「집필하는 성 마태오」(125쪽)도 구입했다.* 판테온 근처에 있는 주스티니아니 가문의 궁은 현재 이탈리아 상원의원 국회의사당으로 쓰고 있어서 일반인 출입이 금지되어 있다.

카라바조의 「과일 바구니」(86쪽)는 동시대 작가들의 정물화와는 접근방식이 달랐다. 당시 플랑드르의 과일 그림은 정확한 재현과 먹음직스러움, 그리고 아기자기한 장식으로 보는 이의 눈길을 끌었으나 이 그림에는 장식적 요소는 전혀 보이지 않고 과일도 먹음직스러워 보이지 않는다. 듬성듬성 알이 박힌 포도는 시들었고, 사과는 벌레 먹은 자국이 보인다. 배는 썩었고 무화과는 말라가고 있다. 포도 잎은 말라 비틀어졌고, 다른 잎들도 벌레 먹고 병들었다. 무엇 하나 온전한 것이 없는 것이다.

화가는 왜 하필 이렇게 시들고 병든 과일만 모아서 그렸을까. 카라바조는 장식을 중요시하지 않았고 이상적인 아름다움을 추구한 아카데미즘과는 정반대의 길을 갔으며 정물을 통하여 인간의 생로병사를 표현하고자 했기 때문이다.

카라바조가 시들고 썩은 과일을 그린 것은 그만의 아이디어였을까. 쟁반에 복숭아가 가득 담겨 있는 암브로조 피지노의 정물화(88쪽)에 그려진 누렇게 퇴색한 포도 잎을 보는 순간 카라바조의 작품에 자주 등장한 마르고 시든 포도 잎의 출처가 바로 이 작품이라는 생각이 들었다. 피지노의 이 정물화는 금속 쟁반과 그 아래 그려진 그림자, 검게 칠해진 배경 등이 카라바조의 정물화와 흡사하다. 무엇보다도 과일 쟁반을 화면 전체에 가득 채운 것이 인상적이다. 카라바조는 피지노의 이 같은 정물화에서도 영향을 받았을 것이다. 그림 솜씨만 보면 우열을 가리기 어려울 정도로 이 화가의 회화 기법은 놀랍다. 카라바조가 피지노의 복숭아 정물에서 주목한 것은 먹음직스럽고 완벽하게 그려진 복

* 이에 관한 자료는 B. Ticozzi, *Raccolta di lettere sulla pittura, scultura e architettura* VI, Milano, Arnaldo Forni Editore, 1822, pp.121~129.

숭아가 아니었다. 그가 주목한 것은 누렇게 시들어가는 잎과 쟁반 아래의 그림자였다. 그리하여 자신의 「과일 바구니」는 성한 과일이나 잎이 하나도 없이 시들고 벌레 먹고 병든 모습으로 그린 것이다.

카라바조의 성물화가 당대인들은 물론 오늘날까지 관객의 눈을 사로잡는 이유는 정교한 사실 묘사 외에도 정물화를 장식용 그림으로 여긴 것이 아니라 정물화에 인간의 생로병사와 철학적·신학적 의미를 입혔기 때문이다. 하지만 역사적인 미술가가 된다는 것은 이 모든 재능을 갖춘 예술가가 누구를 후원자로 만나는지, 그리고 행운의 여신이 함께하는지에 달린 것 같다.

오래전 밀라노의 암브로시아나 미술관에서 이 그림을 보았을 때가 생각난다. 그 미술관은 레오나르도 다빈치의 「음악가의 초상」(28쪽)과 「아틀란타 코덱스」로 불리는 다빈치의 드로잉 원본 모음집을 비롯하여 라파엘로의 「아테네 학당」의 밑그림 원본 등 귀한 미술품으로 가득하다. 그런데 그 많은 걸작 가운데 당시 미술관의 공식 도록의 표지는 카라바조의 「과일 바구니」였다. 2022년 8월에 다시 암브로시아나 미술관을 찾았다. 여전히 미술관 안내 브로셔의 표지는 카라바조의 정물화가 차지하고 있었다. 그리고 미술관 넓은 벽에 카라바조의 「과일 바구니」 한 점만 걸어놓았다. 작품에 대한 예우일 것이다. 이것이 바로 카라바조가 받는 대접이다.

암브로시아나 미술관은 암브로시아나 도서관과 같은 건물에 있다. 먼저 도서관이 설립되었고, 미술품 컬렉션이 늘어나면서 회화관을 만든 것이 오늘날의 암브로시아나 미술관이다. 도서관과 미술관의 설립자는 페데리코 보로메오 밀라노 대주교로 카라바조의 가장 중요한 후원자 중 한 사람이다.* 페데리코 보로메오 대주교가 로마에서 수년간 체류하면서 머물렀던 곳은 앞에서 언급한, 오늘날 상원 국회의사당으로 쓰고 있는 빈첸초 주스티니아니 가문의 로마 저택이었다. 아마 그곳에서 주스티니아니 가족과 함께 지내며 그림 컬렉션의 중요성을 느낀 것이 아니었을까. 물론 로마에서 이 정도의 컬렉션을 가지고 있었던 가문은 여럿 있었으니 그가 여러 경로를 통해 미술품의 가치를 알게 된 것은 확실해 보인다.

도소 도시
「바쿠스의 알레고리」
1560~80년경, 165×127cm
로마 디아만티궁

* 델 몬테 추기경은 1596년 밀라노의 보로메오 대주교에게 쓴 편지에서
약속한 작품, 즉 카라바조의 「과일 바구니」를 보내는 일이 늦어진
것에 대해 사과하는 글을 쓴 것으로 보아 이 그림은 델 몬테 추기경이
보로메오 대주교에게 보낸 선물로 추정한다. M. Marini, *Op. Cit.*, p.12.

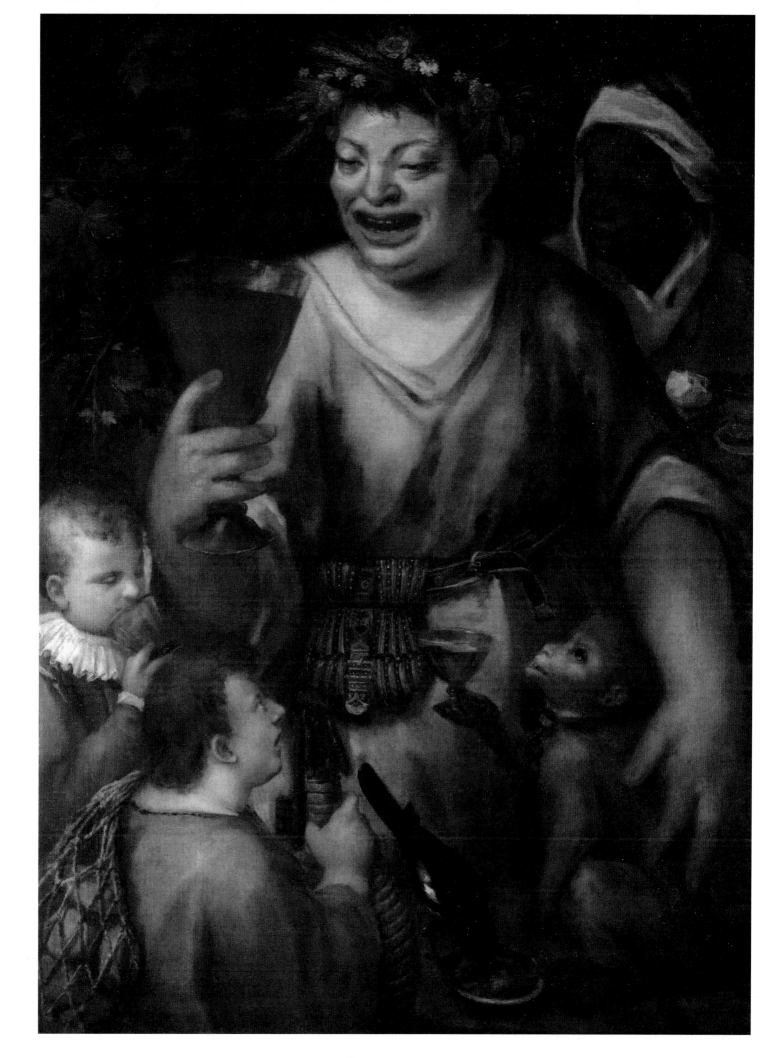

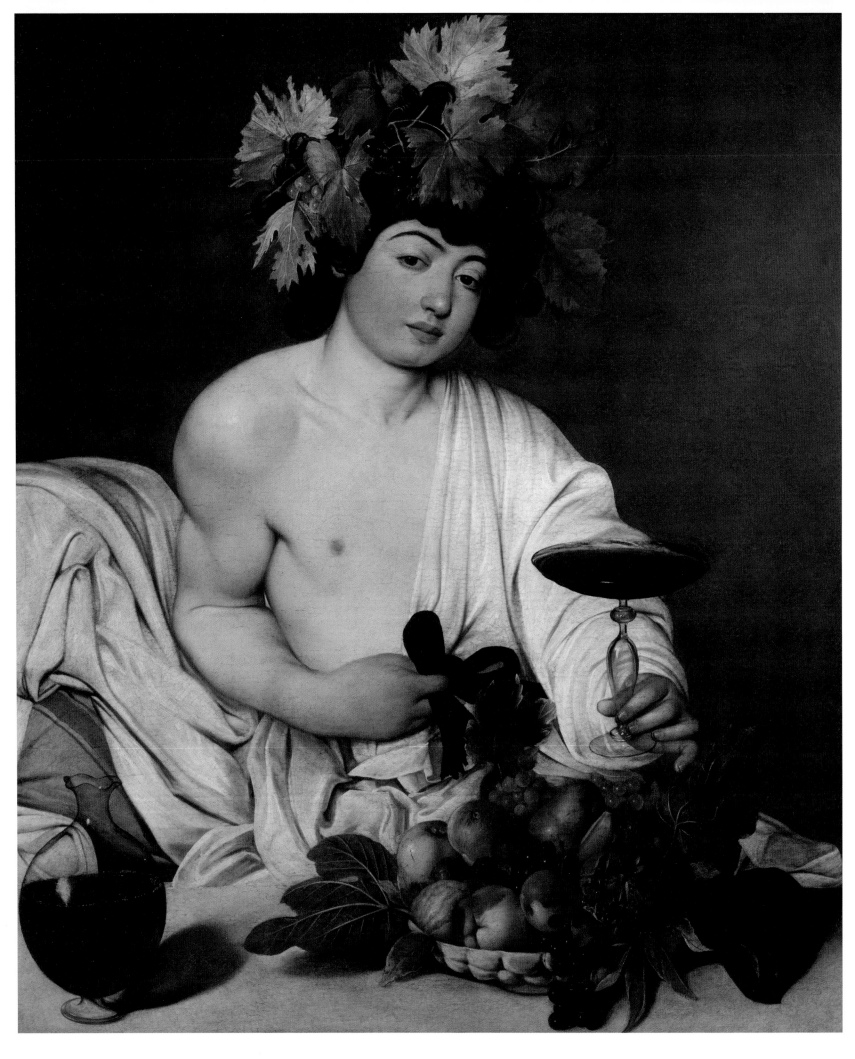

카라바조의 선배들, 이탈리아 북부의 자연주의 화가들

16세기 중후반 밀라노를 중심으로 한 이탈리아 북부에는 독창적인 회화풍이 형성되었다. 바로 플랑드르와 베네치아 회화의 영향이다. 인간의 한계를 시험하는 듯한 정교함이 특징인 플랑드르 회화는 15세기 중후반부터 이탈리아에 유입되기 시작했다. 레오나르도 다빈치 역시 플랑드르 회화의 사실적인 묘사에 관심을 보였으며 「음악가의 초상」(28쪽)은 플랑드르 초상화에서 영향받은 대표적인 작품임을 언급한 바 있다. 플랑드르 회화는 베네치아 회화의 빛과 색채와 결합하면서 이탈리아 북부 특유의 자연주의 회화를 탄생시켰다. 로렌초 로토Lorenzo Lotto, 1480~1557, 도소 도시Dosso Dossi, 1489~1542, 모레토 다 브레시아Moretto da Brescia, 1498~1554, 지롤라모 사볼도Girolamo Savoldo, 1480/85~1548 등이 플랑드르 회화와 베네치아 회화의 영향을 받아 자연주의풍 회화를 구사한 카라바조 직전에 활동한 이탈리아 북부의 거장들이다.

이들처럼 유명하지는 않지만 눈여겨볼 중요한 작가들이 더 있는데 이들은 이탈리아의 미술사 교과서에서도 거의 언급되지 않는 북부의 지역작가들로 암브로조 피지노, 빈첸초 캄피, 그리고 카라바조의 스승 시모네 페테르차노 등 카라바조에게 직접적인 영향을 준 작가들이다. 20세기 이탈리아 미술사가의 아버지라 할 수 있는 로베르토 롱기는 일찍이 로토, 사볼도, 도소 도시와 같은 유명 작가들에게 주목했는데 이제는 피지노, 캄피, 페테르차노 등 카라바조에게 직접적인 영향을 준 밀라노에서 활동한 군소 작가들에 대한 연구도 활기를 띨 것으로 예상한다. 이 책에서 이들 지역작가들을 간략하게나마 다룸으로써 국내에서 카라바조를 연구하는 폭을 넓히는 계기가 될 것이다.

「바쿠스」(94쪽)

바쿠스는 그리스 신화에 나오는 술의 신으로 디오니소스라고도 불리며 전통적으로 젊고 잘생긴 남성의 모습으로 그려졌다. 그런데 카라바조의 「바쿠스」는 기존 이미지를 완전히 깼다. 그의 얼굴은 신화 속 미남이 아니라 거리에서 마주칠 법한 보통 젊은이의 모습이다. 맨살의 상반신은 너무나 현실적이어서 신이라는 생각이 도무지 들지 않는다.

나의 한 지인은 이 그림을 보자마자 "술에 취해서 얼굴이 벌겋구면"이라고 했다. 술을 즐겨서인지 적절한 지적을 해주었다. 내가 미처 깨닫지 못한 사실이었다. 그림은 자신의 관심사에 따라 남이 보지 못하는 것을 볼 수도 있다.

머리는 포도 잎과 포도송이로 장식했는데 누렇게 마른 포도 잎은 어디서 많이 본 것 같다. 암브로조 피지노의 복숭아 정물에 그려졌던 바로 그 포도 잎을 닮았다. 그는 포도주가 담긴 투명한 유리잔을 들고 있다. 카라바조의 인물화에서 거의 빠짐없이 등장하는

「바쿠스」
1595~97년, 98×85cm
피렌체 우피치 미술관

아이템이다. 투명한 유리와 그것에 투과된 이미지를 그리는 것은 기교를 요했기 때문에 솜씨를 과시하는 데 이보다 더 좋은 소품은 없었던 것 같다.

16세기 중후반 이탈리아 북부에서 활동한 도소 도시도 「바쿠스의 알레고리」(93쪽)라는 작품에서 포도주 잔을 들고 있는 바쿠스를 그렸다. 이 바쿠스 역시 신처럼 보이기는커녕 길거리에서 쉽게 만날 것 같은 서민의 모습이다.* 그림 속 바쿠스는 아이들에게 둘러싸여 있으며 붉은 포도주가 담긴 잔을 들고 있다. 아이와 원숭이도 포도주 잔을 들고 있다. 도소 도시의 이 그림에는 흑인 하녀도 등장하는데 검은 배경으로 인해 얼굴을 거의 알아볼 수 없다. 마네의 「올랭피아」를 미리 보는 듯하다. 검은 배경에 희미하게 그려진 포도 덩굴은 카라바조의 세례자 요한 그림에서 자주 볼 수 있는 식물 멀린과 닮았다.

사족을 붙이자면 나의 그 지인에게 이 사람 얼굴은 어때 보이냐고 물었더니, 이 사람은 얼굴과 몸 전체가 술에 취한 모습이라고 했다. 그러고 보니 도소 도시의 바쿠스 역시 술에 취해 기분이 좋아진 중년 남성의 모습처럼 보인다.

도소 도시의 이 작품을 카라바조가 봤는지는 알 수 없다. 하지만 이 작품은 카라바조 이전에 이탈리아 북부 지역에서 자연주의 회화가 싹트고 있었음을 확실히 보여준다. 카라바조의 자연주의 혁명이 바로 그곳에 뿌리를 두고 있음이 분명해진다. 카라바조 이후 바로크 시대의 화가들 중에는 서민의 모습을 한 바쿠스가 사람들과 술을 마시며 유쾌한 시간을 보내는 장면이 유행했다. 스페인이 낳은 바로크의 거장 벨라스케스의 「바쿠스」도 카라바조의 위력을 증명하고 있으며 그의 그림에도 투명한 유리병이 등장한다.

카라바조와 더불어 바로크 양식을 탄생시킨 양대산맥으로 꼽히는 안니발레 카라치도 유리잔이 등장한 그림을 그렸다. 그 유명한 「콩 먹는 사람」(96쪽)이다. 그동안 나는 얼마나 많이 이 작품에 대해 강의를 했던가. 그런데 이 작품을 여행 중에 로마의 콜론나궁에서 직접 보게 되었을 때 첫눈에 들어온 것은 유리잔이었다. 화가는 그 유리잔을 관객이 가장 잘 볼 수 있는 화면 앞쪽에 그려놓았다. 화가의 의도는 분명하다.

"유리잔 그린 거 봤지?"

카라치는 콩죽 국물이 남자의 입에서 막 떨어지는 순간까지 그려놓았다. 카라치의 그림을 본 순간 카라바조는 전율했으며 동시에 치열한 자연주의 경쟁이 시작되었음을 예감했을 것 같다.

안니발레 카라치
「콩 먹는 사람」
1580~90년, 57×68cm
캔버스에 유채
로마 콜론나궁

* 도소 도시는 16세기 초중반에 활동한 이탈리아 북부의 화가 중 가장 유명하다. 만토바 근처에서 태어났으며 벨리니, 조르조네풍의 베네치아 풍경에 정교한 인물 표현과 사실적인 자연 묘사를 통해 북부 이탈리아의 자연주의를 보여준 대표적인 화가다. N. Arnoldi, *Storia dell'Arte*, vol. III, Roma, Fabbri Editori, 1989, pp.158~160.

성화

「이집트로 피신 중 휴식을 취하는
성 가정」
1595~97년경, 135.5×168.5cm
로마 도리아 팜필리 미술관

권위를 벗어 던진 성인들

「이집트로 피신 중 휴식을 취하는 성 가정」(100쪽)

헤롯왕이 2세 미만의 아이를 모두 죽이라고 명령하자 요셉이 마리아와 아기 예수를 데리고 이집트로 피난을 가던 중 휴식을 취하고 있는 모습이다. 지금까지 이 주제는 요셉이 당나귀에 성모자聖母子를 태우고 피난 가는 모습으로 그려졌는데 카라바조는 피난 중 휴식을 취하는 장면으로 그렸다.

그림 속 요셉은 주름이 가득한 늙은 얼굴에 머리는 덥수룩하고 하얗다. 연주하는 천사를 위해 악보를 들고 있는데 그의 표정을 보면 정작 자신이 들고 있는 것이 무엇인지조차 모르는 것 같은 무지한 표정이다. 지금까지 흔히 그려졌던 성화 속 권위 있는 성인의 모습이 아닌 것이다.

빛을 받은 금발의 천사는 등장인물 중 가장 멋진 자태를 뽐낸다. 몸을 두른 하얀 천이 산들바람에 나부끼고, 등에는 커다란 날개가 달려 있다. 뒤태가 이렇게 아름다운 천사는 처음 보는 듯하다. 투박한 요셉의 모습과 더 대비된다.

그림을 찬찬히 들여다보면 요셉의 뒤에 마리아와 아기 예수가 타고 온 나귀가 보이는데 그늘진 곳에 있어서 자세히 보지 않으면 형태가 거의 드러나지 않는다. 피난길이 고단했는지 마리아는 아기 예수를 안고 곤하게 잠이 들었다. 이들은 모두 맨발이다. 주변에는 포도주 병, 가방, 돌멩이, 나귀 등이 숨은그림찾기처럼 그려져 있다. 마리아 바로 앞의 식물은 베르바스쿰속 식물인 멀린Mullein으로 카라바조의 「그리스도의 매장」(155쪽)과 「세례자 요한」(182쪽) 등에서 매번 등장하는 부활을 상징하는 바로 그 식물이다.

악보를 들고 있는 요셉의 모습을 보고 있자니 레오나르도 다빈치의 「음악가의 초상」(28쪽)이 떠오른다. 특히 악보를 들고 있는 손가락이 닮았다. 요셉이 들고 있는 그림 속 악보는 1526년 로마에서 출판한 준타 도리코 파소티Giunta Dorico Pasotti의 성가聖歌로 성모 승천 등 특정 축일에 연주하는 미사곡이라고 한다. 그림 속 악보는 보고 연주할 수 있을 정도로 정교하게 그려졌는데 카라바조의 그림이 그려지기 며칠 전 실제로 교회에서 연주되었다고 한다.

이 그림 곳곳에는 신학적 의미도 숨어 있다. 천사와 요셉의 발 사이에 있는 돌은 반석 위에 세워진 교회의 상징이다. 성모 마리아가 앉은 오른쪽은 생명을 암시하는 푸른 잔디가 있고, 왼쪽은 마른 땅으로 나무가 누렇게 말라가고 있다. 그리스도로의 탄생과 부활로 인간이 죽음에서 생명의 세계로 갈 수 있음을 암시한 것이다.*

* 피에로 델라 프란체스카(Piero della Francesca)도 「그리스도 부활」에서

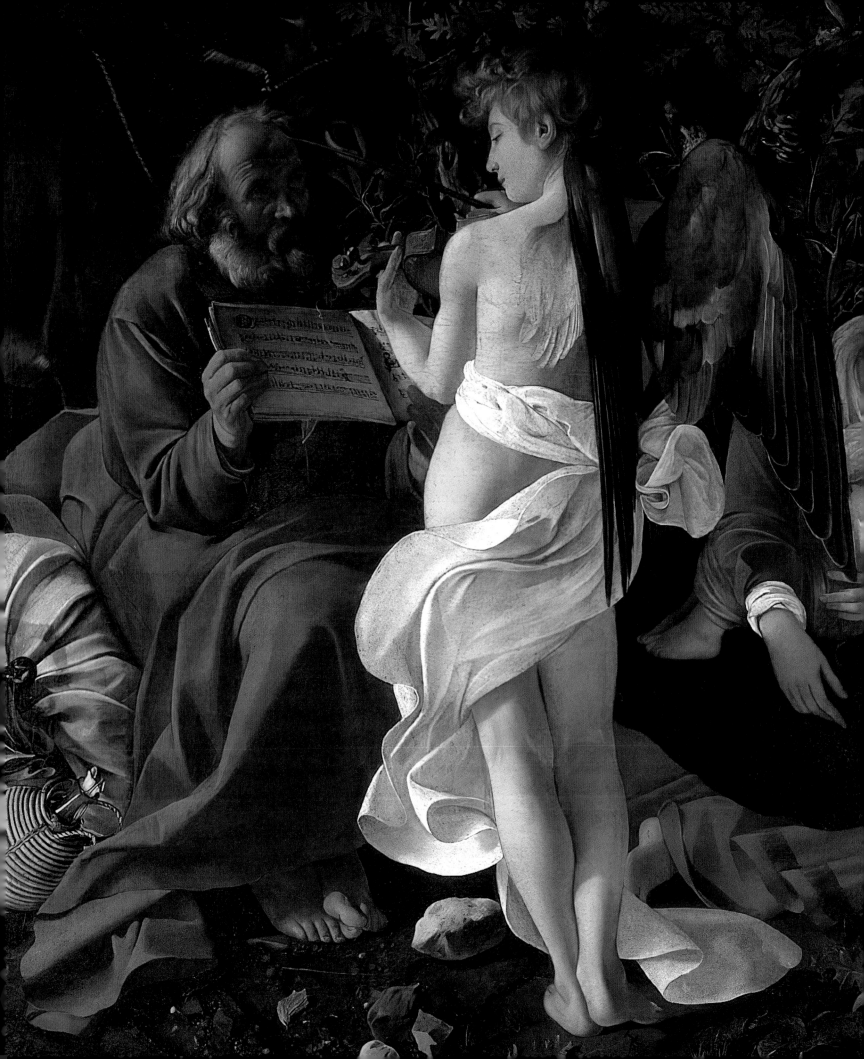

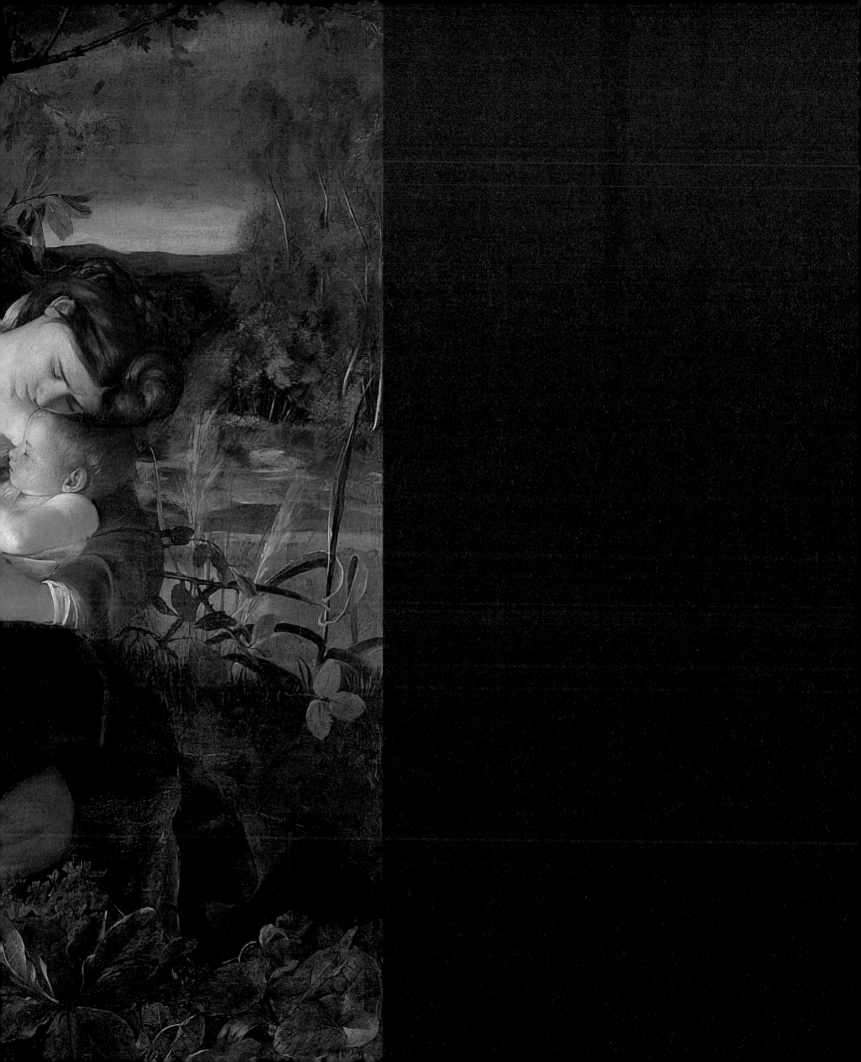

칼베시의 이 작품에 대한 해석을 읽다 보니 "바이올린 줄이 끊어진 것은 죽음을 상징한다"기에 이를 확인하기 위해 그림을 한참 동안 꼼꼼히 보고 나서야 끊어진 바이올린 줄을 찾을 수 있었다. 알수록, 볼수록 정교한 작품의 디테일에 놀라게 된다.*

「이집트로 피신 중 휴식을 취하는 성 가정」 외에도 카라바조가 악기를 연주하는 장면을 그린 것이 있는데 카라바조에게 음악은 특별한 의미가 있었다. 그의 후원자인 밀라노의 페데리코 보로메오 대주교는 사촌 형이자 성인이 된 카를로 보로메오의 대를 이어 성 필립보 네리가 창설한 로마의 오라토리오회 인물들과 연대했는데, 오라토리오회에서 음악은 매우 중요한 역할을 했다. 필립보 네리는 거리의 가난한 아이들을 데려와서 돌보며 그들과 즐겁게 지냈고, 남녀 구분 없이 노래하고 연주했으며, 이들의 모임은 후에 교황 그레고리우스 13세에 의해 오라토리오회로 선포되었다. 카라바조의 그림에 등장하는 인물들이 악기를 연주하고 노래하는 광경은 바로 이들 오라토리오회 사람들의 모습을 그린 것이라고 한다.**

「막달라 마리아」(290쪽)

한 여인이 나지막한 의자에 앉아 잠들어 있다. 눈물이 아직 맺혀 있는 것으로 보아 울다가 방금 잠이 든 것 같다. 그녀는 긴 머리에 가슴이 약간 노출된 옷을 입고 있다. 하얀 블라우스에 갈색 문양이 있는 원피스다.

그녀 옆에는 진주 목걸이, 금 목걸이, 팔찌 등 보석이 놓여 있고 투명한 유리병에는 성녀 막달라 마리아의 상징인 향유香油가 들어 있다. 그림의 주인공은 간음하다가 들켜서 돌에 맞아 죽을 뻔한 막달라 마리아다.

"그 마을에 죄인인 여자가 하나 있었는데, 예수님께서 바리사이의 집에서 음식을 잡수시고 계시다는 것을 알고 왔다. 그 여자는 향유가 든 옥합을 들고서 예수님 뒤쪽 발치에 서서 울며, 눈물로 그분의 발을 적시기 시작하더니 자기의 머리카락으로 닦고 나서, 그 발에 입을 맞추고 향유를 부어 발랐다."***

이 구절에 따라 막달라 마리아를 머리카락이 긴 여인으로 그렸고, 향유병은 그녀의 상징이 되었다. 한때 창녀였고 돌에 맞아 죽을 뻔한 여인이 예수님의 도움으로 살아났고 회개의 삶을 살았다는 이야기로 인해 막달라 마리아는 회개와 구원을 상징하는 인물이

부활하기 전의 자연을 죽은 상태로, 부활 후의 자연을 푸르게 그린 바 있다.

* 이 작품에 대한 도상학적 해석은 M. Calvesi, *Op. Cit.*, pp.201~207.
** 오라토리오회의 본부가 있는 산타 마리아 인 발리첼라 성당으로부터 카라바조는 「그리스도의 매장」(155쪽)을 주문받아 설치했다.
*** 『신약성경』, 「루카 복음서」, 7장 37~38절.

되었다. 카라바조의 그림은 죄와 회개, 부르심과 구원 등의 개념을 시각화한 것이 많은 데 이 그림도 그중 하나다.

그림을 보면 바닥은 사물이 보일 정도의 밝기를 유지했고 벽은 검게 칠했는데 그 위로 한 줄기 빛이 지나가고 있다. 인물과 보석들이 환하게 빛나는 것은 바로 이 빛 때문이다. 배경을 어둡게 하니 관객의 시선은 자연스레 주인공에게 집중된다. 관람자는 마치 연극 무대 한가운데 있는 주인공을 숨죽이고 지켜보는 느낌일 것이다.

이 그림에 대해 벨로리는 "카라바조가 시내에 나갔다가 한 여성을 발견하고는 마음에 들어 모델을 서줄 것을 부탁했다. 무대는 방 안이며 소녀는 낮은 의자에 앉아 머리카락을 말리려는 듯 두 손을 다소곳이 모으고 있으며 바닥에는 막달라 마리아를 상징하는 향유병과 보석들이 놓여 있다. 살과 피를 가진 인물이든 자연물이든 원래의 실물과 똑같이 그리는 데 열중했다. 몇 안 되는 색상으로 소녀의 볼, 목, 등, 살갗, 블라우스와 다마스커스 장식의 원피스 등 의상에 이르기까지 너무나 쉽고 자연스럽게 그렸다"고 기술했다.*

전속 모델을 쓴 것이 아니라 일종의 길거리 캐스팅한 모델을 그렸다는 사실이 흥미롭다. 예측불허이긴 하나 능력 있는 화가임에는 틀림없다. 카라바조에 대해 적대적인 평가를 한 벨로리지만 이 그림에 대해서는 칭찬을 아끼지 않았다. 내가 보기에 이 그림은 화가가 자신의 능력을 보여주기 위해 회화의 기법을 총동원한 거장주의Virtuosism의 좋은 예가 될 것이다.

「알렉산드리아의 성녀 카타리나」 (104쪽)

그림 속 성녀 카타리나는 마치 화보를 찍기 위해 포즈를 취한 모델처럼 보인다. 흰색 블라우스에 검정 드레스가 배경과 어우러지면서 검은색이 화면을 압도한다. 살짝살짝 빛나는 드레스의 장식은 어두워서 잘 보이지는 않지만 금실과 보석으로 수놓은 값비싼 장식일 것이다.

알렉산드리아의 성녀 카타리나는 4세기에 살았던 코스타왕의 딸로 이교도를 믿던 황제의 신하 50명과 토론하여 그들을 모두 그리스도교인으로 개종시켰다는 전승傳乘의 주인공이다. 이후 그녀는 못이 박힌 바퀴에 깔려 죽는 형을 받는다. 바퀴가 부서지는 바람에 죽음은 면했지만 결국 참수당하고 만다. 이로 인해 못이 박힌 바퀴는 이 성녀의 상징이

* P. Bellori, *Op. Cit.*, p.215.

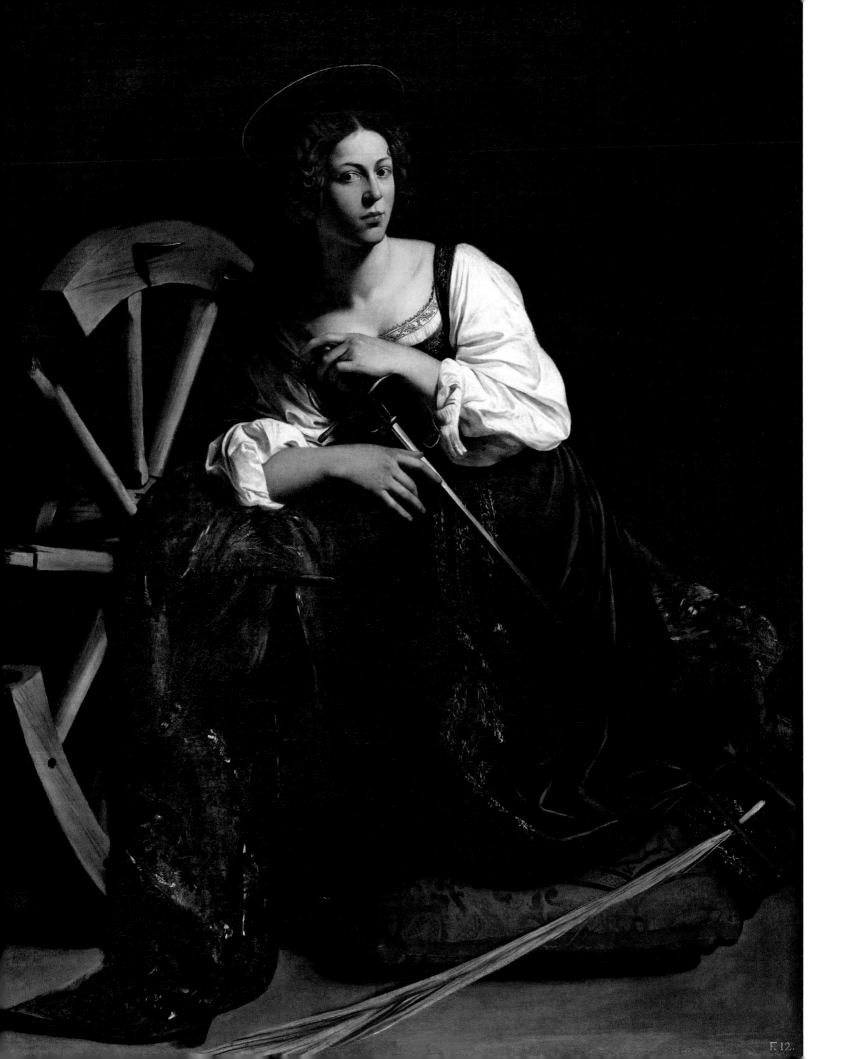

F. 12.

되었다.*

짙은 어둠 덕에 성녀의 상징인 부서진 바퀴는 조명을 받은 듯 선명하게 형태를 드러내고 있다. 눈이 부시게 하얀 블라우스와 검은 드레스는 흑백의 묘미를 제대로 보여주겠다는 작가의 자랑처럼 보인다. 붉은 방석은 흑백이 지배한 화면에서 오아시스의 샘처럼 반갑게 느껴진다. 방석이 없다고 상상하면 그림이 영 재미없었을 것 같다. 그림을 보고 있으면 카메라 감독이 이런저런 소품을 설치하면서 모델을 촬영하는 광경이 떠오른다. 카라바조는 명암 대비를 극대화하기 위해 실제 벽을 검게 칠했다고 한다. 요즘은 조명으로 배경을 검게 처리할 수 있지만 조명 시설이 없었던 시절에는 이 같은 명암 대비 효과를 얻기 위해서는 벽을 아예 검게 칠하고 모델에게 포즈를 취하게 하는 것도 방법이었을 것이다. 카라바조의 그림 제작법은 오늘날 스튜디오에서의 인물 촬영 방식과도 닮은 듯하여 흥미롭다.

「마리아를 개종시키는 마르타」(106쪽)

이 그림에는 두 여인이 등장한다. 정면으로 보이는 여인은 앞가슴이 노출된 화려한 옷을 입었고, 옆모습의 여인은 소박한 옷차림이다. 이들은 마리아와 마르타 자매다. 마리아와 마르타는 죽었다가 나흘 만에 부활한 라자로의 누이들로 『성경』에 등장하는 인물들이다. 예수가 이들의 집을 방문했을 때 언니 마르타는 음식 준비로 바빴으나 마리아는 예수의 발치에서 말씀을 듣기만 하여 언니의 불만을 샀다는 이야기로 유명하다.

그림 제목이 「마리아를 개종시키는 마르타」다. 그림 속 마르타가 마리아에게 타이르는 듯하다.

"마리아, 너 그렇게 살면 안 돼!"

나는 마리아와 마르타를 이 같은 모습으로 그린 그림을 카라바조의 이 작품 말고는 보지 못했다. 보통은 마르타는 부엌에서 일하는 모습으로, 마리아는 예수의 발치에서 말씀을 듣는 모습으로 그려졌다. 카라바조가 이 같은 전통적 도상을 벗어나 새로운 이야기로 그려낸 사례는 앞서 소개한 「이집트로 피신 중 휴식을 취하는 성 가정」에 이어 계속되고 있다. 기법뿐만 아니라 내용 면에서도 새로운 해석을 시도했다는 점에서 흥미롭다.

그림 속 마리아의 얼굴은 마치 조명을 받은 듯 환하게 빛나고 있으나 마르타의 얼굴은 어둠에 가려 실루엣만 보인다. 마리아의 가슴을 훤히 보이게 노출시킨 것은 그녀가 한때 창녀였음을 암시하기 위함이다. 『성경』에서는 간음하다 들킨 여성이 마르타의 동생

* 성녀 카타리나에 관한 이야기는 고종희, 『명화로 읽는 성인전』, 한길사, 2013, 263~272쪽.

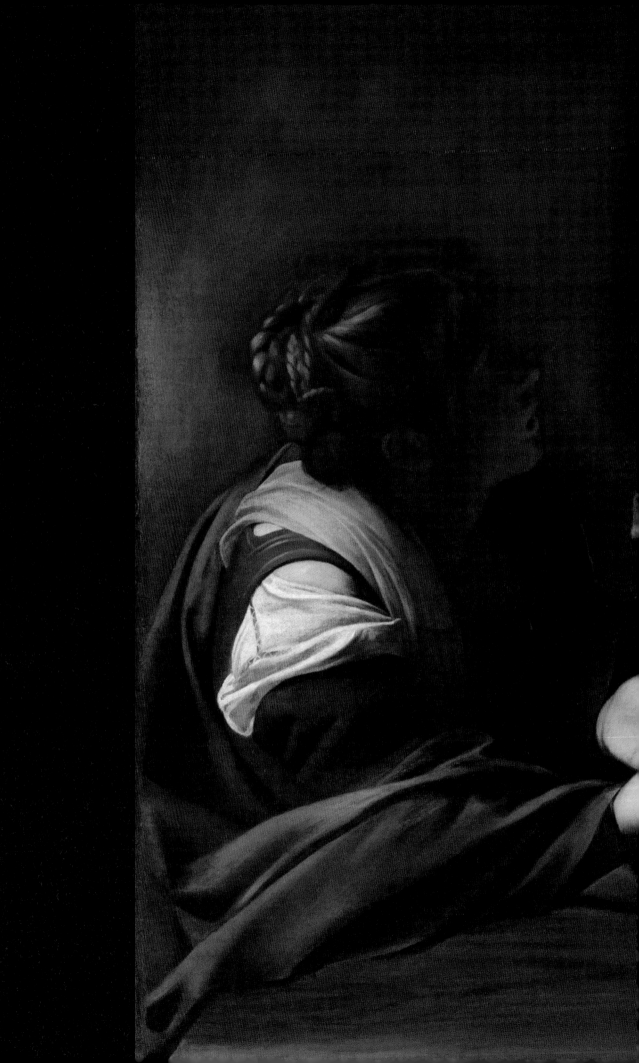

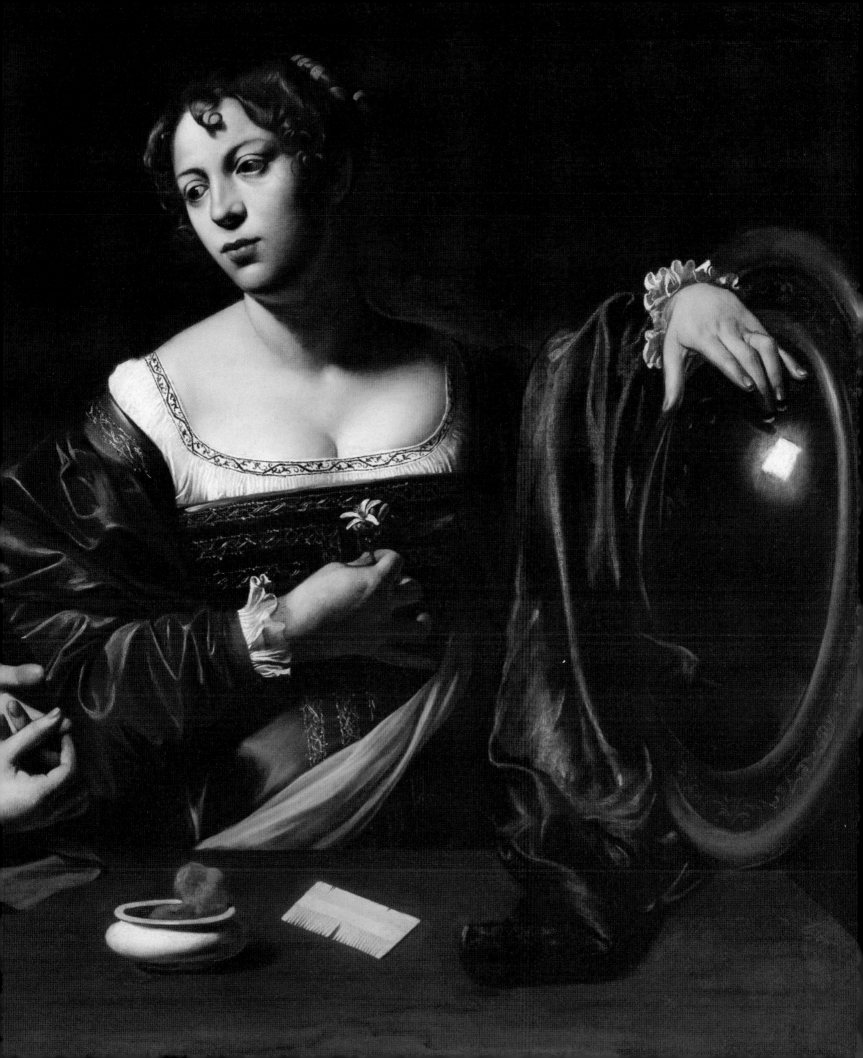

마리아라고 언급한 구절이 없으나 화가들은 마리아를 간음하다가 돌에 맞아 죽을 뻔한 막달라 마리아와 동일시하곤 했다. 이런 마리아를 가슴이 드러난 옷을 입은 화려한 여인으로 그리기 시작한 것은 르네상스 화가들이었으며 카라바조도 그 연장선상에 있음을 보여주는 그림이다.

마리아가 입고 있는 드레스의 고급진 실크천과 레이스가 실짝 나온 투명한 소매, 수를 놓아 고급스럽게 장식한 드레스의 가슴 부분, 반지르르 윤이 나는 붉은 실크 소매는 마르타의 소박한 무명옷과 대비를 이룬다.

마리아의 왼손은 화면 오른편에 놓인 거울을 가리키고 있다. 새까맣게 칠해진 어두운 방을 비추고 있는 거울에 새하얀 불빛이 반사되었다. 거울 속 방이 새까만 것으로 보아 화가가 벽을 까맣게 칠했음을 알 수 있다. 여기에 등불을 밝혀서 빛과 어둠의 효과를 극대화시켰다. 그동안 카라바조는 꽃과 함께 투명한 유리 화병에 비친 실내 모습을 그려왔으나, 이 그림에서는 유리병보다 더 크고 강력한 거울을 등장시켜서 방 안을 보여준다. 실제 공간과 그것을 재현한 캔버스 속의 이미지와의 관계를 실험한 것으로 보인다.

더욱 정교해지는 회화적 실험들

「메두사」(109쪽)

카라바조의 거울에 대한 관심은 금속 방패에 캔버스를 붙여 그린 「메두사」 작업으로 이어졌다. 잘린 목에서는 피가 터져나오고, 아직 목숨이 붙어 있는지 메두사가 비명을 지른다. 튀어나올 것만 같은 눈, 벌어진 입 안으로 보이는 이빨과 혀, 머리카락 자리에는 빛을 받아 번쩍거리는 뱀들을 그렸다. 카라바조식 리얼리즘의 끝은 어디인가.

메두사는 머리카락이 뱀으로 이루어졌으며 눈은 번뜩거리고 얼굴은 흉측해서 보는 순간 돌로 변해버린다는 신화 속 괴물이다. 페르세우스는 아테나 여신의 도움을 받아 메두사의 목을 베는 데 성공했다. 메두사를 보는 순간 돌로 변해버린다는 사실을 안 페르세우스는 시선을 돌린 채, 청동 방패에 비친 메두사의 모습을 보고 그의 목을 베었다. 카라바조는 실제 방패에 메두사의 잘린 머리를 그렸다. 다시 말해서 방패에 비친 이미지를 표현한 것이다.

카라바조가 메두사라는 주제를 선택한 것은 실재와 허구, 재현과 모방의 문제에 대해 본인 스스로 정리할 필요를 느꼈을 뿐만 아니라 자신의 생각을 보다 흥미진진하게 펼쳐보이고 싶었기 때문일 것이다. 이를 위해 주인공 페르세우스는 아예 등장시키지 않았다. 도나텔로나 첼리니 등 르네상스 시대의 조각에서 볼 수 있듯이 이 이야기는 보통 메

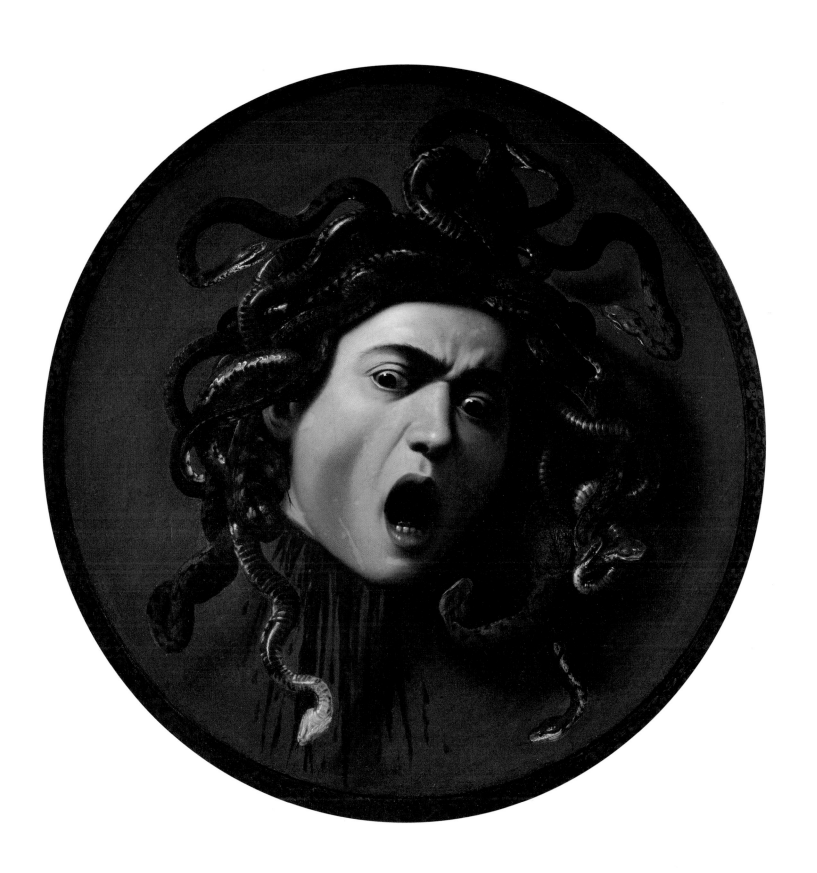

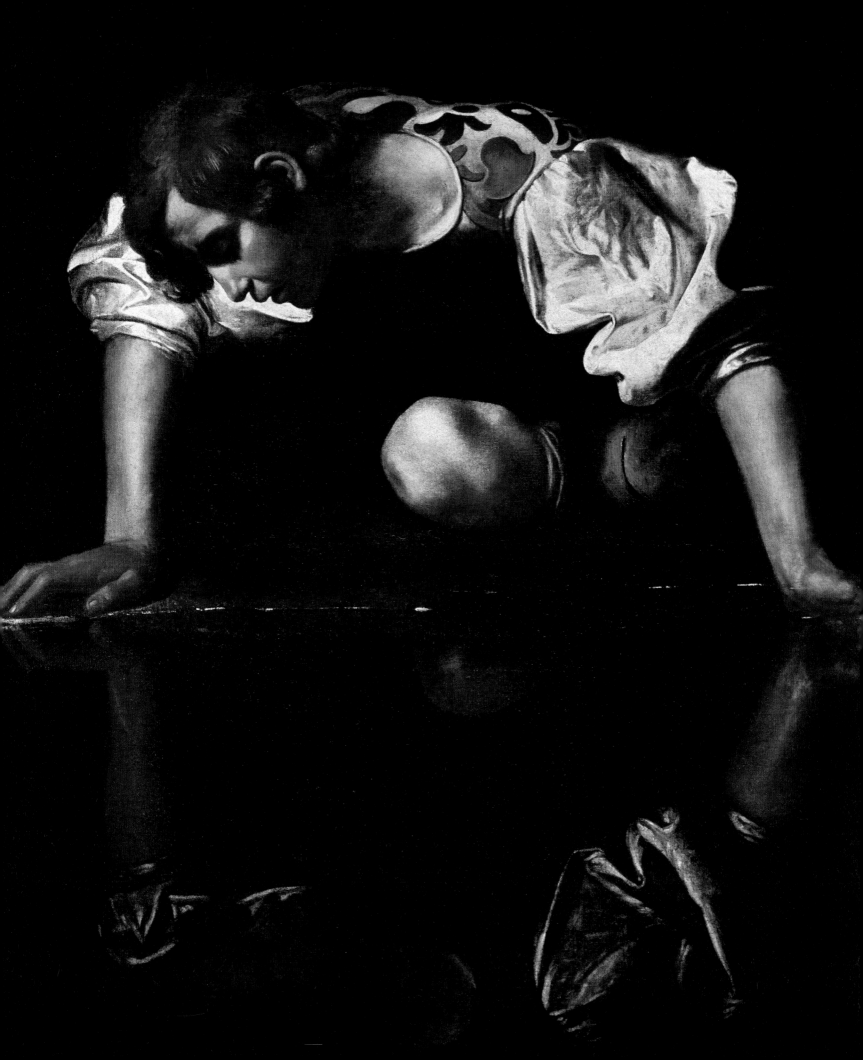

두사의 목을 자른 주인공 페르세우스가 메두사의 잘린 목을 쥐고 있는 모습으로 표현되었는데, 카라바조의 그림에는 정작 목을 벤 영웅의 모습이 없다. 그는 그림 밖으로 나간 것이다.

투명한 화병과 거기에 비친 창문 그림을 시작으로 이미 초기작부터 카라바조는 본 것과 보여진 것, 실재와 모방이라는 재현의 문제에 관심을 가졌다. 「마리아를 개종시키는 마르타」에서는 거울을 등장시켜 거울에 비친 이미지를 보여주더니, 마침내 방패에 비친 이미지만 그린 것이다. 실제 공간과 그림 속 공간을 통해 재현의 문제를 탐구한 이들 그림은 20대의 카라바조가 회화에 있어서 모방의 문제에 대해 깊은 관심을 가졌음을 보여준다. 그에게 그림이란 화가의 눈에 비친 이미지였다. 그가 20대에 그린 일련의 그림들은 회화의 본질에 대해 실험하고 발전시킨 결과물이라고 할 수 있다.

「나르시스」(110쪽)

이번에는 물 위에 비친 자신의 모습을 바라보고 사랑에 빠진 나르시스다. 양 떼를 몰고 거닐다 호숫가에 다다른 나르시스는 물에 비친 자신의 모습을 보았는데 세상에서 처음 보는 아름다운 얼굴이었다. 나르시스가 물에 손을 집어넣으면 모습이 흔들리다가 잔잔해지면 다시 나타나곤 했다. 나르시스는 물에 비친 남성이 자신이라는 것을 모르고 그와 사랑에 빠져 결국 물속으로 뛰어들어 목숨을 잃는다.

카라바조는 물이 가장 잔잔한 순간을 선택하여 땅에서 호수를 내려다보고 있는 나르시스와 물에 비친 나르시스를 그렸다. 물에 빠지기 직전, 사랑이 절정에 이른 모습처럼 보인다.

이 그림은 '회화는 자연의 모방'이라는 고대 이래 이어져온 정의에 대한 가장 고난도의 답변이라 할 수 있다. 그림 속 나르시스는 모델을 모방imitation한 것이지만 물에 비친 나르시스는 모방의 모방이다. '존재'와 '존재처럼 보이는 것'이라고 할 수 있다. 땅과 물의 경계선, 무릎에서 확연히 드러나는 땅 위의 얼굴과 옷의 색은 물에 비친 그것과 다르고, 흰색 셔츠는 물에 비치니 은색으로 변해 있다. 실재와 허구, 실물과 모방의 관계를 극대화한 예로 이보다 더 적절한 그림을 찾기 어려울 것이다.

카라바조가 초기 작품에서부터 시도한 투명 화병과 거기에 비친 사물의 모습은 검은 거울과 방패를 거쳐 마침내 호수의 물에 이르렀다. 회화 기법의 측면에서 볼 때 투명한 유리병과 그 안에 담긴 물과 다시 거기에 비친 물체를 재현하는 작업은 숙련된 기술을 요하지만 카라바조에게는 자신의 회화적 능력을 마음껏 자랑할 기회였다. 이 작품을 그린 연대는 1600년경이니 카라바조가 로마에 온 지도 어언 10년이 되었다. 이제 그에게는 보다 큰 캔버스가 필요한 시점이다. 바로 누구나 볼 수 있는 공공장소의 벽이다.

「나르시스」
1597~99년경, 115.5×97.5cm
로마 국립고대미술관

「홀로페르네스의 목을 베는 유딧」
1598~99년경, 145×195cm
로마 국립고대미술관

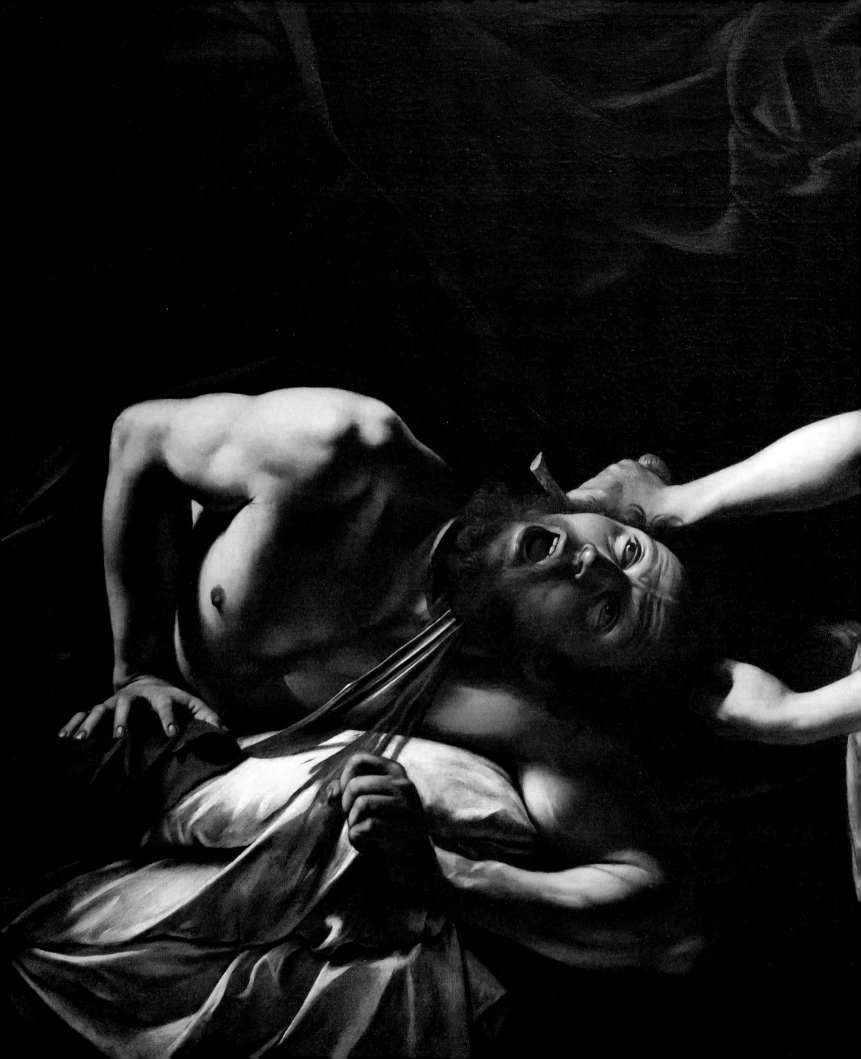

잔혹한 리얼리즘

「홀로페르네스의 목을 베는 유딧」 (112쪽)

『구약성경』에 유딧이라는 여인이 등장한다. 그녀는 이스라엘의 백성으로 남편을 잃은 후 삼년상을 치르며 아내의 도리를 다하고 있었나. 용모가 아름나웠을 뿐만 아니라 남편으로부터 재산을 물려받아 부유했다. 그녀는 자신이 살고 있는 배툴리아가 절체절명의 위기에 처해 있을 때 지혜, 용기, 미모로 자신의 마을을 구했다. 상복을 벗고 화려하게 치장한 후 적군의 진지로 찾아가 미인계를 써서 적장을 유혹한다. 3일째 되던 날 마침내 천막에 단둘이 남았을 때 적장 홀로페르네스가 술에 취한 틈을 타 목을 베어 고향마을을 구했다.*

카라바조가 그린 「홀로페르네스의 목을 베는 유딧」은 몸서리치도록 잔인하다. 그는 이 영웅적인 여인 이야기 중에서 가장 잔혹한 순간을 그렸다. 유딧의 칼은 적장의 목을 반쯤 베고 있으며, 페르시아산 장검 사이로 선혈이 터져나오고 있다. 홀로페르네스의 처연한 눈빛과 벌어진 입은 차마 볼 수가 없을 정도다.

유딧은 자신의 행위를 감당하기가 벅찬지 얼굴을 찡그리고 있다. 오른쪽에 있는 늙은 하녀는 아리따운 유딧의 모습과 대비된다. 이 소름끼치는 장면을 더욱 극대화시킨 것은 빛이다. 마치 필요한 곳만 적절히 비추는 무대의 조명처럼, 칠흑 같은 어둠을 뚫고 들어온 선명한 빛은 홀로페르네스의 비극적 종말을 여과 없이 밝힌다. 여기서 빛은 회화적 효과만을 노린 것이 아니라 신의 계시라는 상징적 의미도 암시한다.

카라바조는 『구약성경』의 일화를 그리면서 한 치의 보탬이나 거짓을 허락하지 않았다. 이전의 화가들이 그린 홀로페르네스는 이미 죽은 채 덩그러니 누워 있는 모습이 대부분이었는데, 카라바조는 목이 잘린 후 숨이 끊어지는 순간을 선택했다. 참혹한 살해 현장이다.

카라바조는 그러나 사실적인 묘사에 그치지 않고 성서에 담긴 깊은 의미를 전달하고자 했다. 한낱 연약한 여자의 몸으로 천하장사 못지않은 총사령관의 목을 친다는 것이, 아무리 남자가 술에 취했다 할지라도 가능한 일인가.

화가는 이 점을 강조하려는 듯이 유딧을 연약한 여성처럼 보이게 그렸다. 『구약성경』의 「유딧기」를 읽다보면 그것은 한 용감한 여인의 영웅적 행위라기보다는 그녀의 기도를 하느님이 들어주시어 곤경에 처한 백성을 구한다는 메시지가 강하게 드러나 있음을 알 수 있다.

「다윗과 골리앗」
1599년경, 116×91cm
마드리드 프라도 미술관

* 유딧 이야기는 『구약성경』, 「유딧기」, 8~13장.

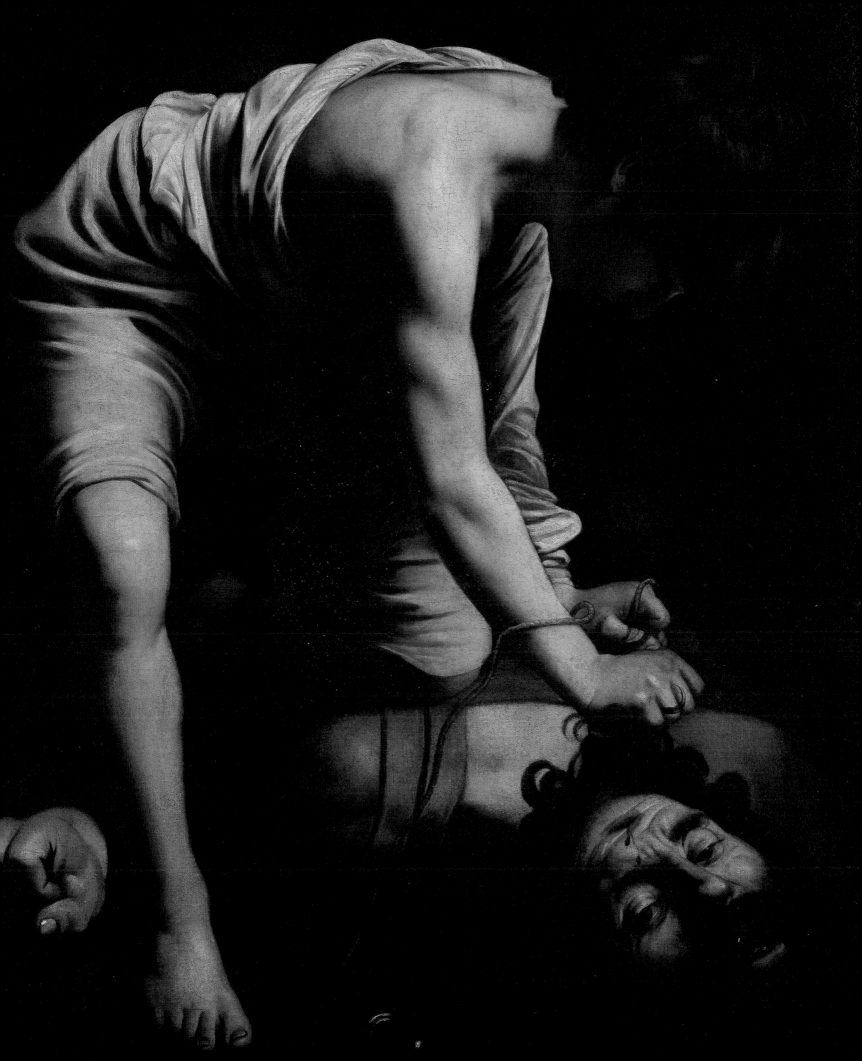

카라바조는 「홀로페르네스의 목을 베는 유딧」을 시작으로 잔인한 장면들을 그리기 시작했다. 이 작품에 이어 다윗이나 세례자 요한 등 목 잘린 인물들의 처참한 순간을 그린 그림들이 이어졌다. 심지어는 자신을 목이 잘린 골리앗의 모습으로 그리기도 했다. 죽임의 행위, 목숨이 끊어지는 순간조차 실제 상황처럼 그려낸 카라바조 덕분에 17세기 화가들 사이에서는 잔인한 장면이 인기를 끌었다. 정물화, 풍경화, 풍속화와 너불어 산혹한 그림이 하나의 장르로 탄생한 것이다.

「다윗과 골리앗」(115쪽)

이스라엘 군대를 쳐들어온 골리앗이 소리쳤다.

"너희는 어쩌자고 나와서 전열을 갖추고 있느냐? 나는 필리스티아 사람이고 너희는 사울의 종들이 아니냐? 너희 가운데 하나를 뽑아 나에게 내려보내라. 만일 그자가 나와 싸워서 나를 쳐 죽이면, 우리가 너희 종이 되겠다. 그러나 내가 이겨서 그자를 쳐 죽이면, 너희가 우리 종이 되어 우리를 섬겨야 한다. 내가 오늘 너희 이스라엘 전열을 모욕했으니 나와 맞붙어 싸울 자를 하나 내보내라."

사울과 모든 이스라엘군은 이 필리스티아 사람의 말을 듣고, 너무나 무서워서 어쩔 줄을 몰랐다.

다윗은 이사이라는 사람의 아들 8형제 중 막내였다. 골리앗이 싸움을 걸어온 지 40일이 된 어느 날 다윗의 아버지는 다윗에게 전쟁에 나간 세 형들에게 빵을 전달해주고 무사한지 알아보라고 심부름을 보냈다. 다윗이 형들을 찾아갔을 때 골리앗이 올라와 전에 한 말을 다시 하는 것을 들었다. 이스라엘 군사들은 이 거인을 보자마자 무서워서 도망쳤다. 하지만 다윗은 말했다.

"저 필리스티아 사람이 도대체 누구이기에 살아 계신 하느님의 전열을 모독한다는 말입니까?"

다윗이 한 말이 퍼져나가 마침내 사울도 듣게 되었다.

다윗은 사울에게 말했다.

"아무도 저자 때문에 상심해서는 안 됩니다. 임금의 종인 제가 나가서 저 필리스티아 사람과 싸우겠습니다."

사울은 다윗을 말렸다.

"너는 저 필리스티아 사람에게 마주 나가 싸우지 못한다. 저자는 어렸을 때부터 전사였지만, 너는 아직도 소년이 아니냐?"

그러나 다윗이 말했다.

"임금님의 종은 아버지의 양 떼를 쳐왔습니다. 사자나 곰이 나타나 양 무리에서 새끼 양

한 마리라도 물어가면, 저는 그것을 뒤쫓아 가서 쳐 죽이고, 그 아가리에서 새끼 양을 빼내곤 했습니다. 그것이 저에게 덤벼들면 턱수염을 휘어잡고 내리쳐 죽였습니다. 임금님의 종인 저는 이렇게 사자도 죽이고 곰도 죽였습니다. 할례받지 않은 저 필리스티아 사람도 그런 짐승들 가운데 하나처럼 만들어놓겠습니다. 그는 살아계신 하느님을 모욕했습니다.”

사울은 자신의 갑옷과 투구를 다윗에게 입혔으나 군복을 입어본 적이 없는 다윗은 그것들을 벗어버렸다.

“제가 이런 복장을 해본 적이 없어서 이대로는 나설 수가 없습니다.”

다윗은 자기의 막대기를 손에 들고 개울가에서 매끄러운 돌멩이 다섯 개를 골라서 메고 있던 양치기 가방 주머니에 넣은 다음, 손에 무릿매* 끈을 들고 그 필리스티아 사람에게 다가갔다.

골리앗이 다가오자 다윗은 전열 쪽으로 날쌔게 달려가 돌 하나를 꺼낸 다음, 무릿매질을 해서 골리앗의 이마를 맞혔다. 돌이 이마에 박히자 골리앗은 땅바닥에 얼굴을 박고 쓰러졌다. 이렇게 다윗은 무릿매 끈과 돌멩이 하나로 적장 골리앗을 죽였다. 다윗은 달려가 그를 밟고 선 채 그의 칼집에서 칼을 뽑아 목을 베었다. 필리스티아인들은 골리앗이 죽은 것을 보고 달아났다. 그러자 이스라엘과 유다의 군사들이 일어나 함성을 지르며 필리스티아인들을 뒤쫓아갔다. 이스라엘 군대가 소년 다윗 덕에 완벽하게 승리한 것이다.**

카라바조의 「다윗과 골리앗」은 다윗이 골리앗의 이마를 돌로 맞힌 뒤 땅바닥에 얼굴을 박고 쓰러진 골리앗의 등을 한쪽 무릎으로 누른 채 무릿매 끈으로 목을 조이는 순간을 그렸다. 카라바조는 『성경』을 여러 번 정독한 후 이 순간을 그렸을 것이다. 목에 끈이 세차게 감겨 있으므로 거인은 죽기 전 최후의 발악을 하며 주먹을 꽉 쥐고 있다. 배경은 검게 처리되었고, 짙은 어둠 속 희미한 조명 아래서 죽이는 소년과 죽어가는 거인의 모습만 보인다. 그림의 세부가 상황에 정확하게 맞게 그려진 것을 보고는 살해 현장을 재현하는 듯하여 놀라움을 금치 못했다.

이 그림을 엑스레이 촬영한 사진(116쪽)이 있는데 거기에는 골리앗이 두 눈을 뜬 채 관객을 바라보는 모습이 보여서 충격을 주고 있다. 최종 그림에서는 죽어가는 골리앗의 눈이 아래를 보고 있다. 엑스레이 그림은 카라바조가 원래는 거인 골리앗이 목이 잘린 채 살아 있는 모습을 그렸으나 너무 잔인하다는 이유로 수정했음을 보여준다. 카라바조

*　　끈에 돌을 넣어 돌려서 멀리 날려 보내 타격을 입히는 무기.
**　　다윗과 골리앗의 이야기는 『구약성경』, 「사무엘 상권」, 17장 1~54절.

는 「다윗과 골리앗」을 여러 점 그렸다. 카라바조 이전에는 다윗과 골리앗이 주로 조각으로 제작된 반면 카라바조의 이 작품 이후 바로크 시대에는 그림으로도 많이 제작되었으며 잔혹성을 보여주는 대표적인 주제가 되었다.

CARAVAGGIO

Ⅲ・로마의 스타가 되다

공공미술

로마 한복판의 프랑스 교회

점심시간 동안 닫아 놓았던 문이 열리자 성당 앞 계단에 앉아서 기다리고 있던 관광객들이 뛰다시피 한곳을 향한다. 카라바조의 그림이 있는 콘타렐리 경당Cappella Contarelli이다. 경당經堂이란 가톨릭교회에서 사용하는 용어로 미사를 드리는 공간을 가리킨다. 이탈리아어의 '카펠라'cappella, 영어의 '채플'chapel에 해당하며 개신교회에서는 예배당으로 번역하기도 하는데 원래의 의미는 미사를 드리는 공간이다. '아카펠라'A cappella란 악기를 사용하지 않고 음성으로만 부르는 합창을 가리키는데 직역하면 '경당에서'다. 교회 안에서 악기 없이 불렀던 성가에서 유래한 것이다. 교회가 경당 자체일 수도 있고, 교회 안에 여러 개의 경당이 있을 수도 있다.

로마의 성 루이지 프란체시 성당 안에는 콘타렐리 경당이 있는데 이곳에 그 유명한 카라바조의 그림들이 있다. 성 루이지 프란체시 성당이란 성 루이 프랑스 성당의 이탈리아식 표기다. 콘타렐리는 프랑스의 추기경 마티유 콘트렐의 이탈리아식 이름 마태오 콘타렐리Matteo Contarelli, 1519~85다. 이 사람은 프랑스의 왕 앙리 2세의 배우자인 카테리나 데 메디치와 함께 로마의 성 루이지 프란체시 성당을 재건축했으며 그 안에 자신의 경당을 만들었다. 로마 시내 한복판에 프랑스 성당이 세워진 것이다. 콘타렐리 추기경은 사망 후 이 성당에 묻혔다.

성당 건축은 1565년에 착수하여 1600년에 완공되었다. 원래는 주세페 체사리 다르피노가 이 경당을 장식하기로 했으나 교황 클레멘스 8세와 베드로 성당 건축본부와 관련이 있던 성 루이 단체에 의해 카라바조로 변경되었다.* 할 수 없이 다르피노는 이 경당의 천장에 「에지포 아들의 부활」을 그리는 것으로 만족해야 했다. 그는 카라바조가 로마에 상경하여 몇 개월간 일한 바 있는 바로 그 공방의 주인이다. 이런 중요한 장소를 장식한 것으로 보아 다르피노도 당시 로마에서 주목받는 화가였던 것은 분명해 보인다. 카라바조와 다르피노의 관계는 세 살 나이 차이로 보아 스승과 제자는 아니었을 것이고 주인과 직원이라고 하기에도 애매하니, 카라바조가 신세 진 선배 화가 정도로 생각하면 될 것 같다. 당시에는 카라바조가 이 화가의 도움을 받았으나 카라바조와의 인연으로 인해 다르피노는 미술사에서 이름이 기억되는 화가가 되었다.

카라바조의 전기를 쓴 발리오네는 콘타렐리 경당을 장식하기로 예정되었던 다르피노

* 벨로리에 의하면 카라바조가 초상화를 그린 마리니가 카라바조를 콘타렐리 추기경에게 소개시켜주었고 이로 인해 그의 첫 공공미술인 「집필하는 성 마태오」(125쪽)를 그리게 되었다고 한다. P. Bellori, *Op. Cit.*, pp.218~219.

를 카라바조로 교체한 사람이 델 몬테 추기경이라고 썼다.* 델 몬테 추기경은 이 경당 운영위원회의 커미셔너였다. 카라바조의 재능을 알아보고 자신의 집에 거처까지 제공한 델 몬테 추기경의 입김이 먹힌 것이다. 사실 이 경당은 피렌체의 메디치가와 교황청 그리고 프랑스의 왕이 엮인 복잡한 정치적 공간이다.

「집필하는 성 마태오」(125쪽)

콘타렐리 경당 장식은 카라바조에게는 첫 공공미술 프로젝트였다. 그는 이 경당의 제단을 위해 「집필하는 성 마태오」를 제작했고, 양쪽 벽에는 대형 캔버스에 유채로 그린 「마태오의 소명」(128쪽)과 「마태오의 순교」(134쪽)를 설치했다. 1599년 7월 23일 경당에 그림을 설치하기 위한 계약이 성사되었다. 그런데 첫 작품부터 문제가 발생했다. 「집필하는 성 마태오」가 무지하고 무례한 모습이라며 사제들이 작품을 거부한 것이다. 그래서 다시 그린 것이 현재 걸려 있는 「집필하는 성 마태오」(126쪽)다. 카라바조가 거절당한 첫 번째 작품은 베를린의 카이저 프리드리히 박물관Kaiser Fridrich Museum에 소장되어 있다가 제2차 세계대전 중 파괴되어 지금은 사진으로만 남아 있다.

거절당한 첫 번째 작품을 보면 마태오는 의자에 앉아 두꺼운 책을 무릎 위에 올려놓고 「복음서」를 집필 중이며 책상은 아예 없다. 그의 얼굴은 글자라는 것을 처음 본 사람처럼 어리둥절한 표정이다. 「복음서」의 저자를 문맹인처럼 그린 것이다. 마태오의 상징인 천사는 마우스를 조정하듯이 마태오의 손 위에 자신의 손을 얹어놓고 집필을 돕고 있다.** 글을 쓰는 이가 마태오가 아니라 천사임을 암시한 것이다. 이제야 「복음서」 저자의 표정이 이해가 간다.

화가는 마태오가 지식으로 『성경』을 집필한 것이 아니라 성령의 도움으로 「복음서」를 썼음을 보여주고자 했다. 흑백 그림을 보면 마태오와 천사는 빛을 가득 받고 있으며 그로 인해 천사의 날개는 눈이 부실 정도로 하얗다.

날개는 끝부분이 잘린 채 일부만 그려졌는데 마치 스냅사진처럼 가장자리가 잘린 것 같은 느낌을 주며 이 방식은 이후의 작품에서도 종종 볼 수 있다. 카라바조 이후 이 같은 방식은 200년이 지난 뒤 인상파 화가 드가의 그림에서 본격적으로 그려졌으니 화면에 인물을 완벽하게 다 그려야 한다는 선입견을 깬 카라바조의 생각은 파격적이다.

이 작품은 앉아 있는 마태오의 자세도 문제가 되었다. 다리가 훤히 드러나 보일 뿐만 아

*　　G. Baglione, *Op. Cit.*, pp.129~130.
**　　4대 「복음서」 저자는 각각 상징물이 있는데 마태오는 천사, 마르코는
　　사자, 루카는 황소, 요한은 독수리다.

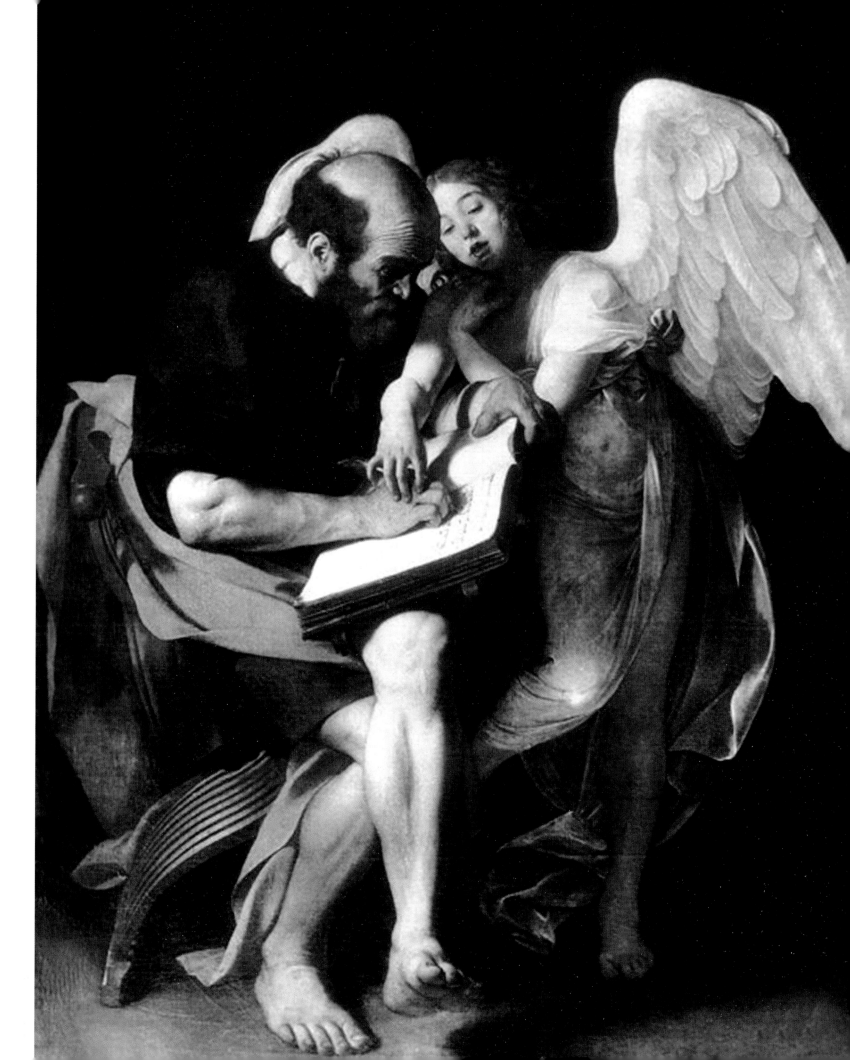

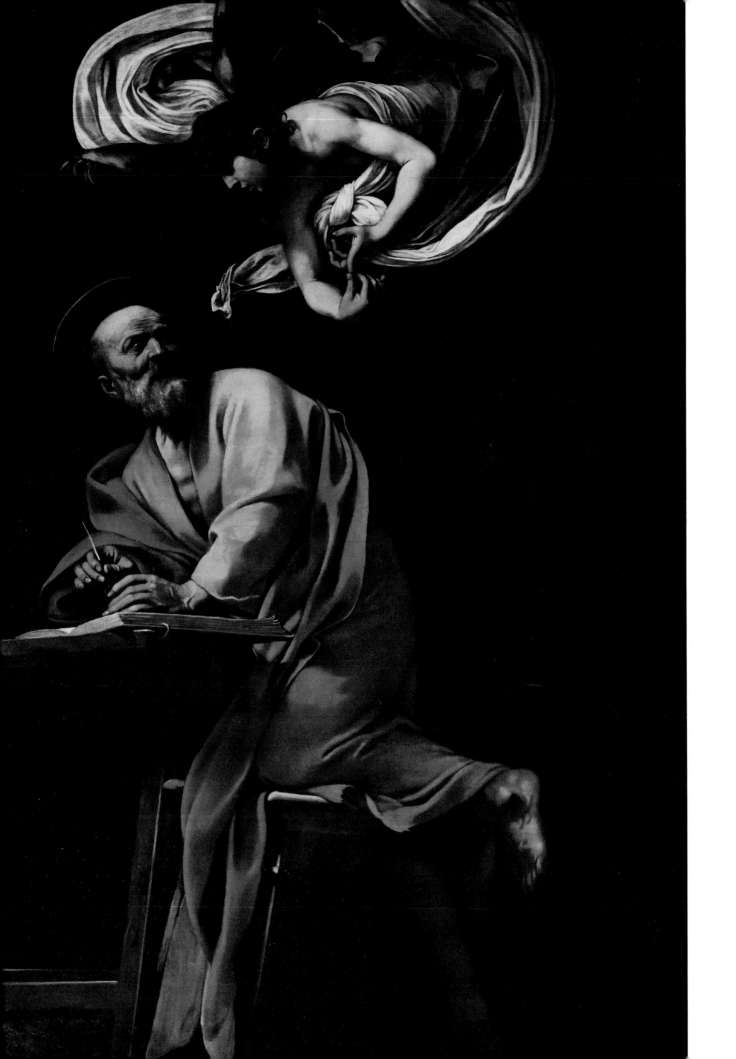

니라 신발도 신지 않은 발바닥을 감상자의 코앞에 닿게 그린 것이다. 벨로리는 다음과 같이 말했다.

"성 마태오가 다리를 꼬고 앉아 있고, 더러운 발바닥을 관객에게 보이게 그렸다. 이 그림이 제단화로 설치되자 성직자들은 적절치 않다며 철거했고, 카라바조는 이로 인해 자신의 명성에 금이 갈까 염려하여 매우 실망했다."

이 그림이 바로 그 유명한 카라바조가 첫 번째로 거절당한 작품이다.

"카라바조의 작품이 물의를 빚고 설치된 제단에서 철거당하자 빈첸초 주스티니아니는 카라바조를 곤경에서 구하기 위해 이 작품을 구입했다"고 한다. 그러면서 주스티니아니가 이 작품과 구색을 맞추기 위해 나머지 세 「복음서」 저자의 그림도 귀도 레니, 도메니키노, 알바노에게 각각 주문했다고 기록했다.* 이들 세 화가는 바로크를 대표하는 작가들이다.** 이 에피소드는 당시 로마의 미술 애호가들의 수준과 안목을 보여주기에 흥미롭다.

이 작품은 주인공인 「복음서」의 저자 마태오가 권위가 없다는 이유로 거부당했고 카라바조는 다른 그림을 그려 설치해야 했다. 그에 대한 벨로리의 기술은 다음과 같이 이어진다.

"카라바조는 두 번째 작품을 성공적으로 그리기 위해 온 힘을 다했다. 성인이 복음을 집필하는 모습을 자연스럽게 그리기 위해 한쪽 다리는 의자 위에 올려놓았다. 손은 책상 위에 올려놓았으며 깃털 펜을 노트 위에 놓인 잉크병에 담근 채 얼굴을 왼편으로 돌려, 공중에 떠서 오른손 엄지손가락으로 왼손의 검지를 가리키며 그에게 무언가를 설명하는 천사를 바라보고 있다. 천사의 몸통은 누드로 그려졌고 몸을 감싸고 있는 흰 천이 어둠 속에서 펄럭이고 있다."

벨로리는 펜대로 잉크를 찍는 디테일에서 천사의 손가락에 이르기까지 자세히 기술했으며 빛과 어둠의 관계도 주목했다.

두 번째 그린 「집필하는 성 마태오」는 첫눈에 보아도 무난하다. 구도가 안정적이고 표정도 의상도 문제가 없다. 첫 번째 그림에는 없었던 책상이 등장한다. 성인은 한층 더 품위가 있어 보이며 덥수룩했던 수염도 정리가 된 모습이다. 맨발인 것이 특이한 정도다. 이렇게 그리기 위해 카라바조는 예술가의 창작 본능을 꼭꼭 묶어둬야 했을 것이다. 마

* 벨로리는 카라바조가 빈첸초 주스티니아니 후작을 위해 「가시관을 쓴 그리스도」(235쪽), 「의심하는 성 토마스」(232쪽)도 제작했다고 기록했다. 카라바조 마을의 영주였던 빈첸초 주스티니아니 후작은 카라바조의 가장 중요한 고객이자 후원자였다. P. Bellori, *Op. Cit.*, p.220.
** 이 작품과 관련된 일화는 G. Baglione, *Op. Cit.*, p.137.

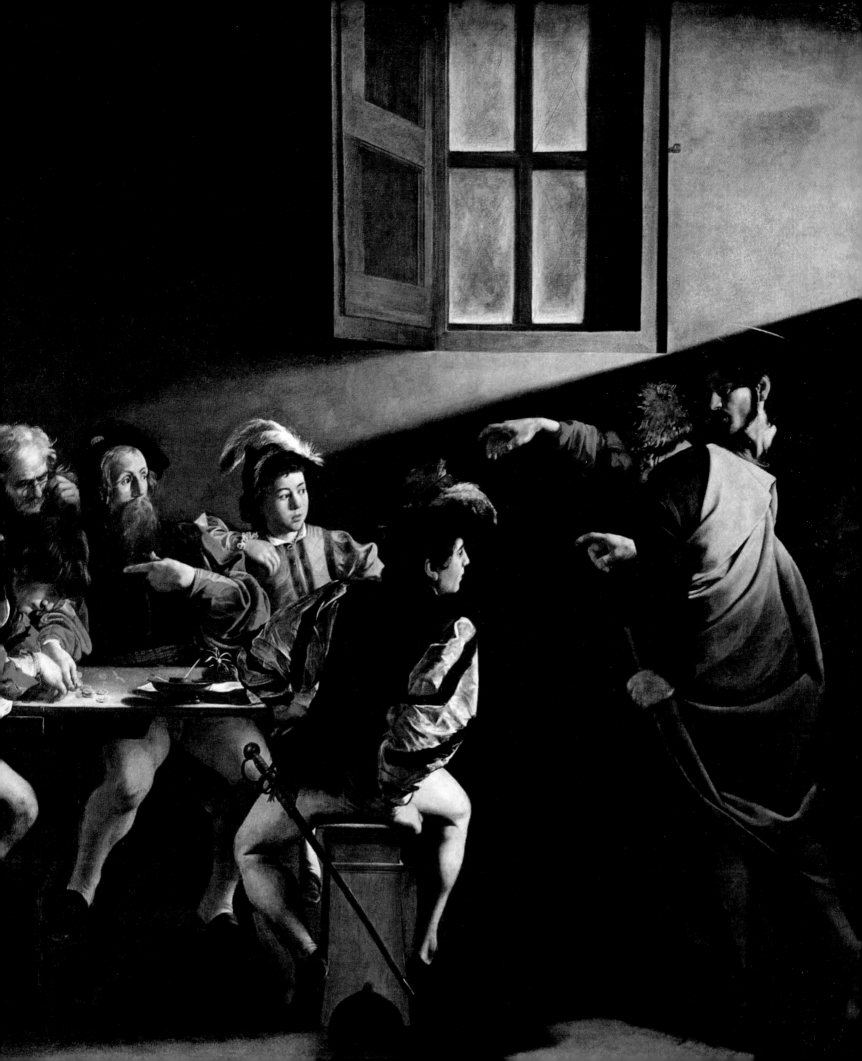

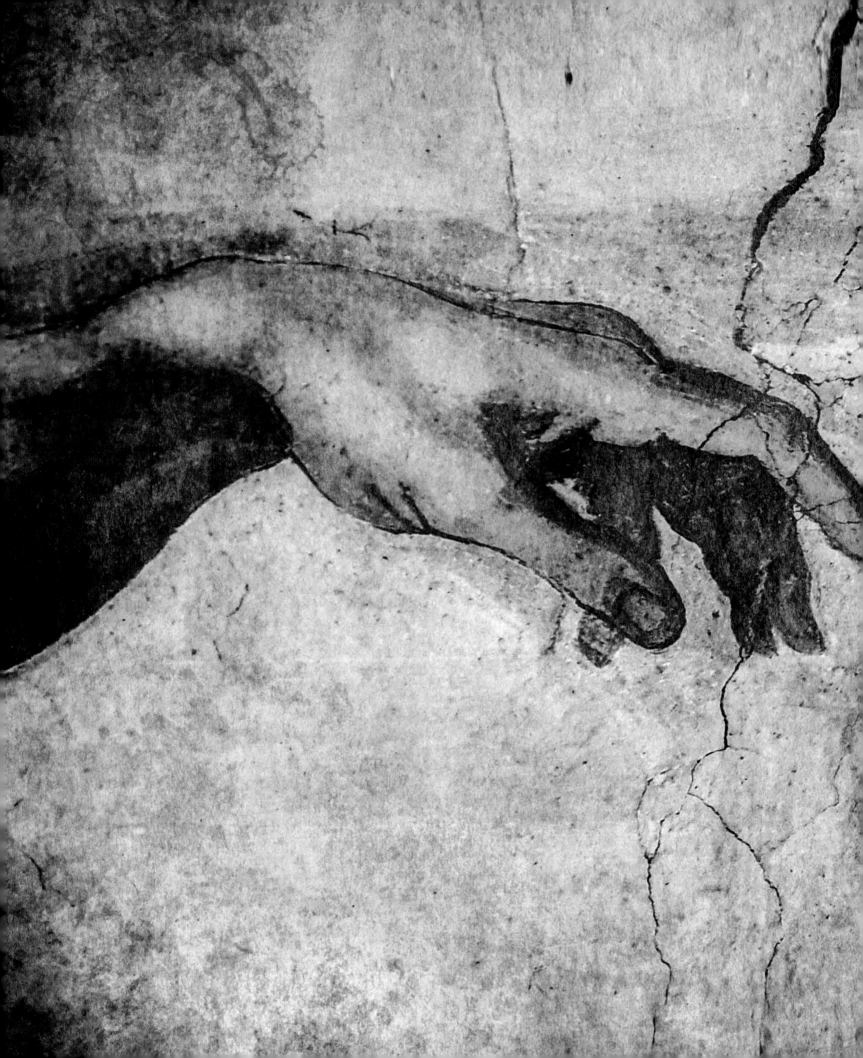

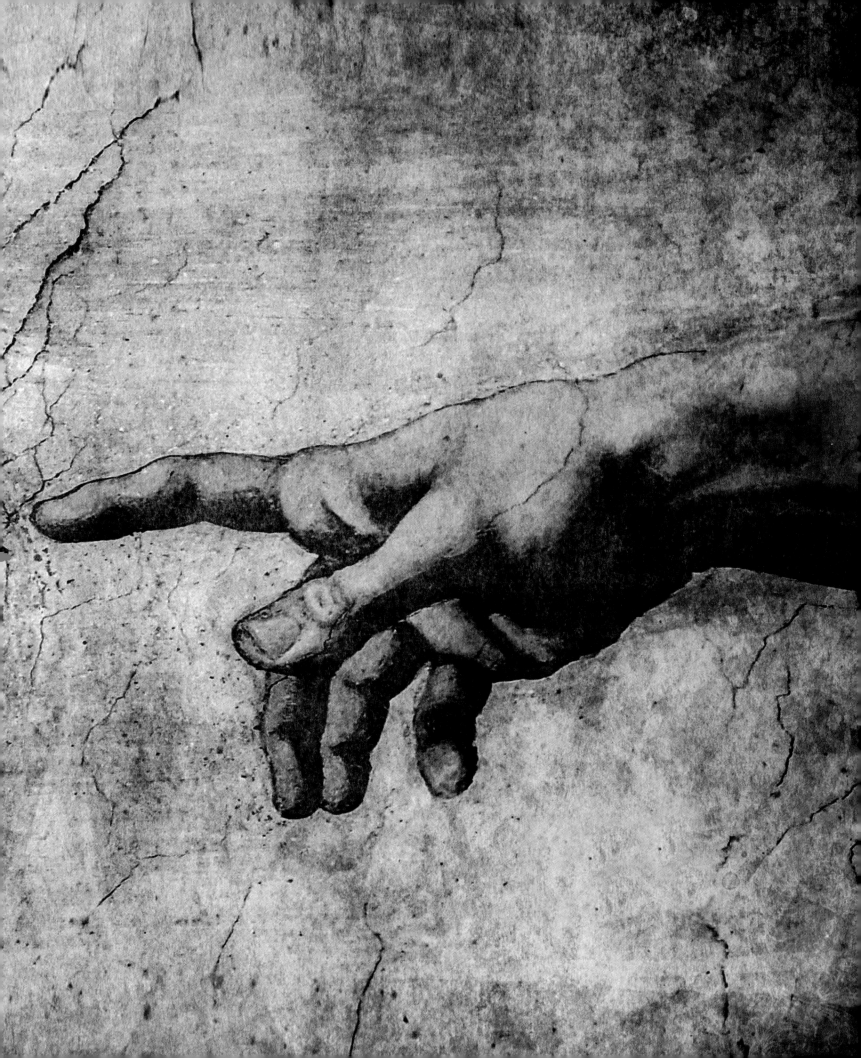

태오는 펜을 들고 천사의 지시를 듣기 위해 노트가 아니라 공중에 떠 있는 천사를 바라보고 있다. 하얀 천을 멋들어지게 휘감고 있는 천사는 손동작으로 뭔가를 설명하고 있다. 이탈리아 사람들은 손짓 없이는 말을 못 한다고 할 정도로 대화 중에 제스처를 사용하는 습관을 이 그림은 보여주고 있다.

결국 이 그림도 「복음서」의 저자 마태오는 자신의 능력에 의해서가 아니라 천사의 도움을 받아서 『성경』을 쓰고 있음을 보여주지만 그 방법이 간접적이고 조금 더 점잖아졌을 뿐이다. 당시 교회 관계자들도 새 작품에 대해서는 별 지적을 하지 않은 모양인데 감상자의 처지에서 보면 첫 번째 그림에 비해 감동이 줄어든 느낌이다. 그나마 흥미로운 것은 마태오가 기대고 있는 의자가 밖으로 삐딱하게 나와 있어서 여차하면 떨어질 판이다. 정작 그리고 싶은 대로 못 그리고 모든 것이 반듯해야 했으므로 의자라도 밖으로 튀어나오게 하여 자신만의 방식으로 주문자들에게 저항한 것일까. 이유는 알 수 없지만 못 말리는 카라바조인 것만은 분명하다.

「마태오의 소명」(128쪽)

"나를 따라라."

예수님이 마태오를 제자로 삼는 순간이다. 마태오는 세관에서 동료들과 함께 징수한 세금을 세는 중이다. 입구에서 가장 먼 화면 왼쪽의 두 사람은 동전을 세느라 인기척을 듣지 못한 모양이다. 반면 그 옆에 손가락으로 자신을 가리키고 있는 사람은 방문자의 말을 들은 것 같다.

"저요?"

테이블에 앉은 오른쪽의 두 사람은 '저 사람들 도대체 누구야?'라는 표정이다.

실내는 간소하며 아무런 장식이 없다. 창문만 있을 뿐이다. 자세히 보니 창문 유리에는 종이가 붙어 있으며 X자로 접힌 흔적도 보인다. 어두침침한 실내를 비추는 빛이 창문이 아니라 오른쪽 밖에서 들어온 빛임을 암시한다. 마태오를 어둠의 세계에서 빛의 세계로 초대하는 빛이다.

그림 속 빛은 실제 현장에서 이 그림을 볼 때 비로소 그 의미를 알 수 있다. 현장에서 보면 이 그림이 걸려 있는 교회의 창에서 실제로 빛이 들어오는데 그 방향과 각도가 그림 속 빛과 거의 일치한다. 그림의 빛을 현장의 빛과 일치시킴으로써 이 장면이 실제로 눈앞에서 벌어지는 것처럼 보이게 한 것이다.

빛은 밖에서 들어오는데 왜 그림 속 벽에 굳이 창문을 그렸을까. 그러고 보니 창문의 틀이 십자가 모양이다. 빛이 바로 구원임을 십자가를 통해 보여주고자 한 것이다. 화면 오른편 손을 길게 뻗고 있는 인물의 머리에는 후광이 살짝 그려져 있다. 그리스도다.

뭐든지 사실에 기반한 그림을 그리는 카라바조이다 보니 그의 그림을 통해 당시의 세관 풍경도 추측해볼 수 있다. 카라바조 그림은 재현의 예술이어서 독자들께서 꼼꼼히 관찰하다 보면 이 책에 소개되지 않은 흥미로운 장면들도 발견하는 재미를 만끽할 수 있을 것이다.

그렇다면 그 앞에 있는 남성은 누구인가. 반백의 머리카락은 안 감은 지 2주는 되어 보인다. 바로 제자 중의 가장 연장자인 베드로다. 베드로가 왜 여기서 나올까. 「복음서」 어디에도 세관을 지날 때 예수님과 베드로가 함께 있었다는 언급은 없다. 그리스도가 천상 교회의 상징이라면 베드로는 지상 교회의 상징이다. 그리스도는 "너는 베드로다. 이 반석 위에 내 교회를 세울 터인즉, 저승의 세력도 그것을 이기지 못할 것이다"라고 말하면서 베드로에게 천국의 열쇠를 맡겼다. 베드로는 교회의 제1대 교황이 되었다.

이 그림이 그려질 무렵 가톨릭교회는 루터의 종교개혁이 발단이 된 가톨릭개혁 운동이 진행 중이었으며 가톨릭교회의 수장인 교황의 권위가 더욱 중시되었다. 따라서 카라바조는 원래는 그리스도만 그릴 생각이었으나 교회 측의 요청에 따라 베드로를 추가하다 보니 예수의 모습은 얼굴과 팔을 빼고는 다 가려졌다.

이밖에도 이 그림에서 몇 가지 흥미로운 부분들이 발견된다. 먼저 인물들의 손이다. 손목이 아래로 살짝 꺾인 예수의 손과 베드로의 손은 미켈란젤로의 「아담의 창조」에 그려진 아담과 하느님의 손(130쪽)을 닮았다. 이 그림이 완성되고 1년 후 카라바조는 「의심하는 성 토마스」(232쪽)에서 부활한 예수의 옆구리 상처에 토마스가 손가락을 쑥 집어넣는 모습을 그리면서 아담의 손가락을 다시 한번 활용했다. 카라바조는 필요하다고 생각하면 다른 작가의 작품을 기꺼이 모방했다.

이 그림에서 눈에 띄는 것이 또 있다. 왼쪽 끝에서 동전을 세는 젊은이가 앉아 있는 의자다. 이 의자는 「집필하는 성 마태오」의 첫 번째 버전에 등장한 의자와 동일하며, 「엠마오의 저녁식사」(284쪽)에도 등장한다. 카라바조의 화실에는 의자를 비롯한 소품들이 구비되어 있었고 그림을 그릴 때 이를 적절히 활용했음을 알 수 있다. 테이블 위에는 책과 펜과 잉크 접시가 놓여 있다. 아마도 당시 세관에는 한쪽에서 돈을 세는 이들과 그것을 기록하는 사람들이 있었던 모양이다. 뭐든지 사실에 기반한 그림을 그리는 카라바조이다 보니 그의 그림을 통해 당시의 세관 풍경도 추측해볼 수 있다. 카라바조 그림은 재현의 예술이어서 독자들께서 꼼꼼히 관찰하다 보면 이 책에 소개되지 않은 흥미로운 장면들도 발견하는 재미를 만끽할 수 있을 것이다.

「마태오의 순교」(134쪽)

「마태오의 소명」이 정적靜的이라면 「마태오의 순교」는 역동적이다. 주인공 마태오는 바닥에 쓰러져 있고, 그를 살해하려는 나체의 남자가 장검을 들고 마태오의 손목을 우악

「마태오의 순교」
1599~1600년, 323×343cm
로마 성 루이지 프란체시 성당

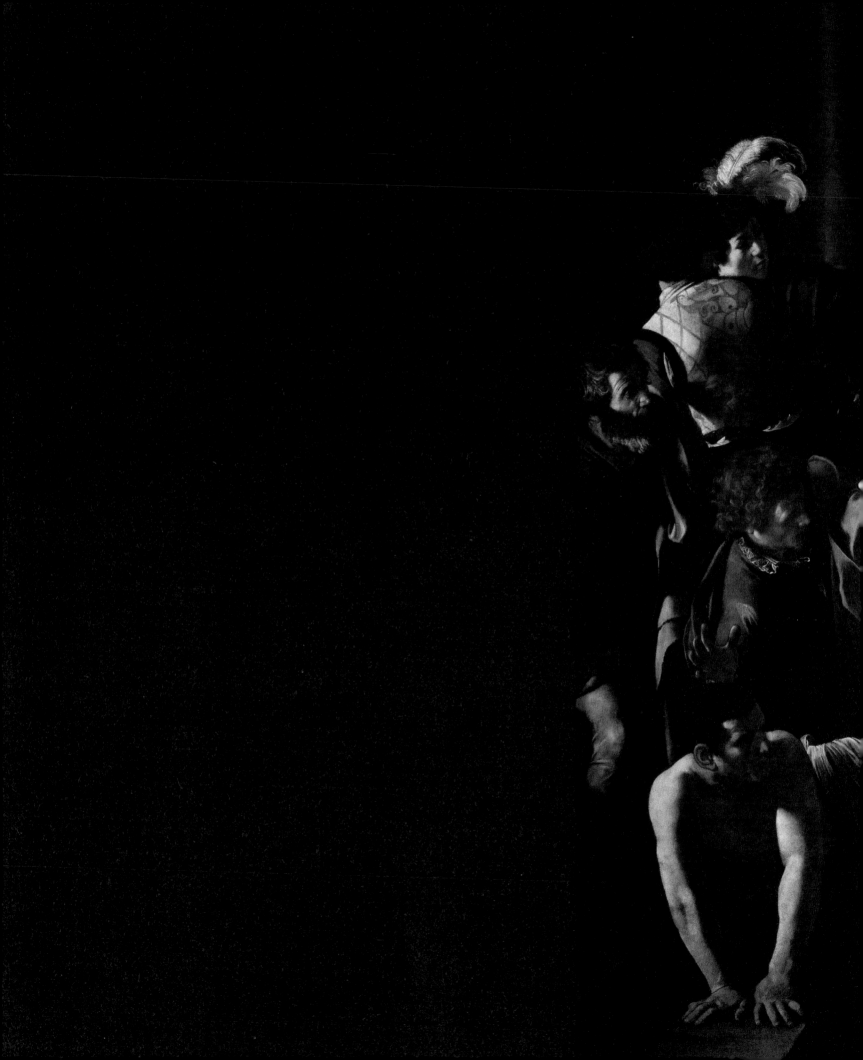

스럽게 잡고 있다. 바닥에 쓰러진 마태오에게는 빛이 쏟아지고 있다. 카라바조에게 빛은 신의 은총이다. 빛은 사형 집행인을 거쳐 주변 인물들에게로 퍼져나간다. 마태오를 살해한 자조차도 회개를 통해 신의 은총을 받을 수 있음을 암시한다.

주변에는 각양각색의 자세를 한 인물로 가득하다. 살해 현장을 바라보는 이들이 있는가 하면 등을 돌린 이들도 있다. 밖으로 튀어나가듯 도망치는 소년, 쓰러진 남성, 두 손을 벌려 놀라는 인물들이 보인다. 중심에서 멀어질수록 마태오가 죽어가는 모습을 바라만 보고 있다. 오른쪽 앞쪽에는 뒷모습만 보이는 벌거벗은 두 남성이 그려져 있다. 카라바조는 구경꾼 속에 자신의 모습도 그려놓았다. 사형 집행인 바로 뒤에 얼굴이 반쪽만 보이는 인물이 그다.

하늘에서는 천사가 나타나 순교의 상징인 종려나무를 마태오에게 전해주고 있다.* 천사 바로 아래에는 십자가가 그려진 제대가 있고 아직 촛불이 켜져 있으며 옆에는 기둥들이 보인다. 이 사건이 교회 안에서 일어났음을 보여주는 것이다.

「마태오의 순교」는 지금까지의 카라바조 그림과는 달리 구도가 복잡하고, 혼란스러울 정도로 인물이 여럿 등장한다. 각 인물은 과장된 제스처를 하고 있으며 서로 간에는 연관이 별로 없어 보인다. 마치 라파엘로의 「보르고의 화재」(130쪽)를 보는 듯하다. 라파엘로는 이 그림에서 주제의 일관성보다는 등장인물을 각기 특색 있는 자세로 그림으로써 표현을 중시한 매너리즘 양식의 시작을 알렸다.**

카라바조의 이 그림 역시 주제는 순교지만 화가의 관심사는 인물들의 다양한 모습을 표현하는 데 있었던 것 같다. 밖으로 도망치는 소년은 라파엘로의 「보르고의 화재」에서 담을 넘어 내려오는 나체의 남성에게 옷을 입혀 방향을 바꾼 모습이다. 라파엘로의 「보르고의 화재」에서 앞쪽에 두 팔을 벌리고 있는 노란색 옷을 입은 여성의 포즈를 변형시키면 「마태오의 순교」에서 양팔을 벌리고 놀라는 남성으로 변한다. 양팔을 벌리고 손바닥을 펴서 놀라는 모습은 카라바조의 작품에서 자주 등장하는데 그 출처가 라파엘로의 「보르고의 화재」에 등장한 바로 이 여인일 가능성이 있다. 더구나 라파엘로의 이 여인은 맨발로 그려졌으니 카라바조의 발바닥 그림에도 영감을 주었을 것이다.

미켈란젤로의 드로잉은 이 그림보다 20년 정도 뒤에 그려졌으니 미켈란젤로도 라파엘로의 이 그림에서 아이디어를 얻었을 가능성이 있다. 기라성 같은 대가들도 이렇듯 서로 영향을 주고받았다는 사실이 흥미롭다.

* 카라바조는 비슷한 천사를 「7 지비」(296쪽)에서도 그렸다.
** 매너리즘은 영어의 스타일(style)에 해당하는 이탈리아어 마니에라(maniera)에서 유래했으며 자연을 직접 모방하는 대신 르네상스의 거장 미켈란젤로와 라파엘로 등의 그림 스타일을 모방한 미술양식이라는 의미로 불리게 되었으며, 16세기에 이탈리아와 유럽에서 유행했다.

이 여인의 모습을 앞에서 본다면 미켈란젤로의 「비토리아 콜론나를 위한 십자가상」 (159쪽)과 흡사해진다. 미켈란젤로의 드로잉은 이 그림보다 20년 정도 뒤에 그려졌으니 미켈란젤로도 라파엘로의 이 그림에서 아이디어를 얻었을 가능성이 있다. 이 여인은 카라바조의 「그리스도의 매장」(155쪽)에 등장하는 마리아 클레오페와도 흡사하다. 기라성 같은 대가들도 이렇듯 서로 영향을 주고받았다는 사실이 흥미롭다.

「마태오의 순교」는 같은 장소에 설치한 그림임에도 「마태오의 소명」과는 전혀 다른 방식으로 풀어나갔다. 「마태오의 소명」에서 빛이 화면 전체를 집중시키는 역할을 했다면 여기서는 오히려 산만하게 만들었다. 표현 자체를 중시했던 매너리즘 양식을 통해 화가는 주제보다는 표현에 방점을 찍었다.

마태오 이야기의 정치적 배경

프랑스의 왕 앙리 4세Henri IV, 1553~1610는 1589년 왕위에 오른 후 1593년 프랑스의 칼뱅파 위그노에서 가톨릭으로 개종했으며, 1598년 4월 13일 낭트 칙령을 선포하여 프랑스 국민들에게 개신교와 가톨릭 중 하나를 선택할 수 있는 종교의 자유를 주었다.* 그로부터 1년 후인 1599년 7월 카라바조는 로마에 소재한 프랑스 성당인 성 루이지 프란체시 성당의 콘타렐리 경당에 설치할 그림을 주문받았다. 그의 첫 공공미술 데뷔작이 된 이 작업으로 카라바조는 단숨에 로마의 스타 화가가 되었다.

그림의 주제는 콘타렐리 경당의 후원자인 마티유 콘트렐Mathieu Contrel과 이름이 같은 성경 속 마태오의 이야기로 정했다. 그렇게 탄생한 것이 「집필하는 성 마태오」와 「마태오의 소명」 그리고 「마태오의 순교」다. 예수의 부르심으로 구원을 받은 그림 속 마태오는 위그노에서 가톨릭으로 개종한 프랑스의 왕 앙리 4세를 암시한다. 카라바조의 그림이 그려진 장소와 그림을 둘러싼 정치적 배경에 대해 연구한 마우리치오 칼베시에 따르면 카라바조가 이곳에 그림을 그릴 수 있도록 도와준 당시 로마의 주요 성직자들이 있었는데 이들은 델 몬테 추기경, 페르디난도 1세 메디치, 오라토리오회 관계자들, 밀라노의 페데리코 보로메오 대주교, 그리고 콜론나 가문 사람들이었다.** 카라바조를 지근에서

<div style="position:absolute;left:0">

라파엘로 산치오
「보르고의 화재」
1514~17년
프레스코 벽화
바티칸 라파엘로 스탄차

</div>

* 낭트 칙령(Edict of Nantes)은 앙리 4세가 1598년 4월 13일 선포한 칙령으로 프랑스 내에서 가톨릭 이외에 칼뱅주의 개신교 교파인 위그노의 종교적 자유를 인정했다. 이로써 앙리 4세는 위그노 전쟁을 끝내고, 개신교와 가톨릭 사이의 화합을 도모했다. 낭트 칙령은 개인의 종교적 믿음에 대하여 사상의 자유를 인정한 첫 사례로 꼽힌다.

** M. Calvesi, *Op. Cit.*, p.279.

후원하고 있던 바로 그 인맥이다.

프랑스의 성인聖人 루이의 직계 후손인 앙리 4세는 1589년 왕위를 계승하면서 마리아 데 메디치와 재혼하여 6명의 자녀를 두었다. 당시 프랑스의 왕이 되기 위해서는 가톨릭 신자여야 했으므로 1593년 그는 위그노에서 가톨릭으로 개종했다. 1594년 파리의 노트르담 사원에서 대관식을 치렀고, 1595년 9월 17일 성 루이지 프란체시 성당에서는 개종한 앙리 4세를 축복하는 성대한 미사가 열렸다. 이때부터 성 루이지 프란체시 성당은 이탈리아 내 프랑스의 가장 중요한 장소가 되었다.

낭트 칙령 1년 후인 1599년 로마의 성 루이지 프란체시 성당은 카라바조에게 성 마태오를 주제로 그림을 주문했다. 이 그림이 가진 의미를 이해하기 위해서는 1595년 앙리 4세의 개종 축하 미사 직후 발표된 교황 클레멘스 8세의 교서教書를 살펴볼 필요가 있다.

"그대의 개종이 하느님의 넘치는 은총으로 인함이요, 그대가 악의 지옥인 어둠의 오류와 이단에서 주님의 오른편에 섬으로써 진실 자체인 가톨릭교회의 빛으로 오게 된 것에 경의를 표하며 사도들과 함께 선언합니다. '오! 하느님의 풍요와 지식은 정녕 깊습니다. 그분의 판단은 얼마나 헤아리기 어렵고 그분의 길은 얼마나 알아내기 어렵습니까?'로마 11장 33절 그대는 죄로 인해 죽었으나 '자비가 풍성하신 하느님께서는 우리를 사랑하신 그 큰 사랑으로 잘못을 저질러 죽었던 우리를 그리스도와 함께 살리셨습니다.'에페 2장 5절 그리하여 당신이 참회하고 교회의 화합에 임하게 된 것을 사도의 권위인 교황의 권한으로 받아들입니다."*

이 교서에서 눈에 띄는 단어들이 있다. 은총, 빛, 어둠, 죄, 참회 등으로 카라바조가 이 경당에 그린 「마태오의 소명」의 키워드와 일치한다. 카라바조가 교황의 교서를 그림에 반영하여 세리 마태오가 죄에서 빛의 세계, 즉 구원의 세계로 부름받는 모습을 그린 것이다.

장소와 주제의 중요성으로 미루어보건대 카라바조는 당시 교서를 작성한 페라라대학의 교수 실비오 안토니아노를 비롯한 교회 관계자들의 설명을 직접 듣고 그림을 구상한 것으로 보인다. 실비오 안토니아노는 성 카를로 보로메오의 추종자이자 페데리코 보로메오의 절친이었다. 또한 오라토리오회의 설립자인 필립보 네리의 정신적 제자였고, 이 수도회의 모임에도 참석했다고 하니 카라바조를 후원한 그룹 멤버들과 긴밀한 관계를 맺어왔음을 짐작할 수 있다. 카라바조가 당시 가톨릭교회에 절대적 영향력을 가졌던 고위 성직자들의 후원을 받았음을 재확인할 수 있으며, 이들이 없었다면 카라바조가 이처

* *Ibid.*, p.280에서 재인용.

「마태오의 소명」은 루터의 종교개혁으로 야기된 가톨릭교회와 프로테스탄트 국가 간의 갈등과 해결을 담은 예민한 정치적 그림이라 할 수 있다. 문제는 카라바조가 이 같은 정치적 의도를 너무나 자연스럽게 표현했기 때문에 그런 의도 자체가 없었던 것처럼 보인다는 것이다.

럼 중요한 장소에 자신의 첫 번째 공공미술품을 주문받을 수는 없었을 것이다.[*]

「마태오의 소명」에서 세리 마태오를 부르는 인물은 예수 외에 베드로도 있다. 베드로는 교회의 상징이다. 앞서 언급한 교황의 교서에는 "당신이 참회하고 교회의 화합에 임하게 된 것을 사도의 권위인 교황의 권한으로 받아들입니다"라는 구절이 있는데 이 문장이 제1대 교황인 베드로를 등장시킨 이유일 것이다. 「마태오의 소명」에서 베드로는 앙리 4세가 개종한 가톨릭교회를 상징한다. 마태오가 그랬던 것처럼 앙리 4세도 교회인 베드로를 통해 주님의 부르심을 받고 어둠인 죄의 세계에서 빛인 구원의 세계로 건너오게 되었다는 스토리 라인을 만들어낸 것이다.

이 그림에서 빛은 신의 은총과 구원이라는 상징적 의미가 있기 때문에 카라바조는 특별히 빛을 강조했고, 이를 현실감 있게 보여주기 위해 교회 안을 비추는 빛이 그림과 일치하도록 구상했다. 이 경당의 중앙에 놓인 「집필하는 성 마태오」 위쪽에는 반원형의 창이 있으며 그곳으로부터 빛이 들어온다. 카라바조는 실제 빛의 방향과 그림 속 빛의 방향을 거의 일치하게 함으로써 그림 속 빛이 실제 빛처럼 느껴지게 했다. 당시 카라바조는 빛과 어둠의 대비에 관심이 많아 다양한 회화적 실험을 했으며 이를 극대화하기 위해 「마태오의 소명」을 그린 실내도 벽을 검게 칠한 후 빛이 들어와서 비춰지는 모습으로 그렸을 것이다.

「마태오의 소명」은 루터의 종교개혁으로 야기된 가톨릭교회와 프로테스탄트 국가 간

* 성 루이지 프란체시 성당의 그림과 관련된 당시 인물들의 인맥을 새롭게 등장한 크레셴치 가문을 중심으로 정리하면 다음과 같다. 비르질리오 크레셴치(Virgilio Crescenzi)는 카라바조가 「마태오의 소명」을 그린 콘타렐리 경당의 소유주로 1592년에 사망한 마태오 콘타렐리 추기경의 유언 수행자였다. 카라바조는 1600년 7월 4일 콘타렐리 경당의 그림값을 받은 영수증에 사인했다. 비르질리오 크레셴치의 아들 자코모 크레셴치는 필립보 네리가 창설한 오라토리오회의 장식을 후원했다. 1599년 페데리코 보로메오는 성 루이지 프란체시 성당 근처인 주스티니아니궁에서 거주하고 있었고 카라바조의 고향 마을의 영주 가문인 빈첸초 주스티니아니는 거절당한 카라바조의 「집필하는 성 마태오」를 구입했다. 카라바조의 또 다른 후원자인 델 몬테는 크레셴치 가문 사람들의 친구이자 카라바조가 그림을 그린 콘타렐리 경당의 주인인 프란체스코 콘타렐리와 친구였다. 또한 크레셴치 가문의 많은 인물들이 오라토리오회의 후원자들이었다. 이상 언급한 인물들이 카라바조의 주요 후원자 그룹이다. 콘타렐리 경당 장식과 관련된 카라바조의 후원자들에 관해서는 M. Calvesi. *Op. Cit.*, pp.279~286.

의 갈등과 해결을 담은 민감한 정치적 그림이라 할 수 있다. 문제는 카라바조가 이 같은 정치적 의도를 너무나 자연스럽게 표현했기 때문에 그런 의도 자체가 없었던 것처럼 보인다는 것이다.

카라바조 후원자들의 정치적 위상

교황 클레멘스 8세는 당시 유럽의 가장 강력한 국가였던 스페인이 프랑스 왕 앙리 4세를 인정하지 말라는 요구에도 그를 지지했다. 이렇게 할 수 있었던 것은 그를 지지하는 가문들과 고위 성직자들이 있었기에 가능했다.

1592년 교황을 선출하는 콘클라베에서 17명의 추기경이, 선출이 거의 확실시되던 스페인 라인의 산토리Santori를 밀어내고, 오라토리오회의 설립자인 성 필립보 네리를 공경하던 이폴리토 알도브란디니Ippolito Aldobrandini를 교황으로 선출하는 데 성공했다. 바로 교황 클레멘스 8세다.

지지자 17명의 명단 중 페데리코 보로메오, 마르칸토니오 콜론나, 아스카니오 콜론나, 프란체스코 스포르차, 성 카를로 보로메오의 추종자인 토메오 갈리오Tomeo Gallio, 필립보 네리와 카를로 보로메오의 추종자이자 교황 그레고리오 4세의 소카인 파올로 에밀리오 스폰드라티Paolo Emilio Sfondrati, 카를로 보로메오의 사촌이자 페데리코 보로메오와 가까웠던 오타비오 아콰비바Ottavio Acquaviva, 그리고 메디치 가문의 알렉산드로 메디치 추기경과 토스카나의 대공 페르디난도 메디치가 있었다.

앙리 4세의 장모 카테리나 데 메디치는 프랑스에 이탈리아 전성기 르네상스를 이식시킨 프랑수아 1세의 며느리다. 메디치 가문이 자신들의 피가 흐르는 앙리 4세를 지지하는 인물을 교황으로 지지한 것은 당연했다. 스페인이 지지하던 교황 후보가 이들 17명 추기경의 담합으로 교황에 선출되지 못했음에도 별일 없이 넘어간 것은 강력한 메디치 가문이 있었기 때문이었다. 이들 추기경들은 앙리 4세의 지지자이기도 했다. 앙리 4세의 지지자 중에는 만토바의 곤자가 가문도 있었는데 이 가문 역시 루벤스를 통해 카라바조의 작품을 구입한 후원자였다. 메디치 가문도 「메두사」(109쪽)를 비롯한 카라바조의 작품을 여러 점 구입했고 델 몬테 추기경은 카라바조의 작품을 메디치가와 연결해주는 역할을 했다.

앙리 4세가 교황청과 통할 수 있었던 것은 메디치 가문의 역할이 컸다. 카테리나 데 메디치는 1533년 앙리 2세와 결혼했으며 남편이 1559년 사망한 후에 프랑스를 섭정했고 딸 마르게리타를 후에 앙리 4세가 된 나바라의 앙리와 혼인하게 했다. 그러니까 프랑스

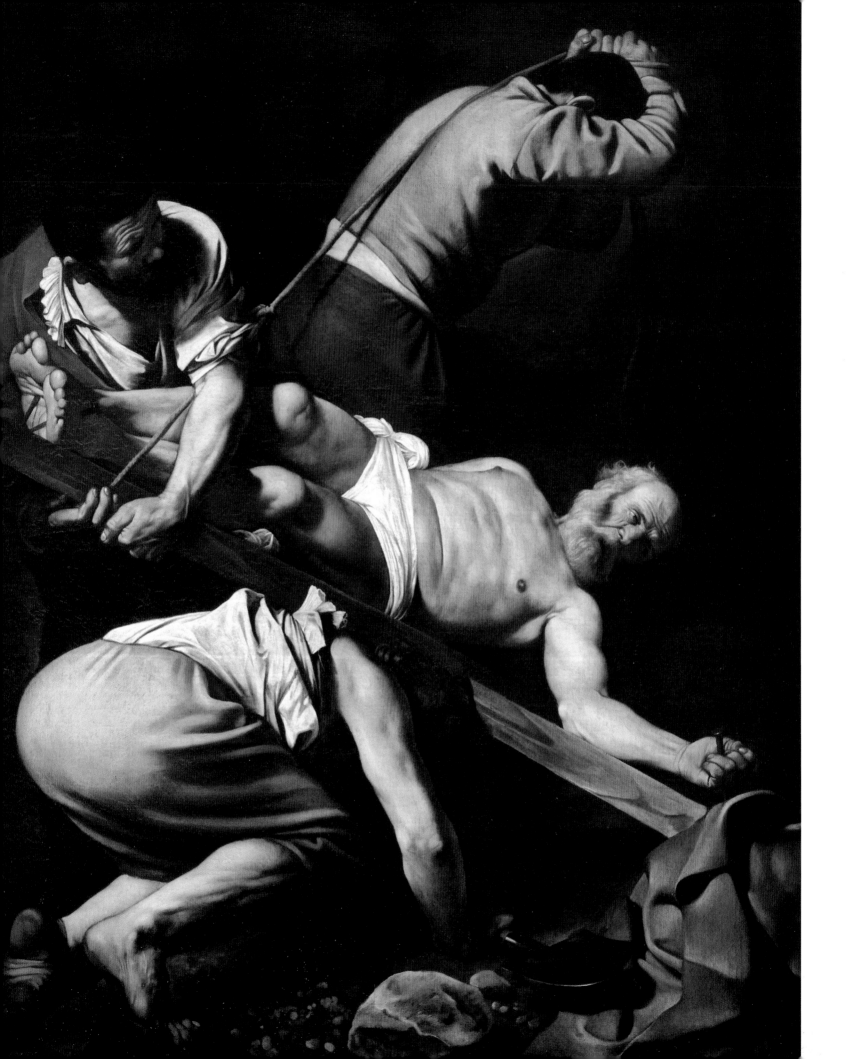

의 왕 앙리 4세도 메디치 가문과 인연이 있었던 것이다. 앙리 4세는 페데리코 보로메오에게 1598년부터 1609년까지 여러 차례 서신을 보낸 바 있고 프랑스의 여왕 마리아 데 메디치도 보로메오에게 여러 차례 편지를 보냈다.*

카라바조의 후원자 중에 빈첸초 주스티니아니도 있다. 벨로리는 카라바조가 그린 「조반니 바티스타 마리노」(143쪽) 초상화에 대해 언급하면서 초상화의 주인공은 델 몬테 추기경이 주문하여 완성한 「메두사」를 메디치가의 토스카나 대공에게 선물할 때 축하 인사를 해준 인물이라고 설명했다. 메디치 가문과 로마의 유력 인물인 델 몬테 추기경과 그 외의 인물들이 서로 연결되어 있음을 암시하는 것이다. 카라바조를 둘러싼 주변 인물들의 면면을 보면 카라바조는 로마에 와서 자리 잡은 지 몇 해 지나지 않아 당시 이탈리아 최고의 정계·종교계의 거물급들과 관계를 맺고 있었음을 알 수 있다.

카라바조는 어린 시절을 보냈던 카라바조 마을의 통치 가문 및 이후 밀라노에서의 도제 생활 중 페데리코 보로메오 대주교를 알게 되었고, 이로 인해 이후 델 몬테 추기경이나 메디치 가문 사람들을 비롯한 당시 최고 권력자들 및 최고위층 성직자들과 인맥을 확대해갈 수 있었다. 당시 정계에서 가장 영향력 있었던 인물이었던 밀라노의 대주교 페데리코 보로메오가 로마에 체류할 때 묵었던 저택이 현재 이탈리아 공화국의 상원 국회의 사당으로 쓰이고 있는 빈첸초 주스티니아니 저택이었는데, 그는 카라바조 마을의 후작이었다.

카라바조의 인맥이 어떤 식으로 넓혀지는지는 카라바조가 그린 이 초상화의 주인공 마리노를 통해서도 알 수 있다.

"마리노는 초상화에 매우 만족하여 카라바조를 멜키오레 크레셴치Melchiore Crescenzi에게 소개했다."**

크레셴치는 교황 클레멘스 8세의 비서로 1618~20년 사이에 사망했다.

"카라바조는 이 고위 성직자와 그의 형제 비르질리오 크레셴치의 초상화도 그렸는데 후자는 콘타렐리 추기경의 후계자였다."***

「마태오의 소명」「집필하는 성 마태오」 등 카라바조의 첫 공공미술 작품을 탄생시킨 콘타렐리 경당의 소유주들과도 이렇게 만났음을 보여주는 중요한 기록이다. 이처럼 카라바조는 뛰어난 재능으로 인해 보통 사람이 만나기 힘든 교황청의 고위 성직자들 및 당대 이탈리아 최고의 귀족들과 인연을 확대할 수 있었고, 그들은 이 젊은 화가에게 매료

「성 베드로의 순교」
1600~1601년, 230×175cm
로마 산타 마리아 델 포폴로 성당

* M. Calvesi, *Op. Cit.*, p.190.
** 카라바조는 크레셴치의 초상화도 그렸으나 작품은 남아 있지 않다.
*** P. Bellori, *Op. Cit*, pp.218~219.

되었다. 장식이 없다는 이유로 당시 주류 화단으로부터 비난을 받았던 카라바조의 이 과감한 그림들을 정작 동시대 컬렉터들은 쿨하게 구입한 것이다.

두 번째 공공미술, 산타 마리아 넬 포폴로 성당

「성 베드로의 순교」(144쪽)

양손과 양발이 십자가에 못 박힌 베드로가 거꾸로 들어 올려지고 있다. 십자가에 밧줄을 매어 끌어올리는 사람, 십자가를 들어주며 돕는 사람, 몸을 십자가 밑으로 밀어 넣고 안간힘을 쓰는 사람.

이들은 모두 베드로의 십자가 처형 집행자들이다. 십자가에 못 박힌 베드로는 눈을 부릅뜬 채 그림 밖을 향하고 있다. 강렬한 눈빛, 주름 가득한 얼굴, 흰 수염과 흰 머리카락, 노인의 육신, 이 모든 것이 베드로의 특징이다. 툭 튀어나온 무릎과 대못이 박혀 피가 흐르는 발바닥은 너무나 사실적이어서 차마 눈을 뜨고 볼 수 없을 정도다. 그의 모습은 예수를 세 번이나 배반했던 사람이라고는 믿기지 않을 정도로 죽음 앞에서 굴하지 않는 용맹한 모습이다.

바닥에 놓인 돌덩어리는 베드로를 상징하며 그가 반석 위에 세워진 교회임을 암시한다. 화면 오른쪽 구석에는 베드로가 벗어놓은 옷도 보인다. 등장인물 가운데 얼굴이 제대로 보이는 사람은 베드로뿐이며 두 사람은 뒷모습으로, 십자가를 들어올리는 전경前景의 남성은 엉덩이와 오른팔만 보인다. 그가 무엇을 들고 있는지 독자께서 확인해보시는 것도 흥미로울 것이다.

배경은 칠흑 같은 밤이다. 밤에 조명을 비추면 이렇게 보일까? 이 그림을 그리기 위해 화가는 모델들을 밤중에 불러서 포즈를 취하게 했을 것 같다. 렘브란트의 그림 중에 「십자가를 세움」(147쪽)이라는 그림이 있다. 카라바조의 그림에서 등장한 십자가를 들어올리는 인부들의 모습을 비록 자세는 다르지만 렘브란트의 그림에서도 볼 수 있다.

몇 년 전 로마의 한 호텔에 들어가 TV를 켜니 이탈리아 공영방송 Rai에서 카라바조의 「성 베드로의 순교」에 대해 토론하는 장면이 나왔다. 토론자는 두 사람이었는데 한 사람은 미술사가고, 다른 한 사람은 사제였다. 이탈리아 사람들은 각자 큰 소리로 떠들기 때문에 토론이 거의 불가능하다. 때마침 산타마리아 델 포폴로 성당의 「성 베드로의 순교」와 「사울의 개종」(148쪽)에 관한 이야기가 나왔다. 당시 나는 미술관 투어 중이었는데 이 방송을 보고 난 후 다음 날 일정을 바꾸어 동행자들과 이 작품을 보러 갔다.

미술 작품은 책으로 볼 때와 직접 현장에 가서 볼 때의 느낌이 전혀 다른 경우가 많다.

렘브란트 하르먼스 판 레인
「십자가를 세움」
1633년경, 96.2×72.2cm
캔버스에 유채
뮌헨 알테 피나코테크

책에서는 손바닥만 한 작은 그림도 한 쪽을 차지하고, 몇십 미터짜리 대형 작품도 한 쪽을 차지한다. 그래서 직접 보는 것이 중요한데 현장에서 작품을 보면 눈이 밝아져 늘 새로운 뭔가를 발견할 때가 많다. 「성 베드로의 순교」를 현장에서 보자마자 그동안 보이지 않았던 것이 눈에 확 들어왔다. 바로 십자가를 들어 올리는 인부의 새까만 발바닥이었다. 이후 나는 카라바조 그림 속 인물들의 발바닥을 주의 깊게 보게 되었는데 유난히 맨발이 많은 것을 알게 되었다. 또한 카라바조 이후 맨발바닥을 그린 그림들이 유럽 전역에서 크게 유행한 사실도 알게 되었다. 렘브란트의 「돌아온 탕자」가 대표적인 예다. 카라바조가 맨발을 그린 것은 어쩌다 호기심이 발동하여 그린 것이 아니라 종교적 이유도 있었다. 이에 대해서는 책의 후반부에서 다시 언급할 것이다.

「사울의 개종」(148쪽)

이 그림의 3분의 2 이상을 차지하는 것은 말이다. 등장인물은 단 두 명으로 말 옆에 있는 남성과 땅에 누워서 두 팔을 벌리고 있는 주인공이 그들이다. 땅바닥에 누운 남성은 눈을 감고 있으며 군복을 잘 차려입었다. 머리 옆에는 투구가 놓여 있고 허리에는 칼을 찼다. 발바닥 그리기를 좋아하는 화가는 여기서는 말의 발바닥을 그렸다. 누워 있는 남성은 사울이다. 빛은 화면 대부분을 비추고 있다. 이 빛은 어디서 온 것일까.

다음은 이 그림의 주제가 된 「사도행전」의 일부다.

사울이 길을 떠나 다마스쿠스에 가까이 이르렀을 때, 갑자기 하늘에서 빛이 번쩍이며 그의 둘레를 비추었다. 그는 땅에 엎어졌다. 그리고 "사울아, 사울아, 네가 왜 나를 박해하느냐?" 하고 자기에게 말하는 소리를 들었다.

사울이 "주님, 주님은 누구십니까?" 하고 묻자 그분께서 대답하셨다.

"나는 네가 박해하는 예수다. 이제 일어나서 성 안으로 들어가거라. 네가 해야 할 일을 누가 일러줄 것이다."*

사울이 회심하는 순간이다. 이 그림은 미켈란젤로의 같은 주제 벽화에서 영감을 받은 것으로 보인다. 바티칸에 있는 미켈란젤로의 파올리나 경당에는 「성 베드로의 십자가형」(188쪽) 맞은편에 「사울의 회심」(150쪽)이 있다. 가로 세로 6미터가 넘는 대작이다. 미켈란젤로는 사울이 다마스쿠스로 말을 타고 병사들과 가던 중 갑자기 하늘에서 예수가 빛으로 나타났고 그 빛을 보는 순간 땅에 쓰러지며 눈이 머는 순간을 그렸다. 미켈란젤로의 그림에는 많은 사람이 등장하며, 사울 주변의 병사들이 혼비백산하여 사방으로 흩어지거나 나뒹구는 모습이다. 카라바조는 미켈란젤로의 그림을 참조했으나 사울과

* 『신약성경』, 「사도행전」, 9장 3~6절.

시종 두 사람만 그렸다. 쓰러진 사울과 그를 돌보는 시종과 말 외에는 아무도 없다. 카라바조는 그림을 장황하게 설명하지 않고 카메라를 클로즈업하듯 주인공만 집중적으로 그린 것이다.

산타 마리아 델 포폴로 성당 내 체라시 경당에 그려진 카라바조의 그림은 당시 교황 클레멘스 8세의 재정 관리인이자 이 경당의 소유주였던 티베리오 체라시Tiberio Cerasi 추기경이 주문했다. 작가와 체라시가 1600년 9월 24일 체결한 계약서가 남아 있다. 여기에는 작품의 주제, 크기, 가격, 납기일 등이 적혀 있다.* 체라시 추기경은 계약 체결 이듬해인 1601년 5월 3일 세상을 떠났고 경당의 새 주인은 '위로의 병원'ospedale della consolazione으로 바뀌었으며 병원 측은 1601년 11월 10일 작품값을 지불했다.**

이 그림의 제작 연도는 1600~1601년이다. 당시 로마에는 전 유럽에서 수많은 순례자들이 대희년을 맞아 로마를 방문했다. 구약에 따르면 대희년은 원래는 50년에 한 번씩 돌아오는 것이지만 교황 클레멘스 8세는 교황재위 25년째인 1600년에 대희년을 선포했다.***

이 그림이 있는 산타 마리아 델 포폴로 성당은 로마로 들어오는 성문 중 하나인 포폴로 광장에 세워졌으며 당시 관광객들이 로마에 입성하여 가장 먼저 들르는 곳이었다고 한다. 카라바조는 대희년을 맞아 이 두 그림을 통해 사람들이 구원받을 수 있다는 희망을 보여주고자 했다. 작품의 제작 시기와 장소, 주문자의 인적 관계로 볼 때 카라바조의 이 그림은 교황청이 개입했을 가능성이 있다. 게다가 경당의 주인은 희년을 선포한 교황

* 작품의 주제는 '성 바오로의 개종의 신비'(Mistero della conversione di san Paolo)와 '성 베드로의 순교'(Martirio di san Pietro), "크기는 10×8 팔미(230×175cm), 가격은 10스쿠디, 작품 납기일은 계약 후 8개월 이내"라고 되어 있으나 마리니에 따르면 전체 가격은 400스쿠디로 50스쿠디를 선급금으로 받았으며 계약서에 비해 50스쿠디를 덜 받았다고 했다. M. Marini, *Op. Cit.*, p.56.

** 계약관련 자료는 A. O. Della Chiesa, *L'opera completa del Caravaggio*, Milano, Rizzoli, 1967, pp.95~96.

*** 희년 정신의 뿌리는 『구약성경』의 출애굽 사건이다. 이스라엘 백성은 7년마다 안식년을 지냈다. 안식년이 일곱 번 돌아오게 되는 50년째에는 '희년'이라고 이름 붙인 축제를 성대하게 지냈다. 희년에는 안식년처럼 밭에 씨를 뿌리거나 포도원을 가꾸어 소출을 거둘 수 없었다. 그뿐 아니라 빚 때문에 노예가 된 이스라엘 사람들이 풀려나고 그 이전 50년 동안 가난 등의 이유로 팔린 땅이 제 주인에게 다시 돌아갔다. 그래서 희년은 모든 사람이 해방되는 해, 모든 것이 제자리로 회복되는 해다. 즉 자유를 되찾아주는 '해방'과 원래의 온전한 상태로 되돌리는 '회복'이 희년의 정신이다. 예수가 선포한 '하느님 나라'는 희년의 메시지 전체가 수렴돼 있다. 『구약성경』에서 '해방'과 '자유'는 '풀어줌'을 뜻하는 그리스어 '아페시스'라는 한 낱말로 표현된다. 이 '풀어줌'은 『신약성경』에서 '빚의 탕감'과 '죄의 용서' 모두를 가리킨다.

당시 로마에는 전 유럽에서 수많은 순례자들이 대희년을 맞아 로마를 방문했다. 카라바조는 대희년을 맞아 이 두 그림을 통해 사람들이 구원을 받을 수 있다는 희망을 보여주고자 했다.

클레멘스 8세의 재정 담당자였다.

이 경당의 제대 뒤에는 안니발레 카라치의 「성모승천」이 걸려 있다. 성모승천은 가톨릭개혁 시기에 많이 제작되었으며 교리적으로 매우 민감한 주제였다. 당시 가톨릭교회 미술의 대표적인 화가였던 시피오네 풀조네가 「성모승천」을 그리면서 얼마나 진지하게 세부적인 사항까지 신경 썼는지를 보여주는 자료들이 남아 있다. 이를테면 성모의 얼굴을 젊은 여인으로 해야 하는지 아니면 노인으로 해야 하는지, 당시 무덤에 있었던 제자들은 몇 명이었는지 등 그림의 세부사항이 성모 마리아가 사망했을 당시의 상황에 맞아야 한다는 규정이 있을 정도였다.*

그로부터 15년이 지난 1600년 대희년에 그린 안니발레 카라치의 「성모승천」은 이전 화가들의 그림에 비해 규제가 완화되었다. 종교개혁의 위기에서 벗어나 교회는 더 이상 트렌토 공의회의 세부지침에 집착하지 않아도 되었다. 이는 화가가 신학적 근거에 충실한 그림을 그리기보다는 주제에 집중하여 감동적인 그림을 그리는 것이 더 중요해졌음을 의미한다.** 이것이 바로 1600년경 로마의 분위기였다.

나는 산타 마리아 델 포폴로 성당에 이 그림을 처음 보러 갔을 때 카라바조의 그림에만 정신이 팔린 나머지 카라치의 이 대형 제단화를 눈앞에 두고도 알아보지 못했다. 이 제단화가 내가 논문까지 쓴 바로크의 또 다른 선구자 안니발레 카라치의 「성모승천」이었음을 한참 후에 알게 되었다. 2022년 여름 다시 이 경당을 방문하여 카라바조와 카라치라는 바로크 양식의 두 선구자 그림을 감상하면서 당대 최고의 작가들에게 그림을 주문한 경당 주인의 안목에 감탄했다. 그는 아마도 자신이 선택한 이 두 화가가 바로크 미술 양식을 탄생시킨 역사적인 작가들이 될 줄은 미처 몰랐을 것이다.

1600년 대희년 기념으로 제작한 이들 작품으로 인해 로마 시민은 물론 로마를 찾은 많은 순례객, 외교관, 고위 성직자들은 이전에는 볼 수 없었던 새로운 스타일의 그림을 즐길 수 있게 되었다. 이들의 그림이 인기가 좋다 보니 컬렉터들 중에는 원작을 카피한 복제작을 원하는 사람들도 있었던 것 같다. 카라바조 스스로 「성 베드로의 순교」와 「사울의 개종」을 복제했다는 자료가 남아 있다.***

* 고종희, 「가톨릭개혁 미술과 바로크 양식의 탄생」, 『미술사학』 제23권, 2009, 351~352쪽.

** 같은 글, 367~368쪽.

*** 카라바조의 전기작가 만치니에 따르면 카라바조는 자신의 "원작을 카피하여 약간 변형시킨 복제작을 그렸는데 이것을 자코모 산네시오 추기경이 소장했다"고 기록했다. 발리오네 역시 체라시 경당의 복제작에 대해 언급하면서 카라바조가 이 그림을 "약간 다르게

「그리스도의 매장」
1602~1604년경, 300×203cm
바티칸 미술관

미켈란젤로 부오나로티
「피에타」
1498~99년, 174×195cm
대리석
바티칸 성 베드로 성당

카라바조와 루벤스

「그리스도의 매장」(155쪽)

산타 마리아 델 포폴로 성당 작업 이후 카라바조의 명성은 점점 더 높아졌다. 이번에는 교황 그레고리오 13세의 재정 담당관이었던 피에트로 비트리치Pietro Vittricci가 산타 마리아 인 발리첼라 성당Chiesa di Santa Maria in Vallicella에 있는 자신의 경당에 설치하기 위해 「그리스도의 매장」을 주문했다.* 하지만 1600년 주문자가 사망하는 바람에 이 일은 그의 조카 제롤라모 비트리치가 이어받았으며 카라바조는 1602년 작업에 착수하여 1604년경 완성했다.

「그리스도의 매장」은 그리스도의 시신을 매장하기 직전의 모습을 그린 것이다. 다음은 벨로리의 기술이다.

"무덤 입구에 놓인 돌판 위에 인물들이 있다. 중앙에 있는 죽은 예수의 다리를 니코데모가 무릎을 감싸서 잡고 있다. 성 요한은 예수의 어깨를 받치고 있다. 이로 인해 죽은 그리스도의 창백한 얼굴과 가슴이 드러나고 있으며 팔 사이로 흰 천이 늘어져 있다. 그리스도의 벌거벗겨진 모습은 정확하게 모사되었다. 니코데모 뒤에는 슬퍼하는 마리아의 모습이 보인다. 한 사람은 두 팔을 높이 들고 있고 다른 한 사람은 천으로 눈물을 훔치고 있으며, 세 번째 여인은 그리스도를 바라보고 있다."**

벨로리의 이 글은 오늘날 학자들과 차이를 느낄 수 없을 정도로 미술작품 기술記述이 모던하다. 『성경』은 그리스도의 입관과 관련하여 비교적 자세히 기술했다.*** 다리 쪽을 들고 있는 니코데모는 죽은 그리스도를 내릴 때 십자가에 박힌 못을 뺀 인물로 알려져 있다. 창에 찔린 스승의 상처를 자신의 손으로 보듬고 있는 초록색 상의의 젊은이는 사도 요한이다. 그는 그리스도가 십자가에서 죽을 때 마지막 순간까지 성모 마리아와 함께 임종을 지킨, 예수의 사랑을 가장 많이 받은 제자다. 그들의 뒤에서 팔을 벌리고 있는 수녀 복장의 여인이 성모 마리아이고, 울고 있는 여인은 앞이 파인 옷을 입고 있는 것으로 보아 막달라 마리아이며, 맨 뒤에서 두 팔을 올리고 슬퍼하는 여인은 마리아 클레오페

변형하여 그린 것이 있는데 원 소유주가 좋아하지 않는 바람에 산네시오 추기경이 가져갔다"라고 기술했다. M. Mancini, *Op. Cit.*, p.56.

* 이 교회는 오라토리오회의 필립보 네리 누오바 성당(Chiesa Nuova dei Padri Filippini Oratoriani)이라고도 불리며 필립보 네리가 창시한 오라토리오회 수도회 본부가 이곳에 있었다.

** 등장한 인물들 중에서 니코데모와 사도 요한을 특정하고 있고 나머지 여인들에 대해서는 이름은 말하지 않았다. P. Bellori, *Op. Cit.*, p.221.

*** 『신약성경』, 「요한 복음서」, 19장 25절; 39~42절.

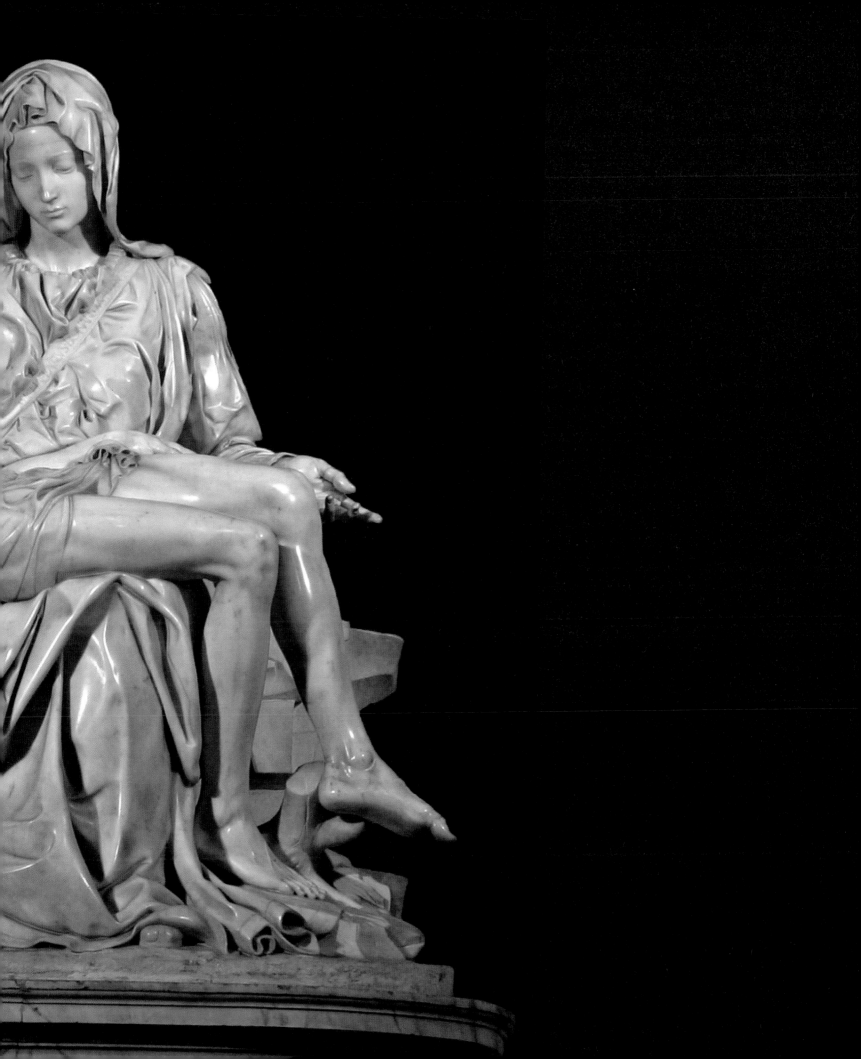

다. 등장인물들은 이 비극적인 순간에 마치 하나가 된 것처럼 각자의 역할을 다하며 애도하고 있다.

이들이 밟고 있는 단단한 돌판은 교회를 상징하는 반석이다. "아무도 이미 놓인 기초 외에 다른 기초를 놓을 수 없기 때문입니다. 그 기초는 예수 그리스도이십니다"*라는 『성경』 구절대로 그리스도의 죽음으로 교회가 탄생했음을 보여준다. 이 그림도 칠흑처럼 어두운 배경에 인물들이 환하게 조명을 받은 모습으로 그려졌다. 1,500여 년 전에 일어났던 그리스도의 매장이 방금 일어난 것처럼 착각하게 만든다. 『성경』 이야기를 현재진행형으로 바꾼 것이다.

카라바조는 이 작품도 미켈란젤로에게 신세를 졌다. 팔이 축 늘어진 죽은 그리스도의 시신은 미켈란젤로의 「피에타」(156쪽)를 닮았다. 「피에타」 속의 그리스도는 보다 왜소해 보이는 반면 카라바조의 그리스도는 근육질의 육중한 체격이다. 고개를 숙인 성모 마리아 역시 「피에타」와 무관하다 할 수 없다. 죽은 예수를 안고 슬픔에 잠겨 있는 미켈란젤로의 절제된 감정이 카라바조의 그림에서도 느껴진다.**

「그리스도의 매장」에 등장한 두 팔을 벌린 여인 클레오페는 미켈란젤로의 「비토리아 콜론나를 위한 십자가상」(159쪽)에서 영향을 받았다. 미켈란젤로의 이 드로잉은 아고스티노 카라치가 제작한 복제판화(160쪽)에 남아 있다. 카라바조가 그림의 아이디어를 구상할 때 미켈란젤로의 복제판화를 활용했을 것이다. 아고스티노 카라치는 안니발레 카라치와 함께 바로크 양식을 탄생시킨 카라치 가문의 세 화가 중 한 사람이다.

미켈란젤로는 1538년경 가톨릭 내부 개혁을 추진하던 '비테르보 서클'이라 불리는 가톨릭개혁 모임에서 비토리아 콜론나를 만났으며 두 사람은 시와 종교, 예술과 철학을 논하는 소울메이트로 발전했다. 미켈란젤로는 비토리아 콜론나를 위해 시를 헌정했는가 하면 「비토리아 콜론나를 위한 십자가상」 드로잉을 그려줄 정도로 이 여인을 존경했다. 콜론나 가문 사람들은 카라바조가 살인을 저지른 후 나폴리, 몰타, 시칠리아로 피신할 때 가문의 인맥을 동원하여 그를 도와준 가장 중요한 후원자였다. 이 여인에 대해서는 「콜론나 가문」에서 다시 다루게 될 것이다.***

미켈란젤로 부오나로티
「비토리아 콜론나를 위한
십자가상」
1546년, 28.9×18.9cm
종이에 검은 초크
매사추세츠 이사벨라 스튜어트
가드너 미술관

* 『신약성경』, 「코린토 신자들에게 보낸 첫째 서간」, 3장 11절.
** 돌 아래에는 어둠 속에서 모습을 드러낸 초록색 식물이 보인다.
　이 식물은 카라바조의 「세례자 요한」(182쪽)과 「이집트로 피신 중
　휴식을 취하는 성 가족」(100쪽) 등에서도 등장하며 생명과 부활의
　상징으로 그려졌다.
*** 이 책, 172~173쪽 참조.

루벤스의 성녀 헬레나

바로크의 거장 루벤스는 23세이던 1600년부터 1608년까지 이탈리아에 머물렀다. 1600년 베네치아에 도착하기 전 그는 안트베르펜의 미술가 단체인 성 루카 길드에 가입한 상태였고 독립된 공방을 차릴 수 있는 자격을 갖추고 있었다. 이탈리아 여행에는 데오닷 반 데르몽Deodat van der Mont이라는 조수가 동행했다. 베네치아 여행 중에 만난 벨리니, 조르조네, 티치아노를 비롯한 베네치아 거장들의 작품에서 루벤스는 색채의 중요성을 보았다. 1601년에 도착한 로마에서는 미켈란젤로, 라파엘로를 비롯한 르네상스 거장들의 작품과 고대로마 조각과 라오콘, 그리고 헬레니즘 조각들을 통해 탄탄한 조형미와 감정을 고조시키는 극적 효과의 중요성을 깨달았을 것이다. 무엇보다 그가 로마에서 체류하는 동안 전성기를 보내고 있던 바로크 양식의 두 선구자 안니발레 카라치와 카라바조로는 이후 그의 작품에 결정적인 영향을 미쳤다.

바로 그 무렵 안니발레 카라치의 파르네세궁 천장화 「바쿠스와 아리안나의 승리」(270쪽)가 공개되었고, 카라바조는 성 루이지 프란체시 성당의 「마태오의 소명」을 비롯하여 카라치와는 다른 강렬한 명암법의 그림들을 공개했다. 루벤스는 카라바조보다 여섯 살이, 안니발레 카라치보다는 열일곱 살이 어렸다.

루벤스는 로마에 도착한 지 얼마 되지 않은 1602년 로마의 예루살렘 성 십자가 성당Santa Croce in Gerusalemme의 성녀 헬레나 경당에 설치할 대형 그림들을 주문받았다. 플랑드르에서 온 25세의 젊은 루벤스가 이처럼 중요한 프로젝트를 주문받을 수 있었던 것은 교황청 대사였던 루벤스 형의 절친 장 리차도Jean Richardot의 소개 덕분이었다. 이 성당에는 예루살렘 성 십자가 기사단의 본부가 있었고, 카라바조의 후원자인 아스카니오 콜론나 추기경은 이 기사단의 단장이었다. 예루살렘 성 십자가 기사단과의 인연은 카라바조와도 밀접한 관계가 있으므로 후에 언급할 기회가 있을 것이다.

루벤스가 주문받은 그림은 모두 3점으로 중앙의 제단 위에는 「성녀 헬레나와 십자가」(168쪽)를, 제단화의 좌우 양쪽에는 「가시관을 쓴 그리스도」와 「십자가에 못 박힌 그리스도」를 설치했다. 그중 「성녀 헬레나와 십자가」는 콘스탄티누스 대제의 모친인 성녀 헬레나가 로마의 개선문 앞에서 천사에게 왕관을 받고 있으며 그녀 주변에는 가시 면류관 등 수난의 상징물들을 들고 있는 천사들이 에워싸고 있다. 뒤에 보이는 구불구불한 기둥은 루벤스가 상상하여 그린 예루살렘의 솔로몬궁의 기둥이다.

이 석 점의 그림을 완성한 후 1602년 4월 루벤스는 만토바로 건너가 곤자가궁에서 일하면서 이듬해 봄 외교사절의 임무를 띠고 스페인으로 떠났다. 새로 왕위에 오른 스페인의 필립 3세를 만나 라파엘로와 티치아노의 복제 그림을 전달하는 것을 비롯한 그밖의

아고스티노 카라치
「비토리아 콜론나를 위한
십자가상」
동판화

외교 임무를 수행하고 1605년 돌아온 후, 그해에 다시 로마로 왔다.

같은 해인 1605년 루벤스의 형 필립 루벤스는 아스카니오 콜론나 추기경의 도서관장이 되었다. 이로 인해 루벤스는 아스카니오 콜론나 추기경과 또 한 번의 인연을 맺게 되었다. 필립 루벤스는 아스카니오 콜론나 추기경의 도서관장이 되기 전 밀라노의 페데리코 보로메오 대주교궁에서 일했다.* 카라바조와 밀접한 관계가 있는 보로메오 가문의 대주교다. 루벤스와 카라바조의 후원자가 겹치고 있음을 알 수 있다.

루벤스는 로마에서도 중요한 작품들을 주문받았다. 키에사 누오보Chiesa Nuovo 또는 산타 마리아 인 발리첼라Santa Maria in Vallicella로 불리는 성당의 중앙 제단에 설치할 대형 제단화와 그 양옆에 설치할 두 점의 패널화를 주문받은 것이다.

이 성당 안의 성모 소성당Cappella della Madonna in Vallicella은 성 카를로에게 봉헌된 경당으로 필립보 네리가 사망한 후 얼마 되지 않아 페데리코 보로메오가 성당 장식 기금으로 4,000스쿠디를 희사하여 제작했다. 당시의 4,000스쿠디가 어느 정도의 금액인지는 감이 잘 오지 않지만 아스카니오 콘디비가 소장했고 후에 바티칸 도서관으로 가게 된 7,000여 권의 희귀본들의 가격이 1만 4,000스쿠디였다고 하니 페데리코 보로메오가 봉헌한 4,000스쿠디라는 건축 비용은 거액이었음이 분명하다.

1606년 8월 2일 성당 운영위원회는 제단화를 루벤스에게 맡길 것을 결정했다. 루벤스는 1606년 9월 25일 제단화의 첫 아이디어 작업을 완성했으며, 실제 작품 제작은 1606~1608년 사이에 진행했다.

문제는 당시 플랑드르에서 온 지 얼마 안 되는 젊은 루벤스가 어떻게 이처럼 중요한 제단화를 맡게 되었는지다. 당시 잘나가던 카라바조가 입구의 작은 경당에 설치할 「그리스도의 매장」(155쪽)을 주문받아 제작한 것에 비하면 대단한 대접을 받았다는 생각이 든다.

나의 이 의문은 현지에 가서 풀렸다. 성당 내부의 한쪽에서 책들을 판매하고 있었다. 그곳에서 구입한 책에는 성당의 역사와 이들 작품이 제작되는 과정을 설명한 부분이 있었다. 거기에는 이 제단화가 성 카를로에게 봉헌되었고 그 경비를 성 카를로의 사촌 동생인 페데리코 보로메오 밀라노 대주교가 제공했으니, 제대의 제단화를 제작할 작가는 "돈 낸 사람이 명령한다"Chi paga comanda라는 이탈리아 속담이 있듯이 페데리코 보로메오 대주교가 추천했을 가능성이 높았다. 루벤스의 형이 페데리코 보로메오가 대주교로 있

* 　루벤스 형제는 로마에서 고대미술을 공부하며 1608년 형이 글을 쓰고
　　동생이 그림을 그린 *Electorum Libri II*를 출판하기도 했다.
　　Chrles Scribner III, *Rubens*, Harry N Abrams, 1989, p.14.

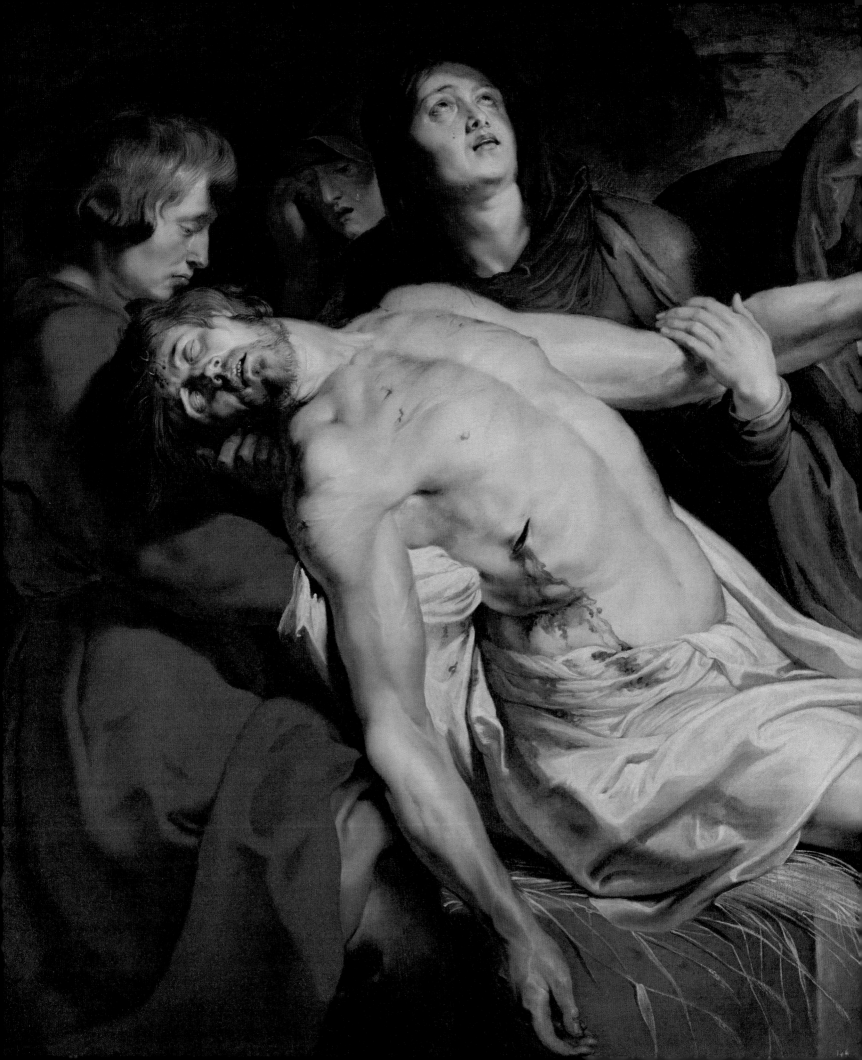

는 밀라노 대교구의 교구청에서 일하고 있었다는 사실은 작가 선정에 영향을 미쳤을 가능성이 있다. 재능 있는 화가 동생이 있음을 보로메오 대주교에게 알렸고 그것이 받아들여져서 카라바조보다 어린 루벤스가 로마의 떠오르는 샛별을 제치고 중요한 제대 작업을 꿰찬 것이 아닐까.*

1606년 9월 25일 루벤스는 이들 작품을 제작할 계약서에 서명했다. 이 성당은 성모 마리아와 성 그레고리오 대교황을 수호성인으로 모시고 있었다. 이들 수호성인은 제단화의 구성에 영향을 미쳤다. 즉 중앙 제단화는 「발리첼라 성모 마리아」를 그린 것으로 성모자가 천사들에게 둘러싸여 있는 모습이다. 정면에서 바라볼 때 제대의 좌측에는 '성 그레고리오, 성 마우로, 성 파피아'를, 우측에는 '성 도미틸라, 성 아킬레오, 성 네레오'를 그린 그림을 설치했다.

이들 작품은 루벤스가 처음 로마에 와서 그렸던 「성녀 헬레나와 십자가」에 비해 회화 기법이 놀랄 만큼 향상되었다. 화려한 옷감의 질감, 인체의 움직임, 얼굴의 감정 표현 등이 무르익기 시작했음을 볼 수 있다.

발리첼라 성당은 필립보 네리가 설립한 오라토리오회의 본부이기도 했는데, 주문자 체사레 바로니오 추기경은 성 필립보 네리의 사후死後 이 수도회의 총장Superiore Generale으로 선출되었다.** 이곳 교회의 관계자들이 오라토리오회의 핵심 인물임을 말해주며 이들이 바로 카라바조와 루벤스에게 작품을 주문한 후원자들이었다.

바로니오 추기경은 교황 클레멘스 8세의 뜻에 따라 당시 로마의 교회 미술장식을 총지도·감독하는 직책을 맡고 있었다. 교황청의 미술품 제작 관련 실무자에게 발탁되었다는 점에서 루벤스와 카라바조는 행운아였다. 아울러 이들 젊은 인재들에게 작품을 주문한 바로니오 추기경의 안목도 대단했다. 물론 카라바조의 경우 주변 사람들의 추천이 있었겠지만. 바로니오 추기경은 12권으로 구성된 저서 『교회 연대기』Annales Ecclesiastici의 저자로 대단히 유명하다.

바로 이 성당의 입구 쪽에 위치한 피에타 경당Cappella Pietà을 위해 카라바조는 「그리스도의 매장」(155쪽)을 제작했다. 이 작품을 모사한 루벤스의 작품(163쪽)이 있어 흥미롭다. 이후 미술사 역사에 길이 남을 두 거장이 같은 시기에 같은 교회에서 작품을 주문받

* 루벤스와 카라바조 작품이 있는 발리첼라 성당에 관한 당시 정보는 Costanza Barbieri, *Santa Maria in Valicella*, Fratelli Palombi Editori, 1995, pp.29~33.

** 체사레 바로니오 추기경은 교회 학자로 1588년부터 1607년까지 총 12권으로 출판된 『교회 연대기』를 집필했다. C. Baronio, *Annales Ecclesiastici, vol. I-XII*, 1588~1607, Roma, Typografia Haeredum Bartoli, 1588~1607.

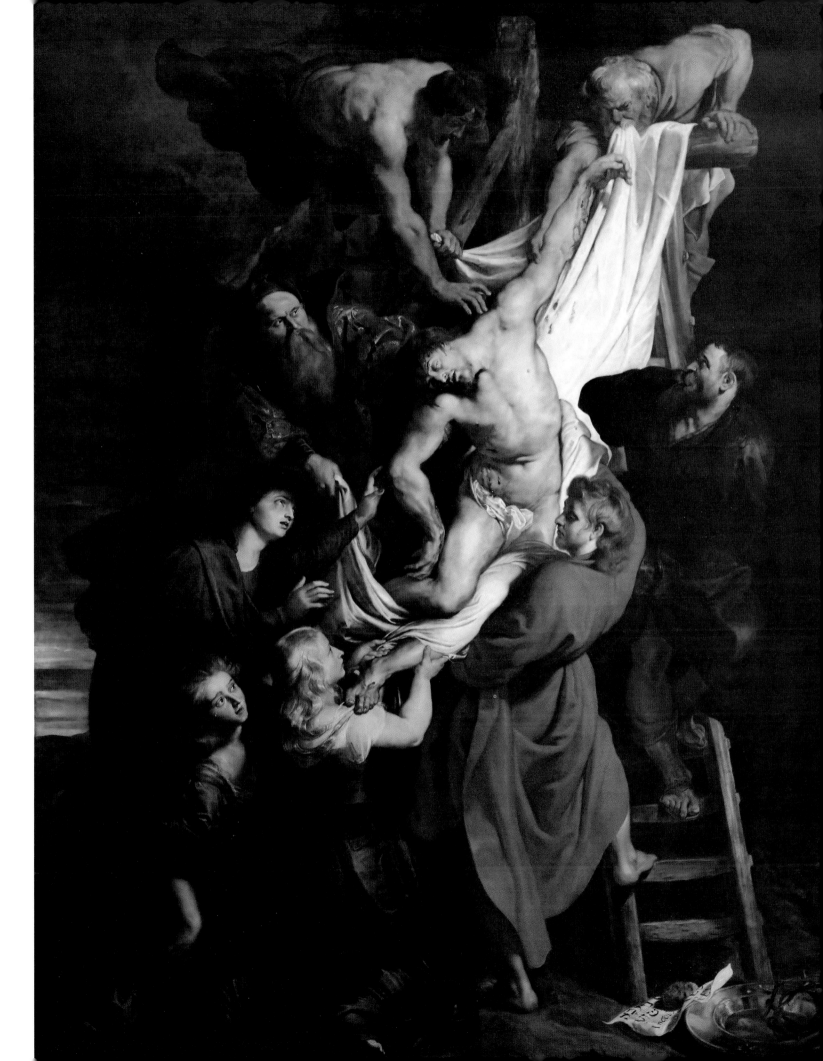

아 제작·설치한 것이다. 카라바조의 원작은 현재 바티칸 미술관에서 소장하고 있고 원래 설치했던 경당에는 1797년에 제작한 복제품이 걸려 있다.

당시 로마에는 카라바조뿐만 아니라 안니발레 카라치가 1601년 파르네세궁의 천장에 고대 신화를 주제로 한 천장화를 완성하여 로마에 새로운 회화 바로크 시대가 열리고 있음을 예고했다. 때마침 로마에 온 루벤스는 활기찬 두 화가, 카라바조와 카라치의 작품들을 보고 연구했고 이때의 경험은 루벤스의 작품 형성에 지대한 영향을 미쳤다. 루벤스만큼 카라치와 카라바조의 스타일을 동시에 섭렵하여 자신만의 스타일로 만든 화가도 드물 것이다. 바로크의 씨를 뿌린 것은 카라바조와 카라치였으나 열매를 맺은 것은 플랑드르의 루벤스였다.

루벤스는 카라바조의 「그리스도의 매장」(155쪽)을 드로잉으로 복제할 정도로 관심이 많았다. 이후 루벤스는 「그리스도의 매장」을 여러 점 제작했는데 그중 1612년에 제작한 「그리스도의 매장」(164쪽)은 석관 위에서 사도 요한과 성모 마리아의 부축을 받고 있는 모습과 그리스도의 옆구리에서 쏟아지는 피를 요한이 받치고 있는 모습, 「그리스도의 매장」과 「피에타」를 함께 그린 점, 그리고 무엇보다 극적인 리얼리즘이 카라바조의 「그리스도의 매장」에서 영향을 받았음을 보여준다. 같은 시기 같은 장소에서 작품을 주문받아 제작한 루벤스와 카라바조가 서로 영향을 주고받은 것은 당연한 일이다. 당시 카라바조는 이미 고유의 작품 스타일을 확립한 상태였으나 루벤스는 아직 자신만의 스타일을 찾아가는 과정에 있었으므로 영향을 더 많이 받은 쪽은 루벤스라고 해야 할 것이다.

근육질의 남성들이 십자가를 붙잡고 그리스도를 내리는 장면을 사실적이면서도 역동적으로 그린 루벤스의 「십자가에서 내려지는 그리스도」(167쪽)는 리얼리즘과 매너리즘 그리고 바로크 양식이 혼합된 작품이다.

카라바조가 렘브란트, 벨라스케스를 비롯한 17세기 바로크 거장들에게 미친 영향에 대해서는 많이 알려져 있으나, 카라바조와 루벤스의 이 같은 직접적인 관계는 그동안 많이 알려지지 않았다는 점에서 독자들에게 도움이 될 것으로 생각한다. 아울러 바로크 양식의 대표적인 거장 루벤스가 로마에서 카라바조와 동일한 교회에서 작품을 주문받아 같은 시기에 작품을 제작하여 설치했던 이때의 경험이 루벤스의 작품에 미친 영향에 대해서는 앞으로도 비중 있게 연구할 필요가 있어 보인다.

이제 좀더 구체적으로 루벤스가 로마에서 그린 첫 작품 「성녀 헬레나와 십자가」(168쪽)를 살펴보자. 작품의 주문 시기는 1601년과 1602년 사이로 알려졌으며 설치 장소는 예루살렘 성 십자가 성당 안의 성녀 헬레나 경당이다. 성녀 헬레나는 로마 제국 콘스탄티누스 대제의 모친으로 예루살렘으로 건너가 그리스도가 못 박힌 진짜 십자가를

찾아내 모실 정도로 십자가 신심이 강했다고 전해진다.

그림 속 성녀 헬레나는 시선을 하늘을 향한 채 기념비적인 자세로 서 있다. 그 주위로 여러 명의 천사들이 예수가 못 박혀 죽은 대형 십자가를 비스듬히 받치고 있거나 오르내리고 있다.

그중 한 천사는 성녀의 머리에 가시관을 씌워주고 있고 그 뒤로 붉은색 커튼이 보인다.* 뒤에 보이는 폐허가 된 건물은 콘스탄티누스 대제가 세운 4세기 때의 예루살렘 성 십자가 성당의 모습이다. 이 작품은 루벤스가 로마에 와서 그린 첫 작품으로 그동안 알려진 루벤스의 원숙하고 완벽한 작품만 보다가 아직 통일성과 조화를 이끌어내기 이전의 초창기 작품을 보니 오히려 신선하게 느껴진다.

작품의 주문자 체사레 바로니오Cesare Baronio, 1538~1607는 예루살렘 성 십자가 성당 명의의 추기경이었다.** 로마에 도착한 1601년 루벤스의 나이는 24세였고 카라바조는 30세였다. 루벤스가 로마에 도착하자마자 체사레 바로니오 추기경과 같은 교황청의 최고위급 성직자를 만났다는 사실이 흥미롭다.

* 원래 가시관은 순교자에게 씌워지는데 성녀 헬레나는 순교자가 아니지만 이 교회에는 그리스도가 썼던 가시관이 두 개가 보존되어 있었기에 이를 상징적으로 그렸다고 한다. 이 그림에 대한 전반적인 설명은 체칠리아 파올리니의 논문을 참조했다. C. Paolini, "Peter Paul Rubens a Roma tra S. Croce e S. Maria in Vallicella, Il Rapporto con il cardinale Cesare Baronio," in *Storia dell Arte*, 141, 2015, pp.43~52.

** 그는 제27번째 예루살렘 성 십자가 성당, 일명 산타 크로체 인 예루살렘 성당 명의 추기경이었다. 교황이 임명하는 추기경은 세 급으로 나뉜다. 다음은 작은형제회 기경호 신부가 기술한 추기경의 세 급에 대한 설명이다.

"1. 주교급 추기경: 로마 근교의 7개 교구 중 한 교구(알바노, 오스티나, 사비나 및 포지오 미르테토, 포르토 및 루피나, 팔레스트리나, 프라스카티, 벨레트리 및 세니 교구)의 교구장 주교의 명의를 지정받을 추기경들과 자기 총주교좌의 명의를 보존하면서 추기경단에 들어오는 동방 총대주교들이 여기에 속한다.

2. 탁덕급 추기경: 로마의 주요 성당의 주임사제 명의를 지정받는 추기경들이다. 세계의 지역교회 교구장 추기경 대부분이 여기에 속한다. 교황 바오로 6세는 탁덕급 추기경 수가 120명을 넘지 말아야 한다고 규정했다. 로마의 예루살렘 성 십자가 성당, 산타 체칠리아 성당, 산 클레멘스 성당, 12사도 성당 등 200개 성당이 추기경 명의가 지정되는 성당에 해당된다.

3. 부제급 추기경: 부제관의 명의를 지정받는 추기경이다. 부제가 로마 각 지구에서 그 직책을 수행하던 성당 옆의 집으로 로마에는 16개의 부제관 교회가 있다. 부제관 명의 추기경들은 지정받는 교구나 성당의 선익 증진을 위해 자문하고 보호해야 하지만 직접적인 통치권은 없으며 재산관리나 규율 등에 어떤 이유로도 간섭할 수 없다."

콜론나 가문, 카라바조의 위대한 후원자들

콜론나 가문은 로마의 귀족 가문으로 천년의 역사를 자랑하며 현재까지 이어지고 있다. 가문의 첫 기록은 1078년의 피에트로 콜론나Pietro Colonna로 거슬러 올라가며 가문의 이름은 로마의 남부 콜론나라는 마을에서 유래했다. 콜론나 가문은 총 32대에 이르며 이들이 로마에서 자리 잡은 곳은 1200년경 오늘날의 대통령궁이 있는 퀴리날레 계곡이었다. 현재의 웅장한 궁은 1600년 초기에 건축을 시작하여 18세기까지 확장한 것으로 바로크와 로코코 예술의 극치를 보여준다.

카라바조 연구를 통해 알게 된 이 가문 사람들은 카라바조가 로마에서 활동을 시작한 이래, 특히 살인을 저지른 후 가문의 저택 감옥에 수감시킴으로써 카라바조를 보호해주었고, 이후 죽기까지 4년간 카라바조가 피신한 나폴리, 몰타 등에서 콜론나 가문과 직간접적으로 관련이 있는 인물들을 통해 카라바조를 지근에서 보호해주었다.

콜론나궁에는 지금도 콜론나 가문 사람들이 살고 있으며, 대중 관람은 토요일 오전 한나절만 가능하고 예약이 필수다. 나는 여행 중 관람 일정을 맞추기가 쉽지 않아 거의 일주일 동안 이탈리아 북부를 여행하다가 로마를 다시 찾아 지금은 미술관이 된 콜론나궁을 관람했다. 개인이 거주하는 저택으로 이렇게 큰 궁을 본 기억이 없을 정도로 인상적이었다. 규모로만 보자면 피렌체의 메디치궁은 비교가 되지 않을 정도다. 궁에 들어가자마자 벽에는 가문을 빛낸 인물들의 초상화들로 가득했고, 천장과 벽을 장식하고 있는 바로크와 로코코 양식의 프레스코화의 화려함은 베르사유궁은 저리 가라 할 정도였다. 미술관 곳곳에 배치된 안내원들은 한결같이 친절하고 박식하며 열정적이었다.

넓고 아름다운 정원에는 잔디와 나무와 졸졸 흐르는 샘물과 고전 조각이 조화를 이루고 있어 천상을 걷는 듯했다. 1527년 신성로마제국의 황제 카를 5세가 로마를 쑥대밭으로 만들고 베드로 성당을 마구간으로 썼을 때에도 콜론나궁에는 손도 대지 않았다고 하니 이 가문의 위력을 짐작할 수 있다.

나는 이 책을 집필하면서 콜론나 가문 사람들이 카라바조를 보호했다는 정보를 단편적으로만 가지고 있었고 이를 확인해줄 결정적인 자료를 확보하지 못했다. 그런데 콜론나 가문을 방문하여 그곳 서점에서 구입한 콜론나 가문의 인물들에 대한 책을 읽고 마침내 카라바조가 위기에 처했을 때, 즉 살인 이후 사망에 이르기까지 물심양면으로 이 불운의 화가를 돕고 보호해준 가문이 콜론나였으며 특히 코스탄차 콜론나가 헌신적으로 도왔음을 알게 되었다. 비로소 모든 의문이 풀린 것 같아 홀가분하다. 내가 참조한 『콜론나 가문』*I Colonna*의 엮은이는 프로스페로 콜론나Prospero Colonna로서 성이 콜론나인 것으

로 보아 이 유서 깊은 가문의 후예일 것이다.*

콜론나 가문의 인물 중 카라바조와 연관된 주요 인물들을 살펴보자.

비토리아 콜론나 Vittoria Colonna, 1490~1547

콜론나 가문 사람 중 대중에게 가장 많이 알려진 인물은 미켈란젤로의 소울메이트 비토리아 콜론나라는 여인이다. 그녀는 1490년 마리노Marino에서 파브리치오 콜론나와 아녜세 몬테펠트로의 딸로 태어나 페스카라의 후작 페르디난도 프란체스코 다발로스와 약혼한 후 1509년 나폴리 왕조의 아라곤의 성에서 결혼식을 올리고 페스카라의 후작 부인이 되었다. 남편은 당시 교황 율리우스 2세 군대를 위해 프랑스와 치열한 전투를 벌였으며 이 시기 동안 비토리아는 나폴리의 아라곤가 궁정에서 생활했다. 1525년 남편이 사망한 후 1530년 나폴리로 건너가 스페인 출신의 사제 후안 데 발데스Juan de Valde`s를 따르며 종교 활동에 전념했다.

비토리아가 가톨릭개혁 운동에 관심을 갖고 가난과 자선을 실천하기 시작한 것이 이 무렵이었다. 카라바조가 살인 후 나폴리로 피신해 이 도시에서 콜론나 가문과 관련된 인물들에게 작품을 주문받아 제작할 수 있었던 것은 비토리아 콜론나가 이때 나폴리에서 다져놓은 인맥과 터전 덕분일 수 있다.

1540년 즈음 그녀는 로마에서 북쪽으로 차로 한 시간가량 거리에 있는 비테르보Viterbo로 건너가 산타 카테리나 수도원에서 지내며 가톨릭개혁 운동에 동참했다. 비토리아는 바로 이때 미켈란젤로를 자신이 속한 모임인 '비테르보 서클' 회원들에게 소개했다. 이들은 가톨릭개혁자들이라고 불리던 인물들로서 당시 가톨릭교회의 큰 테두리에서 벗어나지 않는 범위에서 교회의 개혁을 추진해나갔던 고위 성직자들이다. 대표적인 인물은 에르콜레 곤자가Ercole Gonzaga 추기경, 레지날드 폴Reginald Pole 추기경, 가스파로 콘타리니Gasparo Contarini, 잔 피에트로 카라파Gian Pietro Carafa 등이었다. 레지날드 폴은 이 도시에 집을 소유하고 있었고, 1541년부터 비테르보에 드나들면서 가톨릭개혁파들의 모임을 주도해나갔다. 이들 중 가스파로 콘타리니는 1535년에, 잔 피에트로 카라파는 1536년에 교황 바오로 3세Alessandro Farnese, 1534~49 재위에 의해 추기경으로 임명되었고, 카라파는 1555년에 교황으로 선출되었다. 교황 바오로 4세1555~59 재위가 바로 그다. 당시 교황 바오로 3세가 이들을 추기경으로 임명한 것은 그 역시 이들의 개혁사상에 상당 부분 동조한 것으로 볼 수 있다.

* 콜론나 가문 인물들에 대한 자료는 Prospero Colonna, *I Colonna*,
 Campisano Editore, Roma, 2010, pp.104~137를 참조할 것.

'비테르보 서클'은 그동안 쌓였던 교회의 문제점을 과감히 청산하고 가톨릭의 진정한 개혁을 이루고자 했던 개혁파들의 모임으로서 미켈란젤로의 사상은 많은 부분 이들과 일치했다. 미켈란젤로와 비토리아 콜론나는 1545년에서 1547년 사이에는 로마에서 만나 교류를 이어갔다.

황제 카를 5세가 파견한 프란치스코 데 홀란다Francisco de Holanda는 당시 로마의 상황을 보고하는 임무를 띠고 활동할 때 비토리아 콜론나의 소개로 미켈란젤로를 만나 "참된 크리스찬의 삶을 통해 성령의 도우심으로 완전한 예술의 창조에 도달한다"는 이 위대한 화가의 생각을 『로마의 대화』Dialoghi Romani라는 책에 소개했다.* 비토리아도 교황의 권위를 부정하지 않는 범위에서 교회의 개혁을 담은 시들을 쓴 바 있다.**

미켈란젤로는 비토리아 콜론나를 위해 드로잉 「비토리아 콜론나를 위한 십자가상」(159쪽)을 헌정했는가 하면 소네트를 지을 정도로 두 사람은 가까운 사이였으며 함께 콜론나 저택의 아름다운 정원을 산책했다고 한다. 1551년 미켈란젤로가 지인에게 보낸 편지에는 비토리아가 보낸 시 43편의 제본을 맡겼다는 내용이 있다. 1550년 미켈란젤로는 파투치라는 사람에게 보낸 편지에서 "당신에게 내가 콜론나 후작 부인을 위해 쓴 몇 편의 시를 보냅니다. 그녀는 나를 진심으로 위해주었고 나도 마찬가지로 그녀를 좋아했습니다. 죽음이 나에게서 절친한 친구를 앗아갔습니다"라고 밝혔다. 그러면서 친구를 여성명사인 'amica'가 아닌 남성명사 'amico'로 씀으로써 성별을 초월하여 우정을 나누었음을 보여주었다.*** 미켈란젤로는 또한 "남자는 여자를 통해, 아니 신은 그녀의 입을 통해 말씀하신다"며 그녀를 극찬하기도 했다.****

마르칸토니오 2세 콜론나Marcantonio II Colonna*****
콜론나궁에 들어오면 아름다운 정원에 순식간에 마음을 빼앗긴다. 졸졸 흐르는 물과 나무들, 곳곳에 배치된 고대 조각이 활력 있고 우아한 유럽 정원의 진수를 보여준다. 카펫

* *Ibid.*, p.107.
** 루터의 종교개혁과 1527년에 발생한 황제 카를 5세에 의한 '로마의 약탈'(Il Sacco di Roma) 사건 이후 로마교회는 이전에 비해 엄격해졌고, 비토리아 콜론나와 교류했던 이들 비테르보 서클의 개혁사상에 참여했던 멤버들 중 이단으로 판정받는 이들이 나오기도 했다.
*** 고종희, 「미켈란젤로의 「최후의 심판」과 반종교개혁」, 『미술사논단』 제3호, 1996, 152쪽.
**** Prospero Colonna, *Op. Cit.*, p.110.
***** 마르칸토니오 2세 콜론나에 관한 내용은 Prospero Colonna, *Op. Cit*, pp.111~129; Prospero Colonna, *Visita a Palazzo Colonna*, Campisano Editore, 2014를 참조했다.

처럼 폭신하게 깔린 잔디를 자세히 보니 토끼풀이었다. 이 정원이 시작되는 곳에는 대형 벽체가 있는데 거기에는 조각상이 세 개 있다. 그중 가운데 가장 큰 조각상의 주인공이 바로 마르칸토니오 2세 콜론나다. 마치 고대 로마 제국 시대의 황제 조각상을 연상시키는 의상과 포즈를 취하고 있는 이 조각상이 옆의 두 조각상에 비해 월등히 큰 것은 이 인물의 중요성 때문일 것이다.

이탈리아 역사상 가장 기억될 만한 전쟁 중 하나로 레판토 해전이 꼽힌다. 이 역사적인 전투를 승리로 이끈 인물이 바로 마르칸토니오 2세 콜론나다. 그는 그리스도교 세계를 무슬림으로부터 지켜낸 영웅으로 찬미받았다.

레판토 해전은 1571년 베네치아, 제노바, 에스파냐의 신성동맹 함대와 몰타 기사단이 연합하여 튀르키예의 함대를 격파한 해전이다. 지중해를 제압하고 있던 튀르크족이 베네치아령 키프로스섬을 점령하자 베네치아는 이들이 서지중해 지역으로 팽창하는 것을 저지하기 위해 교황청 및 에스파냐와 동맹을 주도했다. 1571년 10월 7일 교황 비오 5세는 돈 후안 데 아우스트리아가 지휘하는 베네치아, 에스파냐, 교황청의 연합 함대로 코린트만灣 레판토 앞바다에서 튀르크 함대를 공격하여 대승을 거두었다. 승전한 그리스도교 해군은 튀르크 해군의 노예가 되어 노를 젓던 수천 혹은 1만 명 이상의 그리스도인들을 해방시켰다.* 『돈키호테』의 저자인 에스파냐의 문호 세르반테스도 젊은 시절 이 전투에 참전하여 부상을 당했다고 한다.

콜론나궁 정원에서 실내로 들어오면 거대한 메인 홀이 펼쳐진다. 그 시작 지점에 콜론나 가문을 빛낸 인물들의 초상이 걸려 있는데 그중에 눈에 딱 들어오는 그림이 있다. 갑옷을 입은 「마르칸토니오 2세 콜론나」(317쪽)로 카라바조가 몰타에서 그린 「갑옷 입은 그랜드 마스터」(313쪽)의 모델이 된 바로 그 초상화다. 벽에 전시된 초상화의 크기가 각기 다른 것은 인물의 중요도에 따라 크기를 달리 그렸기 때문인 것으로 보인다. 바로 그 아래 오른쪽에는 앞서 소개한 비토리아 콜론나의 초상화가 걸려 있다. 가장 잘 보이는 건물의 입구 쪽에 이들 두 인물의 초상화를 배치한 것은 콜론나 가문 천년의 역사에서 이들이 차지하는 위상을 말해준다.

마르칸토니오 2세 콜론나는 1535년 2월 26일 이탈리아의 치피타 라비니아에서 태어났으며 부친은 아스카니오 콜론나이고 모친은 조반나 다라고나Giovanna d'Aragona다. 모친의 성 다라고나는 나폴리 왕국을 다스린 스페인 왕조의 혈통임을 말해준다.** 태어나자마자 부모는 헤어졌는데 아기를 양육한 건 어머니였다. 이로 인해 모친에 대한 애착과 부친

* 두 진영의 피해에 대해서는 자료에 따라 숫자가 다르다.
** 다라고나 가문은 나폴리를 통치한 스페인 왕가다.

에 대한 부정적인 감정이 있었다고 한다. 그럼에도 부친의 뜻에 복종하여 펠리체 오르시니와 혼인했다. 이 여인은 지롤라모 오르시니와 프란체스카 스포르차의 딸이다. 스포르차는 앞서 이미 언급했듯이 지금은 카라바조의 시청 건물이 된 화가 카라바조의 모친 아라토리 가문의 저택을 구입한 밀라노의 군주, 다시 말해서 이탈리아에서 가장 강력한 가문 사람 중 하나다. 조모인 펠리체 델레 로베레 오르시니는 1530년대 로마를 사로잡은 가장 영향력 있는 여인 중의 한 명이었다고 한다. 한마디로 당시 마르칸토니오 2세 콜론나와 펠리체 오르시니의 혼인은 이탈리아와 유럽에서 가장 강력한 가문의 결합이었다.

마르칸토니오 2세 콜론나와 펠리체 오르시니의 결혼식은 1552년 5월 12일에 있었다. 두 가문은 원수지간이었으나 교황의 중재로 결혼을 통해 화해했다. 이들 두 가문이 합해진 문장이 이 궁에 그려져 있다. 당시 콜론나 가문은 황제 카를 5세의 편에 있었고 마르칸토니오 2세 콜론나는 황제군을 위해 싸웠으므로 1527년 황제 카를 5세가 로마를 약탈했을 때에도 콜론나 가문은 피해를 입지 않고 건재할 수 있었다.*

1555년 황제 카를 5세와 원수지간이었던 바오로 4세조반니 피에트로 카라파, 1555~59 재위가 교황에 즉위하면서 황제 카를 5세 편에 있었던 콜론나 가문과 마르칸토니오 2세 콜론나는 로마를 탈출해야 하는 위기를 겪었다. 그의 어머니 조반나 다라고나와 부인 펠리체 오르시니에게는 금족령이 떨어졌다. 두 여인은 교황의 경비원을 매수하여 농부로 변장하고 탈출에 성공했다. 이후에도 교황의 콜론나 가문에 대한 박해는 수그러들지 않아서 1556년에는 재산을 압류했고 콜론나 가문을 파문했다. 콜론나 가문의 봉건 영토 팔리아노Paliano와 카베Cave 영지는 교황 가문의 카라파 사람들에게 넘어갔다. 당시 교황파와 황제파의 싸움에서 후자 편에 섰던 콜론나 가문이 겪었던 시련은 교황의 권력과 세속화를 보여준다.

하지만 황제 카를 5세와 그 아들 필립포 2세를 인정하지 않았던 교황 바오로 4세에 대한 황제파의 반격이 이루어졌고 콜론나 가문도 빼앗겼던 영지의 탈환을 시도하여 마르칸

* 1527년에 발생한 '로마의 약탈'은 황제 카를 5세 군대가 로마를 침략한 사건으로 베드로 성당을 황제군의 마구간으로 썼다는 상징적 일화가 말해주듯이 교황청과 로마가 엄청난 피해를 입은 전쟁이다. 1만 명 이상이 학살되었고 더 많은 인명이 전염병으로 사망한 이 전쟁은 미술에도 결정적인 영향을 미쳤다. 이 전쟁 이후 이상적인 아름다움을 추구했던 르네상스 고전주의는 더 이상 모습을 감추었고, 괴이하고 비이성적인 매너리즘이 급격히 퍼져나갔으며 동시에 로마에서 활동하던 이탈리아의 미술가들이 이탈리아의 여러 지방과 프랑스를 비롯한 외국으로 피신하는 바람에 이탈리아의 르네상스 미술이 유럽 전역에 확산되는 계기가 되었다.

토니오 2세 콜론나는 팔리아노의 영지를 되찾았다. 로마로 진격한 황제군에게 교황 바오로 4세는 항복한 후 평화를 선언하고 서명했다. 이 조약은 1557년 9월 14일 되찾은 콜론나 가문의 영지 카베에서 이루어졌으며 '카베의 평화'라고 불린다. 하지만 이 조약에는 비밀 항목이 있었다. 콜론나 가문의 옛 영지를 교황의 가문인 카라파의 소유로 유지한다는 것이었다. 결국 1559년 마르칸토니오 2세 콜론나는 군대를 동원해 잃었던 봉토를 무력으로 되찾고자 했으며, 이후 콜론나 가문에 호의적이었던 비오 4세 조반니 안젤로 메디치1559~65 재위가 후임 교황이 되면서 콜론나 가문은 잃었던 봉토를 되찾았다. 이이야기를 다소 자세히 기술하는 이유는 카라바조가 살인을 저지른 후 콜론나 가문의 도움으로 로마를 탈출해 바로 그들의 영지인 팔리아노로 1차 피신을 했기 때문이다.

이후 마르칸토니오 2세 콜론나는 성공가도를 달렸다. 그가 인생의 황금기로 유럽 역사의 주인공이 된 시기는 교황 비오 5세Antoniof Michele Ghislieri, 1566~72 재위의 재임 동안이다. 비오 5세는 마르칸토니오 2세 콜론나를 베네치아 공화국의 대사로 임명하여 지중해를 위협하는 튀르키예군에 맞설 군대를 보내달라는 임무를 맡겼다. 그리하여 교황, 스페인 왕, 베네치아 간의 연맹을 결성하는 데 성공했다. 튀르키예군과 싸울 총사령관은 황제 카를 5세의 아들 돈 후안 데 아우스트리아Don Juan de Austria였고, 해상전에서 싸울 함장은 마르칸토니오 2세 콜론나가 맡았다. 이들이 참전한 1571년 레판토 해전은 대승을 거두었으며 그 내용은 앞에서 언급한 대로다.

전투가 진행되는 동안 로마는 긴장의 연속인 나날을 보냈다. 교황은 연합군의 승리를 위해 기도를 멈추지 않았고 일주일에 3일을 단식했다고 한다. 추기경들도 단식과 자선을 베풀었다. 승전 소식은 10월 22일 밤에 들려왔고 축제의 함성이 도심을 뒤덮었다. 전투의 영웅 마르칸토니오 2세 콜론나 장군은 교황이 하사한 백마를 타고 마치 로마제국의 황제들이 그랬던 것처럼 승리의 행렬을 하며 환송받았다. 1571년 12월 4일의 일이다. 이 승리의 행렬을 담은 그림이 콜론나궁에 그려져 있다. 콜론나 가문의 역사에서 가장 영광스러운 순간이었다. 스페인의 왕 필립포 2세는 1577년 마르칸토니오 2세 콜론나를 스페인의 총독으로 임명했다. 그는 1584년 스페인의 메디나코엘리에서 사망했고 유해는 콜론나 가문의 영지 팔리아노에 있는 가문의 경당 부인 무덤 곁에 안치되었다.

코스탄차 콜론나Costanza Colonna, 1556~1626

코스탄차 콜론나는 마르칸토니오 2세 콜론나와 펠리체 오르시니 부부의 7자녀 중 한 명이다. 1555년 태어나 1567년 카라바조 지방의 후작인 프란체스코 스포르차와 결혼했다. 카라바조의 부친은 바로 이 후작 집안에서 마에스트로 디 카사Maesto di casa라는 직책으로 일했다. 후작 부인 코스탄차는 자신의 자녀들과 놀던 친구 중에 그림을 아주 잘 그

리는 어린 카라바조를 주목했을 것이다.*

카라바조를 밀라노의 화가 페테르차노에게 보낸 것도 코스탄차의 추천일 수 있으며 이후 카라바조가 로마에 갔을 때 도움을 준 델 몬테 추기경은 그녀의 동생 파브리초의 친구였다. 또한 카라바조가 팔라코르다 경기 중 살인을 저지르고 피신한 첫 장소가 로마의 콜론나궁이었고 이후 남쪽으로 내려가 콜론나 가문의 영지 자가롤라와 팔리아노에 피해 있었다. 콜론나 가문은 카라바조를 주도면밀하게 보호해준 것이다. 카라바조는 이에 대한 고마움의 표시로 코스탄차 콜론나를 위해 「탈혼 중인 막달라 마리아」(289쪽)와 「엠마오에서의 저녁식사」(282쪽)를 그렸다. 카라바조의 생애 마지막 도피지인 나폴리, 몰타, 시칠리아섬의 팔레르모 등으로 피신할 수 있었던 것도 코스탄차의 도움이었다고, 콜론나 가문의 역사를 쓴 프로스페로 콜론나는 그의 저서에서 썼다. 아울러 교황 바오로 5세와 협상해 카라바조를 로마로 부른 것 역시 코스탄차라고 밝혔다. 코스탄차 콜론나 후작 부인은 카라바조가 로마에 가서 교황 바오로 5세로부터 무사히 사면받을 수 있도록 인편과 배편까지 세심하게 준비했다.

카라바조는 로마로 떠나기 전 생애 마지막 날들을 코스탄차 콜론나 후작 부인이 거주하던 나폴리의 첼람마레궁Palazzo Cellammare에서 보냈다. 카라바조가 로마로 가던 중 에르콜레에서 사망하자 가지고 간 그림 석 점을 포함한 카라바조의 짐들은 누군가에 의해 다시 나폴리로 보내졌는데 그 짐들을 찾아서 보관한 이가 바로 코스탄차 콜론나 후작 부인이다. 카라바조가 가져간 석 점의 그림 중 「탈혼 중인 막달라 마리아」는 얼마 전까지 나폴리의 개인 소장품으로 언급되다가 현재는 로마의 모처로 옮겨졌다. 그 개인 소장품의 소장처가 바로 첼렘마레궁이었을 가능성이 매우 높다. 첼람마레궁은 현재 개인 소유여서 외부인은 들어갈 수 없다. 밖에서 바라본 건축물은 궁이라는 말이 딱 어울리는 대단한 규모의 아름다운 건축물이었다. 코스탄차 콜론나는 카라바조 인생의 굽이굽이에서 필요한 때마다 도움을 준 애정 어린 후견인이었다.**

아스카니오 콜론나Ascanio Colonna, 1560~1608

콜론나 가문 사람 중 카라바조와 가장 긴밀한 관계를 맺은 사람은 마르칸토니오 2세 콜론나와 펠리체 오르시니의 아들 아스카니오 콜론나 추기경으로 스페인 살라만카대학에서 법학박사 학위를 취득했다. 스페인의 왕 필립포 2세는 그가 추기경이 되도록 힘을

* 코스탄차 콜론나에 관한 내용은 Prospero Colonna, *I Colonna,* Roma, Campisano Editore, 2010, pp.111~129.
** 카라바조의 생애 마지막 순간에 대한 정보는 Giuseppe La Fauci, *Caravaggio, the last act*, Grosseto, Editrice Innocenti, 2010, pp.11~15.

써주었고 교황 식스토 5세에 의해 추기경으로 임명되었다.[*]

1588년 아스카니오는 사망한 지 얼마 되지 않은 굴리엘모 시를레토Guglielmo Sirleto의 도서관을 구입했는데 이는 당시 이탈리아에서 가장 명성이 높은 도서관으로 그리스어, 라틴어, 히브리어, 아랍어, 아르마니어로 된 필사본들이 소장되어 있었다. 인쇄본과 필사본을 합하여 7,000권 이상의 장서가 컬렉션된 곳이었다. 이 도서관은 베네벤토의 성 소피아 수도원의 진귀한 장서까지 소장하고 있었다고 한다. 당대 최고의 저자 체사레 바로니오가 자신의 저서 『교회 연대기』Annales Ecclesiastici를 아스카니오에게 넘겼다.

아스카니오는 콜론나궁 지상층에 도서관을 꾸미고 사서로 폼포니오 우고니오를 임명했다. 바로 이 도서관에서 루벤스의 형 필립 루벤스가 사서로 일했다. 아스카니오도 교황 클레멘테 8세 알도브란디니 시절1592~1605 바티칸 도서관의 사서를 지낸 바 있었다. 이후 그의 도서관은 1만 3,000스쿠디에 조반니 안젤로 알템프스Giovanni Angelo Altemps에게 팔렸고 이후 바티칸 도서관에 통합되었다.

그는 스페인의 왕 필립포 2세로부터 나폴리 아라고나 왕국의 총독으로 임명되었다. 이는 카라바조가 말년에 피신 생활을 했던 나폴리에 콜론나의 세력이 탄탄하게 자리 잡고 있었음을 의미한다. 1608년 세상을 떠났으며 유해는 라테라노 대성전에 모셨다.

카라바조가 살인 후 몸을 숨긴 첫 번째 피신처가 아스카니오 콜론나의 공작령이었던 팔리아노였고, 카라바조는 아스카니오 콜론나가 총장으로 있었던 예루살렘 성 십자가 기사단이 활동하던 몰타로 피신을 갔으며, 그곳에서 예루살렘 성 십자가 기사단의 기사가 되었다. 아스카니오 콜론나는 카라바조에게 작품을 주문했는가 하면, 자신의 영향력이 미치는 곳으로 그를 피신시켰으며, 수도회 기사가 될 수 있도록 힘을 써준, 어쩌면 카라바조의 가장 중요한 은인이었을지 모른다.

오라토리오회

카라바조의 「그리스도의 매장」(155쪽)은 로마의 산타 마리아 인 발리첼라 성당에서 주문했으며 루벤스와 같은 시기에 같은 장소에서 작품을 주문받아 제작했음을 앞에서 언급한 바 있다. 이 성당에는 오라토리오회 본부가 있었으며 이 수도회의 창설자는 성 필립보 네리다. 그는 카라바조가 로마에서 알게 된 중요한 인물로 거리에 버려진 병자와

[*] 아스카니오 콜론나에 관한 내용은 Prospero Colonna, *Op. Cit.*,
 pp.135~137.

매춘부들을 돌보는 봉사를 주로 했다. 사람들은 그의 수도회 사람들을 '로마의 사도'라고 불렀다.*

성 필립보 네리는 예수회 창설자 이냐시오 로욜라, 가르멜 수도회 창설자 아빌라의 성녀 데레사, 성 카를로 보로메오와 동시대인이지만 이들 성인에 비해 알려진 것이 거의 없다.

필립보 네리는 글 쓰는 것도 좋아하지 않았고 죽기 전에 그나마 조금 남은 글들도 불태웠다. 필립보 네리는 기도소를 뜻하는 오라토리오Oratorio 운동을 통해 단순하고 기쁜 그리스도인의 삶을 추구했다. 육체보다 영혼의 기쁨, 겸손 등 초대교회의 삶을 살고자 했다. 그는 가난한 젊은이들의 구제와 교육에도 전념했다. 그는 젊은이들과 어울리며 노래하고, 춤추고, 그들을 교육시켰다. 이로 인해 사람들은 필립보 네리를 '기쁨의 성인' 혹은 '하느님의 광대'라고도 불렀다. 이 수도회에 모인 사람들은 교회 회랑에 모여서 "형제들이여 즐거워하세요. 웃으세요. 실컷 농담도 하세요. 죄만 짓지 말고요"라고 노래했다고 한다. 오라토리오회는 1575년 교황 그레고리오 13세에 의해 공식 수도회로 인정되었다.

카라바조의 그림에 등장하는 길거리 서민들의 모습이나 가난한 사람들의 모습은 오라토리오회에서 흔히 볼 수 있는 사람들이었을 것이다. 오라토리오회는 악기를 연주하는 젊은이들의 회합 장소이기도 했다. 카라바조는 '콘체르토'라는 주제로 악기를 연주하거나 노래하는 젊은이들을 여러 점 그렸는데 그림 속 인물들이 바로 이들 수도회 사람들의 모습이었던 것으로 학자들은 추정한다. 이 수도회에는 가난한 이들뿐만 아니라 귀족들의 자제도 있었다고 한다.** 「의심하는 성 토마스」(232쪽)를 비롯한 카라바조 그림에는 대머리에 주름진 얼굴, 찢어진 옷을 입은 사람들이 자주 등장하는데 이들 역시 오라토리오회에서 만난 실제 인물들일 수 있다.

* 1556년 필립보 네리는 몇몇 동료들과 함께 산 지롤라모 델라 카리타 병원에 자리를 잡고 그곳에 오라토리오회라는 기도회를 만들어 운영해나갔다. 오라토리오라는 용어는 수도원 혹은 신학교에서 생활하는 사람들을 위한 작은 경당을 의미했으나 필립보 네리가 이 경당에서 영적 모임을 갖고 고해성사를 베풀면서 '오라토리오회'라고 부르게 되었다. 이후 교황 그레고리오 13세가 이 모임을 공식 승인했고, 오라토리오는 음악 용어가 되었다. 오라토리오는 이후 하이든, 비발디, 모차르트에 의해 크게 발전한다. 오라토리오회 설립자 필립보 네리에 관해서는 Edoardo Aldo Cerrato, *San Filippo Neri, Chi cerca altro che Cristo... Massime e ricord*, San Paolo Edizioni, 2006을 참조할 것.

** 카라바조의 미술이 오라토리안과 관계가 있다는 주장은 Friedländer에 의해서 제기되었다. W. Friedländer, *Caravaggio Studies*, Princeton, 1955, 각주 83.

2 그림을 훔치다

카라바조와 미켈란젤로, 그림은 어떻게 탄생하는가

「세례자 요한」(182쪽)

카라바조의 「세례자 요한」은 미켈란젤로의 「천지창조」가 그려진 시스티나 경당의 천장화(183쪽)에서 아이디어를 얻었다. 당시 바티칸의 시스티나 경당은 관광지가 아니라 교황이 미사를 집전하는 곳이었는데 화가인 카라바조가 그곳에 들어가서 그림을 직접 볼 수 있었을까?

카라바조는 당시 교황과 뜻을 같이하던 고위 성직자들의 전폭적인 후원을 받고 있었으니 시스티나 경당 입장은 가능했을 것으로 추측한다. 입장했다고 가정하고 카라바조가 그 안에서 미켈란젤로의 천장화 일부를 직접 스케치할 수 있었을까? 간단한 스케치 정도는 모르겠으나 높이가 15미터 가까이 되는 천장의 그림을 짧은 시간에 정확하게 스케치하기란 쉽지 않았을 것이다. 그렇다면 카라바조는 어떻게 미켈란젤로의 그림을 이처럼 정교하게 모방할 수 있었을까.

조르조 바사리는 『르네상스 미술가 평전』에서 미술은 전성기 르네상스 시대 미켈란젤로에 이르러 정점에 이르렀고, 동시대 작가들은 더 이상 미켈란젤로를 능가할 수 없으므로 그의 작품 스타일을 모방하라고 권했다. 모방하려면 보고 그릴 샘플이 필요한데 그것이 바로 르네상스의 거장 미켈란젤로, 라파엘로, 레오나르도 다빈치의 등의 원작을 복제한 판화였다. 당시 미켈란젤로의 그림을 판화로 제작한 판각사들 덕분에 네덜란드나 파리에 사는 화가들이 시스티나 경당에 가지 않고도 미켈란젤로의 작품을 따라 그릴 수 있게 되었다. 이들 판화는 원작을 복제했다고 하여 '복제판화'reproduction print라고 불렸는가 하면, 원어를 외국어로 번역한 것과 같다고 하여 '번안판화'translation print라고도 불렸다.* 이들 번안판화가들에 의해 미켈란젤로의 시스티나 천장화와 벽화 「최후의 심판」은 부분 또는 전체가 판화로 제작되어 다량으로 복제되었다. 각 공방에서는 복제판화 확보가 공방의 성패를 좌우할 정도였다. 라파엘로는 마르칸토니오 라이몬디Marcantonio Raimondi, 1470~1534라는 당대 최고의 판화가를 자신의 공방에 기용하여 자신의 거의 모든 그림과 드로잉을 판화로 제작하는 시스템을 갖추었다.

미켈란젤로의 시스티나 천장화의 누드 원작들을 동판화로 제작한 번안판화(184쪽)와 비교하면 원화의 흑백 사진 같은 느낌이 든다. 원화와 판화가 명암까지 일치하는 것으

* 번안판화에 관한 자료는 고종희, 「16세기 이탈리아 번안판화의 실태,
 라파엘로와 미켈란젤로의 작품을 중심으로」, 『서양미술사학회』 제
 10집, 1995 참조.

Michaelangelus pinxit in Vaticano

로 보아 원작을 정교하게 복제한 후 그것을 판화로 다시 제작했음을 알 수 있다. 시스티나 천장화 혹은 벽화 전체를 동판화로 제작하려면 많은 시간과 제작비가 필요했을 것이다. 더군다나 그곳은 교황이 미사를 집전하는 경당이었으니 이 거대한 복제 작업은 교황청의 승인하에 특별한 프로젝트로 진행되었을 가능성이 있다. 이들 판각사들은 미켈란젤로의 방대한 천장화와 벽화 「최후의 심판」의 전체 또는 부분을 동판화로 제작했다. 당시의 동판화는 동판을 뷰린이라는 끌로 새긴 후 찍어내는 데 제작 시간이 많이 소요되지만 일단 판이 만들어지면 같은 이미지를 수백 점씩 찍어낼 수 있었다. 오늘날의 흑백 사진과 유사한 기능을 가졌다고 볼 수 있다.

카라바조의 「세례자 요한」(182쪽)을 미켈란젤로의 원작(183쪽) 및 판화(184쪽)와 비교해보면 자세는 흡사하지만 신체의 생김새가 서로 다름을 알 수 있다. 미켈란젤로의 나체상은 육중한 데 반해 카라바조의 「세례자 요한」은 어린 소년의 마른 체구이며 명암의 방향도 다르다. 카라바조는 이 「세례자 요한」을 그리기 위해 동판화를 활용했을 가능성이 높다. 실제 모델로 하여금 판화에서처럼 포즈를 취하게 한 후 빛과 그림자는 실제 상황을 그렸을 가능성도 있다. 이 같은 방식을 통해 미켈란젤로의 시스티나 경당의 천장화는 카라바조의 「세례자 요한」으로 다시 태어났다. 흥미로운 것은 미켈란젤로의 나체상들이 둘러싸고 있는 「노아의 제사」에는 양을 비롯한 동물들이 그려져 있는데 카라바조는 여기서 아이디어를 얻어서 양이 상징인 세례자 요한으로 변신시켰다. 카라바조의 「세례자 요한」은 미켈란젤로 천장화의 카라바조 버전인 셈이다.

「승리자 큐피드」(186쪽)

카라바조의 「승리자 큐피드」도 미켈란젤로가 시스티나 천장에 그린 누드(187쪽)를 응용하여 그렸다. 아다모 스쿨토리Adamo Scultori, 1530~85라는 판화가는 미켈란젤로 천장화에 등장하는 누드 20점을 비롯하여 예언자 12점, 그리스도의 선조 40점 등 총 72점의 인물상을 판화로 제작했다. 시스티나 천장화에 등장한 주요 인물을 거의 다 판화로 복제한 것이다. 아다모 스쿨토리는 판화집 표지에 원작가 미켈란젤로와 함께 자신의 이름을 영광스럽게 새겨 넣었다. 미켈란젤로의 원작에 비하여 인물 형태가 조악하고 흑백이라는 단점이 있지만 미켈란젤로를 공부하고자 하는 화가들에게는 최고의 자료가 되었을 것이다. 당시 로마에는 이 작가 외에도 많은 판화가들이 활동하고 있었고, 작가에 따라 원작과 닮은 정도가 차이가 나는 등 수준은 제각각이었다.* 미켈란젤로가 시스티나 천

* 아다모 스쿨토리가 제작한 판화 전체의 이미지는 John Shearman et al., *Michelangelo e la Sistina, la tecnica il restauro il mito*, Roma, Fratelli

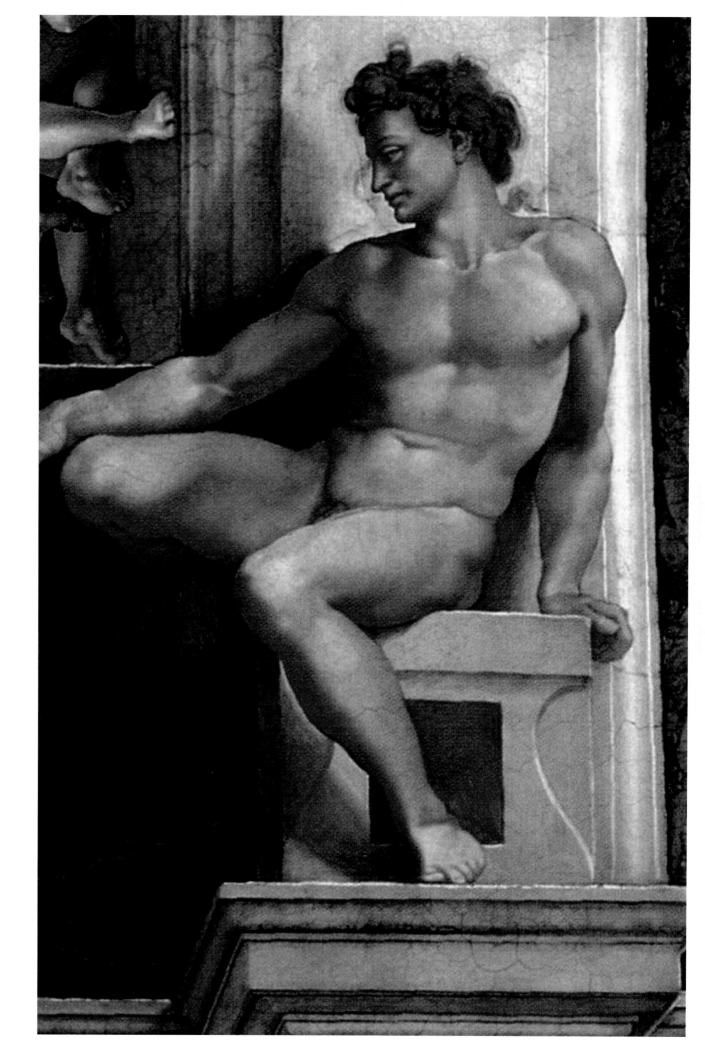

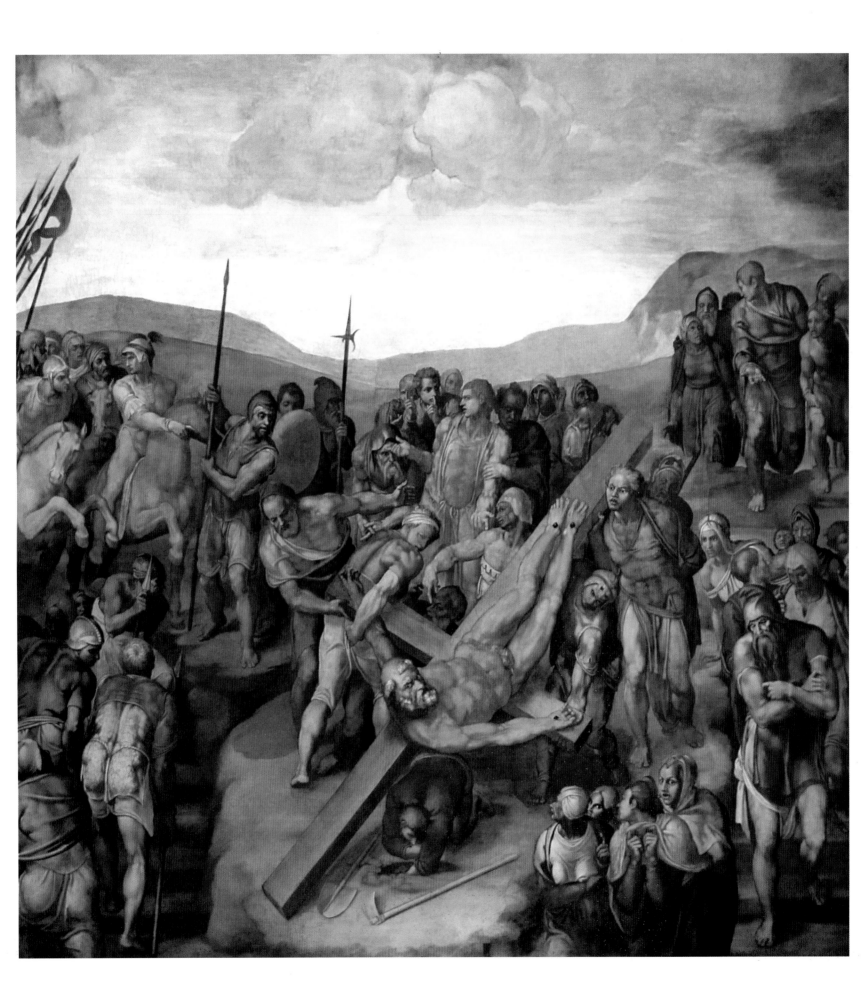

장화에 그린 수많은 누드상은 일종의 인체 백과사전이었으며 동시대와 후대 화가들에게는 영감의 원천이었다.

변신의 달인이라고나 할까. 미켈란젤로 부오나로티와 동명이인인 미켈란젤로 메리시다 카라바조는 미켈란젤로의 원작에 날개를 달고, 얼굴을 앳된 소년으로 변모시켜서 감쪽같이 「승리자 큐피드」로 변신시켰다. 이 작품을 위하여 카라바조는 모델을 썼는데 「세례자 요한」(182쪽)과 동일인으로 보인다.

카라바조는 이 그림의 바닥에 악기, 악보, 갑옷, 자 등을 그려놓았다. 바닥에 악기들을 그려놓은 것은 라파엘로가 「성녀 체칠리아」에서 선보인 바 있다. 그러니까 인물은 미켈란젤로의 누드에서, 바닥의 소품들은 라파엘로의 그림에서 아이디어를 얻은 것이다. 하지만 카라바조는 늘 자신만의 뭔가를 만들어냈는데 이 그림에서는 악기 외에도 자를 비롯한 오브제들을 추가했고 과감한 단축법으로 회화적 능력을 마음껏 자랑했다.

「성 베드로의 순교」(144쪽)

베드로가 십자가에 못 박힌 채 거꾸로 세워지고 있다. 현장에서 찍은 사진처럼 리얼하다. 이 충격적인 그림은 누구에게서 영감을 받았을까.

이번에도 미켈란젤로는 영감의 샘이었다. 미켈란젤로는 바티칸 바오로 경당 벽에 '성 베드로의 순교'를 주제로 높이 625센티미터, 넓이 662센티미터의 대형 벽화를 그렸다(188쪽). 여기에는 수십 명의 인물이 등장하는데 중앙에는 베드로가 십자가에 못 박힌 채 거꾸로 세워지고 있고, 앞쪽에서 등을 구부리고 있는 붉은 옷을 입은 남성은 십자가를 세울 구멍을 파고 있다. 십자가 양쪽에서 일꾼들은 십자가를 등으로 받치고 온몸으로 끌어올리고 있다. 이미 사람 키만큼 올라간 발쪽에서도 어깨에 십자가를 받치고 들어올리는 작업이 한창이다. 사람 키보다 훨씬 긴 십자가를 세우는 일이 만만치 않아 보인다. 주변에는 이를 지켜보는 구경꾼들로 가득하다.

매너리즘 작가들 사이에서는 인체의 뒷모습을 그리는 것이 유행했는데 그 뿌리는 14세기 조토 디 본도네로 거슬러 올라가며 미켈란젤로의 시스티나 천장화와 벽화에서도 찾아볼 수 있다. 또한 카라바조도 「성녀 루치아의 매장」(336쪽)에서 무덤을 만들기 위해 땅을 파는 인부의 뒷모습을 대문짝만하게 그려놓은 바 있다. 미켈란젤로는 역할이 중요하지 않은 엑스트라도 형태 그 자체로 주목하게 만들었다. 이를테면 얼굴 없는 구경꾼들을 전경에 배치시켜 화면을 압도하게 했다. 게다가 미켈란젤로는 이 그림에서 주인공 성 베드로를 거리상으로 앞쪽에 있는 인물들보다 크게 그림으로써 1세기 동안 르네상

미켈란젤로 부오나로티
「성 베드로의 십자가형」
1546~50년, 625×662cm
프레스코 벽화
바티칸 파올리나 경당

Palombi, 1990를 참조.

40명 이상이 등장하는 미켈란젤로의 그림을
단 4명으로 단순화하고, 배경도 검정으로 칠하니 관객의
시선은 베드로의 죽어가는 마지막 모습에 집중되었다.
위대한 미켈란젤로를 따라 하되 자신만의 방식으로
교묘하게 바꾸는 것. 이것이 바로 카라바조식
그림 훔치기의 노하우다.

스 회화를 지배했던 원근법을 폐기시켰다. 원근법에 의한 사실적인 공간 구성과 합리적인 사고의 르네상스 회화가 끝났음을 선언한 것이다.

카라바조의 「성 베드로의 순교」는 미켈란젤로의 바티칸 그림을 본 후 아이디어를 얻었으나 전개 방식은 완전히 달랐다. 미켈란젤로의 작품에 등장한 수십 명의 인파를 단 4명으로 확 줄였다. 또한 미켈란젤로의 작품에서 십자가의 머리 쪽은 아직 땅에 있고 발쪽은 들어 올려지고 있는데 이 광경을 좌우 반전시키면 카라바조의 그림으로 바뀐다. 카라바조는 3D 프로그램을 다루듯 미켈란젤로의 원작을 회전시켜서 형태를 바꾼 것이다. 카라바조 아니고 그 누가 이런 기발한 발상을 한 적이 있었던가. 모방의 천재는 이런 식으로 미켈란젤로의 그림을 완전히 재탄생시켰다.

카라바조는 또한 미켈란젤로의 그림에서 보이는 자연 풍경을 모두 없애고 배경을 검은 모노톤으로 칠했다. 40명 이상이 등장하는 미켈란젤로의 그림을 단 4명으로 단순화하고, 배경도 검정으로 칠하니 관객의 시선은 베드로의 죽어가는 마지막 모습에 집중되었다. 선택과 집중이다. 하지만 십자가를 세우는 행위 자체는 미켈란젤로에게서 배웠다. 십자가를 거꾸로 세우는 인부들의 구체적인 자세가 이 작품처럼 조명받은 적은 없었다. 이후 렘브란트는 「십자가를 세움」(147쪽)과 「그리스도를 십자가에서 내리심」에서 인부와 제자들이 십자가를 세우거나 십자가에서 내리는 장면을 집중적으로 그렸다. 카라바조 리얼리즘의 영향이다. 카라바조를 비롯한 바로크의 거장 루벤스와 렘브란트는 단순히 형태를 모방하는 데 급급했던 것이 아니라 회화를 풀어나가는 근본 개념에서 아이디어를 얻어 자신들의 작품에 적용해나갔다. 미켈란젤로의 벽화에서 무시무시한 눈빛으로 관객을 향하고 있는 베드로의 시선을 카라바조는 놓치지 않았다. 위대한 미켈란젤로를 따라 하되 자신만의 방식으로 교묘하게 바꾸는 것. 이것이 바로 카라바조식 그림 훔치기의 노하우다.

「사울의 개종」(148쪽)

미켈란젤로의 「성 베드로의 십자가형」 맞은편 벽에는 「사울의 회심」(150쪽)이 있다. 이 작품 역시 가로 세로 6미터가 넘는 대작이다. 사울이 다마스쿠스로 말을 타고 병사들과 가던 중 갑자기 하늘에서 예수가 나타나서 빛으로 그를 비추자 땅에 쓰러지면서 눈이 먼 순간을 그린 그림이다.

사울의 주변에는 동행한 병사들이 혼비백산하여 사방으로 도망가거나 나뒹굴고 있다. 예수 주변에도 한 무리의 인파가 보이는데, 날개 없는 천사들이다. 하늘을 날고 있는 천

사를 인간의 모습으로 그려놓았는데 압권은 뒷모습을 보이는 남성 천사다. 미켈란젤로는 천사마저 날개 없는 인간의 모습으로 그려놓았으니 진정한 인간 중심의 회화를 실현한 '르네상스맨'이다.

르네상스를 가리키는 휴머니즘은 인간 중심의 세계를 뜻하며 이탈리아어로는 'Umanesimo'로 표기하는데 여기서 인간은 'uomo' 즉 남성을 뜻한다. 미켈란젤로를 비롯한 르네상스 시대 사람들은 세계의 중심이 남성이라고 생각했던 것 같다. 카라바조의 작품 「사울의 개종」은 미켈란젤로의 동同 주제 벽화에서 영향을 받았으나 해결 방법은 완전히 달랐다. 사울과 시종 한 사람, 그리고 말 한 마리만 등장시킨 것이다. 미켈란젤로의 작품에서 빛의 근원으로 등장했던 그리스도는 아예 그리지 않았으며 빛의 위력으로 눈이 멀게 된 결과만 보여주었다. 모습도 미켈란젤로의 사울과는 완전히 다르다. 미켈란젤로가 사울을 수염이 하얀 노인으로 그린 반면 카라바조는 젊은 로마 병사로 그렸다. 사울이 개종했을 때 젊은 시절이었음을 주목한 것이다. 이는 『성경』에 나오는 인물의 의복이나 나이, 외모 등이 실제 진실에서 벗어나지 않아야 한다는 트렌토 공의회의 성화에 관한 규정을 참조한 결과일 것이다.

카라바조와 라파엘로, 그림은 어떻게 탄생하는가

「집필하는 성 마태오」(125쪽)

거절당한 카라바조의 첫 번째 작품이다. 작품의 아이디어는 라파엘로가 파르네세궁에 그린 「제우스와 큐피드」(192쪽)에서 가져왔다. 그러나 직접적인 아이디어는 라파엘로의 「제우스와 큐피드」를 카피한 복제판화(194쪽)였다. 판화는 동판에 뷰린이라는 끌로 드로잉을 새긴 후 물감을 묻혀 찍어내는데, 이렇게 찍어낸 그림은 원작과 좌우가 바뀐다. 카라바조의 그림은 이들 판화와 좌우가 동일한 것으로 보아 판화를 보고 그린 것 같다.

카라바조는 라파엘로의 「제우스와 큐피드」 외에 암브로조 피지노와 빈첸초 캄피의 「성 마태오와 천사」도 참고한 것으로 보인다. 카라바조는 밀라노 도제 시절 암브로조 피지노의 「성 마태오와 천사」(195쪽)를 보았고 이후 로마에서 파르네세궁에 그린 라파엘로의 「제우스와 큐피드」의 복제판화(194쪽)를 보았으며 이를 조합하여 발바닥이 보이는 「집필하는 성 마태오」를 탄생시킨 것이다.

라파엘로의 「제우스와 큐피드」는 파르네세궁의 높은 천장 바로 아래에 그려졌기 때문에 발바닥이 보이는 것이 자연스러웠다. 하지만 카라바조의 「집필하는 성 마태오」는 의

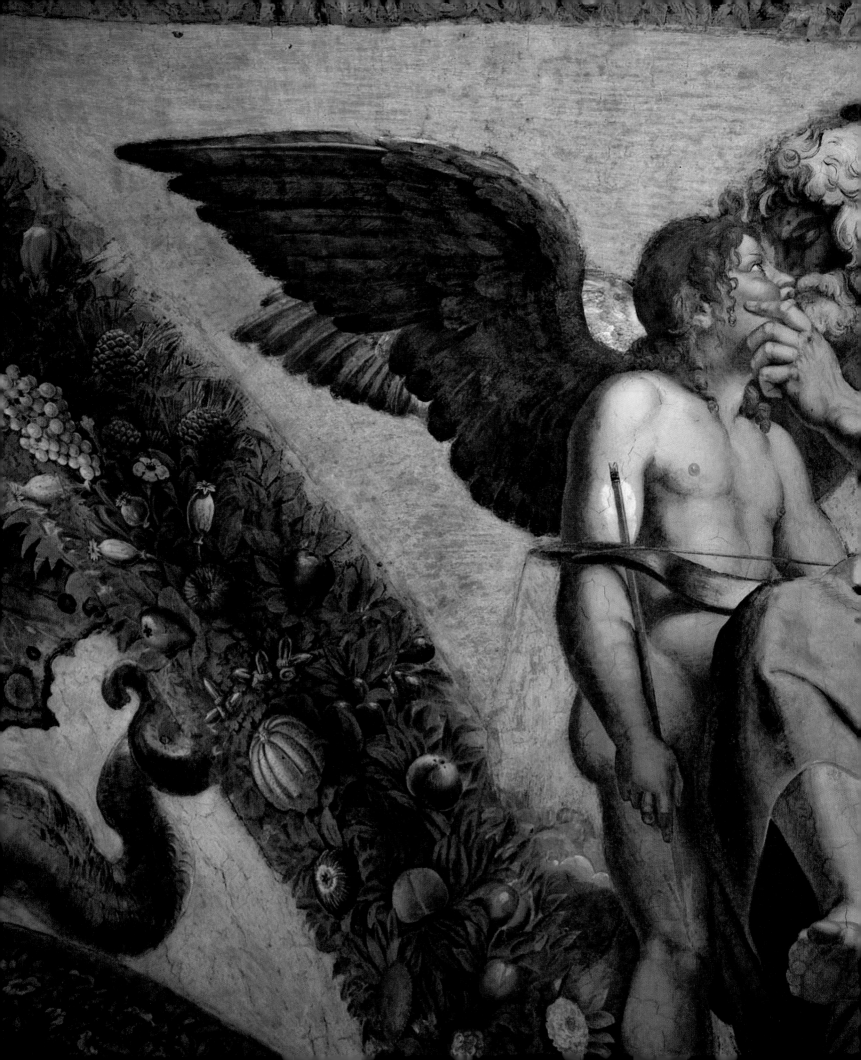

RAPHAEL·VRBIN·IN·ROMAE· CIƆ IƆ LXXXII

자에 앉아 있으므로 굳이 발바닥이 보이지 않아도 되었으나 보이게 그리는 바람에 작품이 거절당하는 원인이 되었다. 이 작품 이후 카라바조는 발바닥이 보이는 인물을 다수 그렸다. 이 작품은 카라바조가 주문받은 첫 공공미술이었는데 첫 작품부터 논란이 되었고 결국은 설치한 장소에서 철거당했으나 존재를 알리는 데는 성공했다.

암브로조 피지노Ambrosio Figino, 1540~1608의 「성 마태오와 천사」(195쪽)는 1586년작으로 밀라노의 성 라파엘레 성당에서 주문했다. 성 마태오가 천사의 말을 들으며 한 손으로는 꼬마천사가 들고 있는 잉크를 찍고 있고 다른 손은 무릎에 올려놓은 공책을 쥐고 있다. 이 그림은 마태오가 스스로의 능력이 아니라 천사의 도움으로 「마태오 복음서」를 쓰고 있음을 암시한다. 여기서 아이디어를 얻어 카라바조는 「복음서」를 책상이 아닌 무릎에 올려놓았고 천사가 직접 대필하게 그림으로써 「복음서」가 인간 마태오가 아닌 하느님의 뜻에 의해 쓰여졌음을 보여주었다.

암브로조 피지노도 파르네세궁에서 라파엘로의 「제우스와 큐피드」를 보았을 것이다. 그러나 피지노는 발바닥이 보이지 않게 그림으로써 불경한 장면을 피했다. 미술사는 문헌과 기록이 중요하지만 이렇듯 유사 작품과의 비교를 통해서도 작품의 탄생 과정을 추측해볼 수 있다.

카라바조가 참조한 그림 중에는 밀라노에서 본 빈첸초 캄피Vincenzo Campi, 1536~91의 「성 마태오와 천사」(196쪽)도 있다. 캄피의 「성 마태오와 천사」는 마태오가 책상에 앉아서 펜으로 글을 쓰고 있으나 몸은 천사가 있는 쪽을 바라보고 있는 모습이다. 이 그림 역시 자신의 능력이 아니라 천사를 통해 성령의 도움으로 「복음서」를 집필한다는 콘셉트다. 카라바조는 여기서 아이디어를 얻어 마태오의 표정을 문맹인으로 과장했고, 「복음서」를 크게 확대했으며, 천사가 아예 대필하는 모습으로 바꿨다. 화면 전체를 환하게 비추고 있는 빛 역시 카라바조에게 강렬한 인상을 주었으며 이후 빛이 그의 회화에서 중요한 요소로 작용하는 데 일조했다.

카라바조의 「집필하는 성 마태오」와 빈첸초 캄피의 「성 마태오와 천사」는 차이점도 있다. 캄피의 작품은 화려한 방을 배경으로 책상에는 고급 테이블보를 깔았고, 창에서는 환한 빛이 방 안 가득 들어오고 있다. 성 마태오는 거대한 기둥과 그것을 휘감고 있는 천들에 둘러싸여 있다. 그림에는 빈 공간이 없을 정도도 많은 것이 그려져 있다. 반면 카라바조는 마태오와 천사 외에는 방 안에 아무것도 그리지 않고 검게 칠했다. 심지어는 책상도 없이 무릎에 책을 올려놓았다. 대신 카메라 줌 렌즈를 당겨 확대한 듯 관람자의 시선을 주인공에게 집중시켰다. 카라바조는 관객의 집중력을 끌어내기 위해서는 그림에도 절제가 필요하다는 것을 알았다.

빈첸초 캄피
「성 마태오와 천사」
1588년, 268×180cm
캔버스에 유채
파비아 성 프란치스코 성당

테네브리즘의 기원을 찾아서

"실제 세계에서의 어둠과 빛의 물리적인 현상을 영적인 차원으로 해석하여, 신의 빛으로 신에 대한 영적인 인식이 가능하다고 믿고 빛의 종교적인 신비성을 회화미술로 나타내려 한 것이다. 그는 신비로운 빛을 통해 영적인 세계에 접근하고자 했다."*

미술사학자 임영방이 카라바조의 빛에 대해 이렇게 기술했다. 즉 카라바조의 그림에서 빛이 강한 상징성을 띠고 있다는 것이다.

벨로리는 매우 구체적으로 카라바조의 명암법이 대비를 극대화한 테네브리즘**으로 바뀌고 있음을 지적했다.

"카라바조는 나날이 그림의 색상으로 인해 더 유명세를 타고 있다. 이전의 부드러운 채색법이 아니라 인체의 입체감을 강조하기 위해 검은색을 활용하고 있다. 그는 이제 더 이상 태양이 비치는 야외의 인물은 그리지 않았으며 닫힌 방 안의 어두운 벽을 배경으로 하는 새로운 방식을 만들어냈는데 이때 위에서 비치는 빛은 인물의 주요 부분을 강조하고 나머지 부분은 어둡게 남겨둠으로써 명암의 대비를 극대화했다. 그리하여 젊은 이들이 그의 주변에 몰려들면서 그가 유일한 자연의 모방자임을 찬미했고, 그의 작품을 칭송하며 앞다투어 그것을 따라 했으며, 모델과 명암법 등을 따라 그렸다."***

벨로리의 이 기록은 카라바조의 그림이 동시대 젊은 화가들에게 영향을 미쳤으며 추종자들이 존재했음을 확실하게 전한다. 그러면서 "기성 작가들은 이 같은 카라바조의 자연을 재현하는 새로운 기법에 당황했으며 이들 작품은 기성 세대에게는 인물들을 채색할 때 여러 단계로 채색하는 것이 아니라 모든 인물을 단색의 배경에 빛으로만 그림으로써 발상invenzione과 데생력이 부족하고, 장식의 부재senza decoro와 예술의 부재로 보인다. 그러나 이 같은 지적에도 불구하고 그의 명성은 줄어들 줄을 모른다"****며 벨로리의 고전주의 회화에 대한 시각을 노골적으로 드러냈다. 당대 비평가들이 카라바조의 작품에서 문제 삼은 "장식의 부재"라는 부정적 평가를 이 글에서도 볼 수 있으며 벨로리는 이를 테네브리즘 기법과 무관하지 않은 것으로 보았다.

테네브리즘은 빛과 어둠의 강렬한 대비를 극대화한 회화 기법으로 카라바조가 사용한 이래 렘브란트, 벨라스케스, 리베라, 라투르, 루벤스를 비롯한 바로크 화가들 사이에서

* 임영방, 『바로크: 17세기 미술을 중심으로』, 한길아트, 2011, 293쪽.

** 테네브리즘은 명암의 대비를 극명하게 사용하여 극적인 효과를 연출할 뿐 아니라 전체적으로 어두운 색조를 띠게 하는 회화 기법이다. 배경은 어둡게 표현하고 인물은 조명을 받은 듯 환하게 표현하여 인물의 입체감을 강조한다. 카라바조가 회화 기법으로 정착시켰다. 이은기·손수연 외, 『서양 미술 사전』, 미진사, 2015. 784쪽.

*** P. Bellori, *Op. Cit.*, pp.217~218.

**** *Ibid.*, p.218.

널리 유행했다. 용어의 기원은 어둠이란 의미의 라틴어 '테네브라이'tenĕbrae에서 유래했다. 카라바조 회화의 특징이 된 이 기법은 이미 르네상스 시대의 레오나르도 다빈치, 라파엘로 그리고 티치아노의 회화에서도 유사한 특징을 찾아볼 수 있다. 카라바조의 테네브리즘은 바로 이들 거장의 작품에서 영향을 받아 자신만의 독창적인 회화 표현으로 극대화시킨 것이라 할 수 있다. 테네브리즘의 핵심은 빛이다. 빛이 강하면 어둠도 강할 수밖에 없다. 『성경』에 따르면 빛은 태초에 하느님이 만든 첫 창조물이었다.

"한처음에 하느님께서 하늘과 땅을 창조하셨다. 땅은 아직 꼴을 갖추지 못하고 비어 있었는데 어둠이 심연을 덮고 하느님의 영이 그 물 위를 감돌고 있었다. 하느님께서 말씀하시기를 '빛이 생겨라' 하시자 빛이 생겼다."*

고대 이후 빛과 그림자를 처음으로 그린 화가는 르네상스 시대의 화가 마사초Masaccio, 1401~28다. 그는 브란카치 경당의 성 베드로 이야기 연작을 그리면서 「그림자로 병자를 고치는 성 베드로」(201쪽)를 비롯한 작품에서 빛과 그림자가 표현된 그림들을 선보였다. 이 그림은 불구자와 환자들이 베드로의 그림자만 닿아도 병이 낫는다는 소문을 듣고 그가 지나가는 길에 서 있는 장면인데 바닥에 베드로의 그림자가 보인다. 이후 르네상스 화가들은 너 나 할 것 없이 자신들의 그림에 빛과 그림자를 그리기 시작했다.

마사초 이전에 조토가 중세의 이콘 그림에서 벗어나 인체, 건물, 자연 등을 사실적으로 그리는 시도를 했으나 빛과 그림자는 그리지 못했다. 그로부터 1세기 후 마사초는 빛과 그림자뿐만 아니라 브루넬레스키가 발명한 원근법을 적용하여 삼차원의 진짜 같은 세계를 재현해 보였다. 빛과 그림자에 원근법이 더해지니 콰트로첸토 화가들은 눈에 보이는 모든 것을 정확하게 재현할 수 있게 되었다.** 28세에 요절한 마사초 덕분에 서방의 화가들은 빛과 그림자에 눈을 떴고 현실 세계를 제대로 보여줄 수 있는 회화의 비밀을 터득한 것이다.

마사초 이후 빛을 통해 회화의 효과를 극대화시킨 화가는 피에로 델라 프란체스카Piero della Francesca, 안토넬로 다 메시나Antonello da Messina, 레오나르도 다빈치다. 여기에 베네치아 출신의 조반니 벨리니, 조르조네, 티치아노는 색채와 빛을 회화의 핵심 요소로 삼음으로써 빛의 위력을 극대화 했다.

마사초
「그림자로 병자를 고치는 성 베드로」
1426년경, 230×162cm
프레스코 벽화
피렌체 산타 마리아 카르미네 성당

* 『구약성경』, 「창세기」, 1장 1~3절.
** '콰트로첸토'(Quattrocento)란 숫자 400을 의미하는 이탈리아어로
 미술사, 역사, 문학사에서 15세기를 가리킨다. 콰트로첸토 미술의
 일반적인 특징은 자연에 대한 과학적 관찰과 실험, 사물 및 공간에 대한
 원근법적 표현, 인체의 다양한 자세에 대한 입체적이고 자연스러운
 표현, 빛에 의한 명암법과 입체감의 표현 등으로 요약할 수 있다.
 이은기·고종희 외, 『서양 미술 사전』, 미진사, 2015, 219쪽.

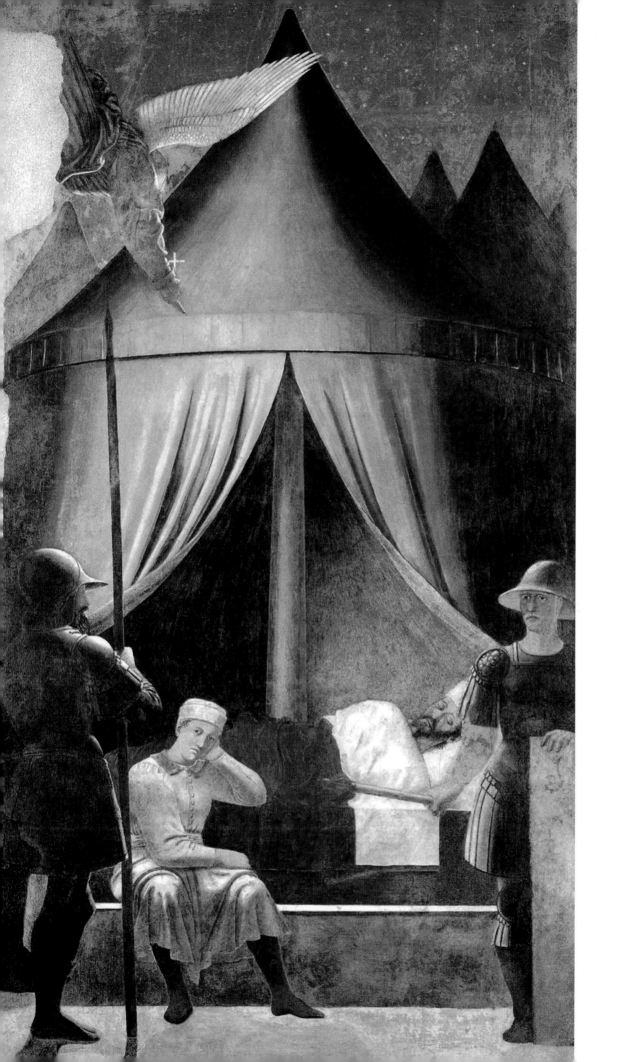

피에로 델라 프란체스카
「콘스탄티누스 황제의 꿈」
1452~66년, 329×190cm
프레스코 벽화
아레초 성 프란체스코 성당

피에로 델라 프란체스카는 아레초의 성 프란체스코 성당에 '진짜 십자가의 전설'이라는 주제로 벽화 연작을 그렸는데 그중 「콘스탄티누스 황제의 꿈」(202쪽)이라는 작품에서 고대 이후 최초의 밤 풍경을 그렸다.* 다음 날 출전을 앞둔 콘스탄티누스 황제의 꿈에 천사가 나타나 '이 징표 안에서 승리하리라'In hoc signo vinces라는 메시지와 함께 하늘에 있는 십자가 형상을 보여주는 장면이다. 그림은 천사의 출현으로 인한 찬란한 빛이 막사와 잠을 자는 황제를 대낮처럼 밝게 비추는 모습이다. 막사 저편에 여명이 막 트고 있는 새벽 하늘이 보인다. 여기서 피에로 델라 프란체스카는 빛을 받은 부분을 노란색과 붉은색으로 그림으로써 강렬한 색채 효과를 보여주었고, 막사 앞에서 망을 보는 병사의 뒷모습은 빛에 가려진 어두운 모습으로 그림으로써 빛과 어둠의 대비를 증명해보였다.

이 그림이 있는 아레초는 피렌체에서 로마로 가는 길에 위치하므로 미켈란젤로도 이곳에 들러 피에로 델라 프란체스카의 대형 벽화 연작을 보았을 것이다. 물체의 표면이 색을 받아 변화하는 순간을 그린 피에로 델라 프란체스카의 이 그림은 이후 미켈란젤로의 시스티나 천장화에 그려진 예언자들과 무녀들의 파격적인 색채 혁명에도 결정적인 아이디어를 제공했을 것으로 생각한다. 카라바조가 피에로 델라 프란체스카의 이 벽화를 보았다면 아마도 깜짝 놀랐을 것이다. 도제 생활을 끝내고 로마에 정착하기까지 3~4년간 행적이 자세히 알려지지 않은 기간 동안 카라바조는 베네치아를 비롯하여 파르마, 볼로냐 등 이탈리아 중북부 지방을 여행한 흔적이 이후의 그의 그림에서 나타난다. 피렌체에서 로마로 가는 길에 아레초에 들러 이 유명한 벽화 시리즈를 보았을 가능성은 매우 높다.

피에로 델라 프란체스카의 「콘스탄티누스 황제의 꿈」 좌측 앞쪽에 그려진 병사는 뒷모습인데 빛이 앞쪽에서 비춰지므로 등쪽은 어둡게 그렸다. 일종의 르푸스와르repoussoir** 기법의 초기 사례로 카라바조가 이 병사의 모습을 보았다면 머리에 불꽃이 튀었을 것이다. 이후 카라바조의 많은 작품에서 이와 유사한 현상을 담은 형상이 그려진 것은 우연이 아니라고 생각한다. 이 형상이야말로 카라바조 테네브리즘의 비밀이 숨겨져 있기 때문이다.

라파엘로도 빛과 어둠이 표현된 밤 풍경을 그렸다. 「감옥에서 풀려나는 성 베드로」(204쪽)는 베드로가 천사의 도움으로 쇠사슬을 벗고 감옥에서 풀려나오는 장면을 그린 것이다. 감옥 안에 나타난 천사는 환한 빛에 둘러싸여 있다. 배경은 황혼이 조금 남아 있

라파엘로 산치오
「감옥에서 풀려나는 성 베드로」
1514년경, 500×660cm
프레스코 벽화
바티칸 라파엘로 스탄차

* 원래는 밤 풍경으로 알려졌으나 최근의 복원 결과 새벽 풍경인 것으로 확인되었다.

** 르푸스와르는 회화나 사진에서 앞부분에 크게 또는 어둡게 배치되어 나머지 부분을 강조하는 인물이나 물체 또는 테크닉을 말한다.

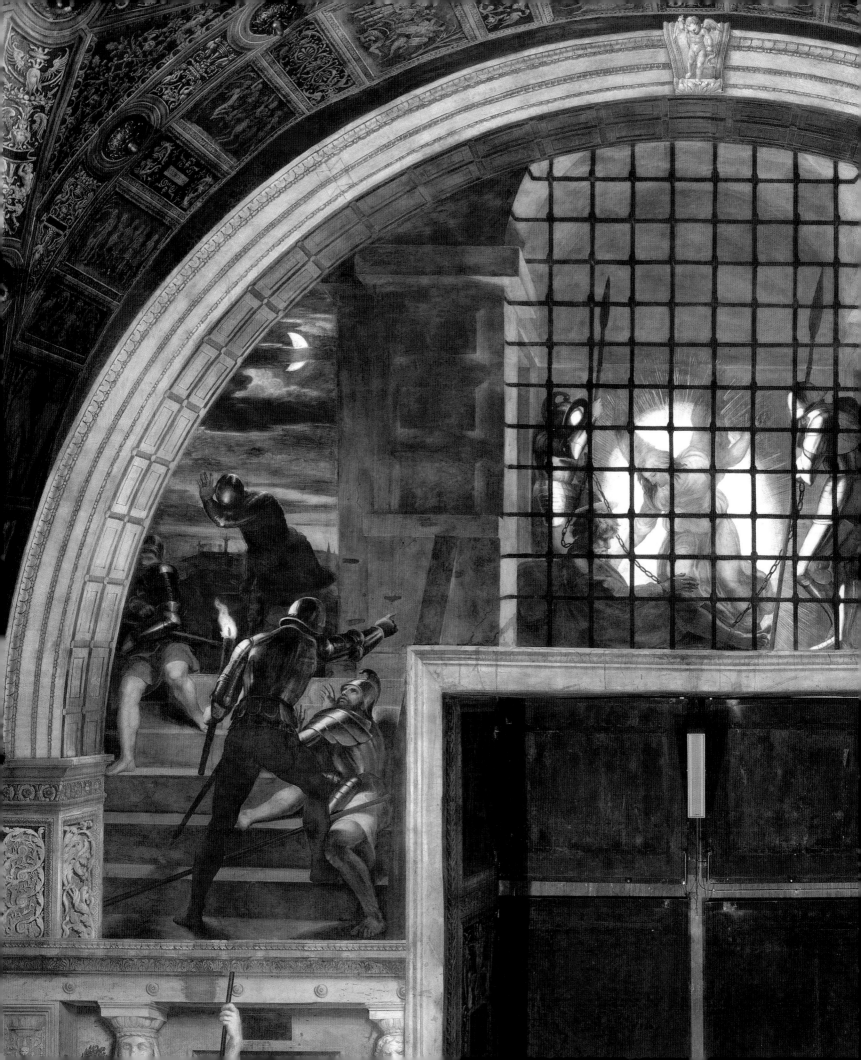

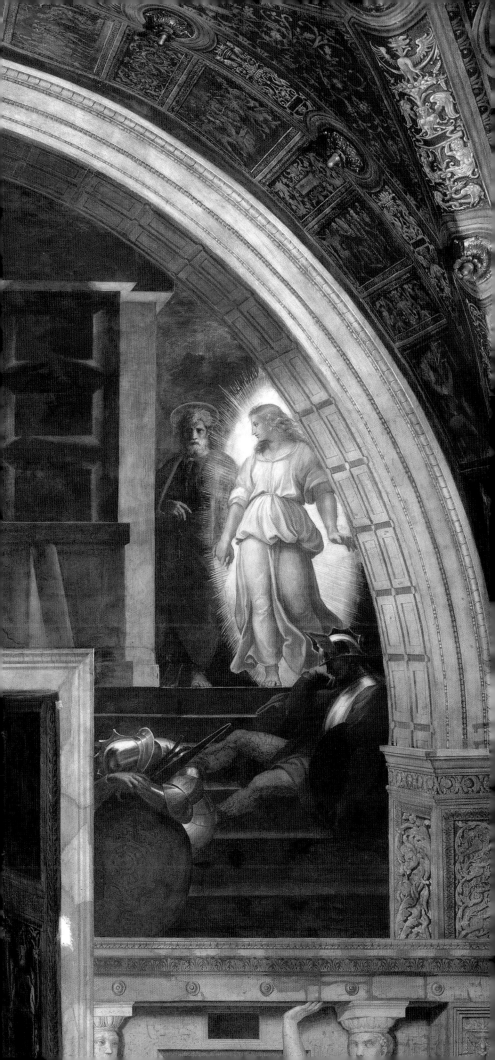

는 저녁 무렵인 듯 마지막 노을이 하늘을 물들이고 있고 그 위에는 초승달이 떠 있다. 하나의 하늘에 낮과 밤이 표현된 신비스러운 모습이다. 라파엘로의 그림에도 피에로 델라 프란체스카의 벽화에서 본 것과 같은 뒷모습의 병사가 그려져 있다.

그림을 감상하다 보면 화가들은 주인공이 아니라 엑스트라나 사소한 물건을 통해 자신의 관심사를 표현하는 것을 자주 보게 된다. 라파엘로도 마찬가지였던 것 같다. 이탈리아의 도시들을 여행하다 보면 거장 한 사람의 작품이 시대와 지역의 그림을 온통 바꿔 놓는 현상을 목격하게 된다. 거장이 그린 걸작의 위력은 1세기 이상 지속될 때도 있다. 파도바에서 조토가 그린 스크로베니 경당 벽화, 피렌체에서 마사초가 그린 브란카치 경당 벽화, 만토바에서 만테냐가 그린 공작궁 벽화, 역시 만토바의 테 궁정에 그린 줄리오 로마노의 벽화, 아레초의 성 프란체스코 성당에 그린 피에로 델라 프란체스카의 벽화, 밀라노의 산타 마리아 델레 그라치에 성당 식당에 그린 레오나르도 다빈치의 「최후의 만찬」, 그리고 시스티나 경당에 그린 미켈란젤로의 천장화와 벽화들이 바로 세기를 바꾼 대표적인 그림들이다.

라파엘로는 「친구와 함께 있는 자화상」(207쪽)에서 티치아노 초상화의 트레이드마크라 할 수 있는 검은 바탕에 검은 옷에 흰 셔츠를 입은 인물들을 그렸다. 흑백의 대비로 이루어진 초상화로 라파엘로가 티치아노의 초상화에 결정적 영향을 미쳤을 가능성을 보여주는 작품이다. 티치아노는 라파엘로의 「교황 율리오 2세」(78쪽)의 초상화를 복제했을 정도로 라파엘로 작품의 중요성을 간파했고, 라파엘로의 「그리스도의 시신을 옮김」과 동일한 주제의 그림을 제작하기도 했다. 라파엘로가 시도한 검은 배경과 흑백 의상에 비춰진 빛이라는 모티프는 티치아노의 초상화 유형으로 자리를 잡았으며 이후 카라바조, 렘브란트, 루벤스를 비롯한 바로크 시대의 수많은 화가들은 물론 19세기 낭만주의 화가들로 이어졌다. 이들은 모두 티치아노의 초상화에 빚을 졌으나 시작은 라파엘로였음을 이 작품은 보여주고 있다.

나는 배경을 검게 함으로써 명암 효과를 극대화한 티치아노의 초상화풍이 누구로부터 시작되었는지가 궁금했다. 그래서 시간을 거슬러 올라가다 보니 레오나르도 다빈치의 「체칠리아 갈레라니」와 「음악가의 초상」(28쪽), 그에게 영향을 준 안토넬로 다 메시나의 「남성 초상화」(208쪽)를 거쳐 마침내 플랑드르 르네상스의 선구자 얀 반 에이크의 초상화까지 거슬러 올라감을 확인할 수 있었다. 얀 반 에이크의 「붉은 터번을 쓴 남자」(209쪽)는 그중 하나다.

결론적으로 티치아노의 초상화에 영향을 준 명암법은 라파엘로, 레오나르도 다빈치, 그리고 한때 베네치아에서 활동한 적이 있는 안토넬로 다 메시나와 플랑드르 화가로 거슬러 올라간다. 안토넬로 다 메시나는 나폴리의 궁정에서 그림을 시작했는데 당시 나폴리

는 플랑드르 회화가 이탈리아에 처음으로 유입된 곳으로 나폴리의 귀족들은 플랑드르의 그림을 열정적으로 수집했다.* 이들 모두는 카라바조 테네브리즘의 기원이 된 흑백 명암법의 위력을 알았던 르네상스 거장들이었다.

카라바조는 르네상스 명암법의 비밀을 종합한 티치아노의 초상화에서 직접적인 영향을 받았다. 밀라노 도제 시절 카라바조의 스승 페테르차노는 티치아노의 제자였으니 도제 생활 내내 귀에 딱지가 앉도록 스승 티치아노의 놀라운 회화 기법에 대해 이야기를 들었을 것이다. 카라바조가 도제 생활을 끝내고 로마로 가기 전 베네치아를 여행한 것은 스승의 가르침을 확인하기 위해서였으며, 베네치아에서 직접 본 티치아노의 그림들은 그에게 평생 잊지 못할 감동을 주었을 것이다. 특히 검은 배경에 검은 옷을 입고 있는 모델의 얼굴과 셔츠 일부 그리고 오브제만을 빛으로 조명한 티치아노의 초상화는 카라바조가 로마 시절 티치아노 초상화의 복제 작업을 통해 그 비밀을 완전히 정복하면서 카라바조의 테네브리즘이 탄생되었다고 생각한다.

빛에 대한 관심은 당시 밀라노에서 활동하던 작가들의 관심사이기도 했다. 안토니오 캄피의 「올리브산의 그리스도」(211쪽)는 그중 하나다. 이탈리아 북부에서 활동했던 캄피는 특별히 야경에 관심이 많았다. 그의 「감옥에 갇힌 산타 카타리나를 방문한 천사」(212쪽)는 알렉산드리아의 성녀 카타리나를 메셴지오 황제의 아내인 황후가 방문하는 모습을 그린 것으로 카라바조가 몰타에서 그린 「참수당하는 세례자 요한」(330쪽)에 결정적인 영향을 미쳤다. 「감옥에 갇힌 산타 카타리나를 방문한 천사」를 보면 감옥 밖은 횃불로 환하게 빛나고 감옥 안은 천사가 발산한 빛으로 인해 대낮처럼 환하다. 화면 중앙의 옆모습으로 그려진 인물은 빛이 가려져 있어서 옷의 색상이 거의 드러나지 않은 반면 그 앞에서 횃불을 들고 있는 꼬마의 옷은 샛노랗게 빛나고 있다. 어디서 많이 본 모습이다. 바로 피에로 델라 프란체스카와 라파엘로의 그림에 등장했던 어둡게 그려진 뒷모습의 인물들과 같은 유형이다. 화면 왼쪽 아래 구석에는 등불이 있어서 빛을 발산하고 있으나 그 너머 성 밖의 풍경은 어둠에 잠겨 있다. 발꿈치를 든 채 감옥 안을 들여다보고 있는 아이는 다시 한번 빛을 받은 부분과 어둠에 잠긴 부분의 차이를 확인시켜준다. 바닥에는 인물들의 그림자와 감옥의 빛이 반사된 모습이 선명하며 건물 너머에는 달빛이 밤하늘을 휘황찬란하게 비추고 있다.

이탈리아 북부 지역 작가에 의해 빛과 어둠의 대비가 이처럼 정교하게 표현되었다는 사실이 놀라우며 미리 보는 카라바조처럼 느껴진다. 이탈리아 북부에서 불기 시작한 빛과

안토니오 캄피
「올리브산의 그리스도」
1577년, 160×118cm
캔버스에 유채
인베리고 산타 마리아 델라 노체

안토니오 캄피
「감옥에 갇힌 산타 카타리나를
방문한 천사」
1584년, 400×500cm
캔버스에 유채
밀라노 산타 마리아 델리 안젤리

* 고종희, 「안토넬로 다 메시나와 플랑드르 회화」, 『서양미술사학회
논문집』 제26집, 2006, 8~26쪽.

색채에 대한 관심 역시 카라바조의 테네브리즘 탄생에 기여한 것으로 보인다. 캄피의 그림이 제작된 시기는 1584년으로 카라바조가 밀라노에 도제를 하기 위해 막 도착했던 해다. 이 그림은 밀라노의 산타 마리아 델리 안젤리 성당에 설치하기 위해 바로 그해에 완성되었으니 설치한 그림을 카라바조는 당연히 보았을 것이다. 그로부터 20여 년이 지나 카라바조는 몰타에서 「참수당하는 세례자 요한」(330쪽)을 그렸다. 캄피의 그림이 카라바조의 작품으로 재탄생된 것이다.

캄피 작품에 영향을 준 그림은 티치아노의 「성 라우렌시오의 순교」(214쪽)로 보인다. 티치아노의 「성 라우렌시오의 순교」는 초승달이 하늘 높이 떠 있는 밤에 성 라우렌시오가 불이 활활 타는 철판 위에서 순교하는 모습을 그린 것으로, 야경의 위력을 보여준 역사적인 작품이다. 당시 유럽에서 가장 강력했던 스페인의 왕 페르난도 2세의 주문을 받고 제작한 작품으로 지금도 원래의 자리인 스페인의 엘 에스코리알 수도원에서 소장하고 있다.* 덩그러니 뜬 초승달은 밤하늘을 비추고 있고, 순교 현장을 비추는 두 횃불은 성문 안을 밝히고 있다. 티치아노의 이 그림 이후에 화가들은 빛과 어둠, 야경을 실험하게 되었다. 그런 면에서 「감옥에 갇힌 산타 카타리나를 방문한 천사」와 「올리브산의 그리스도」 같은 작품을 탄생시킨 안토니오 캄피는 '티치아노 키즈'라 할 수 있다. 티치아노-캄피-카라바조로 이어진 이들 그림 역시 카라바조의 테네브리즘 탄생에 결정적인 영향을 미쳤을 것이다.

캄피의 「감옥에 갇힌 산타 카타리나를 방문한 천사」는 2018년 복원 작업을 마친 후 원래 장소인 밀라노의 산타 마리아 델리 안젤리 성당에 설치하기 전 베르가모의 크레베르그궁Palazzo Creberg에서 전시를 했다. 델피나 파냐니Delfina Fagnani 팀이 이끈 놀라운 복원 작업 덕분에 안토니오 캄피가 표현한 원래의 빛이 복원되어서 그가 가졌던 빛에 대한 놀라운 관심이 카라바조로 이어졌음을 대중에게 알리는 기회가 되었다. 캄피의 작품이 재설치된 것을 계기로 카라바조에게 영향을 준 지역작가들에 대한 관심이 더욱 높아져서 이와 관련된 전시들이 열리는가 하면, 학계에서는 카라바조를 넘어 그에게 영향을 준 작가들에게로 연구가 확대되고 있다.

티치아노 베첼리오
「성 라우렌시오의 순교」
1564~67년, 440×320cm
캔버스에 유채
마드리드 엘 에스코리알 수도원

* 　티치아노는 「성 라우렌시오의 순교」를 한 점 더 그려서 베네치아의
　　예수회 성당에 설치했으며 지금까지 그 자리에 있다.

4 교황 바오로 5세와 불행의 시작

스캔들을 불러일으킨 그림들

「교황 바오로 5세」(218쪽)

카라바조의 「교황 바오로 5세」 초상화를 보는 순간 라파엘로의 「교황 율리오 2세」(78쪽)가 떠올랐다. 라파엘로의 「교황 율리오 2세」가 통치자 초상화의 전형이 된 반면 카라바조의 「교황 바오로 5세」는 거의 알려지지 않았다. 대부분의 정치인 초상화가 인물을 미화시키고 이상화했던 것에 반해 카라바조는 이 교황의 초상화에서도 생긴 그대로의 모습을 그리고자 했으니 그에게 초상화를 의뢰하려면 각오를 단단히 해야 했을 것이다. 그래서인지 카라바조가 그린 초상화는 몇 점 되지 않는다. 이 작품 역시 주인공의 품위나 권위가 느껴지기보다는 세속적인 느낌이 짙게 풍긴다.

카라바조는 인물을 의식적으로 미화시키는 것에는 관심이 없었을 뿐만 아니라 교황 바오로 5세에게 인간적인 호의를 느끼지 못했을 수도 있다. 실제로 이 교황이 재임하면서 바티칸에 설치한 「뱀의 마돈나」(223쪽)가 철거되었고, 「성모 마리아의 죽음」(228쪽)은 주문자들에게 거절당하는 등 잘나가던 카라바조 인생에 제동이 걸리기 시작했다. 교황 바오로 5세도 카라바조보다는 당시 로마에서 활동하던 귀도 레니나 체사레 다르피노와 같은 고전주의풍의 화가들을 선호했다. 바오로 5세는 정치적으로 친스페인파였고, 카라바조의 후원자들은 첫 공공미술을 그린 곳이 성 루이지 프란체시라는 이름의 프랑스 성당인 것에서 알 수 있듯이 대부분 친프랑스파였다.

카라바조의 작품은 정치적 성향을 떠나 새로 교황이 된 바오로 5세의 화려한 취향과는 맞지 않았으며 이는 카라바조에게 더 이상 로마의 환경이 호락호락하지 않았음을 의미했다. 하지만 교황의 조카 시피오네 보르게세 추기경은 카라바조의 작품을 가장 많이 소장한 컬렉터이자 이 화가의 진가를 알아본 후원자였다.* 카라바조는 그를 위해 「집필하는 성 예로니모」(220쪽)와 「다윗과 골리앗」(300쪽)을 그렸다.

* 시피오네 보르게세(Scipione Caffarelli-Borghese, 1577~1633)의
 부친은 프란체스코 카파렐리이고 모친은 교황 바오로 5세의 누이인
 오르텐시아 보르게세(Ortensia Borghese)며 교황 바오로 5세는
 외숙부다. 1605년 바오로 5세에 의해 추기경이 되었다. 보르게세
 미술관의 소장품들은 대부분 시피오네 보르게세의 컬렉션이다.
 그가 수집한 작품은 페데리코 바로치, 카발리에레 다르피노,
 치골리, 조반니 란프란코, 카라바조, 도메니코 잠피에리, 도소 도시,
 파시냐노(Passignano), 라파엘로, 티치아노, 파올로 베로네세, 잔 로렌초
 베르니니 등 르네상스와 바로크를 대표하는 작가들이었다. 오늘날
 미술관으로 쓰고 있는 보르게세 미술관은 원래는 보르게세 가문의
 별장으로 1560~65년 사이에 건축되었다.

「교황 바오로 5세」
1605~1606년경, 203×119cm
로마 보르게세 미술관

로마에 사는 시민들과 관광객들이 즐겨 찾는 산책코스 중에 보르게세 숲이 있다. 빌라 보르게세가 있는 곳이다. 빌라란 별장을 뜻하니 빌라 보르게세는 한때 이 가문의 별장이었다. 이곳은 나무가 울창한 넓은 공원으로 로마 시민의 쉼터이자 미술관도 여러 곳이 있다. 2,000년의 역사를 간직하고 있는 고풍스런 로마 성벽 안에 있는 이곳은 아름드리나무 사이로 새들이 지저귀고, 조깅하는 사람들, 아이들과 함께 나온 가족들이 있어 일상의 평화를 느낄 수 있는 곳이다. 바로 이곳에 위치한 보르게세 가문의 별장이 현재의 보르게세 미술관이다.

보르게세 미술관은 시피오네 보르게세 추기경이 수집한 주옥같은 미술품으로 가득하다. 미술관 중에서는 카라바조의 작품을 가장 많이 소장하고 있는 곳으로 라파엘로, 티치아노, 코레조, 카노바 등의 대표작들도 만날 수 있다. 베르니니의 최고의 걸작 「아폴로와 다프네」「다비드」「사비나의 약탈」을 비롯하여 카라바조의 「다윗과 골리앗」「소년 세례자 요한」「집필하는 성 예로니모」「병든 바쿠스」「뱀의 마돈나」「교황 바오로 5세」 등이 이곳에 있다. 카라바조 작품이 한 점만 있어도 관광객들이 찾아오는데 이렇게 여러 점이 있으니 이곳은 관람자들로 늘 붐빈다. 예약이 필수인 로마의 몇 안 되는 미술관 중 하나다.

「뱀의 마돈나」(223쪽)

「집필하는 성 예로니모」
1605~1606년, 112×157cm
로마 보르게세 미술관

「뱀의 마돈나」는 로마의 베드로 대성당에 설치하기 위해 주문한 것으로 주문처의 이름을 따 「팔라프레니에리 제단화」로도 불린다.* 작품이 완성된 이듬해인 1606년 3월 바티칸에 설치되었다가 곧바로 철거되었고, 같은 해 교황 바오로 5세의 조카인 시피오네 보르게세 추기경이 구입했다. 이 작품이 오늘날 베드로 대성당이 아니라 보르게세 미술관에 소장되어 있는 이유다.

그림은 성모 마리아가 벌거벗은 어린 예수와 함께 맨발로 뱀을 짓누르는 모습과 이를 지켜보는 성모 마리아의 모친 성 안나를 그린 것이다. 어둠에 쌓인 방의 천장 한쪽 편에서 한 줄기 희미한 빛이 들어와 인물들을 비춘다. 인물들의 의상 일부는 검은 대기에 잠겨 있다. 그림 속 성모 마리아는 가슴이 파인 드레스를 입고 있는데 이런 모습으로 그려진 성모 마리아는 유래를 찾아보기 힘들 정도로 파격적이다. 더구나 모델은 카라바조의 애인 레나라고 한다.

*　「팔라프레니에리 제단화」로 불리는 이유는 작품을 주문·설치하기 위해 만들어진 위원회 '거룩한 콜론나 추기경의 팔라프레니에리'(Palafrenieri dell'Ill,mo Card, le Colonna)에서 유래했으며, 주문일은 1605년 10월 또는 12월이다.

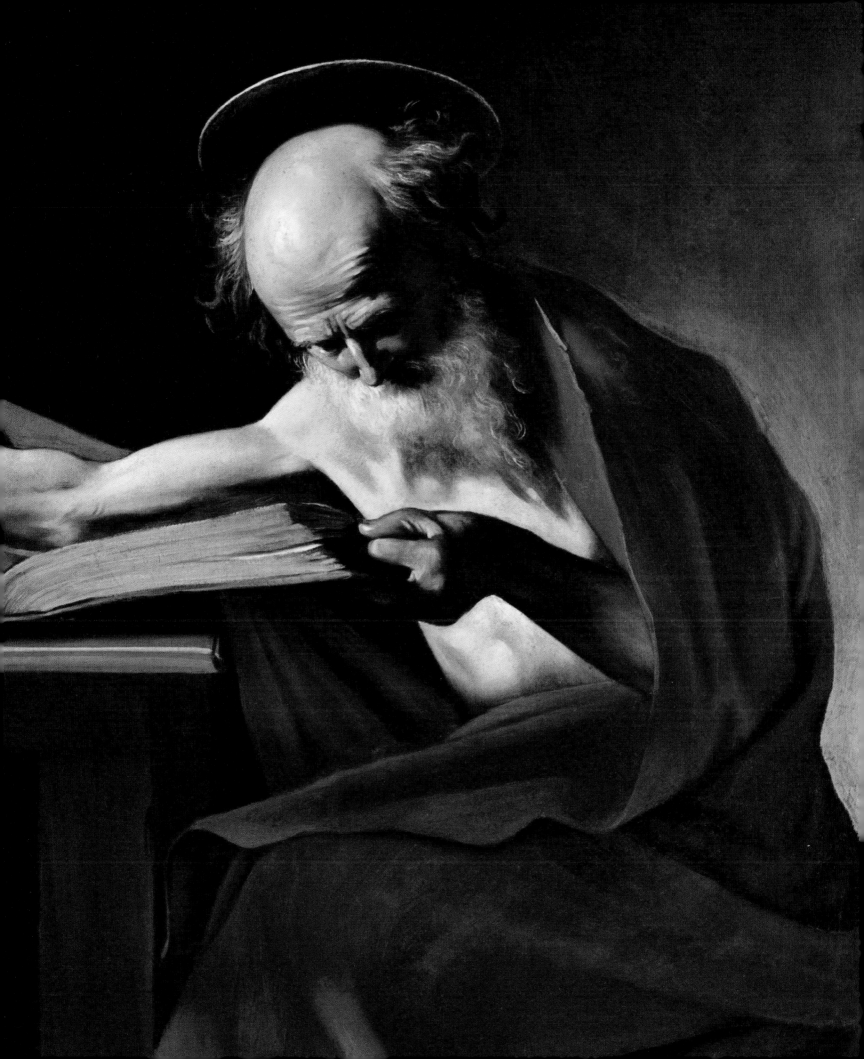

'새로운 하와'라고 여겨졌던 성모 마리아가 뱀의 머리를 밟고 있는 모습을 그리게 된 성서적 유래가 있다.

"주 하느님께서 뱀에게 말씀하셨다. '네가 이런 일을 저질렀으니 너는 모든 집짐승과 들짐승 가운데에서 저주를 받아 네가 사는 동안 줄곧 배로 기어다니며 먼지를 먹으리라. 나는 너와 그 여자 사이에, 네 후손과 그 여자의 후손 사이에 적개심을 일으키리니 여자의 후손은 너의 머리에 상처를 입히고 너는 그의 발꿈치에 상처를 입히리라'."[*]

뱀에 대해 교황 비오 5세[1504~72]의 교서에는 "성모 마리아가 아들의 도움으로 뱀을 짓이길 것"이라는 내용이 있다고 하는데 카라바조의 그림은 그것을 그린 것으로 볼 수 있다.[**]

비오 5세는 성 카를로 보로메오와 예수회의 설립자인 성 이냐시오 로욜라와 더불어 가톨릭개혁을 주도한 주요 인물이었다. 그의 재임 중에 트렌토 공의회가 열렸고, 공의회를 이끌어나간 가장 중요한 인물이 밀라노의 대주교 카를로 보로메오였으니, 카라바조가 이 같은 주제를 선택한 데에는 카를로 보로메오의 후임자인 페데리코 보로메오 밀라노 대주교의 암시가 있었을 수 있다. 가톨릭의 심장부인 베드로 성당에 이 그림을 걸어둠으로써 뱀으로 상징되는 악의 세력을 이긴다는 의미를 보여주고자 했을 것이다.

이 같은 견해를 뒷받침해주는 작품으로 조반니 암브로조 피지노의 「뱀의 마돈나」(224쪽)가 있다. 암브로조 피지노는 1581년에서 1583년 사이에 예수회로부터 밀라노의 산 페델레 성당에 「뱀의 마돈나」를 그려달라는 주문을 받았다. 주문자는 페데리코 보로메오 밀라노 대주교였다. 당시 밀라노에서 도제 생활[1584~88]을 하고 있던 카라바조는 스승 페테르차노가 같은 성당에 「그리스도의 매장」(227쪽)을 제작했으므로 피지노의 「뱀의 마돈나」를 직접 보았을 것이다. 그로부터 20여 년 후 베드로 대성당에서도 이들과 친분이 두터웠던 아스카니오 콜론나 추기경을 통해 같은 제목의 그림을 카라바조에게 주문한 것이다. 피지노와 카라바조의 「뱀의 마돈나」 두 점 모두 마리아가 아기 예수의 도움을 받아 죄의 근원인 뱀을 제압하는 모습이다. 다른 점이라면 카라바조는 명암법을 통해 모든 시선을 인물들에게 집중시킨 반면 피지노는 배경에 풍경을 그려놓아서 시각이 분산되었다.

「뱀의 마돈나」를 제작하던 무렵인 교황 레오 11세 때[1605. 4. 1~4. 27 재위] 베드로 대성당의 사업을 위한 위원회가 구성되었는데 위원회 멤버 중에는 카라바조의 고향 마을 후작이

[*] 『구약성경』, 「창세기」, 3장 14~15절.
[**] 이와 같은 주장은 로베르토 롱기의 1928년 논문 "Questi Caravaggeschi," in *Pinacoteca*, 1928, p.32에서 처음으로 제기되었다.

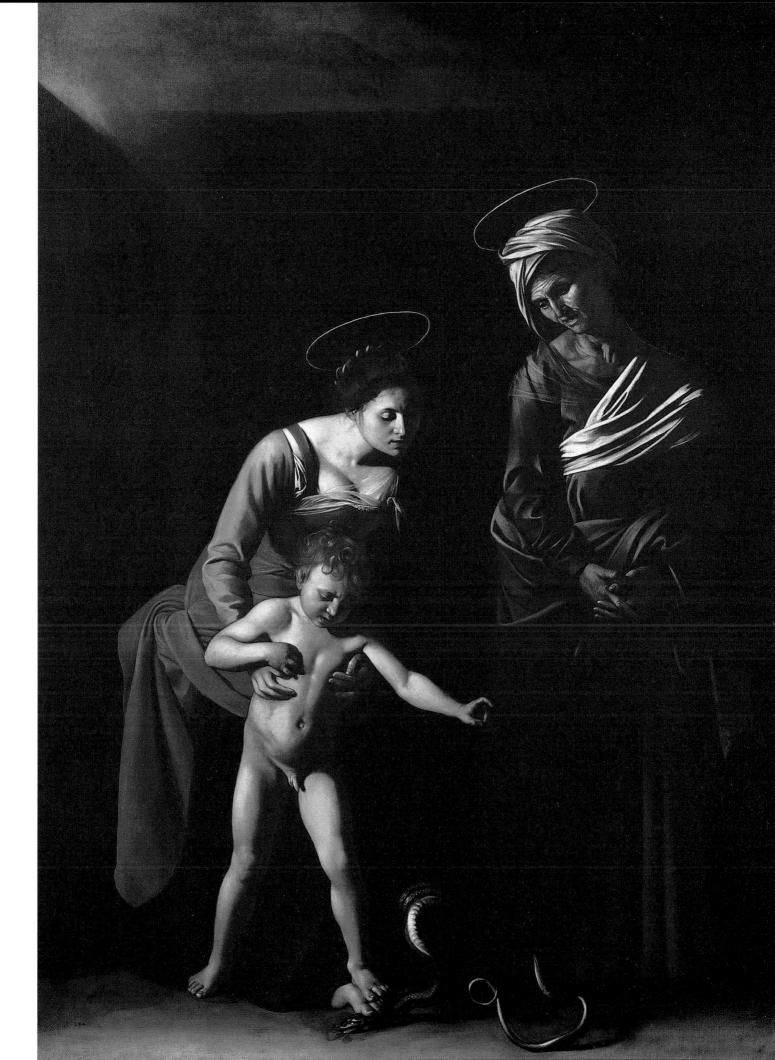

암브로조 피지노
「뱀의 마돈나」
1583년, 408×236cm
캔버스에 유채
밀라노 산 페델레 성당

었던 빈첸초 주스티니아니, 카라바조의 후원자 델 몬테 추기경과 피에트로 파올로 크레센치 등이 포함되어 있었다.* 카라바조를 후원한 인물들이 당시 교황청을 움직이는 핵심 인물들이었음이 여기서도 드러난다. 하지만 교황 레오 11세가 선출된 지 한 달도 되지 않아 사망했고 새 교황 바오로 5세가 선출된 후 카라바조의 「뱀의 마돈나」가 설치한 지 한 달도 안 되어 철거되었다. 이는 당시 미술 작품의 주문과 설치가 주문자들의 정치적 영향을 받고 있음을 보여준다.

루트비히 폰 파스토르Ludwig von Pastor의 『교황의 역사』에 따르면 바오로 5세가 선출되기 전 차기 교황 후보를 두고 지지자들이 두 파로 나뉘었는데 "한쪽은 엄격한 삶을 지지하는 쪽이었고, 다른 한쪽은 화려하고 값비싼 의복을 좋아하는 좀더 느슨한 쪽"**이었다고 한다. 그때까지의 교황들이 가톨릭개혁 운동을 이끌어나간 개혁적 성향이었다면 새로 선출된 바오로 5세는 현실의 화려함을 즐기는 성향이었다. 이로 인해 미술에서는 카라바조의 사실적인 그림풍보다는 안니발레 카라치, 귀도 레니, 베르니니 등으로 대표되는 화려하고 역동적인 바로크 미술이 힘을 얻게 되었다.

그들은 더 이상 개혁을 추진하지 않았기에 개혁정신을 대변한 카라바조의 작품에 동감하지 않았으며 가난하고, 주름지고, 때에 절은 하층민이 등장하는 성화를 원치 않았다.

바오로 5세는 오라토리오회의 반대에도 불구하고 1606년 9월 28일 베드로 대성당 내 기존의 7개 제단을 제외한 모든 제단을 교체하라는 명령을 내렸다. 기존의 건축물과 미술작품을 보존하기보다는 새로운 것을 만드는 쪽을 택한 것이다. 이로 인해 직격탄을 맞은 것이 카라바조의 「뱀의 마돈나」로 해체되는 운명을 맞게 되었다.***

교황의 이 같은 취향은 카라바조에게는 불운의 시작이었다. 「뱀의 마돈나」에 등장하는 성모 마리아는 그동안 그려졌던 전통적인 이미지와는 달리 가슴이 드러났고, 성 안나 역시 이전의 권위 있는 모습이 아니라 특정인을 연상케 하는 늙은 노파의 모습이었다. 이들이 서 있는 공간은 장식이라고는 없는 초라한 방으로 외적 아름다움을 찾아볼 수 없다.

이 작품을 거부한 이들이 내세운 이유는 형상의 '부적절성'이었다. 그들은 더 이상 개혁을 추진하지 않았기에 개혁정신을 대변한 카라바조의 작품에 동감하지 않았으며 가난하고, 주름지고, 때에 전 하층민이 등장하는 성화를 원치 않았다. 교황 바오로 5세의 즉

* G. Grimaldi, *Descrizione della basilica antica di San Pietro in Vaticano*,
 Roma, R.AV, 1972, p.243.
** C. Castiglioni, *Storia dei Papi* II, Torino, 1957, p.411.
*** C. Castiglioni, *Storia dei Papi* XII, Roma, 1962, p.607. 이 그림은
 성 베드로 성당에서 철거된 후 교황의 개인 가문 컬렉션인
 보르게세궁으로 옮겨졌다.

위 이후 제작된 성화에는 품위 있는 사람들과 화려한 궁전이 등장했으며 고위 성직자들의 식탁에는 이전의 가난한 식탁 대신에 "찬 요리, 뜨거운 요리, 고기와 생선, 온갖 종류의 과일과 야채, 각종 디저트와 와인이 올라왔다."* 아무리 조금씩 먹더라도 위가 지탱하지 못했을 것이라고 칼베시는 지적했다. 교황이 주최하는 각종 축제와 행사는 복잡한 절차로 가득했고, 세부 사항을 정확히 지켜야 했다. 이는 카라바조를 지탱했던 개혁의 시대가 저물어가고 있음을 의미했다.

교황 바오로 5세의 재위를 시작으로 「뱀의 마돈나」와 「성모 마리아의 죽음」을 원래 자리에서 철거하게 된 것은 카라바조에게는 불행의 전조前兆였다. 1605년경까지 카라바조는 당대 최고의 귀족들과 최고위층 성직자들의 후원을 받으며 로마에서 으뜸가는 미술가로 우뚝 섰다. 이것이 독이 된 것일까. 1605년에는 무기남용으로 체포된 적이 있으며 엎친 데 덮친 격으로 개인적인 불행과 사고도 빈번하게 발생했다. 1605년 공증인 파스콸로네에게 상해를 입혀 제노바로 피신한 적도 있었다. 1606년에는 돌이킬 수 없는 실수를 저질렀다. 라누초 토마소니Ranuccio Tommasoni라는 사람을 칼로 찔러 사망에 이르게 한 것이다.**

「성모 마리아의 죽음」 (228쪽)

이 작품은 산타 마리아 델라 스칼라Santa Maria della Scala 성당에 설치하기 위해 나에르테 케루비니 다 노르차Naerte Cherubini da Norcia가 1601년 6월 14일 주문했으며 계약 후 5년이 지나 작품을 완성했다. 하지만 주문자에게 거절당했다. 이 그림이 완성된 즈음인 1605년경부터 앞서 언급한 「뱀의 마돈나」가 거절당했고, 「로레토의 마돈나」가 혹평을 받으면서 로마에서는 더 이상 카라바조에게 그림을 주문하는 사람이 나타나지 않았다.

「성모 마리아의 죽음」은 성모 마리아의 시신 앞에서 사도들이 슬퍼하는 모습을 그린 것인데 성모 마리아의 모습에 권위가 없다는 것이 작품 거절 이유였다. 마리아는 맨발인데다 몸이 퉁퉁 부어 있고 머리카락은 흩어져 있다. 죽은 성모 마리아의 모델은 테베르 강에서 익사한 여인이라는 설이 있는가 하면 부종으로 사망한 여인이라는 설도 있다. 성모 마리아를 둘러싸고 있는 예수의 몇몇 제자들 중에는 식별이 가능한 이들도 있다. 마리아의 머리맡에 초록색 옷을 입은 젊은이는 사도 요한이고, 반백의 대머리 노인은 베드로며, 앞쪽 낮은 의자에 앉아 머리를 파묻고 울고 있는 여인은 막달라 마리아다. 그

시모네 페테르차노
「그리스도의 매장」
1585~90년, 290×185cm
캔버스에 유채
밀라노 산 페델레 성당

* M. Calvesi, *Op. Cit.*, p.351에서 재인용.

** 사건에 관한 자세한 내용은 S. Macioce, "Attorno a Caravaggio, Notizie d'archivio," in *Storia dell'Arte*, n.55, settembre-Decembre, 1985, pp.289~291.

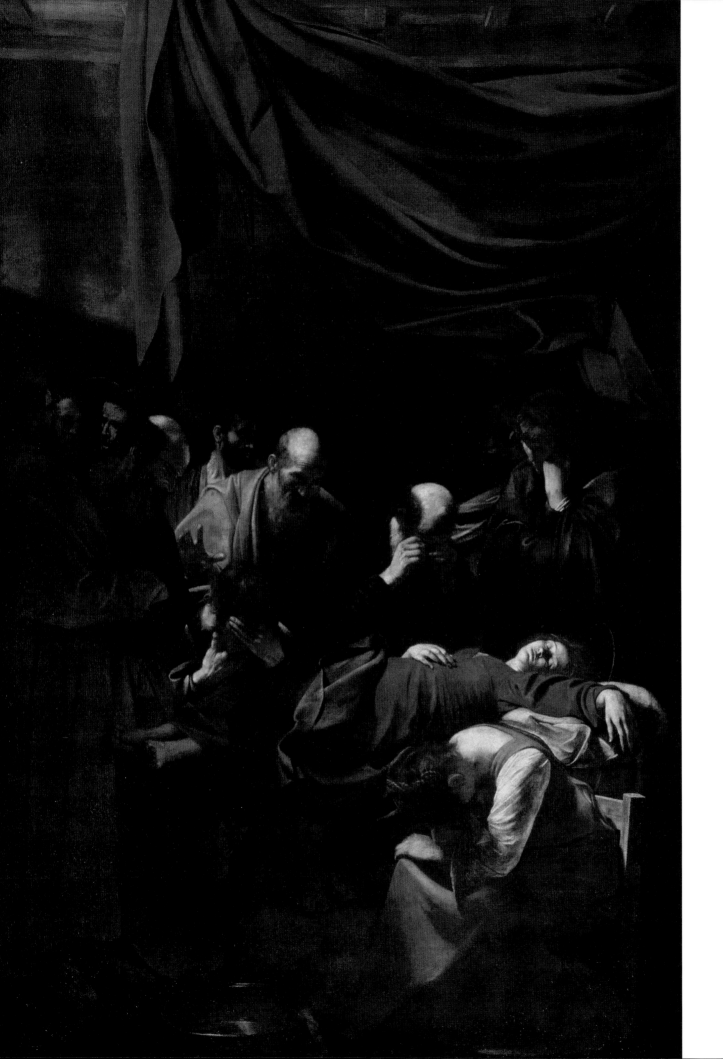

러고 보니 성모 마리아 가까이에 있는 제자들은 울거나 슬퍼하는 반면 뒤에 있는 제자들은 서로 이야기를 나누고 있다. 제자가 몇 명인지 세어보니 막달라 마리아를 제외하니 열한 명이다. 요한의 바로 옆에 뒤통수가 반쪽만 보인다.

빛은 왼쪽 벽에서 들어오고 있다. 벽 부분을 완전히 어둡게 그리지 않은 덕분에 방 안이 희미하게 보이는데 장식은커녕 허름하기 짝이 없는 흙 담벼락이다. 화면 앞쪽에 놓인 대야도 희미하게 볼 수 있다. 수건이 걸쳐져 있는 것으로 보아 대야 안의 물로 성모 마리아의 시신을 닦았음을 짐작할 수 있다. 벨로리는 카라바조의 전기에서 이 작품에 대해 분노에 가까운 맹비난을 퍼부었다.

"그의 회화는 많은 부분이 부족하다. 그에게는 발상도, 장식도, 데생도, 회화의 법칙도 보이지 않는다. 그는 고대와 라파엘로가 이룩한 미와 권위를 버리고 예전에는 거의 그리지 않았던 반신상을 종교화에 그렸다. 주름진 얼굴, 더러운 피부, 마디진 손가락, 병자의 손발 (…) 이런 방식이다 보니 카라바조 그림은 반감을 산 사람들을 만나게 되었으며 성 루이지 성당에서는 걸려 있던 제단화를 떼어내는 사단이 벌어졌고, 산타 마리아 델라 스칼라 성당의 제단화에서는 성모 마리아를 죽어서 퉁퉁 부은 여인을 모델로 그리는 바람에 그림을 교체하기에 이르렀으며, 베드로 대성당의 제단에는 성모 마리아와 발가벗은 아기 예수가 성녀 안나와 함께 그려진 제단화를 걸었다가 철거당하는 바람에 그 그림은 보르게세 별장에서 소장하게 되었다."*

고전주의자 벨로리의 속마음을 그대로 보여준 악평으로 카라바조의 거절당한 그림들에 대해 작정하고 비판하고 있음을 알 수 있다.

「성모 마리아의 죽음」을 보면서 나는 레오나르도 다빈치의 「최후의 만찬」이 떠올랐다. 「최후의 만찬」은 예수가 잡히기 전날 밤 제자들과 마지막 식사를 하면서 "너희들 중 한 사람이 나를 배반할 것이다"라고 말하자 제자들이 보인 반응을 그린 것이다. 예수 가까이에 있는 제자들은 확실하게 반응한다.

"그게 누굴까?"

"저는 아니지요, 선생님!"

반면 양쪽 가장자리의 제자들은 예수님 이야기를 잘 알아듣지 못했다는 듯 서로 무슨 일인지를 묻는 듯한 반응이다.

이와 유사한 상황이 카라바조의 「성모 마리아의 죽음」에 등장한 제자들에게도 벌어지고 있다. 성모 마리아와 가까이 있는 인물일수록 슬피 울거나 애도하는 반면 뒤쪽의 제자들은 서로 이야기를 나누거나 다른 곳을 바라보고 있다.

「성모 마리아의 죽음」
1604~1606년, 369×245cm
파리 루브르 박물관

* P. Bellori, *Op. Cit.*, p.230.

"성모님이 어쩌다 돌아가셨는지 아는가?"

뭐 이런 이야기를 나누는 듯하다. 다빈치의 「최후의 만찬」과 카라바조의 「성모 마리아의 죽음」이 주제는 전혀 다르지만 그림을 전개한 방식이 비슷한 이유는 카라바조가 다빈치 회화의 핵심 개념을 깨달았고, 자신도 그 방식대로 그렸기 때문이다. 요즘 말로 표현하자면 레오나르도 다빈치는 카라바조의 멘토였던 것이다. 그는 다빈치의 「최후의 만찬」을 보고 '회화란 무엇인가?'라는 근본적인 문제를 깊이 숙고한 것 같다. 그리고 「성모 마리아의 죽음」을 통해 외치는 듯하다.

"그림은 장식이 아닙니다. 그림은 진실입니다!"

흥미로운 재판 기록과 카라바조의 인간성

로마로 건너온 지 10년, 카라바조는 더 이상 북부 출신의 시골청년이 아니었다. 그는 이제 교황을 비롯하여 당대 최고의 정계·종교계 인사들이 작품을 원하는 스타 작가가 되었다. 출세가 독이 되었을까. 명성이 높아지면서 1600년 이후 카라바조의 이름이 피의자 명단에 오르는 횟수도 많아졌다. 카라바조의 전기작가 만치니는 1603년에서 1605년 사이에 발생한 여러 소송 가운데 판사의 물음에 답한 카라바조의 답변 기록을 소개했는데 그가 솔직한 생각을 털어놓고 있어서 흥미롭다. 그중 첫 번째 소송은 역시 카라바조의 전기를 쓴 바로크 시대 3명의 저자 중의 한 사람인 조반니 발리오네와 공증인 마리아노 파스콸로네의 변상에 관한 재판으로 건축가 오노리오 롱기, 화가 오라치오 젠틸레스키, 그리고 필립보 트리센니 등이 재판에 연루되었다.

이 재판에서 카라바조가 한 답변 중 흥미로운 구절 일부를 소개한다.

"가치 있는 화가란 어떤 화가인가?"라는 판사의 질문에 카라바조가 답변한다.

"판사: 로마의 화가들에 대해 알고 있습니까?

카라바조: 나는 로마의 모든 화가들에 대해 알고 있다고 믿습니다. 가치 있는 화가로부터 시작하여 조세페Gioseffe, 카라치Carracci, 주카리Zuccari, 포마론초Pomaroncio, 젠틸레스키Gentileschi, 프로스페로Prospero, 조반니 발리오네Giovanni Baglione, 지스몬도에 조르조 테데스코Gismondo e Giorgio Tedesco, 템페스타Tempesta와 그 외 작가들을 알고 있습니다.

판사: 친구와 가치 있는 화가의 차이에 대해 말해보세요.

카라바조: 위에서 언급한 화가들은 대부분 나의 친구들입니다. 하지만 이들이 모두 가치 있는 화가는 아닙니다.

판사: 가치 있는 화가란 어떤 화가인가요?

카라바조: 나에게 가치 있는 화가란 일을 할 줄 아는 화가입니다. 다시 말해서 자신의 그림을 그릴 줄 아는 화가입니다. 가치 있는 화가란 그림을 잘 그리면서 자연을 잘 모방할 줄 아는 화가입니다.

판사: 언급한 화가 중 친구와 적에 대해 말해보세요.

카라바조: 위에서 언급한 화가 중 조세페도, 발리오네도, 젠틸레스키도, 조르조 테데스코도 제 친구가 아닙니다. 그들은 저와 말을 섞지 않기 때문입니다. 나머지 사람들은 모두 저에게 말을 걸고 대화를 합니다. 위에서 언급한 화가들 중 좋은 화가는 조세페, 주카리, 포마론초 그리고 안니발레 카라치이고 나머지 화가들은 가치 있는 작가라고 할 수 없습니다.

판사: 좋은 작가와 나쁜 작가를 어떻게 구별합니까?

카라바조: 가치 있는 화가란 회화를 이해하는 사람이고, 좋은 화가란 내가 좋은 화가라고 정한 화가들이고, 나쁜 화가와 무식한 화가는 좋은 화가들을 나쁜 화가라고 악평하는 화가들입니다. 자기 자신들처럼 말이죠."*

카라바조의 답변은 직설적이고 독선적인 데가 있지만 자기 확신이 분명하고 자신감이 넘친다. 당시 잘나간다는 화가들의 이중적 태도를 신랄하게 꼬집은 장면에서는 통쾌한 기분도 든다. 안니발레 카라치와 같은 당대 최고의 화가에 대해서는 가치 있는 화가라고 평가했으니 객관성도 있다. 카라바조의 인간성을 보여주는 흥미로운 재판 기록이다.

회화적 탐구

「의심하는 성 토마스」 (232쪽)

카라바조는 1603년 9월 또는 10월부터 1604년 1월까지 로마를 떠나 마르케 지방을 여행했고 이 시기를 전후로 「의심하는 성 토마스」 「가시관을 쓴 그리스도」(235쪽), 「로레토의 마돈나」(236쪽) 등을 남겼다.

「의심하는 성 토마스」는 카라바조의 가장 잘 알려진 그림 중 하나다. 십자가에 못 박혀 죽은 그리스도가 3일 만에 부활하여 제자들에게 나타났는데 토마스는 그 자리에 없었다.

「의심하는 성 토마스」
1601~1602년, 107×146cm
포츠담 상수시궁

* M. Marini, *Op. Cit.*, 각주 299에서 부분 인용.

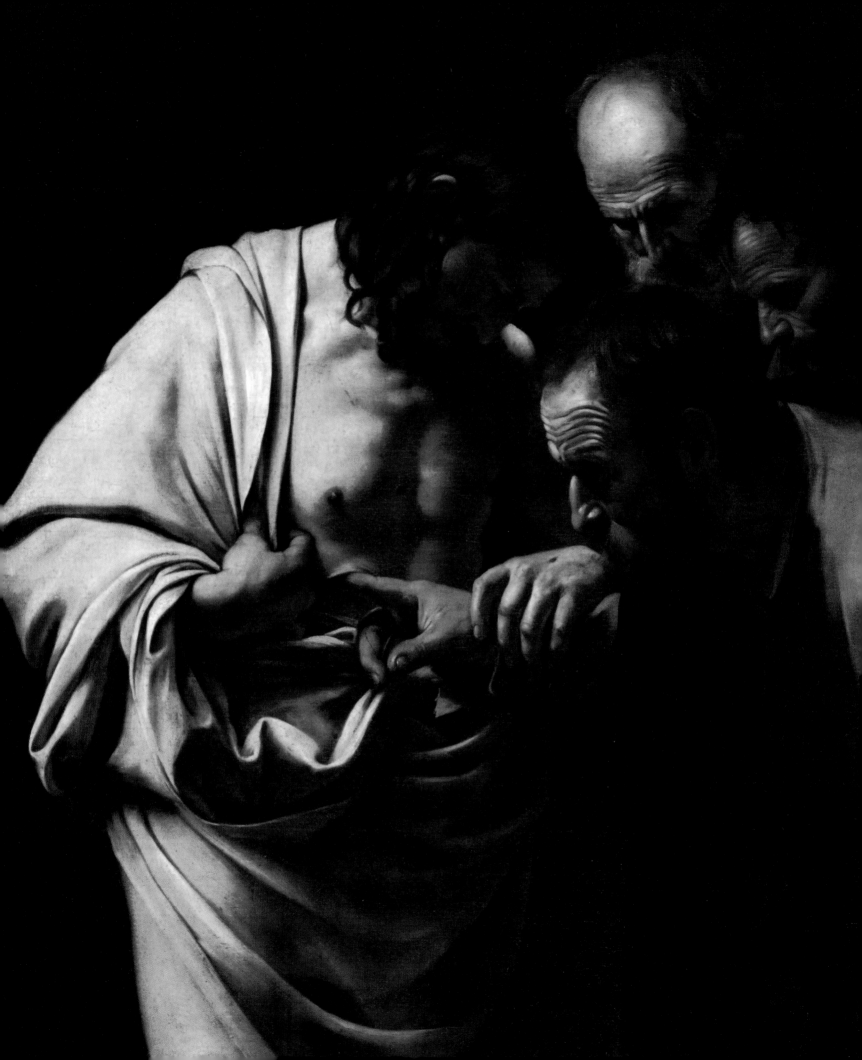

"나는 그분의 손에 있는 못 자국을 직접 보고 그 못 자국에 내 손가락을 넣어보고 또 그분 옆구리에 내 손을 넣어보지 않고는 결코 믿지 못하겠소."

8일이 지난 뒤 예수가 나타나 "평화가 너희와 함께"라고 인사하면서 토마스에게 말씀하셨다.

"네 손가락을 여기 대보고 내 손을 보아라. 또 손을 뻗어 내 옆구리에 대보아라. 그리고 의심을 버리고 믿어라. 너는 나를 보고서야 믿느냐? 보지 않고도 믿는 사람은 행복하다."*

카라바조의 그림은 성경의 이 부분을 그린 것으로 토마스는 창으로 찔린 예수의 옆구리에 손가락을 밀어넣고 확인 중이다. 예수는 한술 더 떠서 토마스의 손목을 잡아서 구멍난 옆구리에 밀어넣는다. 등장인물들의 주름 가득한 얼굴과 허름한 옷차림은 사도가 특별한 사람이거나 권위 있는 인물이 아니라 그저 평범한 사람임을 보여준다. 정물화, 풍속화로 이어진 자연주의 회화 이후 카라바조의 그림은 점차 빛을 통해 명암의 극단적 대비를 강조한 테네브리즘 효과를 극대화시키고 있다. 그 어떤 가식도, 꾸밈도, 장식도 없이 있는 그대로의 진실만을 그리는 카라바조의 자연주의가 빛과 어둠의 대비를 통해 더욱더 극적인 효과를 고조시킨다.

「가시관을 쓴 그리스도」
1600~1603년, 178×125cm
프라토 알베르티궁

「가시관을 쓴 그리스도」(235쪽)

"빌라도는 그리스도를 데려다가 군사들에게 채찍질을 하게 했다. 군사들은 또 가시나무로 관을 엮어 그리스도 머리에 씌우고 자주색 옷을 입히고 나서, 그분께 다가가 '유다인들의 임금님, 만세!' 하며 그분의 뺨을 쳐댔다."**

신이면서 인간인 그리스도가 가시관을 쓰고 학대당하는 「요한 복음서」의 구절을 그린 것이다. 모욕과 고통을 받고 있는 그리스도의 눈빛이 애처롭다. 막대기를 들고 가시관을 밀어넣고 있는 병사와 눈이 마주쳤다. 앞쪽 맨살의 등을 보이고 있는 인물은 손에 힘이 잔뜩 들어간 것으로 보아 그리스도를 채찍질하는 중이다. 이 그림에서 신이자 인간인 예수의 수난을 폭로하는 것은 빛이다.

「로레토의 마돈나」(236쪽)

무릎을 꿇고 두 손을 공손하게 모은 채 성모자聖母子에게 경배를 드리는 나이 지긋한 두 사람을 아기 예수가 축복하고 있다. 맨발에 후줄근한 옷차림을 한 이들은 먼 길을 걸어

* 성 토마스의 이야기는 『신약성경』, 「요한 복음서」, 20장 24~29절.
** 『신약성경』, 「요한 복음서」, 19장 1~3절.

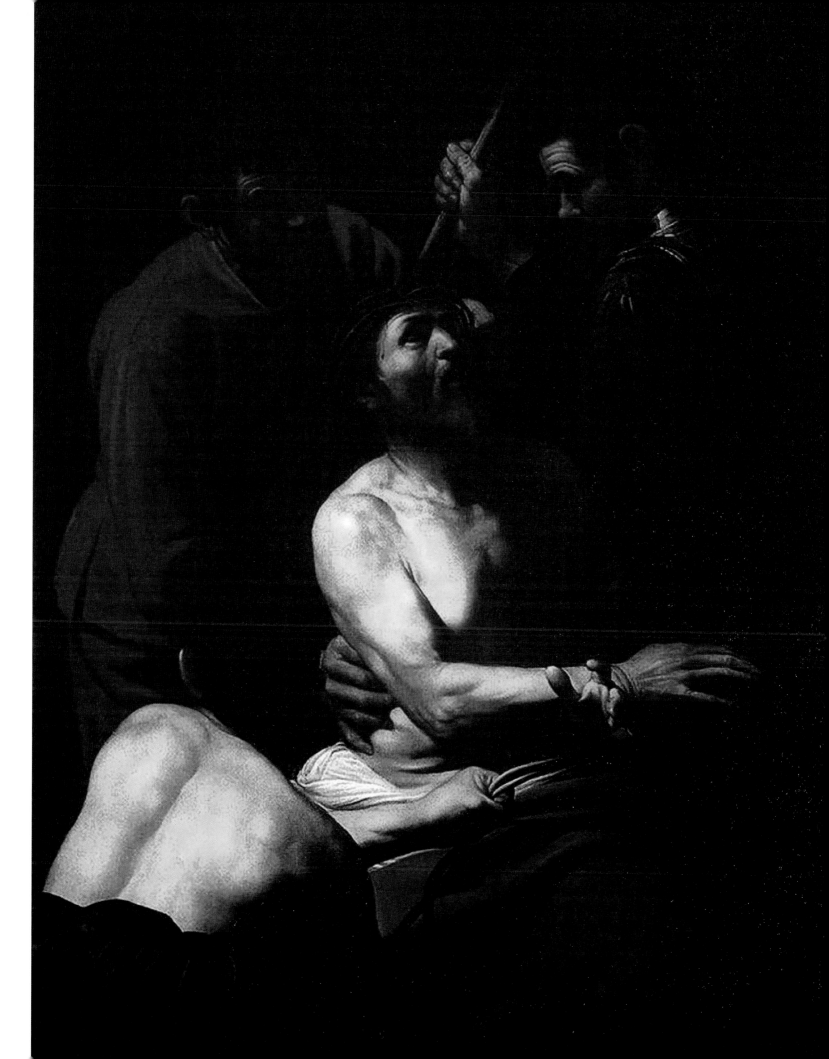

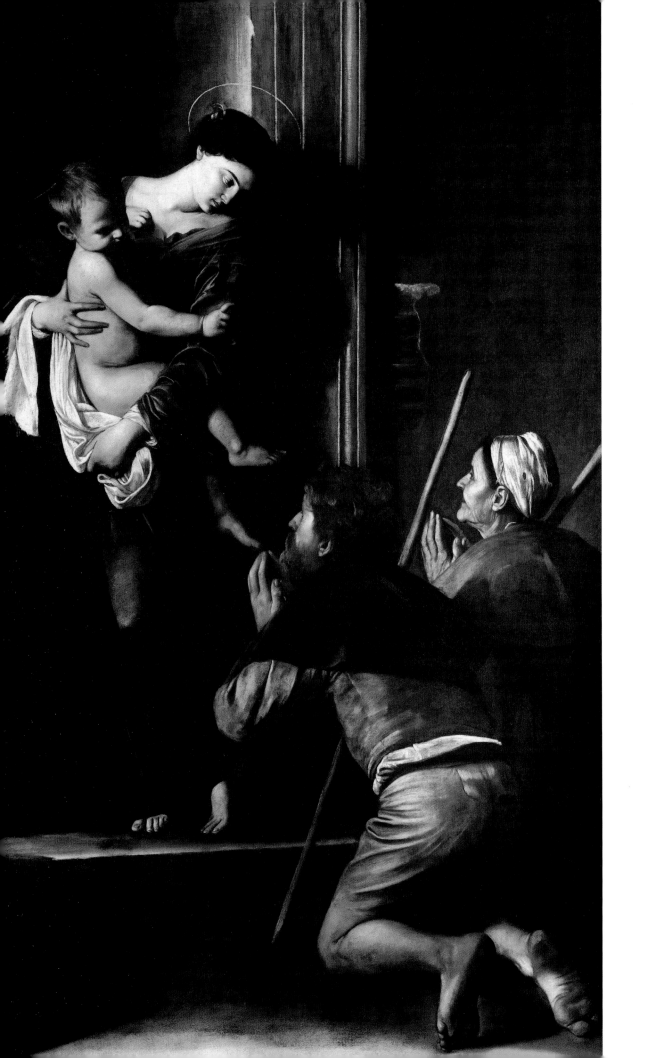

서 로레토까지 온 순례자들이다. 벨로리는 「로레토의 마돈나」에 대해 다음과 같이 묘사했다.

"축성하는 모습의 아기 예수를 성모 마리아가 안고 있고, 두 손을 모으고 있는 순례자들이 있는데 그중 빈자貧者로 보이는 남성은 맨발이며 성직자들이 착용하는 망토의 일종인 모체타Mozzetta를 두르고 있고 어깨에는 긴 막대기를 기대놓았으며 옆에는 두건 쓴 늙은 여인이 있다."

벨로리는 등장인물들이 맨발이라는 점과 남성이 성직자 의복을 착용하고 있다는 점을 놓치지 않음으로써 남루한 복장의 이 남성의 직업을 암시했다. 카라바조가 애인 레나와 마르케 지방을 여행하며 그린 그림이다.

로레토Loreto는 이탈리아 동부의 작은 도시로 성지聖地가 많은 이탈리아에서도 가장 중요한 성지로 꼽힌다. 오래전 단체여행을 하던 중 버스기사와 나의 오래된 이탈리아 친구에게 이탈리아에서 꼭 가봐야 할 도시 열 곳을 추천해달라고 부탁했더니 두 사람 모두 첫 번째 도시로 로레토를 꼽았다. 그래서 찾아간 그곳은 놀랍게도 이스라엘의 나사렛에 있던 예수, 요셉, 성모 마리아가 살던 집이 십자군 전쟁 기간에 이슬람군에 의해 파괴될 것을 염려하여, 병사들이 등에 벽돌을 지고 로레토까지 옮겨와서 예수가 어린 시절 살던 성가정 집을 복원해놓은 곳이라고 했다. 그곳은 단순한 관광지가 아닌 굉장한 성지였다. 저녁이 되자 대성당 광장에 엄청난 인파가 모였다. 전국에서 그곳을 찾은 사람들이 각자가 속한 도시의 상징 깃발을 들고 촛불 행진을 했는데 그들 가운데 상당수는 휠체어에 몸을 의지한 환자와 보호자들이었다. 카라바조 시대에도 로레토는 이처럼 순례자들로 북적였던 것 같다.

그림의 모델이 된 성모 마리아는 카라바조의 애인 레나라는 여인으로 「뱀의 마돈나」에서 성모 마리아로 그려졌던 바로 그 여인이다. 이 그림의 주제는 두 순례자로 상징되는 믿음이다. 순례자는 죄를 회개하고 용서와 구원을 청하기 위해 수백 킬로미터의 먼 길을 떠나 순례지에 도착했다. 이들의 더러운 맨발은 정화의 필요성을 상징한다. 여기서 순례자들을 비추는 빛은 은총과 구원의 상징이며 아기 예수와 성모 마리아를 비춘 빛이 순례자들에게로 옮겨가고 있다. 무릎을 꿇고 경배하는 두 순례자의 손을 보니 나이차이가 나는 것을 알 수 있다. 늙은 여인은 얼굴과 손만 보이고 몸은 짙은 어둠에 잠겨 있다.

카라바조는 이 그림을 정교하게 계산된 구도에 의해 그렸다. 약간 비스듬한 성모 마리아의 상체는 순례자의 비스듬한 지팡이와 평행을 이루는 반면 아기 예수와 남성 순례자는 반대 방향으로 대각선을 만들어낸다. 남성의 등 부분에서 두 대각선이 교차되고 있으며 그 중심에 육중한 기둥이 있고, 기둥은 다시 성모 마리아가 딛고 있는 계단과 만난

「로레토의 마돈나」
1604~06년, 260×150cm
로마 성 아고스티노 성당

다. 바로 교회의 문 앞이다. 자세히 보니 계단의 왼쪽 모퉁이가 떨어져나갔다. 빛이 이 계단을 비추고 있는 이유다. 이 그림은 단순해 보이지만 이처럼 복잡한 구도와 놀라운 디테일들이 숨겨져 있다.

이 그림에서 카라바조의 명암법은 또 다른 단계로 진화하고 있다. 이전 그림들은 빛을 받은 환한 부분과 검은 배경이 명확하게 분리되어 있었으나 이 그림에서는 이미지들이 마치 검은 안개 속에 묻혀 있는 것처럼 보인다. 이 같은 기법의 변화에 대해 언급한 학자를 아직은 알지 못하나 내가 보기에는 카라바조가 좀더 차원 높은 테네브리즘의 회화적 효과를 실험하고 있는 것으로 보인다.

테네브리즘으로 인하여 성모 마리아의 얼굴과 아기 예수는 눈이 부시도록 빛나고 있으며 성모가 입은 옷은 어둠에 가려졌다가 하얀 맨발이 다시 빛을 받아 형태를 드러내고 있다. 그림을 조금 떨어져서 보면 어둠 속에서 성모 마리아의 그림자가 교회 벽면에 비치고 있음을 알 수 있다. 늙은 여성 순례자의 모습이 얼굴만 보이는 것은 짙은 어둠이 몸통을 다 빨아들였기 때문이다. 빛을 잘 받고 있는 남성 순례자는 몸 전체가 잘 보이는데 이전의 그림들처럼 옷의 색이 뚜렷하고 두툼한 것이 아니라 오랜 순례로 인해 더럽혀지긴 했으나 고급 천으로 만들어졌다는 느낌이다. 인물들은 이전의 강한 명암 대비에서 벗어나서 부드럽고 섬세한 명암법으로 그려졌다. 마치 레오나르도 다빈치의 '스푸마토' 기법을 다시 보는 듯하다.

이 그림을 보면서 등장인물들의 맨발에 다시 주목하게 되었다. 카라바조의 그림에 맨발이 자주 등장하는 이유는 맨발이 형태상으로 화가의 관심을 끈 측면도 있지만 더 중요한 이유는 당시 극단적 가난의 삶을 선택하며 가톨릭개혁 운동에 앞장섰던 프란치스코회 카푸친 작은형제회와 무관하지 않다. 이 수도회 사람들은 맨발로 다녔는데 카라바조의 그림에서도 꼭 필요한 경우가 아니고는 신발을 신은 인물이 거의 등장하지 않는다. 이 그림 속 성모 마리아도 맨발이다.

코로나19가 전 세계로 퍼지기 직전인 2020년 1월 나는 프란치스코 수도회 설립자인 성 프란치스코가 활동했던 마을들을 찾아 순례했다. 그때 들른 프란치스코 수도원의 수사들 중에는 겨울임에도 양말을 신지 않고 맨발에 샌들만 신고 있는 이들이 있었다. 지금도 프란치스코 수도회 수사들 중에는 옛 규정대로 사는 이들이 있는 것이다. 맨발은 가난과 무소유의 삶을 통해 복음을 실천하고자 했던 프란치스코 수도회의 상징이라 할 수 있다.

그림 속 두 순례자는 그림을 주문한 모자母子로 에르메테 카발레티와 그의 모친이며 주문자는 성 아고스티노 성당의 에르메테 경당 소유주였다고 한다. 손을 통해 나이차를 강조한 이유를 이제 알 것 같다. 지상의 모자가 천상의 모자에게 축복받는 모습을 그린

것이다. 그렇다면 이 작품이 놓인 곳도 이들 소유의 경당이 있던 성 아고스티노 성당이 었을 것이다. 작품을 주문한 시기는 마르케 지역을 여행했던 1603년 9월이고 2년 반이 지난 1606년 3월에 작품을 완성하여 전달했다.

5 가난한 사람들을 그리다

카푸친 작은형제회와 가톨릭개혁 운동

카라바조의 그림에는 화려한 궁전이 보이지 않는다. 그림 속 배경은 장식이 없고 단순하며 아예 검게 칠한 경우가 대부분이다. 등장인물은 대개 가난한 사람이거나 서민이다. 바로크 양식의 또 다른 선구자로 꼽히는 안니발레 카라치와 그의 추종자들이 성모 마리아가 아기 예수를 잉태하는 장면에서 집의 배경을 화려하게 그리고 성모 마리아를 아름답게 치장한 것과는 사뭇 다르다.

카라바조의 후원자들은 밀라노의 대주교 페데리코 보로메오1564~1631와 그와 뜻을 같이한 사람들로서 루터의 종교개혁에 대응하기 위해 개최된 트렌토 공의회를 이끌어 나간 인물들이 많다. 카라바조의 그림은 이들 가톨릭개혁 운동의 정신을 시각화한 것으로 볼 수 있다. 가톨릭개혁 운동가들은 아시시의 성 프란치스코1181~1226를 따라야 할 모범으로 삼았다.

성 프란치스코가 설립한 작은형제회는 가난을 통해 그리스도의 복음을 실천하는 것을 목표로 했다. 카푸친 개혁운동은 1525년 마태오 바시오Matteo da Bascio가 교황 클레멘스 7세에게서 아시시의 성 프란치스코의 수도규칙을 엄격히 실행하며 살겠다는 허락을 얻어냄으로써 시작되었고, 1536년 교황 바오로 3세가 정식 승인함으로써 수도회 내 독립된 운동이 되었다. 이후 카푸친 개혁운동은 1619년 교황 바오로 5세의 칙서로 독립된 프란치스칸 수도회가 되었다.

카푸친 개혁운동은 1528년부터 1535년 사이에 이탈리아 전역으로 확산되어서 1529년에 30여 명에 불과했던 수사와 사제가 1536년에는 700명, 1560년에는 2,500명으로 증가했고, 16세기 말에는 9,000명에 육박했으며 1619년에는 1만 4,846명이 되었다. 교황 그레고리오 8세는 1574년 카푸친 작은형제회 수사들이 알프스 너머까지 권역을 확장하는 것을 허락했다. 교황 바오로 5세는 카푸친 형제들을 "참된 형제들이요, 성 프란치스코의 아들들"이라고 공식 인정했다. 가톨릭개혁 운동의 중심인물이었던 밀라노의 대주교 카를로 보로메오1538~84는 카푸친 작은형제회 수사들을 스위스·독일 등 해외로도 진출시켰다. 이들 카푸친 작은형제회 수사들은 극단적 가난의 삶을 선택했다. 동냥으로 생활했는가 하면, 환자를 치료하고 빈자들을 돌봤으며, 평생 몇 벌의 옷으로 만족했고, 심지어는 씻는 것조차 절제했다고 한다. 귀족 출신으로 밀라노의 대주교였던 성 카를로 보로메오는 40년간 로마에서 가난하고 겸손하게 살았던 카푸친 수사 펠리체 다 칸탈리체의 삶에서 영향을 받아 프란치스코 수도회 수사들처럼 살고자 했다고 한다.

카푸친 작은형제회가 설립 후 이탈리아 전역으로 빠르게 확산될 수 있었던 데에는 카를로 보로메오의 역할이 결정적이었다. 그는 밀라노의 대주교 시절 저녁기도를 한 후 하

루 한 끼 식사만 하는 등 절제의 삶을 살았다고 한다. 카를로 보로메오의 삶은 카라바조의 가장 중요한 후원자가 된 그의 사촌 동생 페데리코 보로메오 밀라노 대주교로 이어졌다. 카라바조의 그림에 가난한 이들과 장식 없는 방들이 그려진 것은 페데리코 보로메오를 비롯한 가톨릭개혁 운동가들의 정신뿐만 아니라 복음적 단순성과 가난을 살았던 성 프란치스코의 영성이 그림에 반영되었기 때문이다.

보로메오 가문과 콜론나 가문은 루터의 종교개혁 이후 가톨릭교회에서 개혁운동을 이끌어나간 중요한 가문들이다. 이들은 가난의 영성을 추구했던 성 프란치스코의 카푸친 작은형제회를 지지만 한 것이 아니라 가난한 삶을 몸소 실천했다는 데에 의미가 있다.

앞서 언급했듯이 카라바조의 그림에 등장하는 성인이나 성경 인물은 대부분 맨발이다. 나는 카라바조와 카푸친 작은형제회의 관계를 알기 전에는 그가 그림의 독창성을 위해 맨발을 즐겨 그렸다고 생각했으나 사실은 그의 후원자들이 카푸친 작은형제회를 지지한 것과 무관하지 않아 보인다. 이들에게 맨발은 가난과 겸손의 상징이었고 화가는 이를 시각화한 것이다. 또한 프란체스코 마리아 델 몬테Francesco Maria del Monte 추기경이 성 프란치스코의 모습을 통해 신앙을 다시 시작하고 개혁을 주도하고자 주문한 「황홀경에 빠진 아시시의 성 프란치스코」(242쪽)도 카라바조의 그림과 프란치스코 영성의 긴밀한 관계를 말해준다. 그보다 더 근본적인 점은 가톨릭의 부패와 탐욕, 대사Indulgentia 등에 반발하여 일어난 루터의 종교개혁에 맞서 교회를 부흥하는 데 성 프란치스코가 십자가 아래에서 기도하는 모습, 가난한 옷차림과 맨발, 오상伍傷은 매우 강력한 도구였다는 사실이다.

이탈리아 공영 TV Rai에서 제작한 「장미의 이름」이라는 드라마가 있다. 원작은 세계적인 기호학자이자 지성의 상징으로 불린 볼로냐대학의 교수 움베르토 에코Umberto Eco, 1932~2016가 1980년에 쓴 동명의 소설로 우리나라에서는 이윤기 선생이 번역했다. 이 소설은 숀 코네리가 주연을 맡아 영화 「장미의 이름」으로 제작되었는데 최근에 이탈리아의 공영 TV Rai에서 8부작 드라마로 다시 제작했다. 그중 제1회분에서 주인공인 프란치스코회의 윌리엄 수사가 가난한 이들을 가르치고, 나병 환자를 안아주며, 그들과 빵을 나누어 먹는 장면이 나온다. 번득이는 지성과 통찰로 시청자를 압도하는 윌리엄 신부의 본분이 가난한 이들과 함께하는 수도자의 삶이었음을 보여주는 퍽 인상적인 장면이었다.

밀라노의 대주교 카를로 보로메오는 프란치스코 수도회에 소속된 카푸친 작은형제회를 개혁의 상징으로 여겼고, 그 중심에는 가난을 통해 복음을 실행했던 아시시의 성 프란치스코가 있었다. 카라바조는 이들 개혁파가 가톨릭교회를 이끌

카라바조의 그림에 가난한 이들과 장식 없는 방들이 그려진 것은 페데리코 보로메오를 비롯한 가톨릭개혁 운동가들의 정신뿐만 아니라 복음적 단순성과 가난을 살았던 성 프란치스코의 영성이 그림에 반영되었기 때문이다.

어나갈 때 전성기를 맞았다. 1505년 교황 바오로 5세의 재위를 시작으로 교황청의 기류가 변하면서 가톨릭개혁 운동가들의 활동도 예전의 활기를 잃었으며 카라바조 작품은 거부당했음을 앞서 언급했다. 초기 카푸친 작은형제회 수사들의 활동을 기록한 글을 소개한다.

"형제들은 서로 일을 분담하여 쓰레기를 치웠고, 침대를 수리했으며, 특히 침대 시트와 베개를 티끌 하나 없이 깨끗하게 세탁했다. 형제들은 어떤 일도 불쾌해하거나 역겨워하지 않았다. 형제들은 낮과 밤으로 교대하며 환자들을 돌보았다. 약을 준비했고, 붕대를 정리했으며, 상처와 궤양을 닦아냈고, 고름을 제거했으며, 상처 난 자리와 부러진 부분을 묶거나 감쌌다. 이들의 모범에 감명받아 은인들이 형제들을 후원하기 시작했으며 젊은이들이 형제들의 삶에 합류하기 시작했다."*

카라바조 그림에서 볼 수 있는 낡은 옷차림의 가난한 사람들은 바로 이들이 돌보던 소외 계층 사람들이었다. 카라바조는 이들을 그림에 등장시켜서 『성경』 본래의 정신을 보여주고자 했다. 그리스도의 열두 제자들은 가난한 서민들이었음에도 카라바조 이전의 화가들은 열두 사도를 위엄과 권위 있는 모습으로 그렸다. 그러나 카라바조는 이들을 그 어떤 꾸밈도 장식도 없이 화가가 살던 시대에 흔히 볼 수 있었던 평범하고 가난한 인물로 그린 것이다. 벨로리를 비롯한 고전주의를 지지하던 당대 평론가들은 카라바조의 이 같은 그림에 대해 장식이 없다는 이유로 부정적 평가를 내렸으나 당시 시민들과 가톨릭개혁을 이끌던 성직자들에게 카라바조의 그림은 자신들이 지향하는 바를 시각화시킨 것이었으므로 지지를 아끼지 않았다.

「묵상 중인 성 프란치스코」(246쪽)

주인공 성 프란치스코가 무릎을 꿇고 앉은 채 두 손을 모아 명상하고 있다. 주름 가득한 얼굴에 수염이 있는 모습이다. 입고 있는 수도복의 해진 소매 끝은 엉성하게 기워져 있고, 군데군데 구멍이 나 있다. 땅바닥에는 해골과 성경과 십자가에 매달린 그리스도상이 놓여 있다. 배경은 어둡게 처리되었는데 어슴푸레 보이는 나무는 그가 어두운 숲에서 기도하고 있음을 암시한다. 실제로 프란치스코 성인은 인적이 없는 깊은 산속에 들어가 밤새 기도와 명상을 했고, 자연을 예찬했다고 한다.

나는 사실 이 그림에 대해 간략하게만 언급하려고 했는데 프란치스칸 부분의 감수를 부

* 프란치스코회 카푸친에 관한 내용과 인용문은 모리스 카르모디,
 김일득 옮김, 『프란치스칸 이야기』, 프란치스코출판사, 2017,
 596~608쪽.

탁한 기경호 작은형제회 신부가 중요한 작품이니 조금 더 설명을 추가하는 것이 좋겠다는 의견을 줘서 작품을 자세히 보게 되었다. 그 결과 놀랄 만한 디테일을 발견했다. 사실만을 그리는 자연주의자 카라바조는 바닥에 놓인 해골과 성경, 그리고 그 위에 놓인 십자가에서 그 진가를 발휘했다. 성경 위에 놓인 십자가는 묵상의 대상이자 성경이 닫히는 것을 방지하는 기능도 있었다. 참 기발한 카라바조다. 성경의 왼쪽은 밝게 빛나고 오른쪽은 그늘에 가려 어둡게 그리는 것도 빼놓지 않았다. 해골은 성인들이 묵상하는 장면에서 자주 등장하며 허무를 의미한다.

이 그림은 그의 가장 가까운 후원자였던 델 몬테 추기경이 주문한 것으로 알려졌다. 당시 개혁운동을 이끌던 주요 인물 중 한 사람이자 카라바조의 최측근 후원자. 그런 인물이 성 프란치스코 그림을 주문했다는 것은 당시 개혁파들 사이에서 이 성인이 가지고 있는 가난의 상징성을 그들 역시 따라야 하는 모범으로 삼았음을 보여주는 것이 아닐까. 사실 성 프란치스코는 카라바조 주변의 고위 성직자들뿐만 아니라 가톨릭교회 전체에서 종교개혁 이후 개혁의 상징 성인으로 삼았기에 16세기 후반의 가톨릭개혁 그림에서 가장 빈번하게 등장하는 성인이다.

이 작품은 현재 두 점이 남아 있는데 학자들에 따라 두 점 다 복제품이라고 주장하는가 하면, 원작은 이 작품이고 바르베리니 미술관에서 소장하고 있는 작품이 복제품이라는 설이 있다. 이미 여러 차례 언급했지만 카라바조의 복제품은 카라바조 자신이 복제한 경우가 많으며, 이 작품 역시 설령 복제작이라 하더라도 전혀 다른 작가가 복제했다고 생각되지는 않는다. 카라바조의 작품을 제대로 복제하기 위해서는 보이지 않는 인물의 영혼까지 그려낼 수 있어야 하기 때문이다.

펠리체 다 칸탈리체와 카푸친 작은형제회

카라바조의 작품에 영향을 준 인물들 중에 빈자들의 보호자로 불린 성 펠리체 다 칸탈리체San Felice da Cantalice, 1515~87가 있다. 카푸친 작은형제회 최초의 성인으로 1712년 교황 클레멘스 11세에 의해 시성되었다. 비테르보, 퓌지 등에서 지내다가 1547년 로마로 와서 수도회 생활을 한 그는 40년간 늘 밝고 겸손한 모습으로 빈자들을 위해 빵, 포도주, 기름 등을 구걸했고 병자들을 돌봤다. 도시의 부랑인들에 의해 '아빠'Pappa라 불린 그는 복음적 단순성과 기쁨의 삶을 살았으며 카를로 보로메오, 필립보 네리 등과 우정을 나누었다. 성 프란치스코가 설립한 작은형제회는 애초부터 신부와 수사들이 탁발로 생활한 수도회였으므로 그의 탁발 행위가 특별한 것은 아니었다. 그러나 그는 탁발을 통해

성 프란치스코의 가난과 겸손, 단순성의 카푸친 생활양식을 살아냄으로써 많은 이들에게 영향을 주었으며, 교회 개혁의 밑거름이 되었다.

펠리체 다 칸탈리체가 사망한 해는 1587년이고 카라바조가 로마에 온 해는 1591년이니 펠리체 다 칸탈리체의 사망 후 그리 많은 시간이 지난 것은 아니다. 당시 로마에는 이들이 헌신했던 수도회가 여전히 활발하게 운영되고 있었고, 카라바조는 펠리체 다 칸탈리체에게서 큰 영향을 받았던 카를로 보로메오의 사촌 페데리코 보로메오 밀라노 대주교를 통해 이들과 가까이 지낼 수 있었다. 카라바조의 그림 중에 앞서 소개한 「묵상 중인 성 프란치스코」 외에도 성 프란치스코가 등장하는 그림이 여러 점 있는 이유는 이 때문이다.

6 가톨릭개혁 미술과
바로크 양식의 탄생

밀라노의 대주교 카를로 보로메오

카라바조의 운명은 그가 어린 시절을 보냈던 카라바조 마을에서 그곳을 통치하던 가문들에 의해 이미 결정되었다. 그중 한 가문은 1571년 레판토 해전을 승리로 이끈 마르칸토니오 2세 콜론나가 속한 콜론나 가문이고, 다른 한 가문은 카라바조가 생존했던 무렵 밀라노의 대주교이자 추기경을 연달아 2명 배출한 카를로와 페데리코의 보로메오 가문이다. 카를로 보로메오는 1610년 바오로 5세에 의해 성인품에 올랐으며 예수회를 창설한 로욜라의 성 이냐시오, 오라토리오회를 창설한 성 필립보 네리와 함께 가톨릭개혁 운동을 이끌어나간 3대 성인 중 한 명이다. 그는 개혁을 주장만 한 것이 아니라 직접 실천했다. 가난한 이들을 보살피는 일에 각별했으며, 금욕적인 생활을 했다.

카를로 보로메오 대주교는 트렌토 공의회에 참석하여 가톨릭개혁 운동을 이끌었으며 1560년 비오 4세에 의해 추기경으로, 1564년에는 밀라노 대주교로 임명되었다. 교황 비오 4세의 사망 이후에는 밀라노로 돌아와 트렌토 공의회에서 결정한 법령들을 실천에 옮겼다. 중점 사업은 청빈의 삶을 살면서 가난한 이들을 보살피는 일이었다. 그는 1562~63년에 재개된 트렌토 공의회에서 미사 중의 성체성사*가 그리스도의 실제 희생임을 명백히 했으며 이는 가톨릭과 개신교의 가장 큰 차이가 되었다.

카를로 보로메오 대주교는 1569~70년 밀라노의 대기근 때와 페스트가 만연했던 1576~77년에 페스트를 멈춰달라는 간절한 기도를 신자들과 함께 바치고 그리스도를 못 박은 십자가를 모시고 맨발로 행렬했다고 전해진다. 귀족들이 흑사병을 피해 모두 피신했을 때에도 끝까지 밀라노에 남아 병자들을 일일이 찾아가 위로하며 병자성사를 주었고, 식량을 나누어주며 흑사병 예방법을 가르쳤다. 그는 프란치스코회의 카푸친 작은형제회를 후원했으며 카라바조의 그림에 맨발이 자주 등장하는 것은 앞서 언급했듯이 카를로 보로메오와 카푸친 작은형제회의 영향일 수 있다.

성 카를로에 관한 가장 유명한 그림은 다니엘레 크레스피Daniele Crespi, 1598~1630가 그린 「식사 중인 성 카를로」(252쪽)다. 빵 한 접시에 포도주만 있는 테이블에서 식사하며 책을 읽고 있는 장면인데 한 손에는 빵을 들고 있고, 다른 손으로는 수건으로 얼굴을 닦고 있다. 장식 없는 방의 벽에는 십자가가 있고, 그 밑에 테이블보가 덮인 작은 테이블이 보이는데 아마도 혼자서 미사를 드릴 때 사용한 제대로 보인다.

다니엘레 크레스피
「식사 중인 성 카를로」
1628~29년, 190×265cm
밀라노 산타 마리아 델라 파시오네

* 가톨릭 교회의 일곱 성사 가운데 하나. 밀떡과 포도주가 미사를 통해
 성체와 성혈이 되며, 그 성체를 받아들인 신자들은 그리스도의 구원의
 약속을 다시 한번 확인하게 된다.

카를로 보로메오의 부친은 질베르토 보로메오로 아로나의 백작이고, 어머니 마르게리타 데 메디치는 교황 비오 4세의 여동생이다. 부친은 백작이고 모친은 메디치 출신이며 외삼촌은 교황이니 이탈리아 최고의 명문 출신이다. 그런 그가 대주교라는 지위에 있으면서 빈자의 삶을 살았으니 행동하는 개혁 운동가라 부를 수 있을 것이다.

페데리코 보로메오

카라바조가 로마에서 기라성 같은 고위 성직자들과 후원자들을 만날 수 있었던 것은 페데리코 보로메오1564~1631 덕이 컸다. 카를로 보로메오의 뒤를 이어 루터의 종교개혁이 발단이 된 가톨릭개혁 운동의 지도자로서 그 역시 개혁정신을 직접 실천했고『성화론』 *De Pictura Sacra*이라는 저서를 통해 카라바조와 당대 미술가들의 성화 제작에 영향을 미쳤다.

부친은 3세 때 세상을 떠났고 그에게 가장 많은 영향을 미친 사람은 사촌형 카를로 보로메오로 그의 권유로 성직자가 되었다. 파비아대학에서 신학을 공부했으며, 1586년 로마로 건너가 오라토리오회 설립자 필립보 네리를 만났고, 1587년 교황 식스토 5세에 의해 추기경으로 임명되었다. 필립보 네리의 추천을 받은 교황 클레멘스 8세에 의해 1595년 31세 나이에 밀라노 대주교가 된 그는 트렌토 공의회에서 결정된 조항들을 실제 신앙생활에서 실천하는 일에 힘썼다.

페데리코 보로메오는 카라바조의 가장 중요한 후원자였다. 1609년 암브로시아나 도서관을 개관했고, 1618년에는 '암브로시아나 회화관'Quadreria Ambrosiana이라고 불린 전시관도 개관했는데 그것이 오늘날 밀라노의 유서 깊은 암브로시아나 미술관이다. 미술의 중요성을 인식한 그는 1621년에는 암브로시아나 아카데미아를 설립하여 미술가를 양성하기도 했다.

페데리코 보로메오는 23세였던 1587년 로마로 건너온 그해에 추기경이 되었다. 1595년 밀라노 대주교로 임명되었으며 이후 밀라노에서 잠시 지내다가 그해에 다시 로마로 돌아와서 1601년까지 머물렀다. 1592년 카라바조가 로마에서 활동을 시작한 시기에 그의 가장 중요한 후원자 페데리코 보로메오도 같은 도시에서 지낸 것이다.* 이들이 로마에

* 페데리코 보로메오는 1586~95년, 1597~1601년 로마에 체류했다.
 카라바조가 로마로 건너와 활동한 시기다. 카라바조는 페데리코
 보로메오와 만날 수 있었고, 당시 로마에서 가난한 이들을 돕는
 오라토리오회의 창설자인 필립보 네리와도 접촉했는데 일개 화가였던

페데리코 보로메오는 카를로 보로메오의 뒤를 이어 루터의 종교개혁이 발단이 된 가톨릭개혁 운동의 지도자로서 그 역시 개혁정신을 직접 실천했고 『성화론』이라는 저서를 통해 카라바조와 당대 미술가들의 성화 제작에 영향을 미쳤다.

서 화가와 고위 성직자의 신분으로 만났을 때 밀라노라는 공통점이 있었고, 카라바조의 놀라운 그림 실력은 페데리코 보로메오의 관심을 끌기에 충분했을 것이다. 게다가 카라바조의 숙부 루도비코는 밀라노 교구청에서 근무하다가 카라바조가 로마로 상경했을 무렵 로마에 왔으므로 카라바조를 페데리코 보로메오 대주교에게 소개한 인물이 바로 숙부였을 가능성도 있다.

1597년과 1601년 사이에 로마에서 카라바조의 첫 공공미술품인 성 루이지 프란체시 성당Chiesa di San Luigi Francesi의 「마태오의 소명」(128쪽)을 시작으로 산타 마리아 델 포폴로 성당의 체라시 경당에 대희년 기념을 위한 「성 베드로의 순교」(144쪽)와 「사울의 개종」(148쪽)의 주문이 결정되었다. 대희년을 기념한 이 역사적인 공공미술 작업에 카라바조가 참여할 수 있었던 것은 추기경 보로메오를 비롯한 후원자들의 도움 없이는 불가능했을 것이다.

카라바조의 대표작 「과일 바구니」(86쪽)가 페데리코 보로메오가 설립한 밀라노의 암브로시아나 미술관으로 가게 된 이유는 당시 로마의 추기경이자 카라바조의 열렬한 지지자였던 델 몬테 추기경이 보로메오 대주교에게 이 그림을 선물했기 때문이었다. 앞서 언급했듯이 이 그림은 암브로시아나 미술관의 브로셔 표지를 십수 년째 독차지하고 있다. 카라바조의 주변에는 이처럼 당시 교황청을 움직이던 고위 성직자들과 귀족들이 있었고 이들은 적어도 한두 명의 교황을 배출한 유서 깊은 가문 사람들이었다.

당시 많은 고위 성직자가 그러했듯이 페데리코 보로메오도 성화에 각별한 관심이 있었다. 그는 단순한 후원자 수준을 넘어서 미술대학을 설립했으며 『성화론』이라는 저서를 집필했다. 당시 성화는 가톨릭교회의 정신을 표현하는 중요한 수단이었으므로 고위 성직자들이 성화에 관심을 갖는 것은 당연한 일이었다.

페데리코 보로메오는 성화 외에 정물화에도 관심이 많아서 자신의 궁정에 그 유명한 플랑드르의 거장 피터르 브뤼헐의 아들 얀 브뤼헐을 초청해 작업하게 했는가 하면 그를 통해 플랑드르 회화와 판화를 모으기도 했다.

밀라노의 보로메오 가문은 피렌체의 메디치 가문과도 혈연관계를 맺고 있었다. 카를

카라바조가 이처럼 중요한 인물들과 교류할 수 있었던 것은 페데리코 보로메오가 있었기에 가능했다. 페데리코 보로메오와 필립보 네리는 매우 가까운 사이였으므로 카라바조가 자연스럽게 이들의 모임에 동참할 수 있었던 것이다. 이에 대한 정보는 M. Calvesi, *Op. Cit.*, p.221, 각주 100를 참조할 것.

로 보로메오의 모친이 교황 비오 4세Giovanni Angelo Medici, 1499~1565*의 여동생인 마르게리타 메디치였으니 성 카를로에게는 메디치가의 피가 흐르고 있었던 것이다. 보로메오 가문과 메디치 가문의 관계는 페르디난도 메디치 1세와 그의 부인 크리스티나가 페데리코 보로메오 대주교에게 보낸 편지가 97통이나 남아 있다는 사실로도 확인할 수 있다. 1595년 페데리코 보로메오가 밀라노 대주교로 임명되었을 때 그의 일기에서 오라토리오회의 설립자 필립보 네리와 알렉산드로 데 메디치 추기경이 조언을 했다고 기록했다. 이들 모두 카라바조가 인연을 맺은 인물 혹은 가문들이다.

카라바조가 활동한 시기의 가장 중요한 정치·사회·종교적 이슈는 루터의 종교개혁의 발단이 된 가톨릭교회의 문제를 풀어나가는 것이었다. 초대교회 이래 교황 중심의 단일 체제를 유지해왔던 교회가 개신교와 가톨릭으로 양분되자 가톨릭교회는 이를 극복하기 위해 가톨릭개혁 운동을 전개했다. 이에 대한 해결책을 모색하기 위해 이탈리아 북부의 트렌토에서 가톨릭의 지도자들이 한자리에 모여 공의회를 개최했는데 이것이 바로 18년1545~63에 걸쳐 진행된 트렌토 공의회다.** 이 공의회 이후 오늘날까지 제1차 바티칸 공의회1869~70와 제2차 바티칸 공의회1962~65만 열렸으니 그 중요성을 짐작할 수 있다.

이 공의회를 전후로 가톨릭교회는 개혁운동을 전개했는데 이를 가리켜 루터의 종교개혁에 대응한 가톨릭의 반종교개혁 혹은 가톨릭개혁이라고 부른다. 트렌토 공의회는 1563년 12월 3~4일에 열린 제25회기에서 미술에 대한 입장을 밝혔는데, 그 내용은 두 쪽 정도의 많지 않은 분량이지만 그 영향력은 매우 컸다.

"성인들에게 바치는 청원 기도, 성인과 성인의 유해 공경 그리고 성화상"이라는 소제목 하에 가톨릭교회는 전통적으로 내려온 성인 공경을 프로테스탄트가 우상숭배라고 주장한 것에 대한 반대 입장을 분명히 했다. 또한 성모 공경에 대해서 "그리스도와 하느님의 어머니 동정 마리아와 그밖의 성인들의 성화는 성당 안에 모셔서 보존해야 한다. 성화상을 공경한다는 것은, 그 자체를 신뢰하면서 성화상에게 무엇인가를 청해야 하기 때문이 아니라 그 성화상들이 표현하고 있는 바를 공경하는 것이다. 그러므로 그 앞에서 모자를 벗고 거기에 입을 맞추며 경배를 올릴 때, 우리는 성화상들을 통하여 그리스도

* 1563년 트렌토 공의회를 종료한 교황이다. 그는 프랑스의 왕비
 카타리나 데 메디치의 지지를 받았다. 그의 형 잔 자코모(Gian
 Giacomo)는 성 카를로의 외삼촌이었으니 밀라노의 보로메오 가문과
 연결되어 있었다.
** 햇수로는 18년 동안 열렸지만 실질적으로 개최된 것은 세 시기로
 트렌토에서 개최되어(1545~47), 볼로냐에서 다시 열렸으며(1547)
 이후 다시 트렌토에서 두 차례(1551~52, 1561~63) 열렸다.

를 흠숭하는 것이고 성화가 표현하는 성인들을 공경하는 것이다. 이 모든 것은 성화상 공경 반대자들을 거슬러 공의회들, 특히 제2차 니케아 공의회의 교령들에서 이미 규정한 바 있는 사안이다."[*]

이 공의회 조항은 가톨릭교회에 들어가면 볼 수 있는 수많은 성화들이 제작된 근거가 되는 교회의 공식 입장이다. 트렌토 공의회는 성화를 제작함에 있어서 어떠한 남용도 있어서는 안 된다고 주의를 주었다.

"거짓 교리를 설명하거나 단순한 사람들에게 오류의 기회를 제공할 만한 그 어떤 성화들도 전시되지 말아야 할 것이다. 모든 미신적인 요소와 돈을 위한 추잡한 행위들, 모든 무례한 행위는 추방되고 제한되며 금지되어야 할 것이다. 그리하여 성화상을 유혹적인 그림으로 그리거나 장식하는 것을 막고자 한다."

이 같은 공의회의 기본 지침을 바탕으로 각 교구의 주교들은 나름의 성화에 대한 가르침을 구체화한 교령을 제정하고, 책으로 써서 알리기도 했다. 그 대표적인 것이 밀라노 대주교 페데리코 보로메오의 『성화론』과 볼로냐 주교 팔레오티의 『성화와 세속화에 관한 강연』이다.[**] 공교롭게도 가톨릭개혁 시기에 성장한 밀라노와 볼로냐의 두 화가 카라바조와 안니발레 카라치는 바로크 양식을 탄생시킨 양대 산맥이 되었으니 바로크 양식의 뿌리가 가톨릭개혁 미술에 있음을 알 수 있다.

페데리코 보로메오의 『성화론』

이제 카라바조에게 직접적인 영향을 미쳤을 페데리코 보로메오가 집필한 『성화론』을 소개하고자 한다. 가톨릭개혁 시기에 성화에 관한 가장 중요한 저술을 남긴 볼로냐의 팔레오티 대주교는 이미 집필 과정에서 밀라노의 대주교 카를로 보로메오와 서신을 통해 의견을 교류한 바 있다. 두 사람 모두 트렌토 공의회에 참석했고, 밀라노와 볼로냐라는 중요한 대교구의 대주교이자 추기경으로 영향력이 큰 인물들이었다.

카를로 보로메오는 1573년 세 번째 교구회의Concilio Provinciale를 개최했다. 여기에서 사제, 교회 관계자, 건축가, 미술가, 장인들이 교회의 장식과 가구, 인테리어에서 지켜야 하

[*] 주세페 알베리고 엮음, 김영국 외 옮김, 『보편 공의회 문헌집
 제3권: 트렌토 공의회, 제1차 바티칸 공의회』, 가톨릭출판사, 2006,
 773~775쪽.
[**] 카라바조와 가톨릭미술에 대한 논문은 고종희, 「반종교개혁이 16세기
 중후반에 미친 영향」, 『미술사학보』, 2004, 147~175쪽.

거나 금지해야 할 사항을 밝혔다. 이것을 정리한 것이 바로 1577년에 출간된 『교회의 성물 제작과 설치에 관한 지침서』*Instructionum fabricae et supellectlis scclesiasticae libri duo*다.[*] 1578년 팔레오티는 카를로 보로메오에게 "밀라노에서는 성화의 남용을 방지하기 위해 화가들에게 어떤 경고를 하고 있는지"를 서신으로 문의했다. 이 무렵 카를로 보로메오는 성화에 관한 입장을 밀라노 교구에 제시했다.

카를로 보로메오의 후계자인 페데리코 보로메오는 『성화론』이라는 책을 집필할 정도로 종교화에 관심이 많았다. 그의 책은 당시 성화의 목적과 구성, 성화 제작 시 지켜야 할 것과 피해야 할 것 등에 대해서 쓴 일종의 성화 제작을 위한 지침서로, 선임자였던 카를로 보로메오가 집필한 지침서의 완성본이라 할 수 있다.

페데리코 보로메오의 이 책은 당시 가톨릭개혁 운동을 이끈 교회의 최고 책임자인 대주교가 종교미술에 대한 생각을 담은 것이라는 점에서 흥미롭다. 또한 지침서의 저자가 카라바조의 가장 중요한 후원자였다는 점에서 카라바조의 그림을 이해하는 열쇠가 될 수 있다. 당시 종교미술은 제작 목적과 기능이 분명했으므로 이런 지침서가 존재했다는 것을 이해할 수는 있으나 1세기 전 미켈란젤로에게 이런 규칙서를 보여주며 준수하라고 했다면 불같이 화를 내지 않았을까. 그에게 중요한 것은 미술의 규칙이나 교회의 권력에 대한 순응이 아니라 자신의 생각을 담은 작품을 탄생시키는 것이었기 때문이다. 하지만 카라바조는 완전히 달라진 교회 환경에서 자연주의와 테네브리즘이라는 새로운 양식을 탄생시켰으니 두 작가 모두 세기의 작가들임에는 틀림이 없다.

페데리코 보로메오의 『성화론』의 구성은 제1권과 제2권으로 이루어졌다. 이 책은 각 장마다 주제를 정하고 설명했다.

"회화, 조각 그리고 건축 아카데미를 설립하면서 인간적인 동기는 없었으며 단지 미술 분야에서 신성한 작업을 할 수 있는 최상의 작가들을 준비시키는 데 그 목적이 있다. 많은 미술가들이 성화를 그리면서 세속화와 구분하지 않아서 성화에 등장하는 신적 신비와 인간적 사건을 구분하지 않는가 하면 성화 속 성전이나 주택을 그릴 때에도 일반 미술을 적용하는 사례가 많다."[**]

페데리코 보로메오는 서문에서 이 같은 문제점을 바로 잡기 위해 아카데미를 설립한다고 그 취지를 밝혔다. 16, 17세기에 로마·볼로냐·밀라노 등에 유서 깊은 미술 아카데미

[*] 회화에 관한 내용은 제1권의 「성화 이미지」(De Sacris imaginibus
 picturisve)에서 다룬다. 회화가 차지하는 부분은 극히 제한적이지만
 그의 후계자이자 사촌 동생인 페데리코 보로메오에게 영향을 미쳤다.
[**] 이 장에서 인용한 『성화론』의 내용은 F. Borromeo, *De Pictura Sacra*,
 Milano, 1624를 저본으로 한다.

가 설립된 동기에는 이 같은 종교적 이유가 있었음을 알 수 있다. 이 지침서에 소개된 몇 가지 흥미로운 주제를 소개하면서 이들 규정이 카라바조의 그림에 어떤 영향을 미쳤을지를 살펴보겠다.

제1권 제6장 나체에 관하여

"신비를 드러내는 데 반드시 필요한 경우가 아니거나, 영혼에 해를 입힐 수 있다고 판단되거나, 감상자의 신앙심을 약화시킬 여지가 있을 경우에는 나체 그림은 피하는 것이 좋다. 실제로 길거리나 광장에서 나체로 다니는 남녀는 없다. 이미 고대의 그리스 로마인들도 누드를 그릴 경우 천으로 적절히 가리곤 했다. 따라서 성모 마리아가 아기 예수를 수유할 때 가슴과 목을 드러내는 것은 부적절sconvenienza하다."

카라바조의 그림 「뱀의 마돈나」(223쪽)에서 성모 마리아는 가슴이 노출된 모습인데 결국 이 그림은 철거되는 운명을 맞았고 그 이유는 '부적절'이었다.

제1권 제7장 의상에 관하여

"각각의 인물에 적합한 의복을 그리는 것은 중요하다. 성인을 그릴 때 고대 의상을 입은 것으로 그릴 필요는 없으며, 귀족의 모습으로 그려서도 안 된다. 귀족인지 평민인지 각 인물의 계급을 이해한 후 현 시대의 복장으로 꼼꼼하게 그리는 것이 좋다. 성스러운 이미지를 그리면서 베일을 지나치게 과장하거나 바람에 심하게 나부끼게 하여 과시하거나 억지스런 느낌을 주어서는 안 된다. 성녀를 그릴 때 머리를 귀금속으로 장식하는 것은 좋지 않다. 우리 도시에서 존경받는 귀부인들이 실제로 이런 장식을 하지 않듯이 화가는 그들의 붓으로 거짓을 그릴 뿐만 아니라 존경받을 성인을 욕되게 하는 바람에 교회의 교부教父와 박사들이 비난한 바 있다."

트렌토 공의회의 성화상에 관한 지침에 비해 자체적으로 작성한 교구의 지침은 훨씬 더 구체적임을 알 수 있다. 카라바조가 『성경』 속 인물들을 그릴 때 화가와 동시대인들의 복장을 하고 있으며, 화려한 장식을 피하고, 서민들을 가난하고 주름진 얼굴로 그린 것은 이 같은 사항을 준수한 것으로 볼 수 있다. 페데리코 보로메오의 『성화론』은 카라바조 사후 10년인 1620년대에 출판되었으나 이미 책이 나오기 전부터 성화에 대한 생각이 정리되어 있었으므로 카라바조는 후원자의 뜻을 간파하고 참고했을 것이다.

제1권 제8장 젊음과 늙음의 표현에 관하여

"불멸의 미켈란젤로도 죽은 그리스도를 젊은 어머니 품에 안게 한 것은 오류였다. 또한 「최후의 심판」에서 그리스도를 너무 젊게 그린 것은 적절하지 않았다. 그러므로 성인을

알레산드로 알로리
「수산나와 두 노인」
16세기 중반, 202×117cm
캔버스에 유채
디종 마냉 미술관

그릴 때에는 예로부터 전해진 나이에 맞게 그리는 것이 좋다.”

“수산나와 두 노인의 이야기는 비록 『성경』에 기록되어 있어도 수산나를 완전히 나체로 그리는 일은 내가 화가라면 하지 않겠다.”*

알레산드로 알로리Alessandro Allori의 「수산나와 두 노인」(260쪽)은 나체 여인의 머리를 온갖 보석으로 장식하고, 값비싼 천들을 깔고 앉았으며 심지어 늙은 남성들이 여인의 나체에 코를 대고 껴안고 있는 모습이다. 『성경』에는 언급이 없던 강아지까지 등장시켰으니 보로메오 추기경이 금지한 그림의 전형적인 사례를 보는 듯하다. 아무리 교회가 작가들을 통제하려 했어도 교회의 규범과 화가의 상상력이 충돌하는 것은 피할 수 없었던 것 같다.

제1권 제12장 근육질의 운동선수 같은 인체에 대하여

“우리 예술가들이 고대의 관습에서 완전히 벗어나서 자신들이 하고 싶은 본성에만 따른다면, 그리하여 형상을 생생하게 표현하기 위해 걱정·두려움·장엄함을 갖지 않는다면 어떻게 겸손한 신앙을 표현할 수 있겠는가? 게다가 그들은 남성미가 넘쳐서 공경하고 싶은 생각이 들지 않는 형상을 여성을 대신하여 그리기까지 한다. 그림은 문학이나 다른 분야와 마찬가지로 인위성으로 인하여 자연스러운 이미지를 손상시켜서는 안 되며 아름다움과 우아함에 대한 추구로 인하여 이미지의 자연스러움을 소홀히 해서도 안 된다. 아울러 얼굴은 물론 신체의 팔다리도 자연스러워야 한다.

어떤 미술가들은 인체를 육중하고 거칠게 표현하여 성인·성녀가 아니라 운동선수처럼 보이게 하고, 얼굴을 찡그리거나 격정적으로 표현하여 경건함과는 거리가 멀어 보이게 그린다. 또한 신체를 두드러지게 그림으로써 신앙심을 드러내는 대신 재주를 자랑하기도 한다. 때로는 동작과 표현이 격정적이고 잔인하여 군인도 흉내 내지 못할 정도다.”

보로메오 추기경이 비난한 인위적인 표현은 매너리즘 작가들의 그림에서 흔히 볼 수 있는 특징으로 페데리코 보로메오의 시각에서 보면 미켈란젤로의 「천지창조」와 「최후의 심판」도 이에 해당된다고 생각했을 수 있다. 시스티나 경당의 성인이나 예언자 등 거의 모든 인체들은 근육질의 운동선수처럼 표현되었기 때문이다. 펠레그리노 티발디의 「목동들의 경배」(263쪽)도 운동선수 같은 육중한 육체가 등장한 인위성이 강조된 작품인데 이 화가는 공교롭게도 카를로 보로메오가 신임한 화가였다. 이 그림의 상단에 그려

* 수산나와 두 노인에 관한 『구약성경』의 일화를 “인물의 나이에
 관하여”에서 언급한 것은 노인과 젊은 여인의 나이 차 때문인 것으로
 보인다.

진 천사는 카라바조의 「7 자비」(296쪽)에서 등장하며, 전경前景에 그려진 뒷모습의 남성은 카라바조의 「성녀 루치아의 매장」(336쪽)에 나오는 일꾼의 뒷모습에 아이디어를 제공한 것으로 보인다. 카라바조의 작품 중에도 페데리코 보로메오가 염려하는 이 같은 인위성이 표현된 그림들이 상당수 발견된다는 사실이 흥미롭다. 카라바조는 당시 교회 지도자의 미술에 대한 지침을 무조건 수용한 것이 아니라 자신이 원하는 것은 타협하지 않고 과감하게 표현했다.

제2권

페데리코 보로메오는 『성화론』 제2권의 각 장에서 이미지를 그리는 구체적인 방법에 대해 기술했다. 그중 제1장은 성 삼위일체를 표현함에 대한 권고 사항이다.

"하느님은 큰 키에 수염이 있는 공경할 만한 노인으로 그리되 자애로울 뿐만 아니라 벌을 내리실 수도 있는 형상이어야 한다."

이는 미켈란젤로가 그린 「천지창조」의 하느님 형상이 연상된다.

제2장은 그리스도의 형상에 대해 다루었다.

"내 생각에 구세주 예수 그리스도를 그릴 때 예전의 화가들은 오늘날의 화가들에 비해 경건한 느낌이 나게 그렸다. 그들은 공경심과 신비함이 묻어나올 수 있도록 상징이나 문자를 사용하기도 했다."

카라바조의 일련의 작품들 「성 베드로의 순교」 「마태오의 소명」 「의심하는 성 토마스」 「세례자 요한의 참수」 「다윗과 골리앗」 등에서 볼 수 있듯이 카라바조의 그림은 극사실적 표현을 통해 성경의 진실을 보여주는 것에 초점을 두었다. 이는 페데리코 보로메오의 "성화는 역사적 진실에 바탕해서 그려야 하며 이를 왜곡·변형하면 안 된다"는 생각을 반영한 것으로 보인다.

카라바조는 『성경』의 일화를 사실적으로 보여주는 것도 중시했다. 이를테면 성 베드로가 순교하는 장면에서 성인을 흰 대머리의 노인으로 그렸고 늘어진 노인의 피부를 충실하게 재현한 것이 이에 속한다. 반면 「사울의 개종」(148쪽)에서는 사울을 검은 머리의 젊은이로 그렸다. 사울이 젊은 시절 개종했다는 『성경』 내용을 준수한 것이다. 의상과 나이를 비롯하여 십자가에 매달리는 순간조차 가장 진실하게 표현했으며 이 모든 것을 『성경』 내용에서 벗어나지 않게 그린 것이 바로 카라바조 리얼리즘의 핵심이었다.

페데리코 보로메오는 "『성경』의 자료는 사실에 근거하여 장식해야 한다"라며 그가 여러 차례 강조한 "적합성"convenienza과 "부적합성"sconvenienza은 성서 기록을 충실히 지켰는지에 달렸음을 강조했다. 이상을 종합해보면 페데리코 보로메오의 『성화론』은 성화 제작 시 지키거나 금지해야 할 사항을 구체적으로 제시한 성화 제작 지침서라 할 수

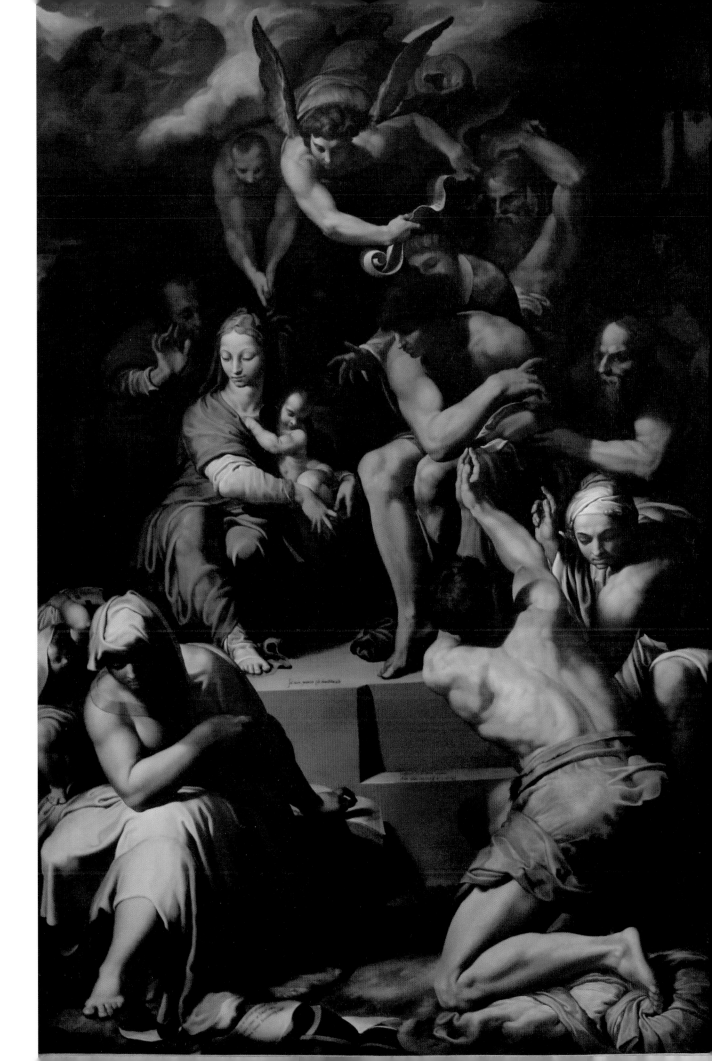

있다.

카라바조의 그림을 보고 있노라면 페데리코 보로메오의 저서를 전반적으로 충실히 반영했다는 생각이 든다. 이를테면 세례자 요한의 참수 장면을 그릴 때는 "어둡고 무서운 감옥을 그리는 것을 잊지 말아야 한다"라고 보로메오는 썼는데 카라바조가 몰타에서 그린 「참수당하는 세례자 요한」(330쪽)을 보면 감옥을 어두침침하게 그렸다. 또한 보로메오가 "순교 장면에서는 천사가 종려나무 가지를 가져오는 장면을 그리라"고 했는데 「마태오의 순교」(134쪽)를 보면 화면 위쪽에 천사가 종려나무를 가지고 날아오는 장면이 있다. 이밖에도 페데리코 보로메오 대주교는 초대교회의 정신으로 돌아갈 것을 권하면서 상징은 그림을 강조하는 데 필요하다고 역설했다. 카라바조는 세례자 요한을 그릴 때 순교의 상징인 양과 함께 늘 붉은 망토를 그렸다. 빛과 어둠에 구원과 죄라는 상징적 의미를 부여했으며, 맨발의 등장도 상징적 의미를 내포하고 있다.*

「성모 마리아의 죽음」(228쪽), 「성 예로니모의 탈혼」(350쪽), 「로사리오 성모」, 「세례자 요한」(182쪽), 「이삭의 희생」(264쪽) 등 카라바조의 많은 작품에 등장하는 붉은색 천이나 붉은색 옷을 입은 성모 마리아와 성인들 역시 부활 또는 승리라는 상징적 의미로 해석할 수 있다. 성모 마리아는 의인화한 교회로, 그의 방을 소박하게 그린 것은 당시 가톨릭개혁 운동을 이끈 교회를 상징적으로 그린 것이다. 카라바조의 그림 속 방들이 장식 없이 그려진 것도 이 같은 교회의 의도를 반영한 것으로 볼 수 있다.

페데리코 보로메오는 미화하는 것은 거짓이자 부자연스러운 것이므로 진실을 표현해야 한다고 했다. 당시 성화는 화려하고 미화된 모습으로 그린 것이 많았는데 그것은 성서와 역사의 왜곡이라고 가톨릭개혁파들은 주장했다. 성화는 겸손과 일상, 진실, 즉 꾸미지 않은 있는 그대로의 모습을 그려야 한다고 공의회는 강력하게 권장했다. 이를테면 성모 마리아가 천사로부터 구세주를 잉태할 것이라는 소식을 들을 때 그려진 집은 궁전처럼 화려해서는 안 된다는 것이다.

안니발레 카라치
「피에타」
1585년, 374×240cm
캔버스에 유채
파르마 갈레아 나지오날레

* 페데리코 보로메오의 『성화론』은 1625년 밀라노에서 출판되었고
 카라바조는 1610년에 사망했으나 페데리코는 이 책의 출판
 이전부터 성화에 대한 생각을 가지고 있었다. 그 이전에 볼로냐의
 주교 팔레오티가 16세기 말 성화에 관한 방대한 저서를 집필한 바
 있고 그 내용을 카를로 보로메오와 공유하는 사이였으므로 사촌
 동생이자 후임자인 페데리코 보로메오는 선임자인 카를로 보로메오와
 팔레오티의 저서에서 상당 부분 영향을 받은 것으로 보인다.

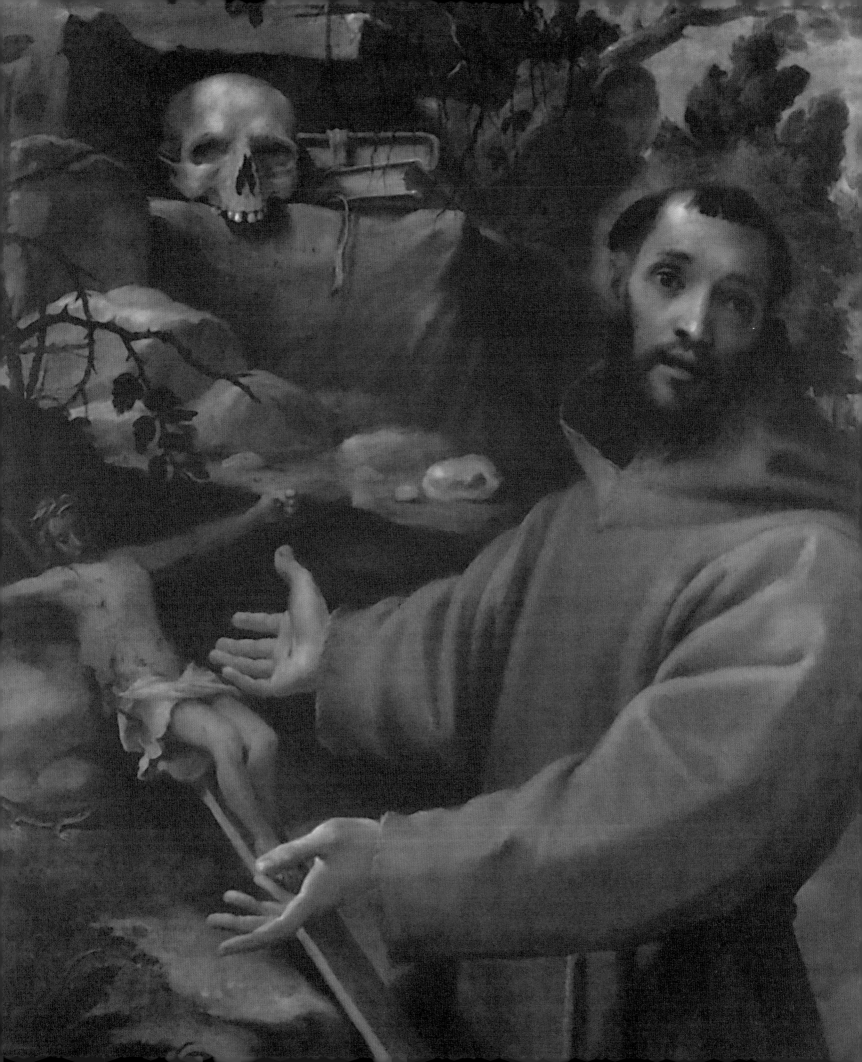

안니발레 카라치
「성 프란치스코」
16세기 후반, 95.8×79cm
캔버스에 유채
로마 코르시니 미술관

볼로냐의 가톨릭개혁 미술과 안니발레 카라치

밀라노에 카라바조가 있었다면 볼로냐에는 안니발레 카라치Annibale Caracci가 있었다. 두 화가 모두 바로크 회화의 선구자로 불린다. 볼로냐는 밀라노, 로마와 함께 당시 가톨릭 개혁 운동의 중심지였다. 안니발레 카라치에게는 사촌형 루도비코Ludovico Caracci와 친형 아고스티노Agostino Caracci가 있었는데 이들 3인의 카라치가家 화가들은 볼로냐에 아카데미아 인캄미나티Accademia degli Incamminati라는 미술학교를 설립했고 교수로 일했다. 이들은 르네상스 거장들의 그림을 판화로 복제하여 학생들을 가르치는 교구敎具로 사용했다. 당시 미술가들은 이처럼 거장들의 복제판화를 통해 형태를 공부했고 그것을 자신들의 작품에 응용하여 새로운 작품으로 탄생시켰다. 바로 카라바조의 방식이기도 하다.

볼로냐에 가면 안니발레를 비롯한 카라치가 미술가들이 장식한 파바궁Palazzo Fava과 마냐니궁Palazzo Magnani 등 아름다운 건축물들이 있다. 이들 궁의 벽에는 고대 신화를 주제로 한 나체 그림들로 가득하다. 앞서 볼로냐에서는 팔레오티 대주교가 종교 미술의 매뉴얼이라 할 수 있는 『성화와 세속화에 관한 강연』에서 피해야 할 그림 유형에 대해서 언급한 바 있었는데도 불구하고 이곳 궁에 그려진 그림들은 신화를 주제로 한 그림이긴 하지만 금지해야 할 '부적합' 또는 '남용'의 사례들로 가득하다. 이 같은 강력한 저서를 낸 볼로냐에서조차 종교미술 이외의 분야에서는 교회의 지침이 영향력을 미치지 못했음을 보여준다.

안니발레 카라치의 대표적인 가톨릭개혁 그림은 「피에타」(267쪽)로 팔레오티 대주교의 저서 출판 2년 후인 1585년에 제작되었다. 그림 속 인물들은 그리스도의 주검 앞에서 슬퍼하고 있는 모습이다. 그리스도 앞에 무릎을 꿇고 두 손을 들고 있는 인물은 복장으로 보아 성 프란치스코다. 그는 관객을 향해 슬픔에 동참해주기를 권하는 모습으로 그려졌다. 그리스도 뒤에서 실신한 성모 마리아의 쭉 뻗은 왼팔과 꺾인 손, 얼굴 등은 카라바조의 「성모 마리아의 죽음」(228쪽)에 그려진 성모를 연상시킨다. 카라바조가 밀라노에서 도제 생활을 끝내고 로마로 가는 길에 볼로냐에 들러서 안니발레 카라치의 작품들을 보았을 가능성이 있다.

안니발레 카라치도 「성 프란치스코」(268쪽)를 그렸다. 가톨릭개혁 운동 당시 성 프란치스코의 그림이 이탈리아 중북부 지역에서 특별히 많이 그려졌다. 여기서 성인은 앞서 소개한 「피에타」와 마찬가지로 두 팔로 관객을 십자가로 인도하는 제스처를 취하고 있으며 눈빛이 간절하다. 이 그림은 "화가의 의무와 목적은 설교와 마찬가지다" "성화의 목적은 대중을 좋은 길로 인도하는 데에 있다"라는 볼로냐의 대주교 팔레오티가 쓴 글을 시각화한 것처럼 보인다.

안니발레 카라치
「바쿠스와 아리안나의 승리」
1597~1602년
프레스코 벽화
로마 파르네세궁

안니발레 카라치와 바로크 양식의 탄생*

1595년 안니발레 카라치는 파르네세 가문의 초청으로 로마로 건너가서 사망한 1609년까지 생애 마지막 15년을 로마에서 지냈다. 카라바조는 조금 더 먼저인 1592년경 로마로 건너가 1606년까지 지냈으니 바로크 양식을 탄생시킨 두 거장이 거의 같은 시기에 로마에서 체류했다. 안니발레 카라치를 초청한 파르네세는 교황 바오로 4세의 가문으로 당시 로마에서 가장 강력한 예술 후원자 가문이었다. 미켈란젤로가 시스티나 경당에 천장화를 그렸다면 라파엘로는 파르네세궁의 회랑에 천장화를 그렸으며, 라파엘로의 이 작품은 바로크로 향하는 길을 열었다는 점에서 매우 중요하다.

안니발레 카라치는 1597년부터 1600년까지 파르네세궁 회랑을 장식했다. 80여 년 전 같은 궁에 라파엘로가 그린 그림의 완결판이라 해도 좋을 것이다. 그림의 주제는 바쿠스와 비너스를 비롯한 그리스 신화였다. 대표적인 작품이 「바쿠스와 아리안나의 승리」(270쪽)다. 미술사에서는 안니발레 카라치가 파르네세궁에 그린 그림을 바로크 회화의 시작으로 보고 있다.** 이들 작품은 경쾌함, 운동감, 과감한 나체를 비롯한 인물 표현 등이 절정에 달했다.

로마에서 시작된 안니발레 카라치와 카라바조의 작품들은 바로크의 두 갈래를 보여준다. 전자는 밝고 경쾌하며 운동감 넘치는 화려한 양식의 바로크이고, 후자는 사실적인 표현과 테네브리즘이라 불리는 강한 명암법에 바탕을 둔 자연주의 양식의 바로크다. 루벤스가 전자에 가깝다면 렘브란트, 벨라스케스, 페르메이르는 후자에 가깝다. 하지만 그 경계는 명확하지 않아서 루벤스를 비롯한 많은 화가가 이 두 양식을 자유롭게 넘나들었다.

16세기 말부터 로마에는 미술·문학·라이프 스타일에서 새로운 경향이 나타났다. 그것은 네덜란드 미술사학자 보슐루Anton Boschloo, 1938~2014의 표현에 의하면 "자기확신"Self-assurance으로, 불안했던 종교개혁의 위기에서 벗어나 가톨릭 세계가 안정을 되찾으면서 나타난 승리에 대한 자신감의 표현이었다. 이제 긴장과 종교적 강박관념에서 벗어나 "폼나게 살아보자"fare la bella figura라는 것이다.*** 이것이 바로 안니발레 카라치를 선두로

* 고종희, 「가톨릭개혁 미술과 바로크 양식의 탄생」, 『미술사학』 제23호, 한국미술사교육학회, 2009, 367~370쪽.

** 바로크 양식에 대한 해석은 다양한데 "자연으로의 회귀, 형태의 주관적 표현, 설득의 예술, 세계를 인상 혹은 경험으로 표현하고자 하는 새로운 개념 탄생, 종교적 연대감의 표현"을 들 수 있다. Aa.Vv., *Encyclopedia of World*, vol. II, London, 1958, p.257.

*** A. W. A. Boschloo, *Annibale Carracci in Bologna*, vol. II, Groningen,

로마에서 시작된 안니발레 카라치와 카라바조의 작품들은 바로크의 두 갈래를 보여준다. 전자는 밝고 경쾌하며 운동감 넘치는 화려한 양식의 바로크고, 후자는 사실적인 표현과 테네브리즘이라 불리는 강한 명암법에 바탕을 둔 자연주의 양식의 바로크다.

한 바로크 양식의 동전의 한 면이다. 다른 한 면은 카라바조의 그림으로 상징되는 가톨릭개혁의 정신을 실현하고자 한 그룹으로 이들이 로마의 중심 세력일 때 카라바조의 예술은 유력 인물들의 후원을 받으며 절정에 이르렀고, 교황 바오로 5세가 즉위한 1605년을 기점으로 로마의 미술양식은 화려한 양식의 안니발레 카라치 쪽으로 기울었다.

미술사학자 임영방 역시 안니발레 카라치와 카라바조를 바로크 미술을 떠받치는 두 개의 기둥으로 보았다.* 흔히 안니발레 카라치와 카라바조에 대해 전자는 고전적 경향으로, 후자는 혁신적인 경향으로 대비하지만 두 작가 모두 당대 미술의 흐름에서 벗어나 새로운 길을 모색하려는 혁신성을 보여주었으며 그 방법은 실제에 입각한 사실성에 기초한 것이었다. 아울러 당시 미술은 신자들을 설득시키기 위한 감성의 자극과 웅변적이고 격렬한 표현을 즐겨했는데 이는 가톨릭개혁 미술의 영향이 이어진 것으로 볼 수 있다. 이 같은 특징은 1세기 동안 이어진 바로크 미술의 특징이 되었다.

고전에 바탕을 둔 사실주의로 이상주의적인 새로운 표현을 보여준 안니발레 카라치의 표현은 이후 니콜라 푸생의 고전주의와 루벤스의 자유분방한 스타일로 이어졌다. 안니발레 카라치가 파르네세궁에 그린 오비디우스의 『변신 이야기』에 대해 "반종교개혁의 중압감에서 벗어나 그간 종교적인 구속으로 억눌렸던 삶의 에너지와 활기가 활짝 피어나는 것 같은 그야말로 '삶의 환희'가 넘쳐흐르는 바로크 미술의 생기 있는 분위기를 예고해준다"**라는 임영방의 평은, 안니발레 카라치가 바로크 양식의 두 기둥 중의 하나임을 잘 설명하고 있다. 카라바조의 극사실적 표현과 테네브리즘으로 알려진 강렬한 명암대비법에 의한 회화는 바로크 양식을 받치는 또 하나의 기둥으로서 이후 리베라, 라투르, 벨라스케스를 비롯한 유럽의 바로크 화가들로 이어졌다.

Wolters-Noordhoff, 1974, p.158.
* 임영방, 『바로크: 17세기 미술을 중심으로』, 한길아트, 2011, 282쪽.
** 같은 책, 285쪽.

CARAVAGGIO

Ⅳ · 하늘의 별이 되다

살인과 도주

불길한 징조들

1604년경 마르케 지방의 여행을 마치고 로마로 돌아온 카라바조는 크고 작은 소송에 휘말렸다. 공증인 마리아노 파스콸로네Mariano Pasqualone는 카라바조의 칼에 찔려 부상을 당했다. 이로 인해 카라바조는 1605년 7월 29일 제노바로 도주했고, 파스콸로네가 소송을 제기했으나 카라바조는 후견인들의 도움으로 8월 26일 소송이 취하되었다. 빈첸초 주스티니아니가 카라바조에게 신임장을 써주고, 카라바조의 최고의 후견인 델 몬테 추기경까지 애를 쓴 덕분에 교황 바오로 5세의 조카인 시피오네 보르게세 추기경이 집무를 보던 퀴리날레궁Palazzo Quirinale에서 소송 취하 판결이 내려졌다. 오늘날 이탈리아의 대통령궁으로 쓰이고 있는 바로 그 궁이다.

그밖에도 임대료가 밀린 건과 페르시아 사람이 제기한 손해 배상 청구 건, 이전의 소송 취하가 무효가 되는 등 카라바조는 이런저런 소송에 휘말렸다. 이들 사건을 통해 당시 카라바조가 월세 세입자였다는 사실도 알 수 있다. 또한 같은 해 8월 24일 모데나의 대사 체사레 데스테Cesare d'Este는 델 몬테 추기경에게 카라바조가 선급금을 받은 그림을 완성할 것을 촉구하기도 했다. 이에 대해 델 몬테 추기경은 "이 변덕스러운 화가를 그다지 보증하지 못한다. 이 화가는 마르칸토니오 도리아 왕자가 자신의 궁 회랑에 그림을 그려줄 것을 원하여 그림값으로 6,000스쿠디를 주려고 했으나 거의 승낙할 것처럼 하다가 결국은 받아들이지 않았다"라고 증언했다.*

나는 이 기록을 읽고 카라바조의 가장 믿음직한 후견인인 델 몬테 추기경조차 그를 이상한 인간이라고 비난한 사실에 놀랐다. 그러나 결국은 카라바조가 높은 그림값도 거절한 화가임을 증언함으로써 선급금을 받고 작품을 양도하지 않았다는 소송이 카라바조의 가치를 절묘하게 높여주었다는 저자 마리니의 해석에 동감했고, 카라바조에 대한 델 몬테 추기경의 변함없는 지지를 확인할 수 있었다.

운명의 테니스 경기와 살인

살다 보면 누구나 한 번쯤은 운명적인 사건을 겪는다. 이런 일은 보통 자신의 의지와 상관없이 발생한다. 카라바조에게도 운명적인 사건이 발생했다. 바로 살인 사건이다. 이후 그의 삶은 완전히 달라졌다. 교황, 추기경, 귀족들의 칭찬과 후원을 받던 로마 최고의

* 소송 관련 및 당시 로마에서의 상황은 M. Marini, *Op. Cit.*, pp.62~67.

스타작가 카라바조는 하루아침에 도망자 신세가 되어 생애 마지막 4년 동안 이탈리아 남부를 전전하다가 세상을 떠났다. 카라바조의 비극적인 운명은 이 살인 사건에서 시작되었다.

운명의 날은 1606년 5월 28일이었다. 라누초 토마소니Ranuccio Tomassoni라는 사람과 오늘날의 테니스 경기와 유사한 팔라코르다Pallacorda라는 공놀이를 하던 중 싸움이 일어났다. 서로를 칼로 찔렀는데 허벅지를 찔린 상대는 사망했고 카라바조는 부상당했다. 이 테니스 경기에는 카라바조와 라누초의 친구 셋, 라누초 토마소니 본인과 형제와 사촌 그리고 토마소니 부인의 형제 한 명이 참석하여 총 8명이 경기를 했다. 그날은 일요일이었다. 당시에는 칼로 겨루는 결투가 금지되었고 이를 어기면 사형을 포함한 엄벌에 처해졌다고 한다. 이 사건은 고의적인 살인 사건이 아니었고, 두 사람이 다투던 중 우발적으로 발생한 사고였다고 당대 기록은 전하고 있다.

경기에 참석했던 토마소니의 처남 라비니아는 매우 폭력적인 인물이었다고 한다. 당시 상황에 대해 카라바조의 전기를 쓴 발리오네는 "팔라코르다 경기를 하던 중 견해 차이로 상대를 공격했고, 토마소니가 땅에 쓰러지자 카라바조는 칼로 그의 허벅지를 찔렀고 죽음에 이르렀다"*고 기록했다.

벨로리도 카라바조의 전기에서 이 사건에 대해 다음과 같은 기록을 남겼다.

"하루 종일 그림 그리는 일만으로는 그의 불안정한 정신 상태를 가라앉힐 수 없었던지 그는 작업을 마치고 나면 옆구리에 칼을 차고 으스대며 시내에 나타나곤 했다. 그림만 빼고는 무엇이든 다 할 준비가 되어 있는 사람처럼 말이다. 그러던 어느 날 팔라코르다 경기를 하던 중 그의 친구와 진짜 싸움이 벌어졌다. 라켓으로 싸우다가 칼을 집어들어 상대 젊은이를 죽였고, 자신도 부상당했다."**

당시 증언에 따르면 줄리오 스트로치Giulio Strozzi라는 피렌체 귀족에게는 필리데 멜란드로니Fillide Melandroni라는 애인이 있었는데 그녀는 카라바조에 의해 사망한 라누초 토마소니와도 연인 관계였다고 한다. 세 사람이 이른바 삼각관계였던 것이다. 카라바조는 스트로치의 주문으로 이 여인의 초상화도 그렸는데 제목은 「궁정여인 필리데 멜란드로니의 초상화」(279쪽)다.*** 사망한 토마소니에게는 어린 딸도 하나 있었다. 카라바조가

「궁정여인 필리데 멜란드로니의
초상화」
1600~1605년, 66×53cm
베를린 카이저 프리드리히
박물관(유실)

* G. Baglione, *Op. Cit.*, p.138; M. Marini, *Op. Cit.*, 각주 335 참조. 당시 로마의 아카이브 보관소에는 테르니 출신의 토마소니가 로톤다 29에 묻혔다는 기록이 있다. 이 기록은 *Archivio Storico del Vicariato di Roma, San Lorenzo in Lucina, Libro dei morti*, vol. II, 1606~33, f, 2, v. 참조.
** P. Bellori, *Op. Cit.*, pp.224~225.
*** 이 여인의 초상화는 베를린 카이저 프리드리히 뮤지엄에 소장되어 있었으나 제2차 세계대전 때 폭격으로 소실되었고 사진만 남아 있다.

이 여인의 초상화를 그리는 바람에 본의 아니게 세 사람의 삼각관계에 연루되어 비극이 일어난 것이다. 이 사건을 자세히 연구한 마우리치오 마리니에 따르면 팔라코르다 경기를 한 날은 일요일로 상대의 요청에 따라 약속이 정해졌으며 피를 부른 비극이 단순한 우연이 아닌 것으로 추측했다. 이유야 어찌되었든 로마 최고의 스타화가로 자리 잡았고 앞날이 창창했던 카라바조에게는 비극이라는 말 외에 달리 표현할 길이 없었다. 카라바조는 후원자들과 친구들이 있는 로마에 더 이상 머물 수 없었다. 축제는 끝났고 그는 로마라는 화려한 무대에서 내려와 하루아침에 도망자 신세가 되었다.

로마 탈출

카라바조가 결투를 벌인 라누초 토마소니는 라파엘로와 안니발레 카라치의 유명한 벽화가 있는 파르네세궁의 경호를 담당한 귀족 가문 출신 무인이었다. 당시 시스티나 법은 결투를 금지했는데 결투 끝에 사람을 죽였으니 카라바조는 사형을 받을 수 있는 상황이었다. 사형도 두려웠지만 잔인한 토마소니 가문 사람들의 복수를 받는다는 것은 생각만 해도 끔찍한 일이었다.

결투 중 칼에 찔려 부상을 당한 카라바조는 일단 콜론나궁으로 이송되었다. 그곳에는 죄수를 일시적으로 감금하는 수용소가 있었는데 교황 바오로 5세는 카라바조를 그곳에 최대한 오래 머물 수 있게 했다. 보르게세 출신인 이 교황의 조카 시피오네 보르게세가 카라바조를 전폭적으로 후원했음은 여러 차례 언급한 바 있다. 카라바조가 살인 후 후원자들의 영향력이 미치는 곳에 피신할 수 있었던 것은 콜론나 가문을 비롯한 후원자들의 조력이 없었으면 불가능했을 것이다.

첫 피신처는 로마 남쪽의 교황령 경계에 위치한 팔리아노라는 마을로 콜론나 가문의 영지領地였기 때문에 화가의 안전을 보장할 수 있는 곳이었다.* 카라바조의 피신 장소에 대해서 벨로리는 "로마를 탈출하여 돈도 없이 마르조 콜론나 공작의 도움으로 차가롤로 마을에서 입원했다. 이곳에서 파트리치오 가문을 위한 「엠마오에서의 저녁식사」

이 여인을 검색하면 연관 이미지로 카라바조의 「마리아를 개종시키는 마르타」(106쪽), 「홀로페르네스의 목을 베는 유닛」(112쪽), 「알렉산드리아의 성녀 카타리나」(104쪽) 등이 나오는 것이 흥미롭다. 이들 그림 주인공 사이에 동일인이라는 느낌이 있기도 하지만 이에 대한 기록은 찾아볼 수 없었다.

* 카라바조의 후원자들의 친인척 관계 및 피난 경로에 대해서는 M. Marini, *Op. Cit.*, pp.68~72; M. Calvesi, *Op. Cit.*, pp.107~111를 참조.

「엠마오에서의 저녁식사」
1606년, 141×175cm
밀라노 브레라 미술관

(282쪽)를 마무리했고, 「탈혼 중인 막달라 마리아」(289쪽)를 그렸다. 이후 나폴리로 떠났으며 그곳에서도 화가의 이름이 이미 알려져서 일거리를 받았다"라고 기술했다.[*]

카라바조의 동시대 전기작가들은 피신 중에 그린 두 그림이 각기 다른 장소에서 그려진 것으로 기술했으나 마리니는 당시 문헌을 종합하여 카라바조가 이 두 그림을 콜론나 가문의 영지인 팔리아노에서 그린 것으로 추정했다. 「탈혼 중인 막달라 마리아」는 이후 나폴리에 소재한 콜론나 가문에서 소장하다가 개인 콜렉터에게 넘어갔다.[**]

「엠마오에서의 저녁식사」(282쪽)

일요일 오후 엠마오로 가는 두 제자에게 부활한 예수가 나타났다. 하지만 그들은 눈이 열리지 않아 그분을 알아보지 못했다. 엠마오에 도착해서도 예수가 계속 길을 가려고 하자 "저희와 함께 묵으십시오. 저녁때가 되어가고 날도 이미 저물었습니다"라며 두 제자는 그분을 붙들었다. 그들과 함께 식탁에 앉으셨을 때 예수는 빵을 들고 찬미를 드리신 다음 그것을 떼어 그들에게 나누어주셨다. 그러자 그들의 눈이 열려 예수를 알아보았다.[***]

카라바조가 그린 것은 바로 이 순간이다. 깊은 어둠 속에 예수와 두 제자, 여관집 주인 그리고 하녀가 있다. 세 사람은 식탁에 앉았고, 여관 주인과 하녀는 서빙 중이다. 예수는 식사 전 빵에 축복을 내리고 있다. 바로 그 순간 제자들은 그날 오후 동행했던 사람이 바로 부활하신 스승임을 깨달았다. 충격받은 한 제자는 테이블을 두 손으로 꽉 쥐고 있고, 다른 제자는 뒤통수만 보인다.

그림을 자세히 보니 예수 앞의 빵은 두 쪽으로 쪼갠 후 다시 합쳐진 상태인 반면 제자들의 빵은 그대로다. 이 장면은 최후의 만찬을 재현한 것으로 "이는 너희를 위해 내어주는 내 몸이다. 너희는 나를 기억하여 이를 행하여라"라는 『성경』 구절을 그린 것이다. 오늘날 가톨릭교회에서 미사 중에 행하는 성체성사를 연상시킨다. 「로레토의 마돈나」

「엠마오에서의 저녁식사」
1601년, 139×195cm
런던 내셔널 갤러리

[*] 카라바조는 1606년 5월 31일 로마를 떠나 7월까지 로마 근교에 머물다가 9월 23일 콜론나 가문의 영지였던 팔리아노(Paliano)에 도착했다. 벨로리가 차가롤로에 머물렀다고 한 것에 대해 후대 학자들은 잘못된 정보로 보고 있다. P. Bellori, *Op. Cit.*, p.225, 각주 1 참조.

[**] 『콜론나 가문』의 저자 프로스페로 콜론나는 자신의 저서에서 카라바조가 팔리아노의 콜론나 영지에 머물 수 있게 배려해준 코스탄차 콜론나에게 감사의 뜻으로 「탈혼 중인 막달라 마리아」와 「엠마오에서의 저녁식사」를 그려주었다고 썼다. Prospero Colonna, *I Colonna*, Campisano Editore, Roma, 2010, p.130.

[***] 엠마오에서의 저녁식사 이야기는 『신약성경』, 「루카 복음서」, 24장 28~32절.

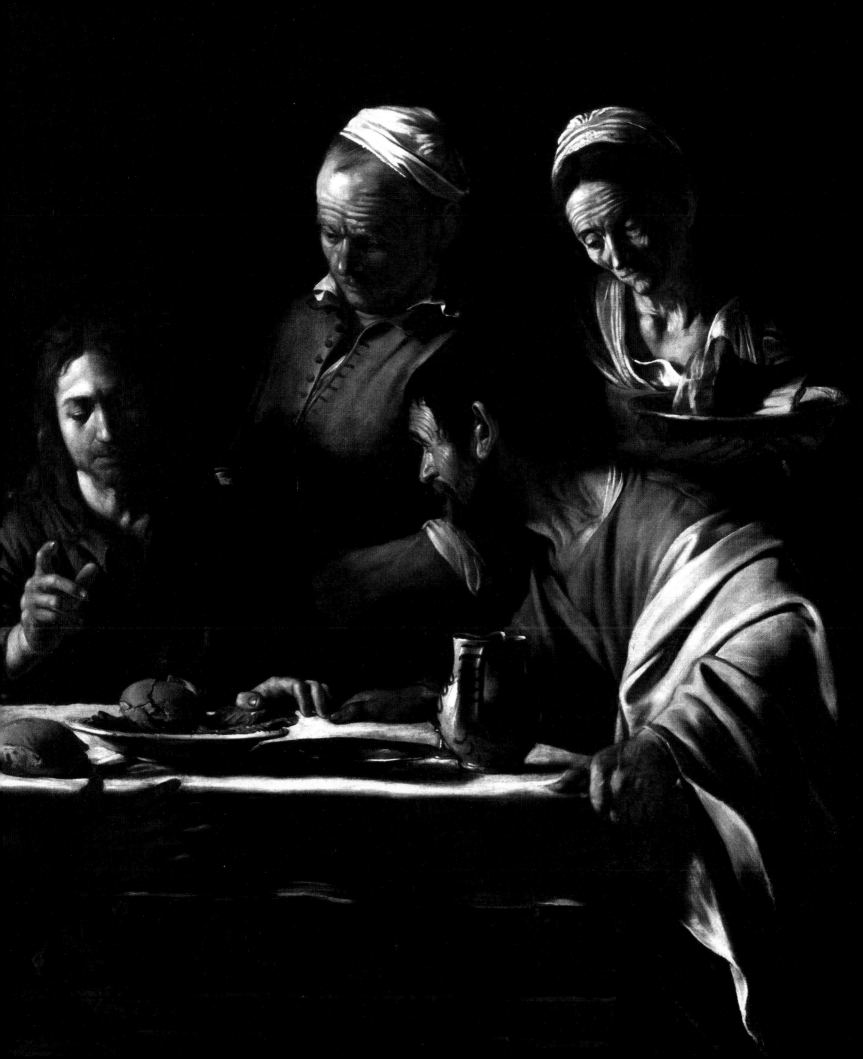

(236쪽)에서 시도한 검은 대기 명암법이 이 작품에서 더욱 섬세해졌다. 인물과 인물 사이에, 그리고 실내 전체에 마치 검은 안개가 낀 것처럼 명암이 부드럽게 퍼져 있고, 모든 시선은 그리스도에게 집중되어 있다. 인물들의 제스처는 자연스럽고, 식탁은 소박하다. 식탁 주변 인물들의 감정은 얼굴보다 손에서 더 잘 드러난다. 오른쪽 제자의 손은 예수의 손에 비해 시커멓고 거칠고, 손톱에 때가 끼었다. 그런데 그의 오른손이 왠지 어색하다. 형태가 확실하게 묘사되지 않았고 둔탁해 보인다. 나는 미술관에서 대가들의 초상화를 감상할 때 특별히 손 모양을 통하여 화가가 직접 그린 것인지 조수에게 맡긴 것인지를 판단하곤 한다. 티치아노 같은 대가는 초상화 주문이 많았기 때문에 교황이나 황제, 군주 등 중요한 고객의 초상화는 그림 전체를 직접 그렸으나 그보다 덜 중요한 고객의 경우 얼굴은 직접 그리지만 손을 비롯한 나머지 부분은 조수에게 맡긴 후 자신이 최종 마무리를 하는 경우도 있었다.

손은 얼굴과 마찬가지로 표정이 있고, 그리기가 어려우며 시간이 오래 걸린다. 티치아노의 초상화 중에는 손이 생동감이 없거나 묘사가 정확하지 않은 작품들이 더러 있다. 초상화의 달인이라고 할 티치아노가 실수했을 리는 없다고 생각한다. 카라바조의 이 작품의 경우 피신 중에 그린 것으로 조수를 채용할 형편은 못 되었을 터이니 원숭이가 나무에서 실수로 떨어진 경우일 것이다.

이 그림에서 빛은 예수의 얼굴과 손, 식탁 위를 통과하여 여관집 주인과 하녀에게 이어진다. 인물들은 상체만 보이고 하체는 검은 대기 속에 잠겼다. 화면 왼쪽 식탁보 아래는 어두워서 형태의 실루엣이 거의 보이지 않는다. 그런데 그곳에 제자의 손이 있다. 팔은 어둠에 묻혀 있고 실처럼 가는 빛 덕분에 손의 윤곽이 희미하게 보인다. 강렬한 빛, 희미한 빛, 바늘구멍만 한 빛, 카라바조는 모든 종류의 빛을 이 그림을 통해 보여주고 있다. 완성된 그림을 보고 화가 자신도 흐뭇했을 것 같다.

"내가 그림은 좀 그리지."

「엠마오에서의 저녁식사」는 살인을 저지른 후 피신 중에 그렸다. 들키면 압송되어 사형을 받을 수도 있는 극도의 스트레스 상황에서 과거에 대한 후회와 앞날에 대한 걱정으로 편할 새가 없었을 것이다. 그런 와중에 이 같은 작품이 나왔다는 사실이 놀랍기만 하다. 인간은 고통스러울 때 비로소 신과 만난다. 극한의 상황에서 카라바조는 그리스도를 만난 것일까. 함께 걸어도 알아보지 못한 예수를 빵을 떼어 놓고 축성하는 순간 비로소 알아봤다는 식탁 위의 제자 중 한 사람은 바로 화가 자신이 아니었을까.

이 그림은 밀라노의 브레라 미술관이 자랑하는 걸작 중의 하나다. 브레라 미술관은 이탈리아 북부 지방을 대표하는 미술관으로 라파엘로, 조반니 벨리니, 피에로 델라 프란체스카를 비롯한 많은 거장의 대표작들을 소장하고 있는데 그중 카라바조의 이 작품은

백미로 꼽힌다.

카라바조는 5년 전에도 「엠마오에서의 저녁식사」(284쪽)를 그렸다. 같은 내용이지만 표현은 많이 다르다. 이 작품은 색채가 밝고 선명하며 인물들이 더 단단해 보인다. 이 작품에서 화가의 사실묘사 능력은 이미 정점에 도달했다. 빵과 포도주 외에도 닭고기와 과일 등 풍성한 식탁은 그 자체로 하나의 정물화다. 오른쪽 제자가 두 팔을 힘껏 벌린 채 놀라는 모습은 카라바조의 관심사가 단축법에 있음을 보여준다.[*] 그런데 카라바조도 이런 극단적 단축법을 그리는 것은 쉽지가 않았는지 오른손은 더 멀리 보이므로 왼손보다 작게 그려야 하지만 손 크기를 비슷하게 그렸다. 앞쪽에 있는 예수님의 손에 비해서도 더 커 보인다.

카라바조는 그림을 그릴 때 드로잉을 미리 하거나 밑그림을 그리지 않고 캔버스에 직접 그린 것으로 알려져 있다. 인물을 그릴 경우 대체로 귀를 비롯한 신체 위치의 일부를 캔버스에 표시한 후 그것을 중심으로 위치를 잡고 그림을 완성해나가는 방식인데, 이 과정에서 약간만 실수를 해도 형태가 이상해지는 결과가 발생한다.[**] 이 그림의 경우 제자의 오른손 크기에서 약간의 실수가 있었던 것으로 보인다.

왼쪽 제자는 얼굴이 거의 보이지 않으나 그가 놀라고 있음을 짐작할 수 있다. 그런데 그가 앉아 있는 의자, 어디서 많이 본 듯하다. 「집필하는 성 마태오」(125쪽) 등 카라바조의 그림에서 자주 등장하는 의자와 닮았다. 빛 덕분에 이 제자의 팔꿈치 쪽 찢어진 옷이 잘 드러나 있다. 여관집 주인이 입은 옷은 당시 모자와 칼라 장식, 걷어붙인 팔의 모습에서 현장감이 물씬 풍긴다. 그가 실제로 알고 있던 누군가의 모습일 수 있다.

방 안의 희미한 담벼락에는 인물들의 그림자가 어려 있다. 첫 번째 「엠마오에서의 저녁식사」(284쪽)에서 카라바조는 이 모든 디테일을 정확하게 그렸다. 반면 피신 중에 그린 「엠마오에서의 저녁식사」(282쪽)의 식탁은 빵과 포도주와 야채 한 접시가 전부다. 디테일보다는 메시지에 주력한 것 같다. 그러나 이 그림에서 어두운 곳에 있는 테이블보의 문양을 그리는 일이야말로 기교가 요구되는 작업이었다.

인간은 고통스러울 때 비로소 신과 만난다. 극한의 상황에서 카라바조는 그리스도를 만난 것일까. 함께 걸어도 알아보지 못한 예수를 빵을 떼어 놓고 축성하는 순간 비로소 알아봤다는 식탁 위의 제자 중 한 사람은 바로 화가 자신이 아니었을까.

수많은 화가가 사실적인 그림을 그렸으나 카라바조의 그림 속 인물들이 특별하게 느껴지는 것은 정중함과 진실함 때문

[*] 원근법이 공간을 투시도법에 의해 입체적으로 그리는 것이라면 단축법은 사물 혹은 인물을 시점과 각도에 따라 입체적으로 그린 것이다.
[**] 카라바조 특유의 그림 제작법은 M. Gregori, "Come dipingere il Caravaggio," in *Caravaggio, Come nascono i capolavori*, Milano, Electa, 1991, pp.13~29.

이다. 그의 그림 속 인물들은 지위의 높고 낮음과 상관없이 존엄성이 느껴진다. 신분이 어떠하든 그들은 그림의 주인공이다. 이 점에서 벨라스케스의 「물장수」, 페르메이르의 「부엌의 하녀」는 카라바조에게 큰 빚을 졌다. 두 점의 「엠마오에서의 저녁식사」는 공통점도 있으나 그린 시기에 따라 작가의 마음 상태가 다름을 보여준다. 5년 전의 그림이 묘사에 충실했다면 후자는 등장인물의 마음에 집중했다. 마음이 변하면 그림도 변한다.

「탈혼 중인 막달라 마리아」(289쪽)

막달라 마리아는 죄와 구원의 주제를 그리기에 적절하다. 카라바조가 그녀를 그린 이유를 정확히 알 수는 없으나 살인 후 느낀 후회와 죄책감 때문이 아니었을까. 이 그림을 이전에 그린 「막달라 마리아」(290쪽)와 비교해보면 이전 작품은 호화스러워 보일 정도다. 이전에도 울다가 지친 여인을 그렸고, 채 마르지 않은 눈물방울을 그렸지만 감상자는 회화의 테크닉과 아름다움에 감탄했지 참회하는 마음을 깊이 느낀 것은 아니었다. 반면 피신 중에 그린 「탈혼 중인 막달라 마리아」는 보는 순간 뭔가로 얻어맞은 듯한 충격이 느껴진다.

탈혼脫魂이란 신에 대한 신앙이 깊어져 신비를 체험하면서 육신의 자연적 상태를 벗어나는 경지에 이르는 것이다. 카라바조는 막달라 마리아가 지은 죄를 울며 회개하다가 마침내 신을 만난 순간을 그렸다. 긴 머리카락과 가슴이 파인 옷만이 그녀가 막달라 마리아임을 암시할 뿐 그녀의 상징물인 보석과 향유병 등은 보이지 않는다. 전통적으로 막달라 마리아를 고급 옷을 입은 여인으로 그린 것과는 달리 이 그림에서 마리아는 장식 없는 무명옷을 입었다.

카라바조가 이 그림을 그린 지 40년이 지나서 베르니니는 「성녀 데레사의 법열」이라는 대형 조각을 제작했는데 탈혼에 빠진 두 성녀의 모습이 많이 닮았다. 카라바조의 그림을 베르니니가 모방했을 가능성이 있다.

「탈혼 중인 막달라 마리아」를 좀더 자세히 보니 입술은 까맣게 탔고, 거의 감긴 눈에서 눈물이 흐르고 있다. 풀어 헤친 머리는 속죄의 의미다. 배경은 희미하지만 윤곽을 알아볼 수 있도록 칠해졌는데 실제로 보면 흙벽 위에 풀이 나 있다. 막달라 마리아가 토굴에 들어가 평생 참회하며 지냈다는 전승傳承을 그린 것으로 보인다. 카라바조는 살인을 하고 피신 중인 상황에서도 회화적 표현을 포기하지 않았다. 대각선의 시원한 구도, 흰색 블라우스와 붉은색 망토의 대비, 섬세한 빛과 그림자에서 절제된 테크닉을 느낄 수 있다. 카라바조의 테크닉이 묘사와 재현의 단계를 넘어 영혼을 전하는 수단으로 바뀌고 있음을 보여준다.

이 그림의 주인공은 실존 인물로 알려졌다. 밀라노의 대주교 성 카를로는 밀라노에 산

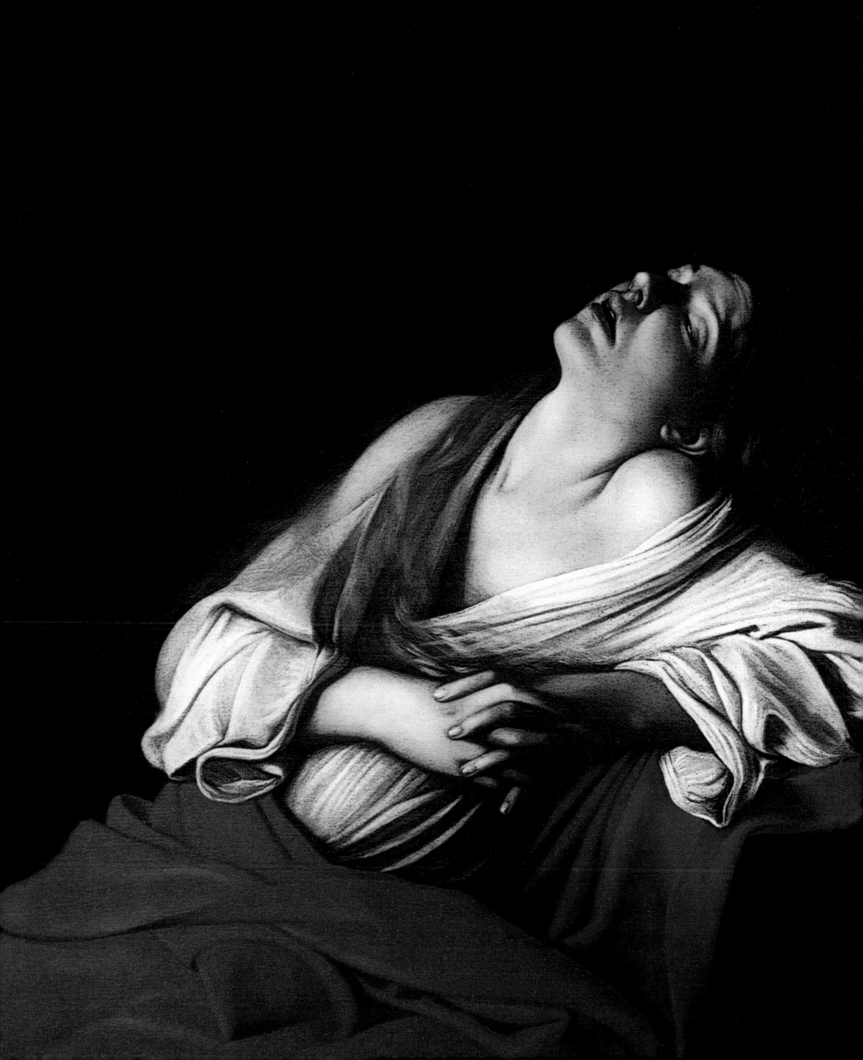

타 마리아 막달레나라는 집을 만들어서 어려움에 처한 여성들이나 창녀들의 쉼터로 사용했다고 한다. 당시 밀라노에는 카타리나 반니Catarina Vanni라는 여인이 있었는데 그녀는 한때 창녀였으나 죄를 뉘우치고 회개의 삶을 살았으며 성인이 되기 전 단계인 복자福者품에 올랐다고 한다. 칼베시는 카라바조의 「성모 마리아의 죽음」(228쪽)에 그려진 성모 마리아와 「7 자비」(296쪽)에서 감옥에 있는 죄수에게 젖을 먹이고 있는 여인이 카타리나 반니라고 주장했다. 「탈혼 중인 막달라 마리아」까지 그림 속 세 여인의 모습을 비교해보면 인상착의가 비슷하여 동일 인물일 수도 있겠다는 생각이 든다.

카타리나 반니는 침대에 누워서 잠을 자지 않았고 나지막한 의자에 앉아서 겨우 눈을 붙일 정도로 고행의 삶을 살았다고 한다. 「성모 마리아의 죽음」의 전경前景에는 막달라 마리아가 나지막한 의자에 앉아서 깜빡 잠든 모습으로 그려져 있는데 그 낮은 의자가 바로 카타리나 반니가 앉았던 의자와 흡사하다고 한다. 그러고 보니 초기에 그린 「막달라 마리아」(290쪽)도 이상할 정도로 낮은 의자에 앉아 있는 것으로 보아 동일 소품을 쓴 것일 수도 있겠다.*

* 　카타리나 반니에 관한 자료는 M. Calvesi, *Op. Cit.*, pp.339~345 참조.

2 나폴리

나폴리로 간 카라바조

카라바조는 팔리아노에서 나폴리로 거처를 옮겼다. 당시 나폴리는 인구 27만 명의 대도시로 유럽에서 가장 큰 도시 중 하나였다. 비슷한 시기 로마 인구가 10만 명쯤 되었으니 유럽의 메트로폴리탄이라 할 만했다. 도시가 바뀌자 카라바조의 작품도 바뀌었다. 당시 나폴리는 친스페인파 인물들이 권력을 잡고 있었다. 스페인은 종교개혁 이후 가톨릭이 더욱 강화된 곳으로 다양한 가톨릭 단체들이 활동하고 있었다. 그래서인지 나폴리에서 제작된 카라바조의 그림들은 전통적인 종교 이미지가 강하게 느껴진다. 이전의 그림도 공공미술의 경우 종교 주제가 대부분이었으나 이들 작품에는 작가의 실험정신이 표현된 반면, 나폴리에서 제작한 그림들은 주문자들의 종교적 요구를 보다 충실히 반영한 것으로 보인다.

「묵주의 마돈나」(295쪽)

카라바조가 팔리아노에서 피신 중이던 1606년 9월 23일 나폴리 왕국의 스페인 관리자 라돌로북Ladolovuch이 그림을 주문했다. 작품을 설치할 장소는 성 도메니코 성당 내에 있는 카라파 콜론나Caraffa Colonna 산티시모 로사리오 경당이었다. 경당 소유주의 성이 카라파 콜론나라는 것은 이 두 가문의 혼인으로 결합한 후손임을 말해준다. 카라바조의 후원자 콜론나 가문은 혼인을 통해 보로메오, 주스티니아니 등 명망 있는 가문들과 연결되었음을 언급한 바 있다. 이로써 카라바조가 살인 후 몸을 숨긴 피신처가 콜론나 가문의 영지였던 팔리아노에 이어 나폴리로 정해진 이유가 분명해졌다. 이들 가문의 보호를 받았던 것이다.

콜론나 가문은 여러 종파가 있는데 그중 나폴리의 이 가문은 레판토 해전의 영웅 마르칸토니오 2세 콜론나의 직계 후손들로서 그의 사위 안토니오 카라파는 장인을 도와 레판토 해전에서 승리하는 데 공헌했다. 이 제단화는 레판토 해전 승리 35주년을 기념하기 위해 안토니오 카라파의 아들 루이지 카라파 콜론나가 주문한 것이다. 그림을 살펴보면 중앙 높은 단상에 성모자가 앉아 있고 이 성당의 주보성인* 성 도메니코가 두 손으로 묵주를 들고 있으며 그 앞에는 신자들이 무릎을 꿇고 두 팔을 들어 성모자에게 간청하는 모습이다. 화면 왼편에 성인의 옷을 잡고 관객을 바라보는 인물이 바로 그림의 주

* 로마 가톨릭교회와 동방 정교회 등에서는 특정한 성인을 보호자로 삼아 존경하며, 그 성인을 통해 하느님께 청원하며, 하느님의 보호를 받을 수 있다고 보는데, 이러한 성인을 수호성인 또는 주보성인이라 한다.

문자인 루이지 카라파 콜론나의 부친으로 마르칸토니오 2세 콜론나의 사위 안토니오 카라파다. 그림을 주문했을 당시 그림 속 인물의 나이는 40대였으나 노인으로 그려진 것은 주문자의 부친 안토니오 카라파가 레판토 해전에 참전한 것을 기념하기 위해서 그렸기 때문이며 참전 시기인 1570년대의 스페인 복장으로 그려졌다. 그림 뒤에는 거대한 기둥이 보이는데 기둥은 이탈리아어로 '콜론나'Colonna로서 작품이 놓일 경당의 가문을 암시한다. 화면 아래쪽에는 묵주를 향해 두 손을 벌려 간청하는 남녀노소가 있다. 이들은 모두 맨발이며 아이만 신발을 신고 있는 것으로 보아 맨발로 그린 것이 의도적이었음을 알 수 있다. 카라바조에게 맨발은 죄를 씻고 새사람이 되고자 하는 의미도 있었으니 신자들은 두 팔을 벌려 성인과 성모자에게 구원을 간청하는 모습으로 볼 수 있다.

신자들이 두 팔을 벌려 간구하는 모습은 로렌초 로토Lorenzo Lotto, 1480~1557가 1542년에 그린 「성 안토니오의 자선」에서도 볼 수 있다.* 로토는 이탈리아 북부의 화가 중 전국적인 유명세를 떨쳤던 몇 안 되는 거장으로 카라바조에게도 영향을 주었다. 1920년 20세의 나이에 카라바조 연구를 시작한 로베르토 롱기는 카라바조가 영향받은 북부의 주요 화가로 로토와 사볼도를 주시한 바 있다. 로토는 일찍이 베네치아를 떠나 이탈리아 북부 지방에서 활동했으며 플랑드르 회화의 정밀한 사실주의에 영향받은 회화를 선보였다. 카라바조는 이탈리아 북부를 여행하면서 로토의 작품을 볼 기회가 여러 차례 있었을 것이다. 카라바조의 「묵주의 마돈나」는 원래 설치할 예정이었던 성 도미니코 성당의 제단에 설치하지 못하고 미술시장으로 나오게 되었으며 거래가 성사되어 플랑드르로 건너가게 되었다.**

「묵주의 마돈나」
1606~1607년, 364.5×294.5cm
비엔나 미술사 박물관

* 로렌초 로토의 「성 안토니오의 자선」은 베네치아에 기근이 들었을 때 수도원이 신자들에게 자선을 베풀 것을 요청하는 의미에서 그렸으며 붉은 옷을 입은 중앙의 남성이 로토의 자화상이라고 한다. 로토의 그림에서 중앙에 그려진 인물은 성 도미니코다. 카라바조 역시 성 도미니코에게 봉헌된 성당에 설치 예정인 제단화를 그렸으나 두 그림의 보다 직접적인 연관관계는 알 수 없다.

** 이와 관련하여 1607년 9월 15일자 서신 두 통이 남아 있다. 하나는 나폴리 주재 만토바의 외교관 오타비오 젠틸리(Ottavio Gentili)의 편지로 만토바 공작에게 이곳 나폴리에 플랑드르 화가가 작품을 구매하기 위해 왔는데 그중 카라바조 작품도 몇 점 있으며 「묵주의 마돈나」도 구매가 가능하다는 것이었다. 다른 하나는 만토바의 궁정화가로 나폴리에 파견된 푸르뷔스(Pourbus)가 9월 25일 쓴 편지로 "이곳에는 카라바조의 최고의 작품들이 있는데 하나는 「묵주의 마돈나」로 값이 400두카토이고 다른 하나는 유딧이 홀로페르네스의 목을 자르는 그림으로 300두카토"라는 기록이다. 당시 나폴리에서는 회화작품이 상업적으로 유통되었으며 그중 카라바조 작품은 컬렉터들의 관심을 끌었음을 보여준다. 이 작품은 1617년 루이 핀손(Louis Finson)이 구입하여 플랑드르로 가져갔다. 그림 구매 기록은 A. O. della Chiesa, *Caravaggio*, Milano, Rizzoli, 1981, p.102.

「7 자비」(296쪽)

나폴리의 골목길을 물어물어 카라바조의 「7 자비」가 있는 곳을 찾아갔다. 이 그림이 있는 곳은 '자비의 피오 몬테'Pio Monte della Misercordia라는 단체의 본부인데 그곳에는 그림이라고는 카라바조의 그림 한 점이 유일했다. 이 한 점의 그림을 보기 위해 많은 사람들이 먼 곳에서 찾아왔으며 티켓도 구매했다. 이 건물은 7가지 자비에 대해 교육시키기 위해 1603년 건축되었으며 7가지 자비는 아래와 같다.

1. 배고픈 사람에게 먹을거리 주기.
2. 목마른 이에게 물 주기.
3. 헐벗은 이에게 옷 입히기.
4. 환자 보살피기.
5. 감옥에 있는 죄수 방문하기.
6. 주인 없는 시신 장례 치러주기.
7. 순례자에게 잠자리 제공하기.

당시 나폴리는 빈부의 격차가 심했는데 이에 대한 문제점을 의식한 몇몇 의식 있는 귀족들이 주도하여 이곳에 '7 자비'를 가르치는 교육기관을 설립했다. 이곳은 소외 계층이 인간의 존엄성을 보장받을 수 있도록 의식주 해결과 의료 치료의 필요성 등을 교육시키는 자발적인 봉사기관이었다.

카라바조의 「7 자비」는 바로 이 기관에 설치한 제단화로 7가지 자비 행위를 그림 속에 담았다. 맨 오른쪽에 한 젊은 여인이 창살 안에 있는 노인에게 젖을 물리고 있다. 배고픈 이에게 먹을거리 주기와 감옥에 있는 죄수 방문하기를 이 한 장면에 담았다. 바로 그 뒤에는 횃불을 들고 있는 사람과 뭔가를 들고 있는 사람이 있는데 자세히 보면 사람의 발바닥이 보인다. 주인 없는 시신을 매장하는 장면이다. 화면 왼쪽 아래에는 상체를 드러낸 남성의 등이 보이는데 그의 바로 앞에 깃털 모자를 쓴 사람이 있으며 자세히 보니 손에 칼을 쥐고 있다. 가난한 이를 만났는데 줄 것이 없어 입고 있던 망토의 반쪽을 잘라준 성 마르티노를 그린 것으로, 헐벗은 사람에게 옷을 주는 장면이다. 화면 왼쪽 중간에 세 사람이 남았는데 그중 한 사람은 물을 마시고 있다. 목마른 자에게 물을 주는 장면이다. 마지막으로 제일 왼쪽에 있는 남성은 손가락으로 그림 밖을 가리키고 있는데 바로 자신의 앞에 서 있는 순례자에게 잘 곳을 마련해주는 여관집 주인이다. 그는 카라바조가 실제로 알고 지내던 식당 주인이라고 한다.

그림 위쪽에는 성모 마리아가 아기 예수를 안고 있다. 카라바조는 늘 그러하듯이 성모

「7 자비」
1606~1607년, 390×260cm
나폴리 자비의 피오 몬테 본부

마리아의 얼굴을 라파엘로나 보티첼리의 그림처럼 이상적인 여인으로 그린 것이 아니라 실존 인물을 그렸다. 나폴리의 미술사학자 니콜라 스피노사Nicola Spinosa의 설명에 따르면 이 여인은 카라바조의 애인 레나라고 한다. 그 아래에는 두 아름다운 천사가 힘찬 모습으로 성모자聖母子를 받치고 하늘에서 내려오고 있다. 그림은 전반적으로 어두침침하여 잘 보이지 않는다. 당시에는 전기가 없던 상태라 건물 안에서 그림이 썩 잘 보이지는 않았을 것이다. 카라바조가 나폴리에서 그린 그림들은 이전의 그림과 달리 여러 인물이 출현한다. 이는 카라바조 특유의 소수의 인물에 집중하던 방식을 이곳 주문자들은 원하지 않았고 전통적 방식의 그림을 원했기 때문인 것으로 보인다. 화면 전체에 검은색이 압도하며 이미지의 일부분만이 빛에 의해 살짝 모습을 드러내고 있다. 카라바조의 그림이 점점 더 어두워지고 있다.

나폴리에서 그린 그림들

「다윗과 골리앗」(300쪽)

미소년 다윗이 거인 골리앗의 머리를 베어 들고 있다. 이마에는 돌에 맞은 자국이 선명하다. 반신상으로 그려서 다윗의 모습이 화면 가득 확대되었고, 골리앗의 머리가 관객의 눈앞에 있으니 관객의 입장에서는 매우 충격적인 그림일 수밖에 없다. 벌린 골리앗의 입에는 침이 아직 남아 있는 듯 이빨이 반짝거리고, 목에서는 피가 철철 흐르는데 아직 숨이 끊기지는 않은 것처럼 보인다. 냉혹한 잔혹성이다. 하지만 화면 밖을 바라보고 있는 다윗의 모습에서는 목을 벤 자의 잔인함은 찾아볼 수 없다. 손에 들고 있는 골리앗의 머리만 없었다면 다윗은 순진무구한 미소년처럼 보일 뻔했다.

「세례자 요한의 머리를 들고 있는 살로메」(302쪽)

헤롯왕은 죽은 동생의 아내 헤로디아와 살았으며 살로메는 헤로디아의 딸이다. 세례자 요한이 헤롯왕에게 동생의 아내와 살아서는 안 된다고 여러 차례 충고하자 헤로디아는 앙심을 품었다. 헤롯왕이 자신의 생일날 잔치상에서 춤을 춘 살로메에게 원하는 것은 무엇이든 들어주겠다고 하자, 헤로디아는 세례자 요한의 목을 달라고 하라며 딸을 사주하여 결국 세례자 요한은 참수당했다.

그림에는 세례자 요한의 잘린 머리를 차마 볼 수 없어 쟁반만 내밀고 고개는 다른 곳을 바라보는 살로메와 지금 막 자른 머리를 집어서 쟁반 위에 올려놓고 있는 사형 집행인, 사악한 인상의 늙은 하녀가 보인다. 사형 집행인의 허리에는 방금 사용한 칼이 꽂혀

있다.

검은 대기 속에서 빛을 받은 인물들은 견고하고 자연스럽다. 빛은 밝고 날카로우며 어둠은 깊으나 명료하다. 강렬한 빛은 살로메와 사형 집행인의 무자비한 침묵을 고발하는 듯하다. 세례자 요한의 목을 담은 금속 쟁반에는 요한의 목에서 떨어진 피가 고이기 시작한다. 누아르 영화의 한 장면을 보는 듯하다.

「채찍질당하는 그리스도」(304쪽)

1606~1607년경 카라바조는 두 점의 「채찍질당하는 그리스도」를 그렸다. 한 점은 나폴리 카포디몬테 박물관에서 소장하고 있고, 다른 한 점은 루앙 보자르 미술관에서 볼 수 있는데 이 작품은 후자다. 한 병사가 그리스도를 기둥에 묶고 있고 다른 병사는 채찍을 내리치기 위해 팔을 힘껏 벌리고 있는데 표정이 무자비한 반면 끈을 묶고 있는 병사는 왠지 그리스도에게 연민의 정을 느끼는 듯이 보인다.

이 그림은 가로가 긴 캔버스에 인물들을 그렸기 때문에 등장인물들은 상체만 보이고 다리 쪽은 보이지 않는 것이 특이하다. 양팔이 기둥에 묶여 있는 그리스도는 단단한 근육질의 몸매로 입고 있던 자주색 겉옷은 벗겨져서 땅에 내팽겨져 있다. 맨살이 드러난 그의 몸은 옷 입은 병사들과 대비되어 모욕감이 들게 만들었으나 몸을 비추고 있는 빛으로 인해 그리스도는 그림에서 가장 빛나는 존재로 부각된다. 이 그림에서도 빛은 가장 중요한 요소인 것이다.

「베드로의 부인否認」(306쪽)

베드로는 안뜰 바깥쪽에 앉아 있었는데 하녀가 그에게 다가와 말했다.

"당신도 저 갈릴래아 사람 예수와 함께 있었지요?" 그러자 베드로는 모든 사람 앞에서, "나는 당신이 무슨 말을 하는지 모르겠소" 하고 부인했다.

베드로가 대문께로 나가자 다른 하녀가 그를 보고 거기에 있는 이들에게 "이 사람은 나자렛 사람 예수와 함께 있었어요" 하고 말했다. 그러자 베드로는 맹세까지 하면서 "나는 그 사람을 알지 못하오" 하고 다시 부인했다.*

세 번째 부인을 하고 나니 곧 닭이 울었다. 베드로는 "닭이 울기 전에 너는 세 번이나 나를 모른다고 할 것이다" 하신 스승의 말씀이 생각나 슬피 울었다는 베드로의 배반에 관한 이야기다. 지금까지 화가들은 이 주제를 그릴 때 닭이 울자 베드로가 슬피 울며 후회하는 모습을 그렸으나 카라바조는 닭이 울기 직전의 상황을 그렸다.

* 『신약성경』, 「마태오 복음서」, 26장 69~72절.

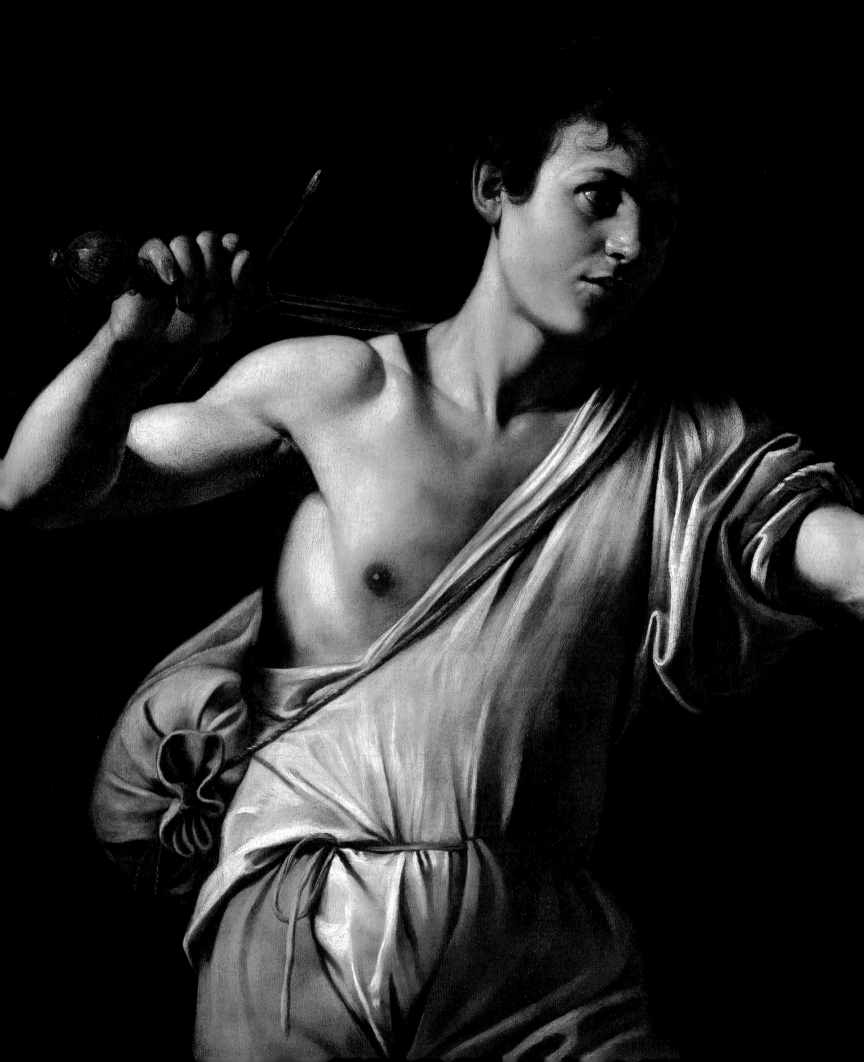

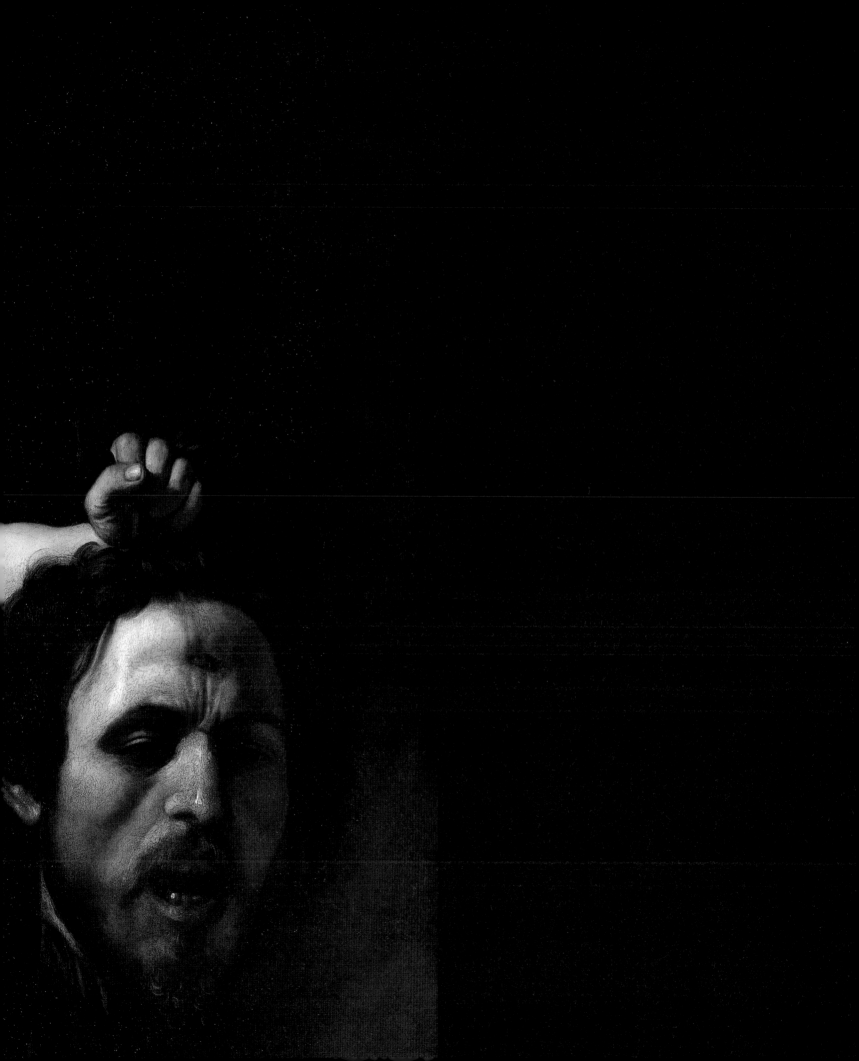

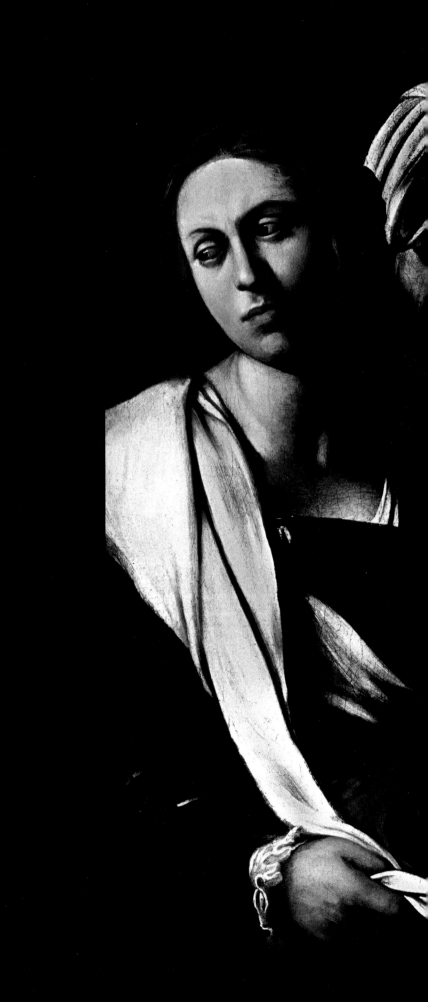

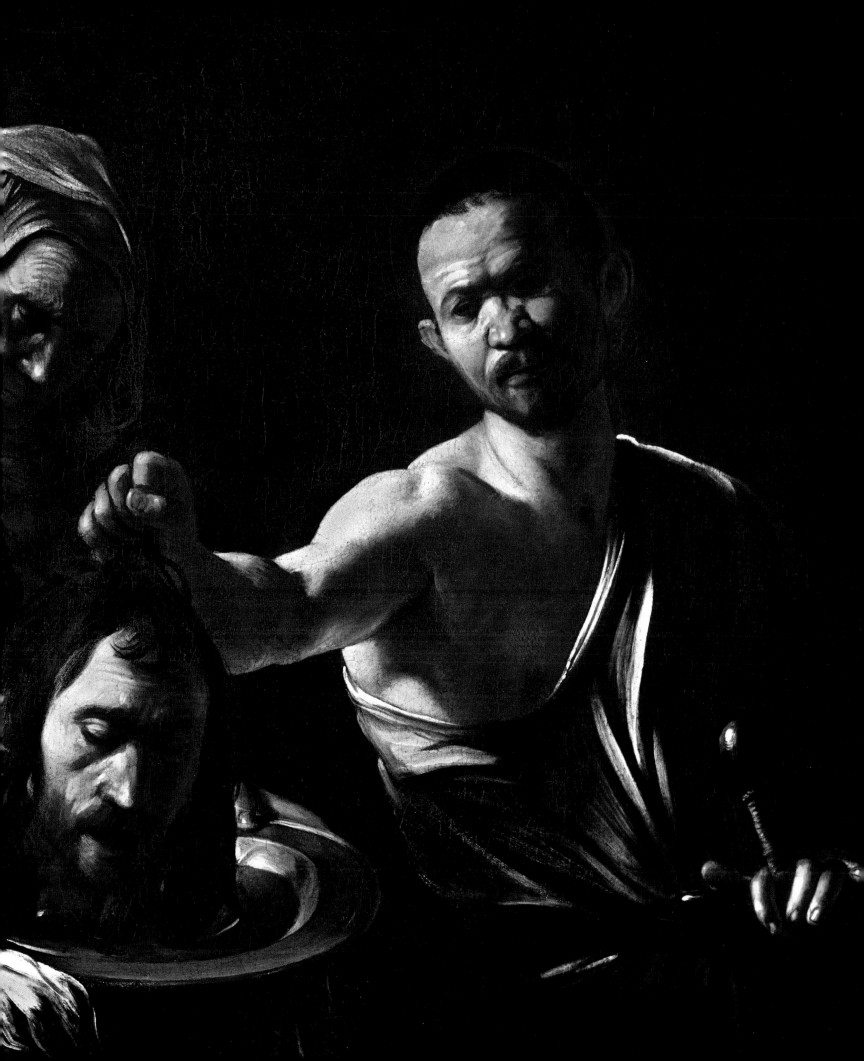

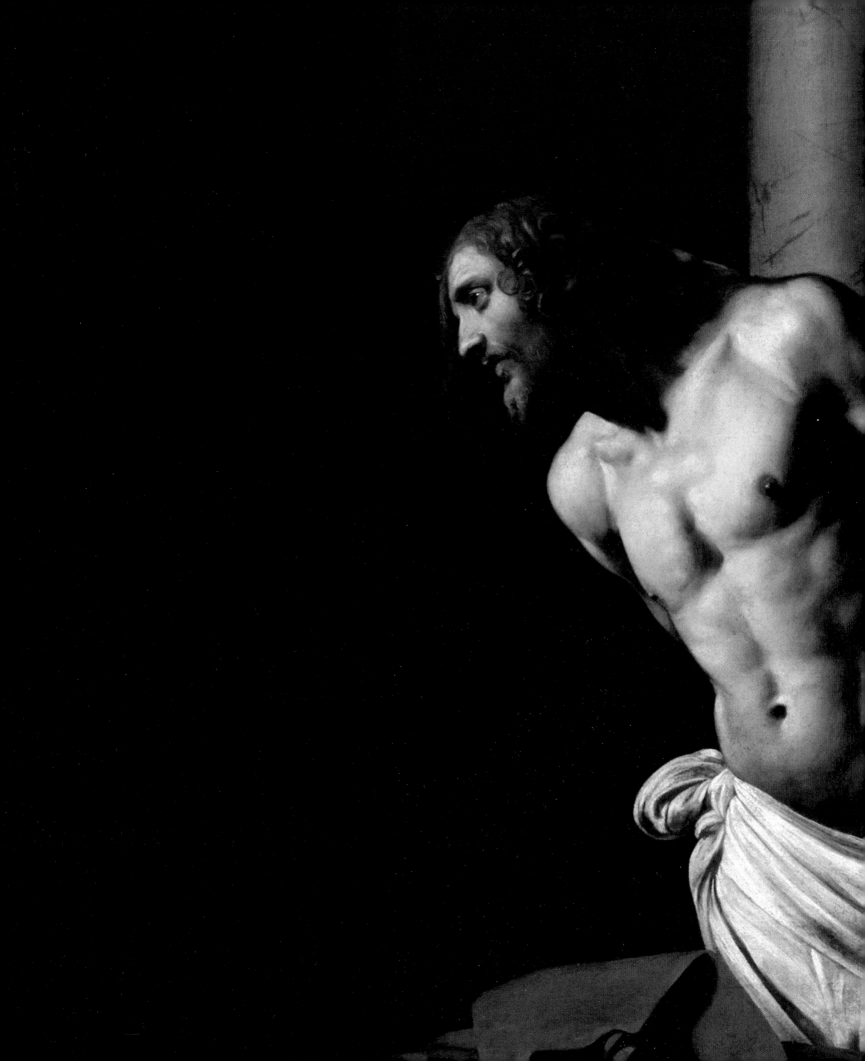

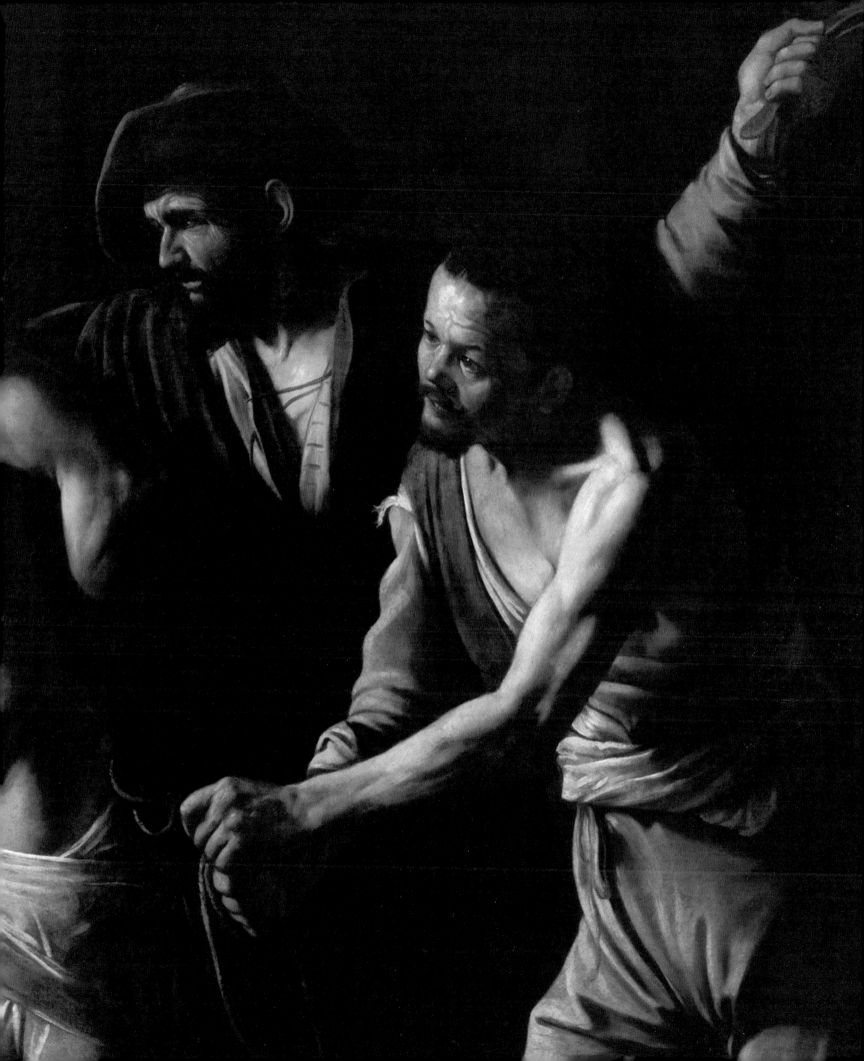

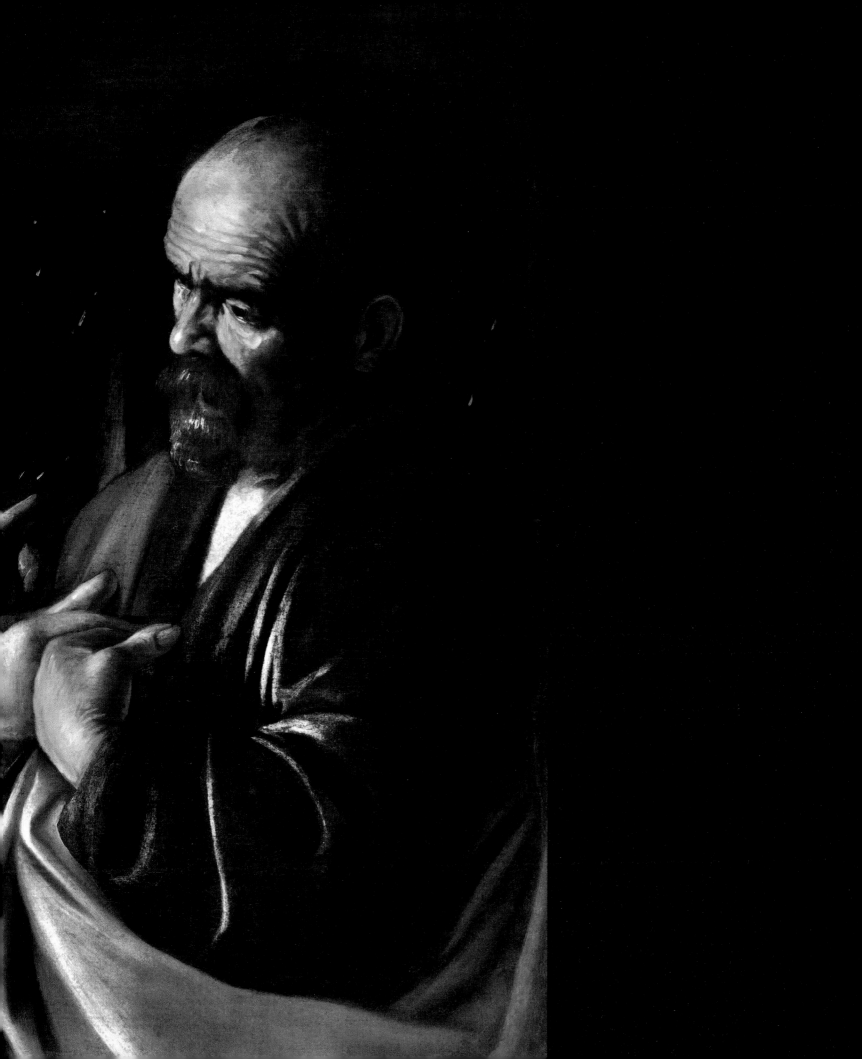

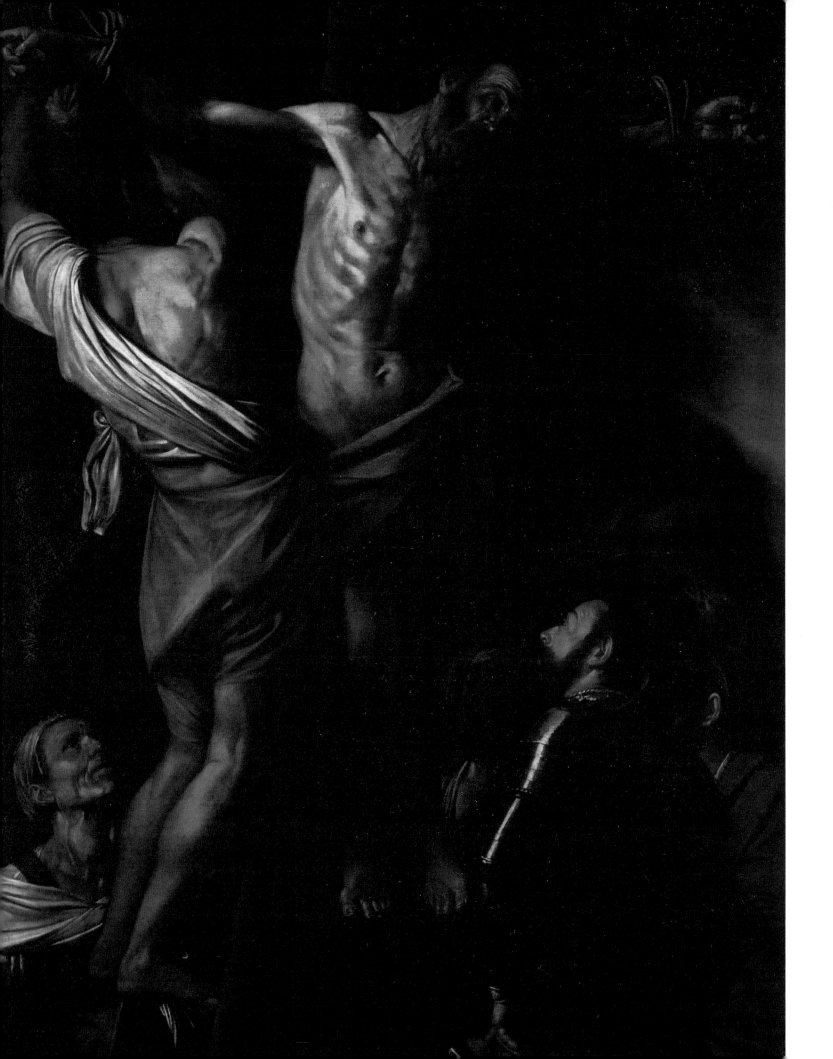

이 그림 역시 어둠과 빛이 화면을 압도한다. 검은 대기에 인물들이 완전히 갇혀버린 느낌이다. 여자는 이 사람이 나자렛 예수와 함께 있었다며 베드로를 고자질하고 있고 베드로는 두 손을 가슴에 대고 맹세하며 예수를 알지 못한다고 항변하고 있으나 눈에는 눈물이 그렁그렁하다. 고발하는 여인의 표정과 스승을 배반하는 제자의 표정이 대조를 이룬다. 이 말을 듣고 있는 투구를 쓴 병사는 옆모습으로 어두워서 얼굴이 아예 보이지 않으며 갑옷에 반사된 빛만이 그의 존재를 알린다. 베드로의 배반을 이 같은 모습으로 표현한 그림은 카라바조가 처음인 것 같다.

「성 안드레아의 순교」 (308쪽)

성 안드레아가 십자가에 매달려 있다. 그 옆에서 한 남성이 아슬아슬한 자세로 뭔가를 하고 있다. 그는 성인을 십자가에 묶는 것일까? 아니면 십자가에서 내리기 위해 묶인 끈을 푸는 것일까?

전승에 의하면 성 안드레아는 X자로 교차된 십자가 위에서 이틀 동안 기도하다가 순교했다고 한다. 그림 속 성인의 눈을 보니 기진맥진한 것처럼 보인다. 그렇다면 성인은 이틀 동안 십자가에 묶인 채 기도하다가 방금 숨을 거둔 모습으로 해석하는 것이 설득력이 있다. 따라서 십자가 옆 뒷모습의 남성은 성인을 십자가에 묶고 있는 것이 아니라 이제 막 사망한 안드레아 성인을 십자가에서 풀고 있는 것으로 봐야 할 것이다.*

십자가 아래 있는 여인은 이 그림의 하이라이트다. 그녀의 표정에서 성인의 고통과 그것을 바라보는 신자의 마음을 볼 수 있기 때문이다. 리얼리즘의 끝판왕인 카라바조는 이 여인의 목을 특별히 길게 그렸는데 자세히 보면 약간 튀어나왔다. 당시 나폴리에는 특히 하층민들 사이에서 갑상선 기능 이상이 유행했다고 하는데 바로 그런 병에 걸린 모습을 그린 것으로 실비아 카사니는 해석했다.** 화면 오른쪽 아래 번쩍이는 갑옷을 입은 남성은 지방 총독으로 어둠 속에서 갑옷이 빛을 발하고 있어 명암 효과를 극대화한다. 그 옆의 인물들은 어둠에 가려져 거의 보이지 않으나 촬영한 사진들을 보면 이런 장면이야말로 카라바조 리얼리즘의 진수라 할 만하다.

「성 안드레아의 순교」
1607년, 202.5×152.7cm
오하이오 클리블랜드 미술관

* Silvia Casani 외, *Caravaggio l'ultimo tempo 1606-1610*, electa napoli, 2004, pp.109~110.
** *Ibid.*, p.110.

섬나라 몰타

나폴리에서 1년이 채 안 되는 기간을 보내고 나서 카라바조는 몰타로 떠났다. 독립국가인 몰타Republic of Malta는 시칠리아섬 남쪽에 위치한 작은 섬으로, 출발지에 따라 다르지만 시칠리아섬에서 배로 2~3시간 정도 소요되는 거리에 있다.

카라바조가 몰타에 간 이유에 대해 벨로리는 예루살렘 성 십자가 구호 기사단의 십자가를 장식하는 일과 훈장을 받기 위해서라고 썼다. 십자가 장식이란 아마 기사단의 문장紋章을 장식하는 일이었을 것이다.

"구호 기사단의 훈장을 받기를 열망했다. 그것은 덕망 있는 인사에게 수여하는 일종의 훈장이었다. 몰타에서 카라바조는 그 섬을 통치하는 프랑스인 통치자 위그나쿠르 총장Grande Maestro Wignacourt에게 소개되었다. 이후 갑옷을 입고 있는 이 인물의 입상 초상화(313쪽)를 제작했다."*

예루살렘 성 십자가 구호 기사단은 십자군 전쟁 때 이슬람으로부터 예수의 무덤을 탈환하기 위해 싸우다가 부상당한 병사를 돌보기 위해 설립된 수도회였다. 이 수도회는 1530년에 기독교와 이슬람의 해상권 장악을 위한 중요한 거점지였던 몰타에서 성 요한 의료 기사단Cavalieri Ospedaliero di San Giovanni이라는 이름으로 설립되었다. 아우구스티노 수도회의 규칙을 따랐고, 참전 부상자를 돌보는 의료 봉사와 참회 생활을 하면서 필요할 때는 참전하는 군대였다.** 그랜드 마스터Gran Maestro라 불린 기사단 총장은 실질적으로 몰타를 통치하는 총사령관이었다. 카라바조가 나폴리에서 이 작은 섬까지 위험을 무릅쓰고 건너간 것은 이교도 이슬람과 싸운 이 기사단의 훈장을 받으면 교황 바오로 5세가 살인죄를 사면해줄 것으로 기대했기 때문이었다.***

몰타는 해상권을 두고 그리스도교 국가와 이슬람 국가가 대립했던 곳으로 앞서 콜론나 가문과 「묵주의 마돈나」(295쪽)를 설명할 때 소개한 레판토 해전을 승리로 이끈 마르칸토니오 2세 콜론나가 전략적 요충지로 삼은 곳이었다. 이로 인해 몰타에는 카라바조의 후원자인 콜론나 가문의 역사적인 흔적이 남아 있었고, 카라바조가 이 섬에 도착했을 무렵에도 콜론나 가문은 여전히 영향력을 유지하고 있었다. 도피 생활을 시작으로 카라바조와 콜론나 가문은 더욱 밀접한 관계를 맺게 되었다.

* P. Bellori, *Op. Cit.*, p.226.

** 십자군 전쟁 시기에 결성된 기사 수도회로 정식 명칭은 '성 요한의 예루살렘과 로도스와 몰타의 주권 군사 병원 기사단'(Sovrano Militare Ordine Ospedaliero di San Giovanni di Gerusalemme di Rodi e di Malta)이며 약칭으로 '구호 기사단'(Knights Hospitaller)이라고도 부른다.

*** 이 같은 기대는 카라바조 개인에 의한 것이 아니라 콜론나 가문을 비롯한 후원자들의 용의주도한 기획에 의해 이루어졌을 것이다.

레판토 해전은 1571년 베네치아·제노바·에스파냐의 신성동맹 함대와 몰타 기사단이 연합하여 터키의 함대를 격파한 해전이다. 이 역사적인 전투를 승리로 이끈 인물이 마르칸토니오 2세 콜론나였다. 그는 그리스도교 세계를 무슬림으로부터 지켜낸 영웅이 되었다.

카라바조는 나폴리에서 「7자비」를 제작했는데 이 작품을 주문한 '자비의 피오 몬테'라는 단체가 몰타의 예루살렘 성 십자가 기사단과 연결되어 있었고 그들 중에는 콜론나 가문 사람들이 있었다. 바로 그들이 카라바조의 도피 생활을 기획한 것으로 보인다.

레판토 해전은 1571년 베네치아·제노바·에스파냐의 신성동맹 함대와 몰타 기사단이 연합하여 튀르키예의 함대를 격파한 해전이다. 지중해를 제압하고 있던 튀르크족이 베네치아령 키프로스섬을 점령하자 베네치아는 이들이 서지중해 지역으로 팽창하는 것을 저지하기 위해 교황청과 에스파냐 동맹을 주도했다. 1571년 10월 7일 교황 비오 5세는 돈 후안 데 아우스트리아가 지휘하는 베네치아·에스파냐·교황청의 연합 함대로 코린트만灣 레판토 앞바다에서 튀르크 함대를 공격하여 대승을 거두었다. 이 전투에서 튀르크 해군 전사자 2만 5,000명, 그리스도교 해군 전사자 7,000명이 발생했다. 승전한 그리스도교 해군은 튀르크 해군의 노예가 되어 노를 젓던 그리스도인 1만 5,000명을 해방시켰다. 이 역사적인 전투를 승리로 이끈 인물이 마르칸토니오 2세 콜론나였다. 그는 그리스도교 세계를 무슬림으로부터 지켜낸 영웅이 되었다.

마르칸토니오 2세 콜론나의 아들 아스카니오 콜론나 추기경은 베네치아 소재 예루살렘 성 십자가 기사단에 입회한 후 그 수도회의 책임자가 되어 베네치아 예루살렘 성 십자가 수도회 총장priorato직을 조카인 파브리치오 스포르차 콜론나Fabrizio Sforza Colonna와 공동으로 수행했다. 파브리치오 콜론나는 밀라노의 대주교 성 카를로의 누이인 안나 보로메오Anna Borromeo의 외손자이자 마르칸토니오 2세 콜론나의 손자였으며 당시 카라바조 마을 후작의 형제 6남매 중 한 사람이었다.

파브리치오 콜론나는 베네치아에서 범죄를 저질러 투옥되었는데 교황은 그를 로마로 소환하여 재판에 넘기는 대신에 몰타로 보내서 예루살렘 성 십자가 기사단에서 재판을 받게 했다. 유리한 환경에서 재판을 받게 한 것이다. 그는 4년형을 받고 몰타의 감옥에서 만기 출소한 후 1606년 자유의 몸이 되었으나 로마 입성을 금지당했기 때문에 몰타에 머물면서 해군 총책임자인 몰타 함선의 사령관이 되었다. 조부 마르칸토니오 2세 콜론나가 몰타 함선의 사령관으로 레판토 해전에서 승리를 거두었던 바로 그 직책이었다. 카라바조가 몰타로 간 이유를 이제 알 것 같다. 그곳에는 막 자유의 몸이 된 콜론나 가문의 파브리치오가 해군을 지휘하고 있었고, 그의 조부 마르칸토니오 2세 콜론나가 전투를 승리로 이끈 예루살렘 성 십자가 기사단이 중심이 된 탄탄한 인적 네트워크가 작동되고 있었던 것이다. 4년간 옥살이를 한 파브리치오 콜론나로서는 같은 도망자 신세인

「갑옷 입은 그랜드 마스터」
1608년, 195×134cm
파리 루브르 박물관

카라바조에게 동병상련의 정을 느꼈을지도 모르겠다. 카라바조가 도착했을 당시 몰타는 예루살렘 성 십자가 기사단의 총장 알로프 드 위그나쿠르Alof de Wignacourt의 통치 아래 전성기를 누리고 있었다. 이탈리아 최고 명문가 출신의 파브리치오 콜론나도 재판을 받고 4년의 실형을 살았지만, 카라바조는 살인을 하고도 1608년 7월 14일 이 수도회에 입회하여 기사가 되었으며, 수도회 총장 알로프 드 위그나쿠르와 함대 사령관 파브리치오 콜론나 덕분에 작품 생활도 할 수 있었다.* 몰타에서 또 다른 사고를 치기 전까지는.

그랜드 마스터 위그나쿠르를 위한 그림들

카라바조가 몰타에서 한 일은 그랜드 마스터로 불린 몰타의 예루살렘 성 십자가 기사단 총장 알로프 드 위그나쿠르의 초상화와 그가 주문한 그림들을 그리는 일이었다. 총장으로서는 나폴리에서 명성을 떨치던 걸출한 화가가 외지고 작은 섬 몰타에 왔으니 기대가 컸을 것이다. 카라바조로서는 도망자가 아니었다면 그의 생애 동안 절대로 그곳까지 갈 일은 없었을 것이다.

위그나쿠르는 1601년부터 1622년까지 이 수도회의 총장을 지냈다. 예루살렘 성 십자가 기사단은 필요할 때만 참전하는 군대 조직이었으므로 수도회 총장은 군대의 총사령관과 같았다. 여기서 잠깐 독자들께서는 카라바조와 루벤스의 관계를 설명한 이 책의 앞부분에서, 로마의 예루살렘 성 십자가 기사단 수도회 본부가 있는 예루살렘 성 십자가 성당의 아스카니오 콜론나 추기경이 이 기사단의 로마 총장이었으며, 루벤스에게 석 점의 그림을 주문한 것을 기억해주기 바란다. 이는 로마의 예루살렘 성 십자가 기사단과 몰타의 동명同名의 기사단이 연결되어 있음을 시사하며 카라바조를 오래전부터 후원했던 사람들이 로마와 몰타의 예루살렘 성 십자가 기사단 수도회에서 활동하고 있었음을 말해준다.

알로프 드 위그나쿠르는 1571년 레판토 해전 당시 24세였다. 이 유명한 전투에 앞서 1565년에는 '몰타의 대大포위'라는 전투가 있었다. 오스만 제국이 기사단 병원인 성 요한 수도병원을 파괴하기 위해 몰타를 포위한 사건으로 약 4만 명의 병사가 승선한 오스만 제국의 함대들이 신형 대포를 동원하여 몰타를 공격했으나 2,000명이 채 안 되는 몰타 기사단이 4개월 만에 오스만 제국을 몰아낸 기적의 전투였다. '몰타의 대포위' 전투

* 몰타에서의 콜론나 가문 사람들의 활동에 대해서는 M. Calvesi, *Op. Cit.*, pp.131~134.

이후 1571년, 그리스도교 세계와 오스만 제국이 맞붙은 레판토 해전에서 지중해의 주도권은 그리스도교 세력으로 완전히 넘어갔고 몰타 기사단은 지중해 최강 부대로 남게 되었다. 이것이 몰타라는 섬이 갖고 있는 역사적·지형적 의미였다.

「갑옷 입은 그랜드 마스터」(313쪽)

카라바조가 몰타에서 제작한 첫 그림은 「갑옷 입은 그랜드 마스터」로 알로프 드 위그나쿠르와 시종을 그린 것이다. 캔버스 높이가 195센티미터고 전신입상이니 실물을 보는 듯한 느낌일 것이다. 모델이 입고 있는 갑옷은 현재 몰타의 마지스르탈레궁에 보존되어 있다. 갑옷을 입고 지휘봉을 든 주인공은 화면 오른쪽을 바라보고 있으며 그의 옆에서 시종이 투구와 장식물을 들고 있다. 나는 주인공보다 이 소년에게 더 매력을 느낀다. 소년의 시선은 관객을 향하고 있는데 눈빛이 퍽 당돌하다. 그의 이름은 알렉산드로 코스타다. 카라바조의 「홀로페르네스의 목을 베는 유딧」(112쪽)을 구입한 제노바의 은행가 오타비오의 아들이었다. 그러니까 시종이라기보다는 특별 게스트라 해야 할 것이다.

소년은 짙은 자줏빛 실크 옷을 입고 있으며 소매와 칼라의 레이스 장식과 들고 있는 소품 장식이 카라바조 특유의 정교함을 자랑하기에 충분하다. 소년의 모습은 잘못 찍은 사진처럼 신체의 일부가 잘려 있는데 화가가 구도를 잘못 잡은 것은 아닐 것이다. 카라바조는 정형화된 완벽함을 버렸던 것이다. 사진의 주인공 그랜드 마스터가 이 멋진 초상화를 보고 얼마나 흐뭇해했을지 상상해본다. 카라바조는 나폴리에서의 무거운 종교 그림에서 벗어나 모처럼 평화롭게 작업했던 것 같다.

이 그림을 보면 카라바조가 영향받았을 몇몇 초상화가 떠오른다. 첫 번째는 티치아노의 「갑옷 입은 빈첸초 카펠로」(314쪽)다. 갑옷 입은 모습과 투구를 따로 그린 것, 서 있는 방향, 수염이 있는 얼굴, 들고 있는 지휘봉 등이 공통점이다. 그런데 이 인물은 상반신까지 그려졌다. 카라바조 그림의 특징인 상반신 그림을 티치아노도 즐겨 그렸음을 보여준다.

시피오네 풀조네Scipione Pulzone, 1544~98의 초상화 「마르칸토니오 2세 콜론나」(317쪽)도 참고했을 것이다. 이 작품의 주인공도 지휘봉을 들고 있으며 서 있는 자세가 닮았다. 콜론나 가문과 가까웠던 카라바조는 당시 로마의 콜론나궁에 있던 시피오네 풀조네의 「마르칸토니오 2세 콜론나」를 당연히 보았을 것이다. 이 그림은 지금도 콜론나궁에 소장되어 있다. 위그나쿠르의 입장에서는 자신의 초상화에서 레판토 해전의 영웅 마르칸토니오 2세 콜론나를 떠오르게 하는 것만큼 영광스러운 일은 없었을 것이다. 마르칸토니오 2세 콜론나가 입고 있는 갑옷의 상반신 부분은 카라바조가 그린 그랜드 마스터의 갑옷과 닮았다.

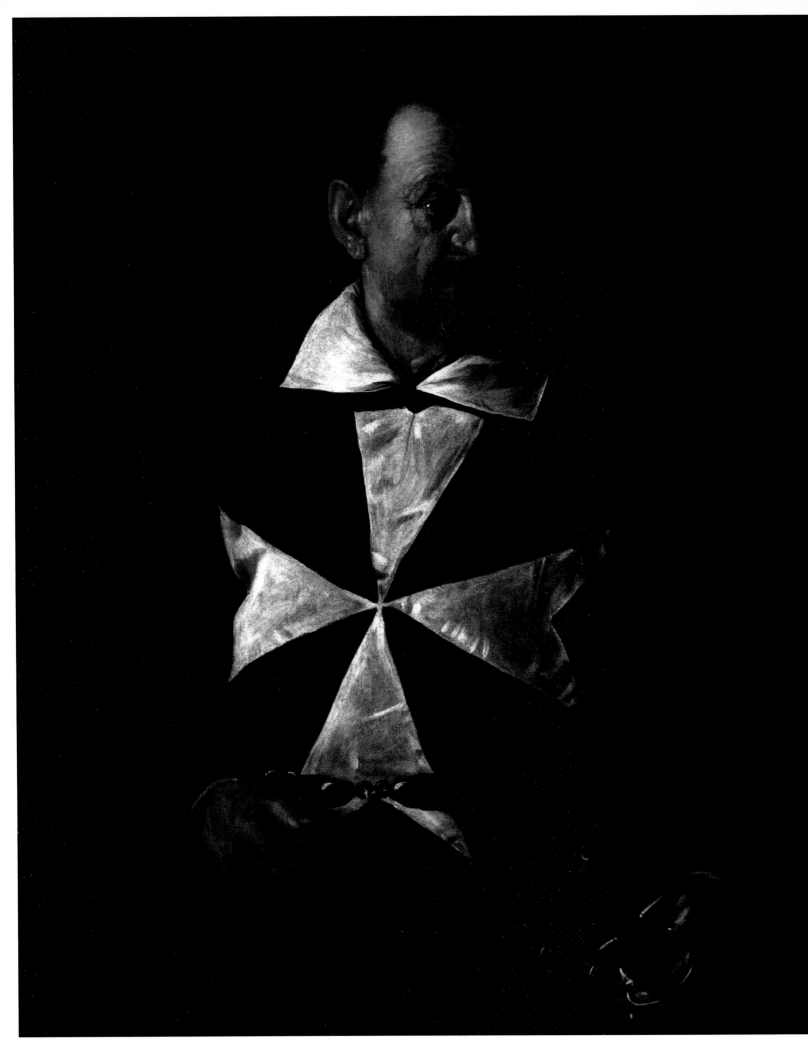

「기사 복장의 그랜드 마스터」(318쪽)

이번에는 그랜드 마스터 위그나쿠르를 기사단 복장 차림으로 그렸다. 어두운 배경에 검은 옷을 입어서 배경과 인물의 경계가 거의 보이지 않는 반면 새하얀 칼라와 가슴의 십자가는 더욱 강조되었다. 흑백의 대비를 이보다 더 잘 보여준 초상화도 많지 않을 것이다. 화면 오른쪽을 바라보고 있는 그랜드 마스터의 모습에서 사려 깊은 지도자의 모습이 떠오른다. 한 손에는 묵주를, 다른 손에는 장검을 들고 있는데 이는 그가 속한 수도회의 양대 축인 신앙과 전투를 상징한다.

티치아노의 「기사 작위를 받은 티치아노」(321쪽)는 티치아노가 황제 카를 5세에게 기사 작위를 받은 것을 기념하기 위해 그린 자화상으로, 주인공은 황제에게 기사 작위와 함께 받은 목걸이를 자랑스럽게 걸고 있다. 그는 이제 평범한 화가가 아니라 귀족 신분이 된 것이다. 이를 의식한 듯 시선과 자세, 장갑을 끼고 있는 모습이 위풍당당하다. 이 그림은 카라바조가 그린 초상화의 포즈와 시선의 방향, 상징물을 통한 인물의 정체성 표현 등에 영향을 주었을 것이다. 티치아노가 걸고 있는 목걸이가 귀족 작위를 받은 것의 상징이 된 것처럼 그랜드 마스터의 가슴에 그려진 새하얀 십자가는 예루살렘 성 십자가 기사단의 상징이다.

티치아노는 초상화를 그릴 때 모델의 직업이나 사회적 지위를 알 수 있도록 기물을 함께 그렸는데 카라바조도 이 방식을 놓치지 않았다. 가슴의 하얀 십자가는 십자가 기사단의 대표임을, 묵주는 수도회의 신앙을, 장검은 기사단이 이교도와 싸우는 군대임을 암시한 것이다. 그뿐만 아니라 인물의 자세, 방향, 시선, 화면 전체를 지배하는 검은 배경도 티치아노의 초상화와 닮았다.

이미 언급했듯이 카라바조는 20대 초반 로마에 갓 도착하여 티치아노를 비롯한 대가들이 그린 '위대한 인물들' 초상화를 하루에 몇 점씩 복제하는 일을 한 적이 있다. 이 작업을 통해 카라바조는 티치아노 초상화의 비밀을 확실히 깨달았을 것이다. 카라바조는 티치아노에게서 배운 초상화의 비밀을 총동원하여 위그나쿠르 초상화를 그렸다. 특히 흑백의 명암을 강조한 테네브리즘이 티치아노의 초상화와 무관하지 않음을 보여준다.

「성 예로니모의 모습을 한 그랜드 마스터」(322쪽)

알몸의 노인이 어둠 속에서 글을 쓰고 있다. 몰타 최고의 권력자인 그랜드 마스터 위그나쿠르는 자신을 가톨릭 지성의 상징인 성 예로니모로 그려주겠다는 젊은 화가의 제안에 기꺼이 윗옷을 벗고 포즈를 취했을 것이다. 성 예로니모는 가톨릭교회의 4대 교부教父 중 한 사람으로 『성경』을 그리스어에서 라틴어로 번역하여 『성경』의 대중화에 기여한 학자다. 앞서 소개한 위그나쿠르의 전신 초상화가 무인武人상이었다면, 학자 모습을

한 이 초상화는 문인文人상이라 할 수 있다. 화면 왼쪽 어두운 벽에 희미하게 보이는 둥근 물체는 이 성인의 상징인 추기경 모자다. 책상 위에는 십자가에 못 박힌 예수상과 해골 그리고 돌멩이가 놓여 있다. 해골은 허무를 상징하고 돌멩이는 성인이 가슴을 치며 참회한 회개의 상징이다. 그림 오른쪽 끝에는 예루살렘 성 십자가 기사단 문장紋章이 보인다.

「잠자는 큐피드」(324쪽)

몰타에서 제작한 작품 중에는 「잠자는 큐피드」처럼 평화로운 주제도 있다. 큐피드는 대부분 아름다운 미소년으로 미화해서 그리거나 조각했는데 카라바조의 이 큐피드는 평범한 아이처럼 보인다. 아이는 날개를 깔고 화살을 잡은 채 잠이 들었다. 오른쪽 날개는 검은 배경 속에서 윤곽선만 살짝 드러나 있다. 그의 몸에 드리워진 빛과 그림자는 육체가 부패하듯 분해되었으며 빛과 그림자는 마치 특수 촬영한 그림처럼 보인다.

카라바조는 15년 전에도 「잠자는 큐피드」(326쪽)를 그린 적이 있다. 두 그림을 비교해 보면 모델도 포즈도 동일하다. 같은 형태의 다른 표현은 세월이 흐르면서 달라진 화가의 인생을 보는 듯하다. 먼저 그린 큐피드가 한 땀 한 땀 붓으로 그린 천진난만한 아이의 모습이었다면 몰타의 큐피드는 산전수전 다 겪어 심신이 지친 애늙은이의 모습이다. 2년 전의 살인 사건이 그의 인생을 어떻게 바꿔놓았는지 증언하는 듯하다.

「참수당하는 세례자 요한」(330쪽)

카라바조는 몰타의 산 조반니 대성당을 위해 「참수당하는 세례자 요한」을 제작했다. 이 작품은 사형 집행인이 장검으로 목을 베어 땅바닥에 쓰러진 세례자 요한의 처참한 모습을 그린 것이다. 벨로리는 이 작품을 이렇게 해석했다.

"사형 집행인이 장검으로 목을 다 자르지 못하자, 옆구리에서 단검을 꺼내 머리채를 쥐고 머리를 몸에서 분리하려는 행위를 그렸다. 늙은 하녀는 두 손으로 얼굴을 감싸며 겁에 질려 있고 감옥지기는 손가락으로 이 참혹한 학살을 가리키고 있다. 이 작품을 위해 카라바조는 자신의 모든 역량을 동원했다. 그랜드 마스터는 십자가 훈장 외에도 카라바조에게 금목걸이를 하사했고, 두 명의 하인을 선물로 주었다."*

요한의 목을 친 장검이 떨어져 있는 바닥에는 피가 흥건하다. 사형 집행인은 단검을 쥔 채 쓰러진 세례자 요한의 반쯤 잘린 목을 누르고 있다. 이어질 행위는 독자들의 상상에 맡기겠다. 세례자 요한은 아직 숨이 붙어 있는 것 같다. 이렇게 잔혹한 그림을 본 적이

* P. Bellori, *Op. Cit.*, p.226.

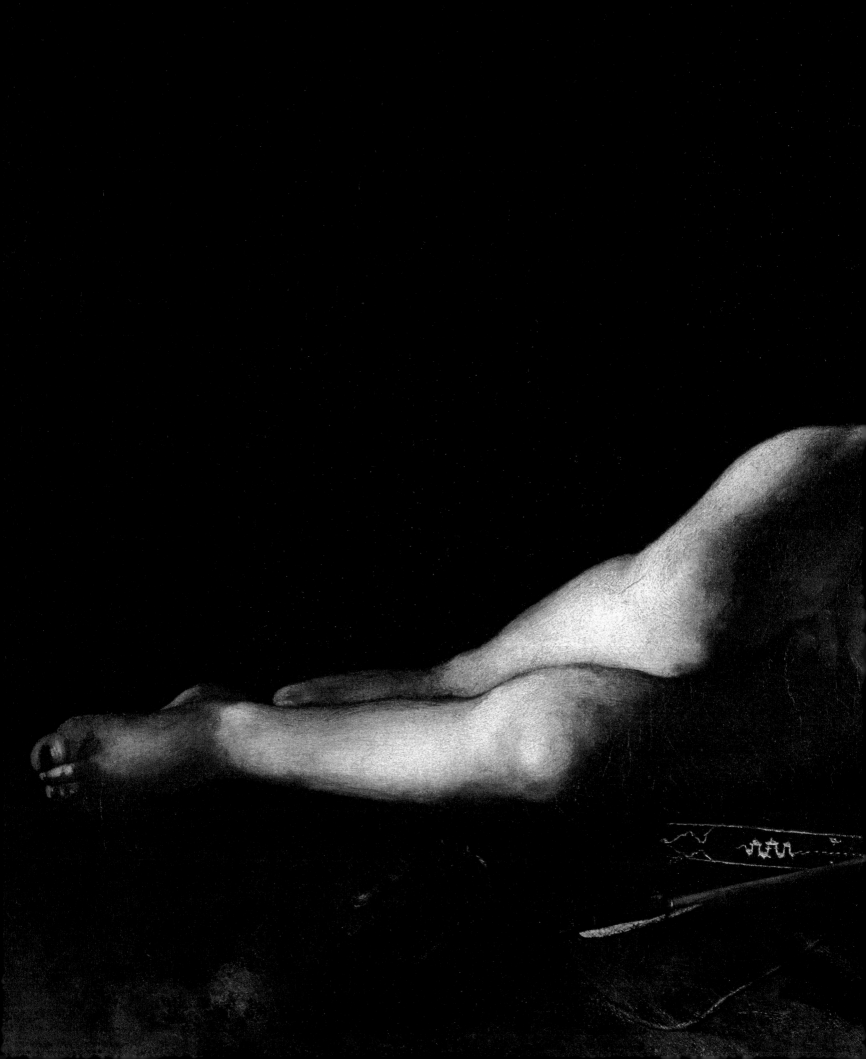

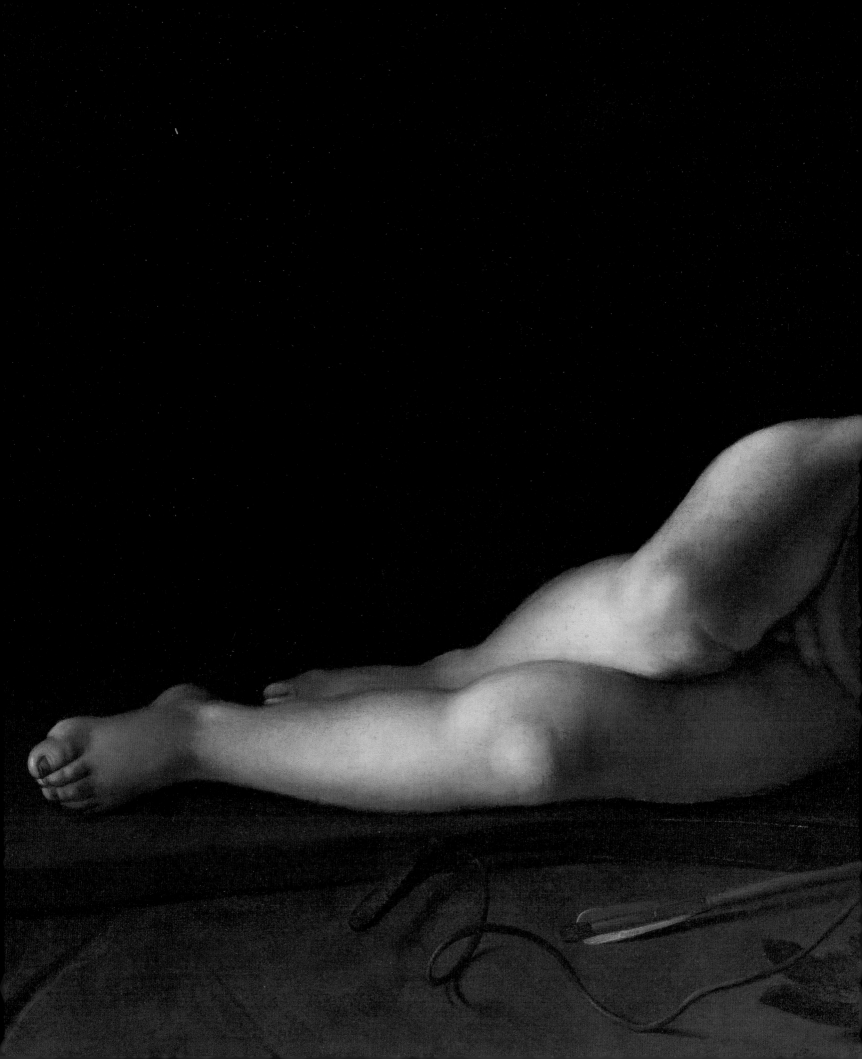

있었던가. 늙은 하녀는 차마 볼 수 없다는 듯 두 손으로 얼굴을 감싸고 있고, 살로메는 세례자 요한의 머리를 담을 커다란 쟁반을 들이밀고 있다. 가운데 서 있는 남성은 손가락으로 쟁반을 가리키며 명령하고 있다.

"어서 잘라서 담아!"

장면 전체가 이 인물의 명령에 의해 돌아가고 있는 것처럼 보인다. 살로메가 세례자 요한의 잘린 목을 쟁반에 담은 그림은 더러 있지만 이렇게 자르는 순간을 그린 그림은 처음 본 것 같다. 팜 파탈의 대명사인 살로메는 의붓아버지 헤롯왕의 생일잔치에서 춤을 춘 대가로 이렇게 세례자 요한의 목을 선물로 받았다. 감옥 안에서 형 집행 현장을 지켜보고 있는 두 죄수는 이 끔찍한 사건의 증인이다. 이전의 그림과 달리 배경을 검은색으로 칠하지 않고 감옥이 보이게 그렸다. 처형은 그 감옥 입구에서 이루어졌다. 세례자 요한의 목에서 흘러나온 피로 쓴 작가의 서명이 보인다.

"f. Michelangelo"

f는 frate, 즉 수사를 가리키며 카라바조가 몰타의 기사단 수도회에 입회했음을 증명한다.* 미켈란젤로가 「최후의 심판」에서 바르톨로메오의 얼굴에 자신의 자화상을 그렸듯이 카라바조는 세례자 요한의 피로 자신의 이름을 서명했다. 순교한 그림 속 세례자 요한이 화가 자신이라고 생각한 것일까.

「참수당하는 세례자 요한」은 몰타의 성 요한 대성당에 설치되었다. 오래전 이 제단화를 보고 엄청난 크기에 놀랐던 기억이 난다. 길이가 무려 5미터가 넘는 대형 그림이 벽면을 장식하고 있었다. 작품이 설치된 기도소는 몰타의 '자비의 자선회'Compagnia di Misercordia가 후원하여 1603년에 지어졌는데 예루살렘 성 십자가 기사단의 총장 그랜드 마스터를 투표로 선출하는 곳이기도 하다. 앞서 언급했듯이 카라바조는 나폴리의 자비의 자선회 주문으로 「7 자비」를 제작한 바 있는데 몰타의 자비의 자선회는 그에게 「참수당하는 세례자 요한」을 주문했다. 두 도시의 구호단체가 서로 연결되어 있었고, 카라바조를 몰타에 오게 했으며 작품도 제작하게 했다. 벨로리는 주문자인 몰타의 그랜드 마스터가 카라바조에게 "십자가 훈장의 영광 외에도 금목걸이를 하사했고, 두 명의 하인을 주었다"고 기술했다. 카라바조에게 사면을 위해 필요했고, 약속되었던 그 훈장을 이 그림의 대가로 준 것이다. 실제로 그랜드 마스터 위그나쿠르는 교황 바오로 5세에게 카라바조가 결투에서 돌발적 사고로 살인을 하게 된 것에 대해 용서를 구하는 편지를 보냈고, 교황

* 카라바조는 1608년 몰타의 예루살렘 성 십자가 구호 기사단에 입회했다. 이에 관한 당시 상황은 E. Samut, "Caravaggio in Malta," in *Scientia* XVI, n.2, 1949, p.20.

청으로부터 "기쁜 소식"을 받았다는 편지가 오갔다는 자료가 남아 있다.* 후원자들은 카라바조가 수도회에 입회하여 참회의 삶을 살고 있음을 교황에게 보고함으로써 교황이 사면 결정을 내리는 데 기여한 것이다. 이 모든 것은 치밀한 기획하에 진행되었다.

몰타에서 발생한 사고

불행은 어떤 사람에게는 친근하여 더 자주 찾아오는가. 1608년 8월 카라바조는 몰타의 '천사의 성'에 갇혔고 9월에 감옥에서 탈출했다. 이에 대해 벨로리는 다음과 같이 설명했다.

"카라바조는 몰타에서 폼 나고 풍족하게 지냈다. 하지만 이 모든 행복이 한순간에 사라졌다. 그 섬의 한 기사騎士와 싸움이 벌어졌고, 투옥된 것이다. 그는 여기서 탈출하기 위해 고도의 위험을 감수해야 했고, 야반도주하여 미지의 땅 시칠리아로 건너갔다."

벨로리는 비록 자세하게 설명하지는 않았지만 중요한 상황에 대해서는 정확히 인지하고 있었다. 1609년 1월 26일 카라바조는 수도회 회원 명부에서 삭제되었다. 수도회에서 영구 추방당한 것이다. 1608년 8월에 있었던 몰타의 재판기록 등을 통해 학자들은 카라바조가 사건 현장에서 7명의 기사들과 모임을 갖던 중 다투다가 사고가 발생했음을 밝혀냈다. 그중 한 사람은 심하게 부상당했는데 카라바조가 연루되어 투옥되었으며 한 달 후에 일명 동굴이라 불리는 천사의 성 감옥에서 탈출했다는 것이다.

문제의 사건은 1608년 8월 18일 라 발레타라는 곳에 사는 수도회 소속 성 요한 성당의 오르간 연주자 프로스페로 코피니의 집에서 발생했다. 모임에 참가한 7명 중 한 명이 총을 쏴서 벽에 구멍이 났고 함께 있었던 수도회의 수사이자 베차의 백작이었던 조반니 로도몬테 로에로 디 아스티라는 귀족이 부상을 당했다. 이튿날인 8월 19일 범죄위원회를 열어 사건을 조사했으며 코피니 주택의 문을 총으로 쏜 사람이 '수사 미켈란젤로' Frater Joannem Petrum de Ponte diaconum, Michaelem Angelum라고 밝혀졌다. 미켈란젤로는 카라바조의 이름이다. 카라바조는 즉시 체포되었다. 피를 부른 이 사건에 그가 연루된 것이다.

조사는 단 이틀 만에 끝났다. 우연히 발생한 사고였으나 카라바조에게는 인생의 모든 계획이 틀어지는 가혹한 사건이었다. 세례자 요한의 순교 축일 이틀 전에 이 총기 사고

「참수당하는 세례자 요한」
1608년, 361×520cm
몰타 성 요한 대성당

* 그랜드 마스터가 교황에게 용서를 구한 편지와 이에 대한 교황청의
 답변은 S. Corradini, *Materiali per un processo*, Roma, Alma, 1993,
 pp.98~99.

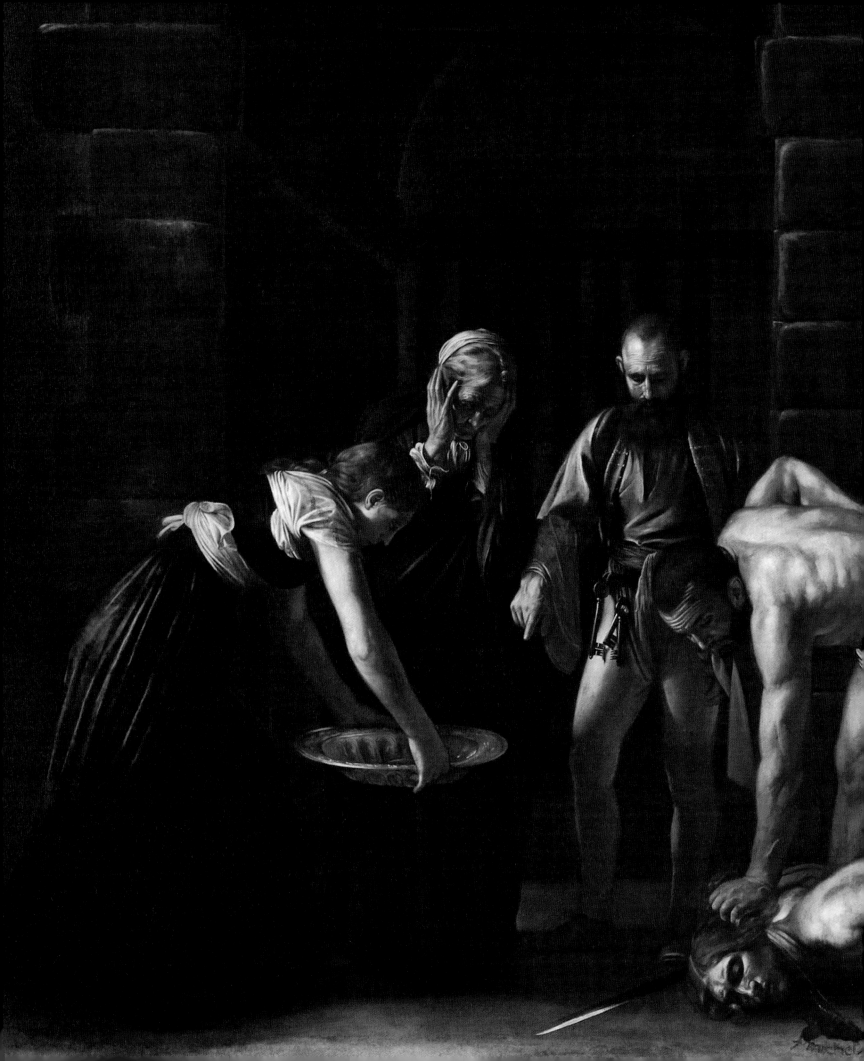

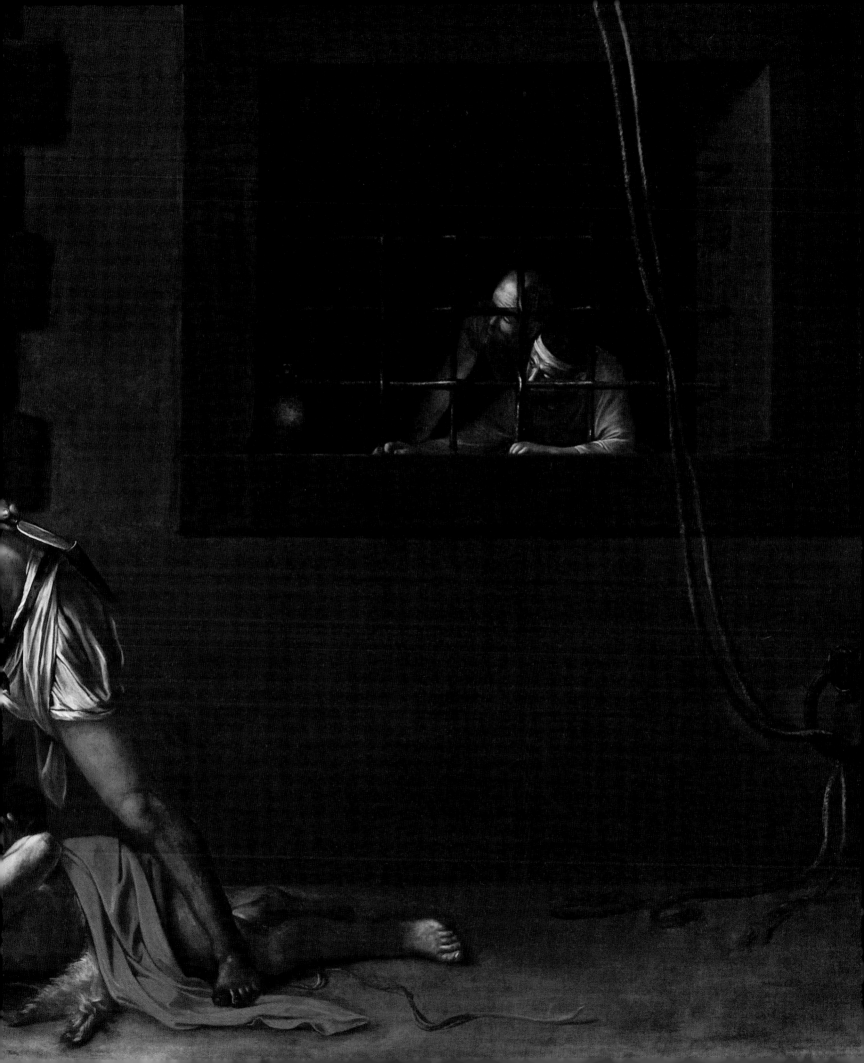

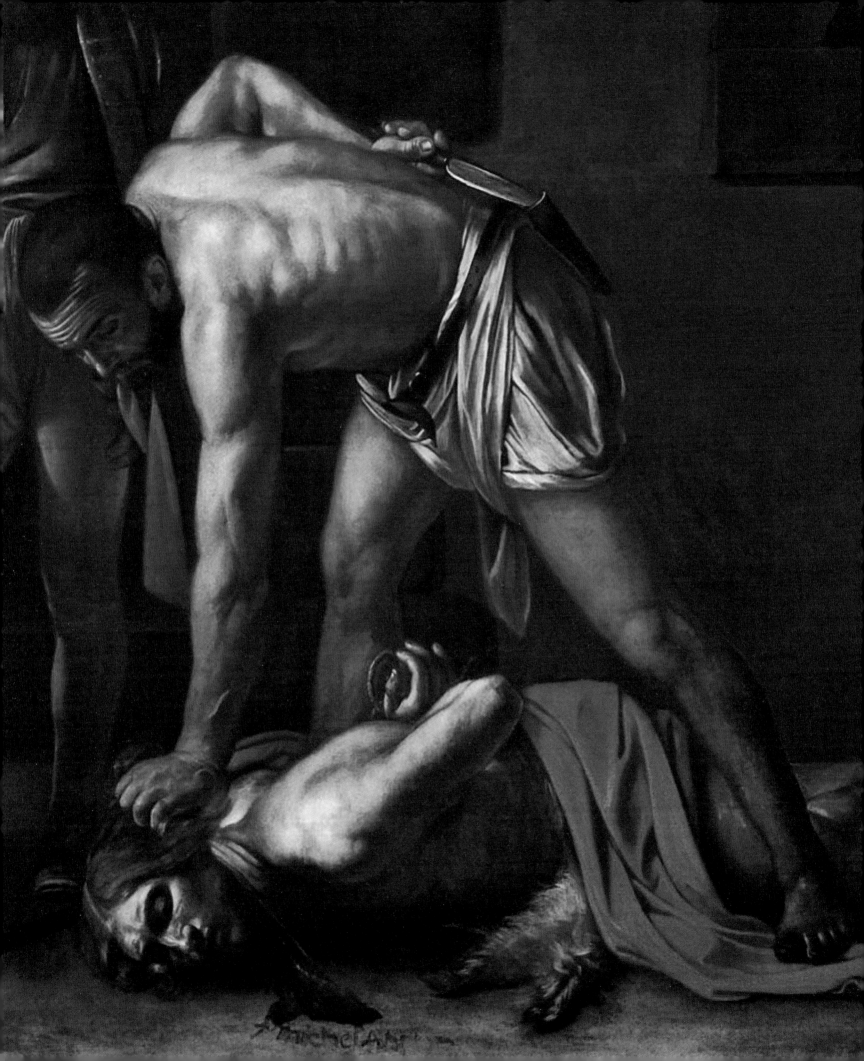

「참수당하는 세례자 요한」 일부
1608년
몰타 성 요한 대성당

가 일어났기 때문이다. 그가 심혈을 기울여 그린 「참수당하는 세례자 요한」은 이 기념일에 전시하기 위해 벽에 걸린 채 덮여 있었다. 카라바조가 몰타에 온 이유가 이 그림 때문이었는데 개봉 이틀을 앞두고 사고가 난 것이다.

카라바조는 몰타에 9월 초까지 남아 있었던 것으로 보인다. 1608년 10월 6일 검사 지롬 드 바레Jérôme de Varays는 카라바조가 천사의 성 감옥에서 탈옥했음을 알아내고 그에 상응한 조치를 촉구했다. 하지만 1608년 11월과 12월 소송 기록에서 카라바조의 이름은 더 이상 등장하지 않았다. 사건을 누군가가 덮어준 것으로 연구자들은 추정한다. 그 누군가란 천사의 성 최고 책임자인 카라파Caraffa로 그는 나폴리에서 카라바조를 도운 가문 출신이었다.* 1608년 12월 11일 판사는 카라바조의 탈옥과 수도원 임의 가출에 대한 죄를 물어 몰타 거주권 박탈을 최종 판결했다.

카라바조는 수도회로부터 추방당했으므로 더 이상 수사의 신분이 아니었으나 생의 마지막 순간 헤라클라스 해변에서 자신을 예루살렘 성 십자가 기사단 수사라고 밝혔다. 카라바조가 10월 말 몰타를 떠나 시칠리아로 도주할 때 그랜드 마스터 위그나쿠르는 그의 후원자들과 협력하여 카라바조를 도왔고 그중 파브리치오 콜론나는 카라바조가 탄 배를 몰타에서 시칠리아섬까지 운행한 배의 선장이었다.**

* 카라파 가문은 나폴리에서 제작한 「묵주의 마돈나」(295쪽)를 주문한 가문이다.
** 카라바조의 몰타에서의 총격 사건과 추방에 이르기까지의 과정은 M. Marini, *Op. Cit.*, pp.82~83.

4 시칠리아

시라쿠사

1608년 10월 카라바조는 몰타에서 시칠리아로 떠났다. 몰타에서 사고 치고 또다시 새로운 땅으로 피신을 갈 수 있었던 것은 지금까지 그랬듯이 후원자들의 도움이 컸다. 시칠리아섬 역시 콜론나 가문과 연관이 있었다. 당시 팔리아노의 공작이자 군주였던 필립보 콜론나Filippo Colonna가 시칠리아 출신이었고,* 그의 할머니이자 성 카를로의 누이인 안나 보로메오는 1582년 시칠리아에서 사망했다.

시칠리아는 레판토 해전의 영웅 마르칸토니오 2세 콜론나가 총독을 지낸 곳이자 그의 아들 페데리코 부테라가 군주로 통치했던 곳이었다. 장소를 옮길 때마다 카라바조의 그림은 바뀌었다. 이번에는 시칠리아의 시라쿠사Siracusa다. 시라쿠사는 몰타에서는 가장 가까운 시칠리아섬 남동쪽에 위치하며 규모가 큰 항구도시다.

「성녀 루치아의 매장」(336쪽)

카라바조가 시칠리아섬에 도착하자마자 제작한 작품은 「성녀 루치아의 매장」이다. 주문자는 카라바조의 로마 시절 친구였던 마리오 민니티를 통해 알게 된 시라쿠사의 상원의원으로 1608년 10월 이후 주문했다. 이 그림이 설치된 곳은 시라쿠사 대성당 바로 옆에 위치한 성녀 루치아 성당의 제대 벽이다. 이 작품을 보기 위해 성녀 루치아 성당에 들어서니 실내가 어두워서 그림을 제대로 볼 수 없었고, 명소에서 흔히 만나게 되는 꼬장꼬장한 관리인이 그림 근처에 가는 것을 원천 차단하는 바람에 멀리서 볼 수밖에 없어서 아쉬움이 컸다.** 명작과의 만남도 인연이 닿아야지 현장에 갔다고 다 볼 수 있는 것은 아닌 것 같다.

그림의 높이는 4미터가 넘으니 사람 키의 두 배가 넘는 대작이다. 여러 명의 등장인물이 가로로 늘어서 있는 장면인데 일반적으로 이런 구도는 캔버스를 가로로 놓고 그리는 것이 보통이지만 카라바조는 세로로 놓고 그렸다. 그러다 보니 인물들은 그림의 중간 높이까지만 차지하고 캔버스 위쪽의 절반은 허름한 벽으로 비워놓았다. 카라바조는 장식이 없는 단순하고 오래된 이 교회가 마음에 들었는지 그림의 구도를 세로로 잡아서 교회의 모습을 최대한 잘 보이게 그렸다.

* 콜론나 가문에는 필립보라는 이름의 인물이 세대마다 있을 정도로 흔했다.
** 내가 이 그림을 마지막으로 본 것은 2019년도 성녀 루치아 성당에서였는데 이후 시라쿠사의 성녀 루치아 성지(Santuario di Santa Lucia a Siracusa)로 옮겨졌다.

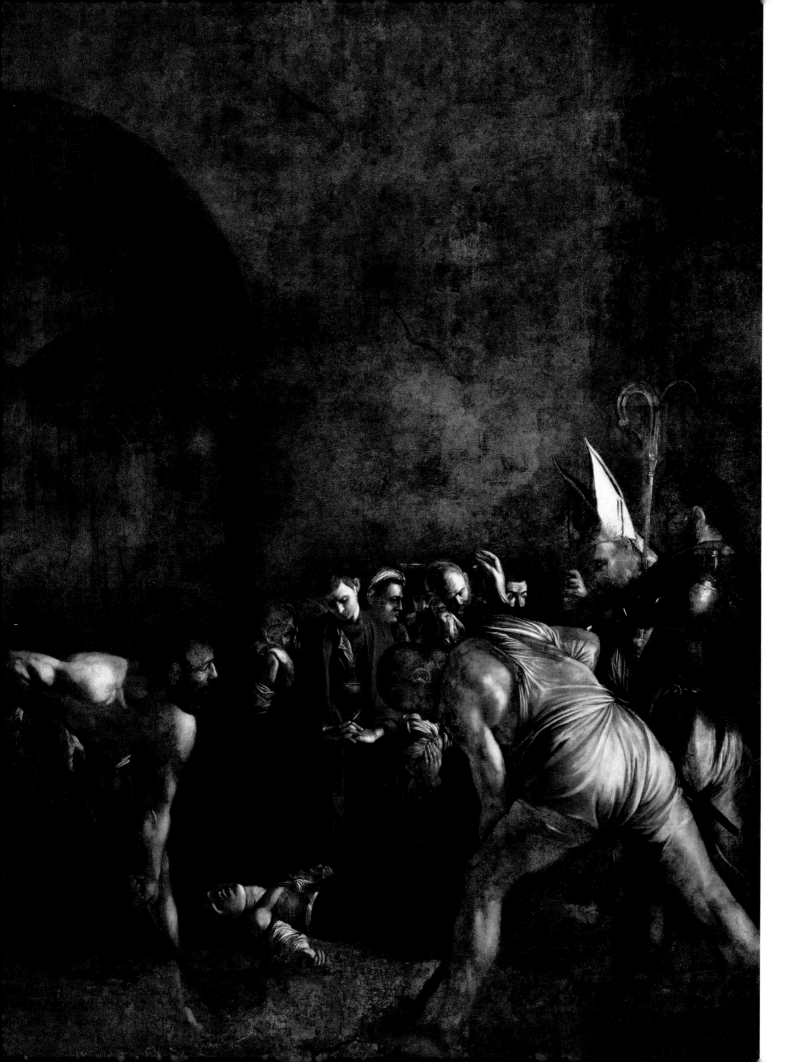

이 그림의 배경은 시라쿠사의 성 마르치아노 크립트Cripta di San Marziano라는 곳이다. 크립트란 보통은 대성당 등 규모가 큰 성당의 지하층을 가리키며 교회 관계자들을 비롯한 주요 인사들의 무덤을 안치한 곳이다. 시라쿠사에서는 성 마르치아노의 무덤을 모신 이 교회를 성 마르치아노 크립트라고 불렀다. 성 마르치아노는 1세기 시리아의 안티오키아에서 태어나 시라쿠사에서 순교한 시라쿠사 최초의 주교로 베드로의 제자였다고 전해진다.

나폴리 칸소네 덕에 더 유명해진 성녀 루치아는 시칠리아섬 시라쿠사 출신으로 그리스도교에 대한 박해가 한창이었던 4세기에 살았던 인물이다. 그녀는 배교를 강요하는 집정관에게 저항하다 갖은 고문을 당했고 마침내 참수형을 당했으며 순교한 그 자리에 현재의 성녀 루치아 성당이 세워졌다고 전해진다.* 이전 몰타에서 그린 「참수당하는 세례자 요한」에 이어 이 그림도 갈색이 화면을 지배한다. 이 건축물의 실제 모습도 건물 벽이 갈색이다.

관도 없이 맨땅에 놓인 성녀의 시신은 충격적이다. 거대한 건축물로 인해 그녀는 더욱 작아 보인다. 이보다 더 초라한 장례식은 없을 것이다. 더구나 그녀는 시라쿠사에서 태어난 이 도시의 수호성인이다. 이전 화가 같았으면 엄숙하고 거룩하고 아름답게 그렸을 것이다. 당대 평론가들이 카라바조의 그림에 장식이 없다며 비난한 이유를 이해할 수 있을 것 같다. 인물들은 대부분 무채색이며 중앙의 인물이 걸친 붉은 겉옷 덕에 그나마 화면에 생동감이 느껴진다. 맨땅에 놓인 성녀의 목에는 칼자국이 선명하다.(338쪽) 뒷모습으로 그려진 삽질하는 일꾼을 제외한 대부분의 인물은 윤곽선이 또렷하지 않으며 저물어가는 석양빛이 이들을 감싸고 있다.

화면 앞쪽의 삽질하는 남성은 땅 파는 일 외에는 관심이 없어 보인다. 카라바조는 그림 속 엑스트라를 화면 맨 앞에 이처럼 엉덩이가 보이는 뒷모습으로 과장하여 그려놓았다. 주인공을 가장 잘 보이게 그렸던 이전 화가들과는 완전히 다른 발상이다. 게다가 그의 오른발 일부는 화면 밖으로 잘려나갔다. 몰타에서 그린 「갑옷 입은 그랜드 마스터」(313쪽)에서 시종의 오른쪽 부분이 잘려나간 것이 실수가 아님을 이 그림은 증명하고 있다.

몰타에서 그린 「참수당하는 세례자 요한」(330쪽)에서 세례자 요한의 목을 따던 사형 집행인의 방향을 바꾸면 이 삽질하는 인물이 된다. 인물을 여러 각도에서 입체적으로 보는 능력이 탁월했던 카라바조는 오늘날 3D 프로그램에서처럼 사물이나 인물이 각도에 따

* '성녀 루치아의 생애'는 고종희, 『명화로 읽는 성인전』, 한길사, 2013,
 273~282쪽.

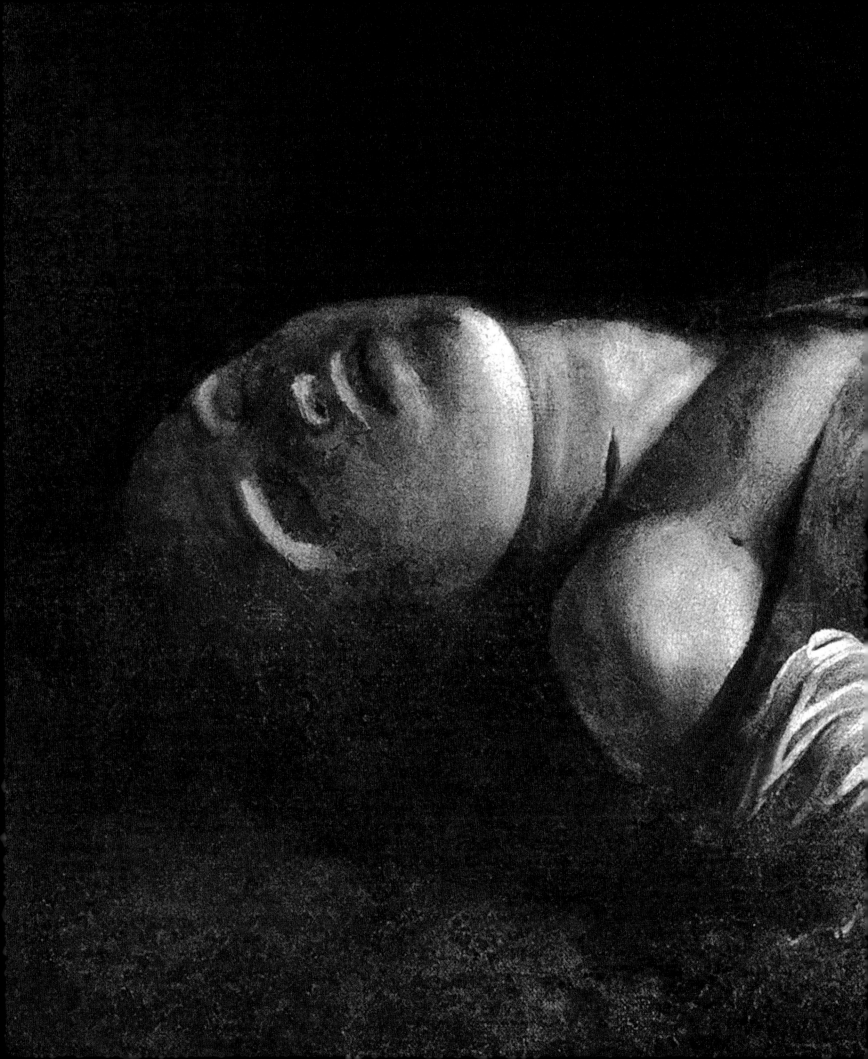

라 달리 보이며 인물의 각도를 바꾸면 새로운 형태가 된다는 것을 알고 있었던 것 같다. 이 같은 방식을 활용하면 다른 작가의 작품이나 자신의 다른 작품을 원하는 형태로 쉽게 변형시킬 수 있다. 카라바조의 이러한 이미지 참조 방식에 대해 언급한 학자를 아직은 보지 못했으나 나는 이 방식이 카라바조 그림의 핵심 비밀 중 하나라고 생각한다.

모든 예술가는 다른 작가의 영향을 받는다. 미켈란젤로도, 다빈치도, 라파엘로도 그랬다. 문제는 어떻게 자신의 것으로 만드느냐다. 그런 면에서 다른 작가의 모티프를 감쪽같이 자기 것으로 만들어내는 능력을 가진 화가로는 카라바조가 단연 최고였다고 생각한다. 삽질하는 이 사람의 오른편에는 어두워서 잘 보이지 않지만 갑옷을 입은 군인이 그려져 있다. 빛과 어둠에 대한 경이로운 표현이다. 반면 왼편의 일꾼은 삽질을 하다 말고 시신을 축복하는 주교를 바라보고 있다.

「성녀 루치아의 매장」과 몰타에서 제작한 「참수당하는 세례자 요한」은 공통점과 차이점이 있다. 두 사람 다 맨땅에 무방비 상태로 눕혀져 있다는 것이 공통점이다. 차이점은 세례자 요한은 땅바닥에 엎어져 있고, 성녀 루치아는 하늘을 보고 있는데 이상하게도 세례자 요한의 참수 순간은 더욱 잔혹함에도 불구하고 몸에서는 에너지가 느껴지는 반면 루치아에게서는 고요와 평화가 느껴진다. 세례자 요한을 그릴 때 카라바조는 그 그림을 완성하고 나면 사면을 받을 수 있다는 희망에 부풀어 있었을 것이다. 하지만 총기 사고로 다시 감옥에 갇히고 도망자 신세가 되어 도착한 시라쿠사에서 카라바조가 느낀 심적 고통은 절망을 넘어 차라리 죽음 이후의 평화를 생각한 것은 아닐까.

「성녀 루치아의 매장」에서 보이는 희미하고 탈형태적인 이미지들은 르네상스의 거장 미켈란젤로 말년의 미완성 피에타들을 보는 듯하다. 미켈란젤로는 미완성작에서 가시적인 세계가 아닌 작가의 내면을 표현했는데 카라바조는 끝도 없이 떨어지는 나락에서 가장 깊은 내면에 자리 잡은 절망과 죽음을 생각한 것이 아닐까.

메시나

시라쿠사에서 지내던 카라바조는 이번에는 메시나로 건너갔다. 메시나는 시칠리아섬의 북동쪽에 위치한 도시로 육지와 가장 인접한 곳이다. 메시나 하면 안토넬로 다 메시나Antonello da Messina가 떠오른다. 카라바조가 화가의 고향 이름이고,* 레오나르도 다빈치

* 「책을 펴내며」에서 밝혔듯이 카라바조의 고향은 더 이상 카라바조가
아니라 밀라노다.

카라바조는 몰타에서 탈출하여 시칠리아의 시라쿠사에서 「성녀 루치아의 매장」을 그린 후 이곳 메시나로 왔다. 카라바조는 메시나에서도 큰 명성을 얻었다. 카라바조가 메시나에 체류한 기간은 8~9개월 정도로 이 기간에 공공미술과 개인 컬렉터들을 위한 작품을 여러 점 제작했다.

가 '빈치 출신의 레오나르도'이듯이 안토넬로 다 메시나는 '메시나 출신의 안토넬로'라는 뜻이다. 안토넬로는 국내에선 많이 알려지지 않았으나 15세기 르네상스의 가장 위대한 거장 5명을 꼽으라면 나는 이 화가를 포함시킬 것이다. 나머지 네 명은 마사초, 보티첼리, 피에로 델라 프란체스카, 조반니 벨리니다. 미켈란젤로, 레오나르도 다빈치, 라파엘로는 이들이 이룬 업적을 딛고 전성기 르네상스 회화를 절정에 올려놓았다. 안토넬로의 공로는 일찍이 나폴리에서 플랑드르 회화의 비밀을 탐구한 후 이탈리아 전역에 그것을 알린 데 있다.

피에로 델라 프란체스카와 조반니 벨리니, 그리고 레오나르도 다빈치 모두 안토넬로 다 메시나의 영향을 받았다.

몇 해 전 시칠리아의 시라쿠사에 갔을 때 나는 두 점의 회화를 볼 수 있다는 기대로 설렜다. 한 점은 카라바조의 「성녀 루치아의 매장」이었고, 다른 한 점은 안토넬로 다 메시나의 「성모영보」였다. 그런데 작품을 보러 미술관에 들어가니 안토넬로의 「성모영보」가 있어야 할 자리에 작품은 없고 팔레르모로 옮겨져서 전시 중이라는 안내판이 걸려 있었다. 그때의 절망감은 말로 표현할 수가 없을 정도였다. 다행히 팔레르모에 갈 수 있었는데 이게 웬일인가. 팔레르모의 왕궁 미술관에서 안토넬로 특별전이 열리고 있었다. 이 전시를 보려고 미술관에는 관객들이 아침부터 줄을 길게 서 있었는데 전시 중인 작품은 대여섯 점뿐이었다. 열 점도 안 되는 작품으로 미술 애호가들을 시칠리아섬까지 오게 만드는 작가가 바로 안토넬로 다 메시나다.

내가 메시나라는 도시에 관심을 갖게 된 두 번째 이유는 카라바조가 죽기 2년 전 이곳에 머물렀기 때문이다. 카라바조는 몰타에서 탈출하여 시칠리아의 시라쿠사에서 「성녀 루치아의 매장」을 그린 후 이곳 메시나로 왔다. 당시 메시나의 인구는 10만 명 정도였다고 하니 로마에 견줄 만한 대도시였으며 베네치아와 겨루는 해상도시였다. 메시나는 지리상으로 베네치아와 플랑드르의 중간에 있었기 때문에 양쪽 도시에서 출발한 배들의 기항지였고, 이 때문에 도시가 큰 부흥을 맞을 수 있었다.

카라바조는 몰타에서 예루살렘 성 십자가 기사단의 수사가 되었고 이후 총기 사건으로 수도자 자격을 박탈당한 것은 앞서 언급한 대로다. 수도자 자격 박탈은 카라바조가 1608년 10월 몰타를 떠난 후 같은 해 12월에 결정되었기 때문에 카라바조는 그 사실을 몰랐던 것으로 보이며 시칠리아에 와서도 여전히 수도회 수사로 자신을 소개했다. 카라바조는 메시나에서도 큰 명성을 얻었다. 당시 메시나의 상황을 기록했으며 카라바조의 전기를 쓴 프란체스코 수신노Francesco Susinno, 1670~1739는 "카라바조의 명성이 메시나 사

람들에게 새롭게 알려져서 사람들은 이 외지인에게 공손하게 인사했고 여기서 일거리도 얻었다"라고 기록했다.[*] 카라바조가 메시나에 체류한 기간은 8~9개월 정도로 이 기간에 공공미술과 개인 컬렉터들을 위한 작품을 여러 점 제작했다. 첫 작업은 메시나에 도착한 지 얼마 되지 않아 라자리Lazzari라고 불리는 한 부유한 인물이 주문한 작품으로 성 베드로와 바오로 성당에 설치할 제단화였다. 이 수도회는 환자들을 돌보는 십자가 수도회Ordine dei Crocifiero 소속으로 몰타의 예루살렘 성 십자가 기사단과 흡사했다. 이곳 수도회의 후원자들은 오라초 토릴리아Orazio Torriglia라는 제노바 사람과 자주 접촉했다. 이 사람은 메시나의 성 십자가 기사단을 움직이는 인물이었으니 메시나와 몰타의 수도원 사이에도 연결고리가 존재한 것으로 보인다. 이는 카라바조가 도주한 몰타, 시라쿠사, 메시나로 이어진 도시들의 결정이 누군가의 기획에 의한 것이라는 생각을 하게 만든다. 이 정도의 정보력과 후견인을 움직일 수 있는 힘을 가진 인물은 콜론나와 보로메오 가문 사람들이거나 그들의 조력자였을 것이다.

「라자로의 부활」(343쪽)

카라바조가 메시나에서 제작한 「라자로의 부활」을 주문한 인물의 성姓이 라자리인 것은 작품의 주제와 무관하지 않다. 주문자가 원래 주문한 그림은 성모 마리아가 성인들과 함께 있는 제단화였으나 주문자의 이름에 착안하여 주제를 『성경』 속 '라자로의 부활'로 교체했다고 전기작가 수신노는 설명했다. 이 작품은 두 번째로 제작한 것으로, 첫 번째 그림은 카라바조가 마음에 들지 않았는지 사람들의 부정적 평가 때문이었는지 알수는 없으나 성질이 불같았던 화가가 작품을 칼로 그어 파괴했다고 수신노는 『메시나 출신 화가들의 삶』의 카라바조 편에서 소개했다.
수신노는 카라바조에 대해 다음과 같이 평했다.

「라자로의 부활」
1608~1609년, 380×275cm
메시나 주립 박물관

[*] F. Susinno, *Le Vite de' Pittori Messinesi*, ed. by Valentino Martinelli, Firenze, le Monnier, 1960, p.110. 수신노는 자신을 메시나의 화가이자 사제라고 서명했다. 1724년이라는 연도가 적힌 이 책의 원본은 필사본으로 1960년 발렌티노 마르티넬리가 피렌체의 르 모니에 출판사에서 출간했다. 이 책에는 안토넬로 다 메시나부터 1722년에 사망한 필립보 탄크레디에 이르기까지 80여 명의 메시나 출신 미술가들의 전기가 기록되어 있다. 1550년 바사리가 르네상스 시대 200여 명의 미술가들의 전기를 출간한 이후 1600년대에는 벨로리, 발리오니, 만치니 등이 동시대 바로크 미술가들의 전기를 집필했다. 수신노의 이 책은 미술가들의 전기가 로마, 피렌체와 같은 대도시뿐만 아니라 멀리 시칠리아섬의 메시나까지 확산되었음을 보여준다. 이 같은 전기 덕분에 메시나 출신의 르네상스 거장 안토넬로 다 메시나도 빛을 볼 수 있었다.

카라바조는 이제 가시적인 세계를 넘어 영혼의 세계로 진입한 것처럼 보인다. 카라바조가 몰타에서부터 일관되게 그린 주제는 죽음이다. 신앙인에게 죽음은 부활을 의미한다. 고단하고 비극적이었던 카라바조는 자신도 죽은 후 라자로처럼 부활할 수 있으리라는 희망을 가졌을까.

"정신이 매우 불안정했고, 논쟁적이었으며, 암울했다. (…) 침대에서 옷을 입은 채 잠을 잤는가 하면, 허리에 칼을 차고 다녔다. 정신이 불안정하여 요동치기가 메시나 바다의 파도와 같았다. 복장은 평범했지만, 항상 무장하고 다녀서 화가라기보다는 암살자처럼 보였다. 식사 때에는 종이를 깔고 그 위를 식탁보 대신 초상화를 그린 캔버스로 덮었다."

후대의 학자들이 자주 인용한 이 글은 바로 수신노의 전기가 원출처다.

카라바조는 환자 구호단체인 미니스트리 델리 인페르미Chiese de'Ministri de gl'infermi의 경당을 위해서 「라자로의 부활」을 그렸다. 벨로리는 이 작품에 대해 생생하게 기록했다.

"그는 무덤 밖에서 사람들에 의해 부축받고 있는데 그리스도가 '라자로야 일어나라'라고 손짓하자 죽은 자의 오른손이 들어올려지고 있다. 라자로의 누이 마르타는 울고 있고 막달라 마리아는 놀라고 있다. 무대는 동굴처럼 보이는데 라자로와 그를 지탱하는 인물들 위로 빛이 비춰지고 있다. 이 그림은 대작이며 놀라운 모방imitazione으로 인해 명성이 자자했다. 하지만 비극은 카라바조를 붙잡고 놓지 않았다. 가는 곳마다 걱정이 그를 짓눌렀다."*

「라자로의 부활」은 죽은 지 나흘 된 시체에게 예수가 "라자로야 일어나라"고 말한 순간을 그린 것이다. 그림 속 그리스도는 「마태오의 소명」(128쪽)에서 등장했던 그리스도와 흡사하다. 「마태오의 소명」에서 오른쪽에 있었던 그리스도가 이번에는 왼쪽에 있는 것이 다를 뿐 손을 벌려 가리키고 있는 모습은 좌우 반전을 시킨 듯 닮았다.

남자가 관 뚜껑을 열자 시체에서 썩는 냄새를 풍겼던 라자로가 살아나고 있다. 몸통과 다리는 축 늘어져 있으나 쭉 뻗은 양손은 감각이 되돌아온 것이 분명하다. 한 남성이 살아나는 라자로의 몸을 부축하여 들어올리고 있고, 두 자매 중 마르타는 오라버니의 뺨에 얼굴을 비비고 있다. 예수 주변의 인물들은 엑스트라다.

"죽은 라자로가 살아나고 있어!"

"세상에 이럴 수가."

이런 구경거리가 없다. 구경꾼들을 자세히 보면 표정이 생생하게 살아 있어서 카라바조가 주인공뿐만 아니라 엑스트라들도 정교하게 그린 것을 알 수 있다. 예수의 손끝과 닿은 인물은 「마태오의 소명」에서 그리스도의 말에 "저요?"라고 물은 마태오를 보는 듯하다. 하지만 이 그림에서는 빛이 달라졌다. 「마태오의 소명」이 한낮의 강렬한 빛이었다

* P. Bellori, *Op. Cit.*, p.227.

면 「라자로의 부활」은 저물어가는 황혼빛이다. 전자에서 보였던 인물들의 강한 에너지가 후자에서는 꺼져가는 생명처럼 희미해졌다. 이로 인해 형태가 해체되어가는 것처럼 보이며 색채 또한 그리스도와 마르타를 제외하고는 인물 대부분이 흑백 그림인 양 무채색으로 칠해졌다.

카라바조는 이제 가시적인 세계를 넘어 영혼의 세계로 진입한 것처럼 보인다. 이를 위해서는 그의 트레이드마크라 할 수 있는 빛조차 버렸다. 이런 경지는 티치아노나 렘브란트의 말년 작품에서 볼 수 있고, 무엇보다도 미켈란젤로 말년의 세 미완성 조각 「피에타」에서 형태가 해체되어가는 것과 유사한 현상이다. 이들 거장들은 장수한 덕에 산전수전 다 겪었으나 카라바조는 이제 겨우 서른일곱 살이다. 그러나 죽음을 1년 앞둔 시점이었다. 그가 겪은 극단적 고통이 초월적 세계에 대해 눈을 열게 한 것일까. 고통과 절망을 아는 자만이 그릴 수 있을 것 같은 그림들이 탄생되고 있다. 카라바조는 이 그림에도 자신의 모습을 그려 넣었는데 전기작가 발리오네에 따르면 그리스도의 손 바로 위에 두 손을 모으고 옆모습으로 그려진 남성이 바로 카라바조라고 한다.

카라바조가 몰타에서부터 일관되게 그린 주제는 죽음이다. 이것을 잊지 않은 듯 바닥에는 해골과 뼈가 나뒹굴고 있다. 신앙인에게 죽음은 부활을 의미한다. 고단하고 비극적이었던 카라바조는 자신도 죽은 후 라자로처럼 부활할 수 있으리라는 희망을 가졌을까. 그림의 구도는 세로형으로 「성녀 루치아의 매장」과 흡사하다. 다만 이 그림은 더 어두워서 배경이 어느 교회를 배경으로 그린 것인지 알아내기가 쉽지 않은데 아마도 당시 메시나 사람들은 알았을 것이다.

주문자는 이 그림에 만족하여 그림값으로 1,000스쿠도를 지불했다고 한다. 나폴리에서 제작한 제단화를 200스쿠도와 400스쿠도를 받은 것에 비하면 그림값이 몇 배로 뛰었다. 카라바조의 말년 작품들은 색채의 아름다움도, 배경의 아름다움도, 인물의 정교함도, 의상의 화려함도 찾아볼 수 없다. 당시 주류 평론가들이 그토록 중시했던 장식Decoro은 눈을 씻고 찾아도 보이지 않는다. 그럼에도 후한 그림값을 지불한 동시대 후원자들의 안목이 놀랍기만 하다.

「동방박사의 경배」(346쪽)

갓 태어난 아기 예수를 안고 있는 성모 마리아가 땅바닥에 앉은 채 마구간에 비스듬히 기대어 있다. 동방박사 세 사람은 대머리에 소박한 옷차림을 한 보통 사람 모습이다. 황금·유향·몰약이라는 전통적인 선물도 없다. 그들은 맨손으로 와서 경배를 드리고 있다.

배경은 갈색이지만 이전에 비해 빛이 밝아지면서 마구간과 인물들, 그리고 배경이 모습

「동방박사의 경배」
1609년, 314×211cm
메시나 주립 박물관

을 드러내고 있다. 말과 소, 바닥에 깔린 마른 짚, 볏단, 빵이 담긴 바구니, 목수 요셉이 사용했을 공구들도 보인다. 이전 그림에 비해 훨씬 구체적이고 친절하며 온화하다. 인물들도 이전의 부식된 듯한 모습이 아니라 조형적으로 견고해졌다. 특히 성모 마리아가 깔고 있는 검은색 천은 붉은 옷과 대비를 이루며 모처럼 장식 효과도 주고 있다. 예전의 자연주의 회화로 돌아온 느낌이다. 주문자의 특별 요청이라도 있었던 것일까.

이 그림 역시 세로 구도지만 인물들은 사선으로 배치되었다. 이전의 두 그림 「성녀 루치아의 매장」과 「라자로의 부활」과 흡사하지만 인물들의 배치가 45도 각도로 급격히 가팔라진 것이 다르다. 「라자로의 부활」이 성공을 거두면서 메시나 시의회는 카푸친 작은형제회 소속 성 마리아의 수태 교회Santa Maria la Concezione를 위해 「동방박사의 경배」를 주문했다. 카푸친 작은형제회는 성 프란치스코가 설립한 남성 수도회 중 하나로 극도의 청빈과 가난의 삶을 살고자 한 수도회다.

「세례자 요한의 목이 담긴 쟁반을 들고 있는 살로메」 (348쪽)

「세례자 요한의 목이 담긴 쟁반을 들고 있는 살로메」
1609년, 116×140cm
마드리드 왕궁

다시 공포영화의 한 장면으로 돌아왔다. 아무것도 보이지 않는 캄캄한 어둠 속에서 인물 넷이 모습을 드러내고 있다. 붉은 옷에 가슴이 훤히 보이는 살로메는 세례자 요한의 목이 담긴 쟁반을 들고 있다. 요한의 잘린 머리는 얼굴의 반쪽만 드러나 있고 뒤에는 사형 집행인과 하녀가 검은 대기 속에서 신체의 극히 일부분만을 드러내고 있다. 세례자 요한의 목을 자른 망나니의 얼굴은 거의 보이지 않고 왼쪽 어깨와 팔의 일부만 보인다. 세례자 요한의 머리를 들고 있는 살로메의 무감각한 표정에서 잔혹성은 절정에 도달한다. 여기서 빛과 어둠을 극대화한 테네브리즘은 감정을 고조시키는 가장 강력한 무기다.

카라바조는 이 그림을 시칠리아의 그랜드 마스터에게 보냈다. 몰타에서 「참수당하는 세례자 요한」이 처형 과정을 보여주었다면 이 작품은 후속 단계, 즉 잘린 목을 쟁반에 담아 헤롯왕에게 가져가기 직전의 모습을 그린 것이다. 몰타의 예루살렘 성 십자가 기사단은 세례자 요한 수도회라고도 불렸다. 이 그림은 원래는 몰타에서 그리기로 계획되었으나 우연히 발생한 총격 사고로 카라바조가 몰타를 탈출하는 바람에 그리지 못하고 있다가 메시나에서 완성하여 몰타로 보낸 것으로 추측한다. 이 그림은 또한 그가 몰타를 떠난 후에도 그 섬의 기사단 총장과 연락이 지속되었음을 암시한다.

「성 예로니모의 탈혼」 (350쪽)

「성 예로니모의 탈혼」
1609년, 73×97.5cm
매사추세츠 우스터 미술관

성 예로니모가 입을 반쯤 벌린 채 허공을 바라보고 있다. 카라바조는 이 성인을 즐겨 그렸는데 이번에는 집필 중 탈혼한 모습이다. 믿음의 극치를 시각적으로 경험한 성인들의

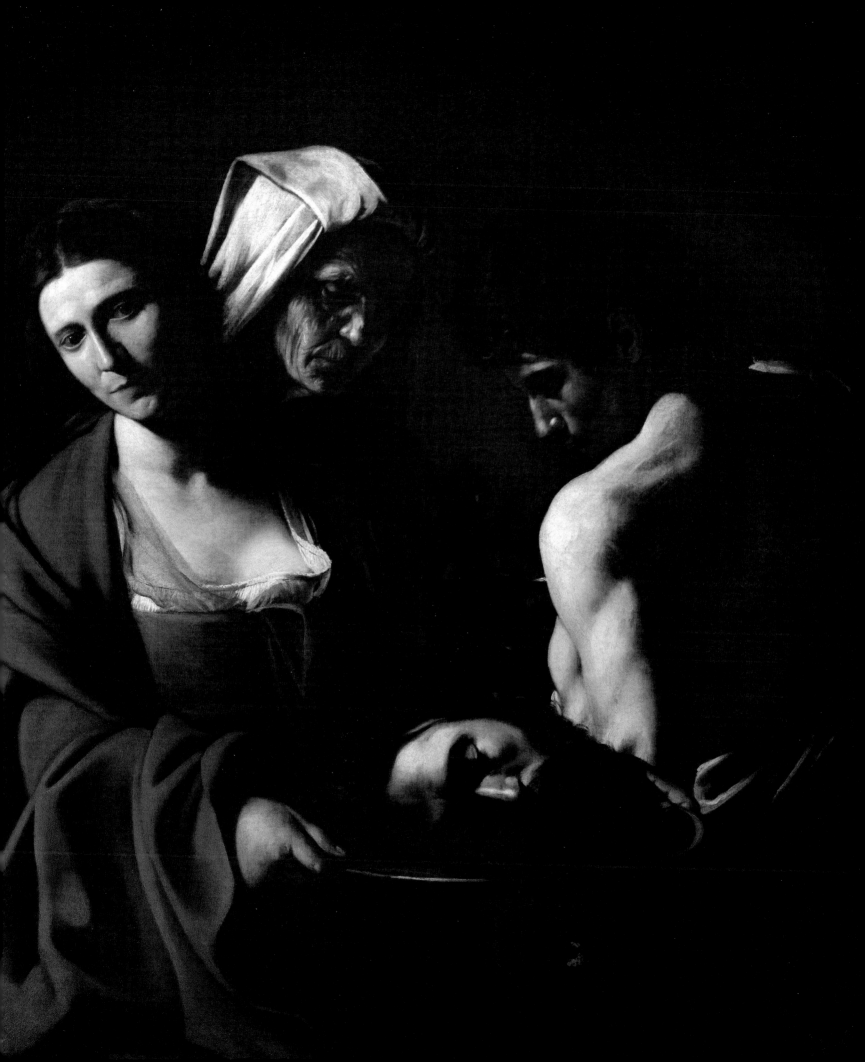

전기를 읽다 보면 종종 탈혼 이야기를 접하게 된다. 그림 속 성 예로니모는 탈혼 상태로 서 빛나는 그의 눈빛은 허공의 누군가를 보고 있다. 그동안 카라바조의 그림에서 이처 럼 간절한 눈빛을 본 적이 없었던 것 같다. 그림자로 인해 분간하기가 쉽지는 않지만 벌 어진 입 안에는 썩은 이빨이 보인다. 그림 속 주인공은 지금까지 그려진 권위 있는 모습 의 성 예로니모와는 완전히 딴판으로 너무나 인간적인 모습이다.

그림 속 주인공은 누구를 보고 있는가?

무엇을 갈망하는가? 놀라는 것인가, 청하는 것인가?

힘이 가득 들어간 손가락은 얼굴 이상으로 그가 황홀경에 빠져 있음을 보여준다. 오른 손은 손바닥을, 왼손은 손등을 그림으로써 화가가 의도적으로 빛의 대비를 표현하고 있 다. 20대 초에 그린 「도마뱀에 물린 청년」(54쪽) 이후 가장 드라마틱한 손의 모습이며 손이 얼굴 이상으로 인물의 감정을 표현할 수 있음을 보여준다.

책상에는 두꺼운 필사본, 펜, 촛불 등이 보인다. 촛농이 덕지덕지 붙은 초는 얼마 남지 않았다. 이 성인이 얼마나 오랜 시간 기도와 집필에 몰두해왔는지를 암시한다. 촛대 뒤 의 이상한 물체는 해골이다. 빛과 단축법으로 인해 변형된 형태를 그린 것인지는 알 수 없으나 이런 해골은 처음 보았다. 가히 압권이라 할 수 있다. 어둠 속의 사물을 그리는 것은 밝은 빛에 노출된 형태보다 빛의 원리를 완벽하게 이해해야 하기 때문에 더 어렵 다. 볼수록 기발하고 고도의 회화적인 기법이 숨겨진 이 그림을 보고 있으면 그나마 자 연스럽게 그린 흰 셔츠와 붉은 망토는 관람자에 대한 작가의 배려로 생각될 정도다. 이 런 그림을 만들어낸 카라바조라면 그의 성격이 괴팍하더라도, 또 어떤 잘못을 저질렀다 하더라도 용서해줄 수 있을 것 같다. 17세기 바로크 시대 전체를 통틀어 최고의 경지를 보여준 작품이다. 렘브란트, 루벤스, 벨라스케스, 카라치, 페르메이르로 대표되는 호화 군단 바로크 화가들 중 카라바조의 영향을 받지 않은 화가가 없었으나 이런 경지에 도 달한 작가는 드물다. 이 그림은 바로크 회화를 탄생시킨 모태가 카라바조임을 보여주기 에 충분하다.

「성모영보」(353쪽)

'성모영보'란 천사 가브리엘이 마리아에게 나타나 성령으로 아기를 잉태했고 장차 태 어날 아기가 인류를 구원할 구세주가 될 것임을 예고한 사건을 가리킨다.* 이 주제는 그 리스도교 탄생 이래 가장 많이 그려진 성화의 주제 중 하나지만 카라바조가 그린 것은 이 작품이 처음이다. 프랑스의 낭시Nancy라는 도시에 보내기 위해 제작되었으며, 작품

「성모영보」
1609년, 285×205cm
낭시 미술관

* '수태고지'라고도 불리며 영어로는 'Annunciation'이다.

루도비코 카라치
「성모영보」
1603~1604년, 58×41cm
캔버스에 유채
제노바 로소궁

주문은 로렌느의 공작인 앙리의 아들 샤를이 1608년 몰타의 성 예루살렘 십자가 기사단 수도회를 방문했을 때 성사되었다. 이 그림이 현재 낭시 미술관에 소장되어 있는 이유다. 카라바조가 몰타에서 주문받은 그림을 시칠리아의 메시나에서 제작하여 보냈다는 것은 그가 후원자들과 계속 연락을 취하고 있었음을 의미한다.

그림 속 마리아는 두 손을 공손히 모으고 있다. 처녀인 자신이 아이를 잉태하게 될 것이라는 천사의 청천벽력 같은 말에 순명하는 모습이다. 방 안에 날아온 천사는 순결의 상징인 백합을 들고 마리아에게 말하고 있다.

"두려워하지 마라, 마리아야. 너는 하느님의 총애를 받았다. 보라, 이제 네가 잉태하여 아들을 낳을 터이니 그 이름을 예수라 하여라. 그분께서는 큰 인물이 되시고 지극히 높으신 분의 아드님이라 불리실 것이다."

마리아는 곰곰이 생각하더니 대답한다.

"보십시오, 저는 주님의 종입니다. 말씀하신 대로 저에게 이루어지기를 바랍니다."*

방 안에는 침대와 낮은 의자, 마리아가 소일하던 바느질 바구니가 보인다. 천사의 발 아래에는 구름도 보인다. 카라바조가 방 안에 구름을 그려 넣다니 자연주의 화가로서는 생소한 연출이다. 당시 많은 화가가 방 안에 구름을 타고 나타난 천사를 그렸으니 카라바조로서는 유행하던 도상대로 그린 몇 안 되는 예에 속한다.

1603년경 루도비코 카라치도 두 손을 다소곳이 모으고 순명하는 마리아의 모습과 천사가 구름을 타고 방 안까지 들어온 모습의 「성모영보」(354쪽)를 그렸는데 두 그림 사이에는 근본적인 차이가 있다. 루도비코 카라치가 발코니 너머의 풍경과 천사의 무리를 아름답게 그린 것과는 달리 카라바조는 순종하는 마리아의 모습에 집중했다. 또한 루도비코 카라치의 그림이 화사한 색채로 형태가 완벽하게 마무리된 반면 카라바조의 작품은 무채색으로 형태의 윤곽선이 거의 드러나지 않는다. 두 작품 사이의 제작 연도는 5~6년 차이에 불과하지만 회화적 개념과 기법은 완전히 달랐다.** 루도비코 카라치가 화려한 색상과 인물들의 모습을 통해 그림에서 장식의 기능을 중시했다면 카라바조는 내면에 집중했다. 카라바조는 이렇듯 다른 작가의 작품을 참고하되 자신의 방식으로 바꾸었다. 모든 시선을 마리아에게 집중시키기 위해 이전 작가들이 정성껏 그렸던 천사의 사랑스런 얼굴은 아예 보이지 않게 했다.

* 성모영보 이야기는 『신약성경』, 「루카 복음서」, 1장 26~38절.

** 루도비코 카라치는 카라바조와 함께 바로크 회화를 탄생시킨 양대 산맥인 안니발레 카라치의 사촌으로 고향 볼로냐에서 안니발레 카라치, 아고스티노 카라치와 함께 아카데미아 인캄미나티를 설립했으며 가톨릭개혁 미술을 대표하는 화가로 활동했다.

「이 사람을 보라」
1609년, 78×102cm
뉴욕 개인 소장

「이 사람을 보라」(356쪽)

메시나 화가들의 전기를 쓴 수신노에 의하면 카라바조는 메시나에서 여러 점의 그림을 제작했으며 일부는 다른 도시로 보냈다고 한다. 개인 컬렉터나 수도원 등에서도 그의 작품을 구매했다. 그중 「이 사람을 보라」와 「간음한 여인」이 남아 있는데 당시 자코모 남작이 카라바조에게 작품 주문에 관하여 남긴 글이 전해진다.

"나 니콜라오 자코모는 미켈란젤로 메리시 다 카라바조 선생에게 4점의 그림을 주문했습니다. 그리스도의 수난 시리즈로 그중 한 점을 끝냈는데 그리스도가 어깨에 십자가를 지고 있으며 슬퍼하는 성모 마리아와 두 도적 그리고 나팔 부는 사람의 모습입니다. 참으로 아름다운 그림이며 작품값으로 46온스oz를 지불했습니다. 나머지 세 작품도 제작할 것과 8월 중에 완성되면 작품값을 지불할 것임을 뇌 구조가 황당한 이 화가에게 촉구했습니다."*

당시 주문자의 입장에서 본 기록이다. 이에 대해 카라바조 연구자 마리니는 몇 가지 사항을 추론했다.

첫째, 주문자가 작가에게 어떤 그림을 그리든지 상관하지 않고 자율권을 주었다.

둘째, 작품 인수 즉시 작품값을 지불하겠다고 한 것은 통상적으로 주고받는 견적서를 받지 않은 것이며 이는 당시 카라바조의 높은 명성을 증명한다.

셋째, 카라바조를 '뇌 구조가 황당한 화가'로 보았다.

'이 사람을 보라'라는 뜻의 'Ecce Homo'는 그리스도에게 사형선고를 내리기 직전 빌라도가 관중을 향해 "자, 이 사람이오"라고 한 말이다.** 가시관을 쓴 그리스도와 빌라도 그리고 두 사람이 보이는데 예수의 몸을 누르고 있는 대머리 남성과 뒤쪽 인물의 표정이 사뭇 다르다. 앞의 인물은 빌라도를 닮았고 뒤의 인물은 그리스도를 닮았다.

이 그림은 카라바조 특유의 강렬한 명암법이 두드러지지 않으며 인물들의 주름진 얼굴과 표현에서 예리함이 부족하고, 예수를 누르고 있는 사형 집행인을 비롯하여 등장인물들의 손가락도 왠지 부자연스럽다. 빌라도의 옷과 망토의 주름 등은 둔탁해 보이며 무엇보다 그리스도의 얼굴에서 깊은 고뇌가 느껴지지 않는다. 카라바조라면 이렇게 그리지 않았을 것이라고 생각한다. 복제품이거나 카라바조의 조수들이 그렸을 가능성이 있다.

* 1609년 8월 이후 카라바조는 메시나를 떠나 팔레르모로 건너갔다.
 M. Marini, *Op. Cit.*, p.90.
** 『신약성경』, 「요한 복음서」, 19장 5절.

「간음한 여인」
1609년, 103×146cm
개인 소장

티치아노 베첼리오
「간음한 여인」
1508~11년, 139×181cm
캔버스에 유채
스코틀랜드 글래스고 박물관

「간음한 여인」(360쪽)

카라바조 회화의 진수를 보여주는 그림이다. 제목을 모르면 그림의 주제를 짐작하기 어려웠을 것이다.

"너희 가운데 죄 없는 자가 먼저 저 여자에게 돌을 던져라."

율법학자들과 바리새인들이 간음하다 붙잡힌 여자를 끌고 와서 가운데에 세워놓고 "모세는 율법에서 이런 여자에게 돌을 던져 죽이라고 명령했는데 스승의 생각은 어떠하신지"를 물은 데 대한 예수의 대답이다.

캄캄한 어둠에 잠겨서 등장인물들의 얼굴은 거의 보이지 않는다. 왼쪽에서 두 번째 인물이 그리스도인데 어둠에 가려졌다. 간음한 여인만이 유일하게 빛을 받고 있어서 표정을 식별할 수 있다. 주인공인 그리스도조차 얼굴을 거의 보이지 않게 그리다니 놀라운 발상이다.

이 같은 발상은 그러나 티치아노가 같은 제목의 그림 「간음한 여인」(362쪽)에서 이미 선보인 바 있다. 티치아노의 그림은 자연과 건물을 배경으로 그렸으며 시간대는 대낮이다. 카라바조는 이 작품을 알고 있었던 것 같다. 오른쪽 가장자리에 있는 노인의 모습과 그리스도와 막달라 마리아의 모습에서 유사한 분위기가 느껴진다. 카라바조는 다른 작가의 그림을 자신의 작품으로 재탄생시키는 법을 알고 있었다. 타인의 작품을 응용하고 변형시켰다고 하여 화가 카라바조의 가치가 내려가는 것은 아니다. 그는 모방이 아니라 완전히 새로운 형태로 재탄생시켰기 때문이다. 주인공의 얼굴을 꼭 보여줄 필요는 없다는 생각, 정말 파격적이지 않은가.

카라바조는 다른 작가의 그림을 자신의 작품으로 재탄생시키는 법을 알고 있었다. 타인의 작품을 응용하고 변형시켰다고 하여 화가 카라바조의 가치가 내려가는 것은 아니다. 그는 모방이 아니라 완전히 새로운 형태로 재탄생시켰기 때문이다. 주인공의 얼굴을 꼭 보여줄 필요는 없다는 생각, 정말 파격적이지 않은가.

왼쪽에 입을 벌리고 놀라는 남성의 모습도 인상적이다. 모두가 어둠에 잠겨 있는데 중앙의 머리가 하얀 노인의 황금빛 옷은 이 그림에서 볼 수 있는 유일한 색상이다. 카라바조의 반대파들이 이 그림을 봤다면 뭐라고 평했을까. 그들이 그토록 중요시했던 장식이 이 그림에서는 한 군데도 찾아볼 수 없다. 그럼에도 시칠리아섬에서 카라바조의 그림을 주문하고 돈을 지불한 사람들이 있었다.

메시나에서 명성을 누렸던 카라바조는 여기서도 오래 있지 못하고 시칠리아섬의 주도州都 팔레르모로 떠난다. 카라바조가 갑작스럽게 메시나를 떠난 이유에 대해 수신노가 남긴 기록이 있다. 카라바조는 배를 만드는 조선소 근처에서 젊은이들과 자주 어울렸다. 그림에 활용하기 위해 이들을 관찰하곤 했다는 것이다. 어느 날 카라바조의 관심을 받은 한 청년이 이에 대해 무례한 질문을 하자 카라바조가 분노를 가라앉히지 못하고 청년의 머리에 부상을 입혔다고 한

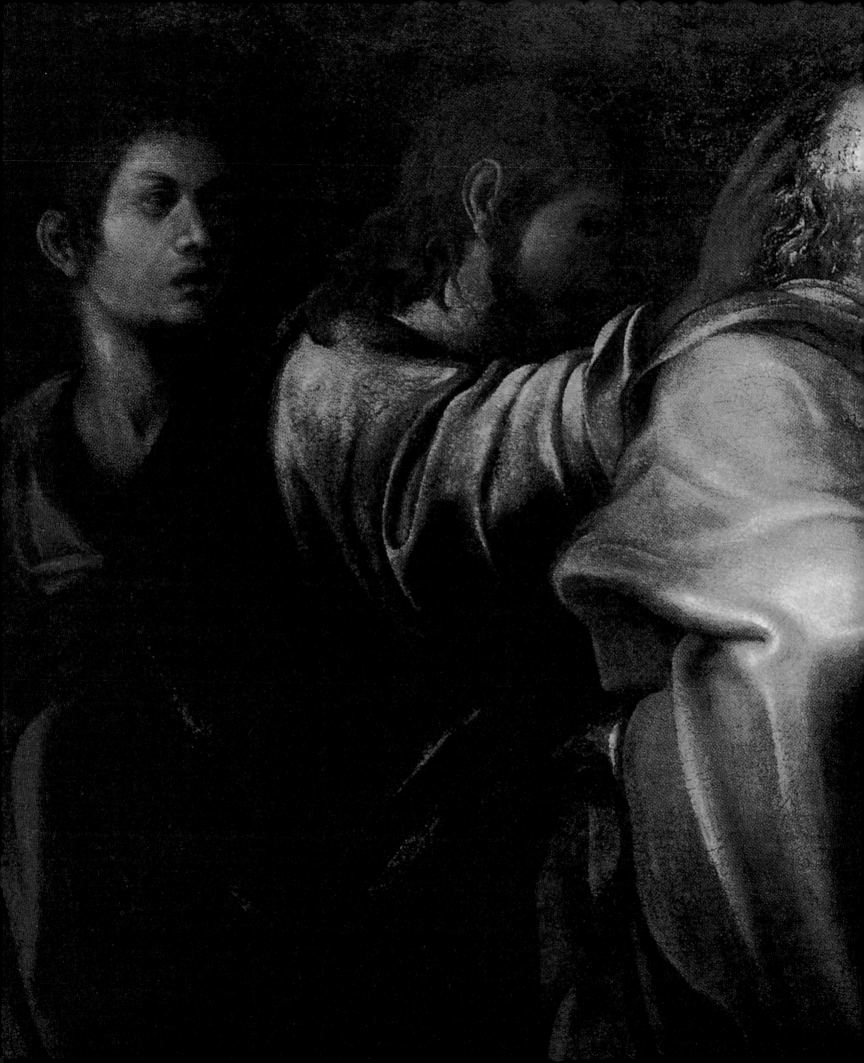

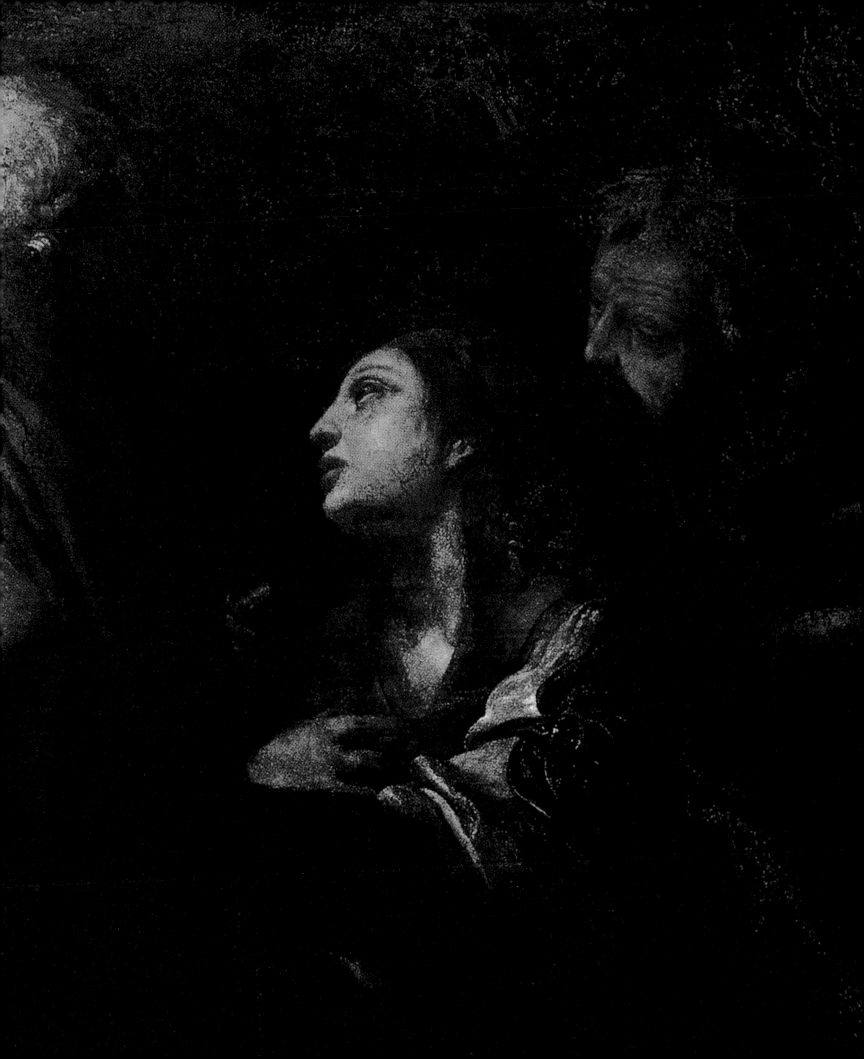

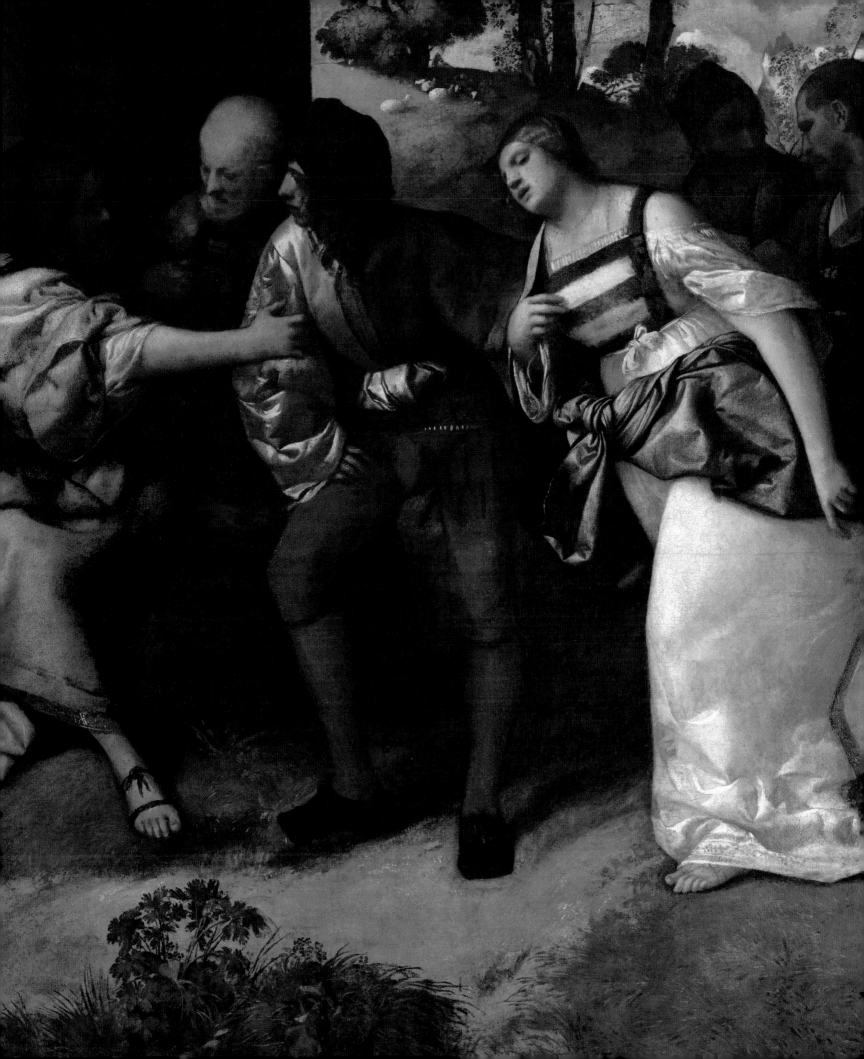

「성 로렌초와 성 프란치스코가 있는
예수 탄생」
1609년, 268×197cm
팔레르모 산 로렌초
오라토리오(도난)

다.* 지금까지 카라바조가 저지른 몇 차례의 사건 사고로 짐작하건대 그에게는 분노 조절 장애가 있었던 것이 아닐까 추측한다.

팔레르모

「성 로렌초와 성 프란치스코가 있는 예수 탄생」(365쪽)

1609년 8월 카라바조는 메시나를 떠나 팔레르모에 도착했다. 시칠리아섬의 주도인 팔레르모는 종교재판소와 크고 작은 자선단체와 수도회가 있는 종교색이 강한 도시였다. 팔레르모에서 제작한 「성 로렌초와 성 프란치스코가 있는 예수 탄생」을 보면 도시의 분위기를 짐작할 수 있다. 마구간 바닥 지푸라기 위에 갓 태어난 아기 예수가 눕혀져 있고 성모 마리아가 아기를 지켜보고 있다. 그들 주변에 네 사람이 있는데 왼쪽은 성 로렌초, 오른쪽에서 손을 모으고 있는 사람은 성 프란치스코이고, 그 옆에 얼굴만 겨우 보이는 남성은 그림의 주문자로 보이며, 뒷모습으로 그려진 남성은 예수의 양부養父 성 요셉이다. 성 프란치스코와 성 로렌초가 등장한 이유는 이 그림을 주문한 곳이 성 프란치스코 수도회이고 그것을 설치한 장소가 성 프란치스코 성당 옆에 위치한 성 로렌초 기도소의 제단이기 때문이다.** 공중에는 천사가 'GLORIA IN ECCELSIS DEO'하늘에는 영광이라는 글씨가 쓰인 끈을 들고 날아오고 있다.

그림을 본 첫 느낌은 카라바조 특유의 파격이 없다는 것이다. 오른쪽 인물이 스냅사진처럼 잘린 것 말고는 당대 흔히 볼 수 있는 제단화의 유형에서 크게 벗어나지 않았다. 물론 이 그림도 보면 볼수록 빛과 어둠, 마구간의 소 등 섬세한 디테일이 눈에 띄고, 앞서 본 티치아노의 「간음한 여인」에 그려진 남성의 뒤통수가 요셉으로 그려지는 등 이전의 사실주의가 살아난 듯하지만 카라바조가 그동안 보여주었던 파격적인 장면은 연출되지 않았다. 팔레르모의 보수적인 분위기가 작가에게 자유로운 표현을 허락하지 않았을 수 있다. 주제부터가 전통적인 성모자와 성인들인 것이 이를 말해준다. 그러고 보면 카라바조가 파격적인 화가가 될 수 있었던 것은 그에게 마음껏 그릴 수 있는 표현의 자유를 허락한 안목 있는 후원자들이 있었기 때문이다.

* F. Susinno, *Op. Cit.*, pp.114~115.
** 유럽의 성당 중에는 성당 내에 기도소가 있는 경우가 있는데 이 작품이
 설치된 곳도 그런 곳 중의 하나다.

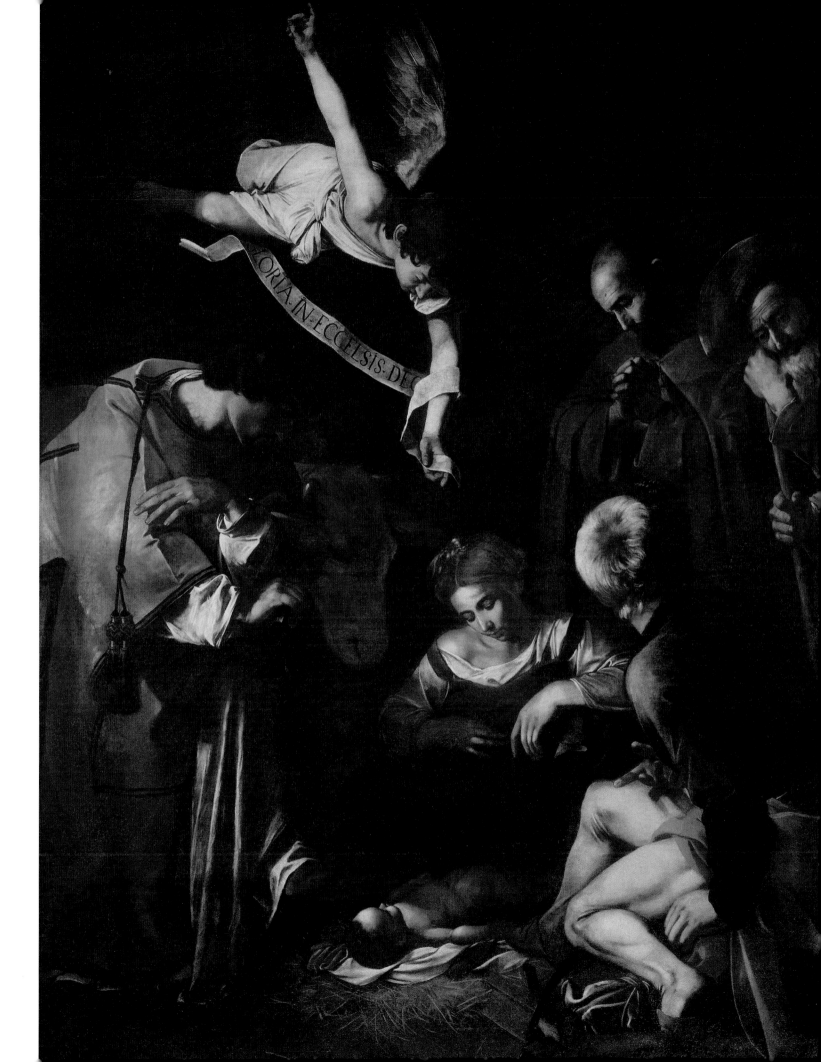

「명상하는 성 프란치스코」(366쪽)

성 프란치스코가 해골을 보며 묵상 중이다. 해골은 죽음과 허무, 세상의 헛된 것을 상징한다. 바닥에는 『성경』과 단축법으로 그려진 십자가가 있다. 배경은 검게, 수도복은 갈색으로 칠했다. 성인이 들고 있는 흰 해골 외에는 다른 색상은 눈에 띄지 않는다. 「성 예로니모의 탈혼」에서 그린 바 있는 바로 그 해골이다. 주인공을 비추는 빛은 이전의 강렬함이 아니라 부드럽고 온화한 빛이다. 그러다 보니 형태의 단단한 조형감이 돋보인다. 성 프란치스코는 무소유와 가난의 삶을 살았다. 이를 보여주려는 듯 그가 입고 있는 수도복의 소매는 해졌고 군데군데 구멍이 나 있다. 성인의 얼굴은 추상적이지 않고 구체적인 인상이 표현된 것으로 보아 모델이 있었던 것 같다. 이처럼 단순하면서도 단단한 조형적 표현은 바로크 화가들에게 영향을 미쳤다.

「명상하는 성 프란치스코」는 앞서 소개한 「성 로렌초와 성 프란치스코가 함께 있는 예수 탄생」을 주문한 팔레르모의 프란치스코 수도회에서 주문했으나 작품이 완성되기 전인 1609년 피에트로 알도브란디니 추기경이 구매했다.* 이 추기경의 활동지는 이탈리아 북동부의 라벤나였으니 이는 이탈리아 전역에서 카라바조의 그림을 원하는 컬렉터들이 있었다는 증거다. 이 작품은 또한 완성 전에 작품의 구매를 예매한 사례로 남게 되었다.

「명상하는 성 프란치스코」
1609년, 128.2×97.4cm
로마 국립고대미술관

* 피에트로 알도브란디니 추기경은 1605년에 사망한 교황 클레멘스 8세의 조카로 라벤나에서 거주했다.

5 다시 나폴리 그리고 사망

1609년 10월 24일 로마에 '로마의 알림'이라는 공고가 떴다.

"유명 화가 카라바조가 나폴리에서 사망 또는 부상당했다는 공고가 있었음."

카라바조가 나폴리로 돌아와 누군가에게 죽임을 당했거나 부상을 당했음을 알린 소식이었다. 로마까지 전해지는 시간을 감안하여 학자들은 사건 발생일을 10월 20일 정도로 추정했다.

사건이 발생한 곳은 나폴리 항구 근처의 체릴리오라는 식당이었다. 카라바조가 항구 근처 체릴리오 식당 문 앞에 도착했을 때 무장한 젊은이들이 그의 얼굴을 칼로 찌르는 바람에 큰 부상을 당했으며, 이 무렵 카라바조는 곤자가 추기경의 중재로 교황으로부터 사면을 받은 상태였다고 벨로리는 기록했다.* 이 사건에 대해서는 전기작가 발리오네도 카라바조가 "얼굴을 알아볼 수 없을 정도로 심각한 부상을 당했다"고 기록했다.**

산 넘어 산이라고 해야 할까. 카라바조는 가는 곳마다 명성을 떨쳤지만 불행도 끝을 모르는 듯 이어졌다. 카라바조가 옷을 입은 채로 자고 늘 칼을 차고 있었다는 수신노의 기록은 그가 극심한 스트레스 속에서 지냈음을 반증한다. 하지만 카라바조는 권력자들의 보호 또한 받고 있었다. 당시 교황 바오로 5세의 조카였던 시피오네 보르게세 추기경도 그를 보호했다. 이 추기경의 신분과 정보력 정도라면 카라바조의 행적을 소상히 알 수 있었고 마음만 먹으면 로마로 압송하여 재판정에 세울 수도 있었으나 이런 상황은 일어나지 않았다. "그 유명한 화가를 체포하지 말아달라."

당시 로마의 문서보관소에는 법적 전권을 가진 시피오네 보르게세 추기경에게 보낸 청원서가 있었고 이를 추기경이 받아들였다는 문건도 남아 있다.***

체릴리오 식당 피습 사건으로 예기치 못한 심각한 문제도 수면 위로 떠올랐다. 카라바조가 1606년 로마에서 벌어진 살인 사건 재판에 결석한 사실이 드러난 것인데, 당시 살인 사건 재판 결석의 대가는 사형이었다. 아마도 그의 보호자들에 의해 결석 사실이 숨겨졌다가 수면 위로 떠오른 것 같다. 카라바조는 1606년 7월 16일 살인 사건 관련 재판에서 교회령 안으로 3년 이내에는 들어올 수 없다는 유배형을 선고받았다. 이제 3년의 세월이 흘렀으니 그는 로마로 돌아갈 수 있다는 희망에 부풀어 있었을 것이다. 그런 상황에서 이런 사고를 당한 것이다. 그의 인생은 고비마다 행운과 불운이 함께했다. 결국 불행이 승리했지만. 교황에게 카라바조를 위한 자비를 간청하는 청원을 올린 사람들도

* P. Bellori, *Op. Cit.*, p.228.
** Baglione, *Op. Cit.*, p.131. 발리오네의 전기는 손으로 쓴 듯한 17세기
 글씨체여서 해독하기가 무척 난해하여 필요한 부분만 확인할 수
 있었다.
*** S. Corradini, *Materiali per un processo*, n.165, Roma, 1993, pp.133~134.

있었다. 카라바조와 유사한 죄를 범하고도 3년의 유예를 받은 경우가 있었으므로 카라바조도 살인 후 3년의 기간이 지났으니 그를 용서하라는 것이었다.

카라바조 전문가인 마리니는 여러 기록과 학자들의 자료를 종합하여 당시 테러 사건 현장을 재구성했다. 나도 현장을 방문했다. 사건이 발생한 곳은 좁은 골목이었고 교차로 위를 따라 계단을 올라가면 체릴리오라는 3층 건물의 여관 겸 식당이 있었는데 카라바조의 단골집이었다. 지금도 같은 이름으로 영업을 하고 있는 나폴리의 유명 레스토랑으로 카라바조가 처음 나폴리에 왔을 때 그린 「7 자비」에서 순례자에게 잠자리를 준 인물이 바로 이 여관집 주인이다.

카라바조를 공격하기 위해 좁은 골목을 선택한 것은 적중했다. 카라바조는 앞뒤에서 자객 네 명에게 에워싸였으니 칼을 뽑을 수도, 좁은 골목을 빠져나갈 수도 없었다. 이 같은 상황을 예상한 듯 자객들은 단검과 톱으로 카라바조의 얼굴을 공격했다. 끔찍한 사고였으나 목숨은 건졌다. 이들은 애초부터 살해할 의도는 없었고 치명상만 입히려 했다고 마리니는 주장했다. 살인하면 문제가 커지기 때문이다. 하지만 유명 인사였던 카라바조는 얼굴에 심각한 상처를 입었다는 사실 자체가 큰 손실이었다. 가는 곳마다 고위 성직자들과 귀족들을 만나고, 작품 주문도 받아야 하는 상황에서 흉측한 상처가 얼굴에 있으면 타격이 컸을 것이기 때문이다. 얼굴에 상처를 입히는 범행은 당시 나폴리에서는 일종의 복수행위였으며 특히 여자와 관련된 경우 이런 짓을 저질렀다고 한다. 카라바조의 전기 작가들은 이를 사주한 인물로 '몰타의 귀족'이라고만 기술했으나 현대의 연구자들은 로마에서 카라바조가 살해한 토마소니 가문에서 보낸 자객으로 보기도 한다. 당시 카라바조 후견인들은 토마소니 가족 측과 협상 중이었다. 이들은 카라바조에게 상해를 입혀 복수하면서도 사망에는 이르지 않게 함으로써 합의금을 받아내려 했다는 것이다.

사건이 발생한 체릴리오 식당은 현재까지 그 이름 그대로 성업 중이며 나폴리 최고의 관광명소가 되었다. 인터넷 덕분에 카라바조가 피격당한 그 가파른 계단의 골목길 사진도 볼 수 있다. 작가는 38년을 살고 세상을 떠났지만 그가 사랑한 단골 식당은 400년이 지난 오늘날까지 이 유명한 단골 손님 덕분에 살아남았다. 대부분의 거장들은 이름과 작품을 남기고 세상을 떠났지만 카라바조는 단골 식당까지 남겼다.

생의 마지막 그림, 마지막 순간

「성 젠나로의 순교」(371쪽)

카라바조가 테러를 당한 후의 첫 작품이다. 목이 잘리는 참수형으로 순교한 성 젠나로

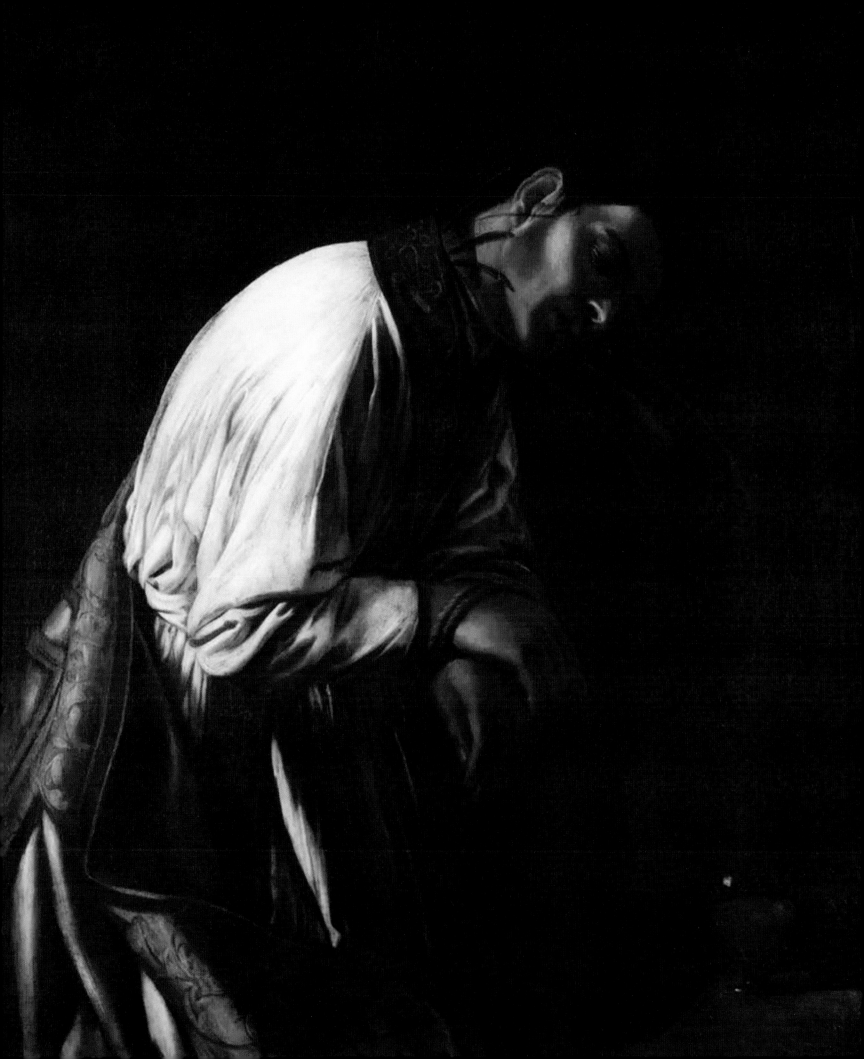

는 무릎을 꿇은 상태로 땅에 쓰러지기 직전이며 목이 반쯤 잘려져 있다. 퀭한 얼굴에서 마지막 숨이 꺼져가고 있음을 알 수 있다. 테이블 위 유리병 속 빨간 액체는 성 젠나로의 상징물로서 특정일에 액채로 변한다는 성인의 피다.* 등과 팔을 비춘 눈부신 하얀 빛은 그림 전체를 밝히는 근원이다. 카파Cappa라고 불리는 주교의 망토는 회화적 아름다움의 극치를 보여준다. 성인의 피가 담긴 투명한 유리병은 카라바조가 20대 초반부터 즐겨 그렸던 투명 화병을 연상시킨다. 잔혹성과 아름다움이 공존한다. 카라바조는 목이 잘리는 극도의 잔혹한 순간에도 회화적 아름다움을 포기하지 않았다.

이 그림은 카라바조가 테러를 당한 1609년 10월 20일 이후에 제작된 것으로 알려진다.** 최악의 상황에서도 주문이 이어졌고, 그림을 그렸다. 카라바조에 대한 평가는 다양하지만 생의 마지막 10개월 동안의 그림들은 그 어떤 작가도 경험할 수 없었던 고통, 공포, 절망, 그리고 한 가닥의 희망을 붓으로 승화시킨 그의 꺼져가는 생명의 분신들이다. 꿈에서도 떠올리기 싫었을 끔찍한 순간들을 이 그림을 그리면서도 떠올리지 않을 수 없었을 것이다. 이럴 때 그를 지탱한 것은 무엇이었을까.

「다윗과 골리앗」 (372쪽)

카라바조의 대표작이다. 소년 다윗은 막 베어낸 거인 골리앗의 머리채를 잡고 있다. 골리앗은 눈을 반쯤 뜬 채 입을 벌리고 있으며 잘린 목에서는 피가 뚝뚝 떨어진다. 돌멩이를 맞은 이마에는 핏자국이 남아 있다. 빛을 받은 칼에는 'H-AS-OS'Humilitas Occidit Sperbiam, 악은 선을 이기지 못한다라는 글자가 새겨져 있다. 이보다 처참한 광경을 그림으로 본 적이 없었던 것 같다. 어두운 배경 위로 조명을 받은 듯 드러난 얼굴은 명암법의 극치를 보여준다. 테네브리즘에서 '테네브라'는 어둠을 뜻하는데 이 그림에서는 물리적 어둠뿐만 아니라 그림 속 인물이 처한 상황도 어둠에 잠겨 있다. 이런 와중에도 골리앗의 눈동자와 침이 묻은 이빨을 그리는 것을 놓치지 않은 카라바조는 극한의 리얼리스트다.

목이 잘린 골리앗은 다름 아닌 카라바조의 자화상이다. 다윗이 자른 골리앗의 머리가 화가의 자화상이라는 사실을 어떻게 해석해야 할지 모르겠다. 극한 상황이 아니고서는 자신의 모습을 목이 잘린 모습으로 그릴 수는 없을 것이다. 골리앗의 머리를 쥐고 있는 다윗의 찡그린 표정에서 슬픔과 연민이 느껴진다. 사실은 목을 자른 다윗도 화가의 자

* 성 젠나로는 나폴리의 수호성인으로 20세에 나폴리의 주교가 되었으며 참수형으로 순교했다. 그의 시신은 1497년 나폴리의 성 세베루스 성당으로 옮겨졌는데 그의 응고된 피는 매년 9월 19일, 12월 16일, 5월 첫째 주 토요일에서 일요일경 3회 액체 상태로 변했다고 한다.

** 카라바조가 사망하기 전 나폴리에서 보낸 시기는 1609년 10월 중하순부터 1610년 7월 10일까지다.

화상이란 설이 있다. 그렇다면 자신이 자른 목을 자신이 보고 있다는 뜻이다. 모든 비극의 시작이며 되돌릴 수 없는 운명이 되어버린 로마에서의 살인 사건을 후회하는 모습을 그린 것일까.

회화적으로 이 그림은 명암법의 절정을 보여준다. 골리앗의 머리와 다윗의 주먹을 이어주는 것은 어둠이다. 골리앗의 머리카락이 보이지 않는 것은 어둠 때문임을 감상자는 알고 있을 것이다. 어둠 속에 잠겨 거의 모습을 드러내지 않은 칼을 든 오른팔은 조금씩 밝아져서 흰 셔츠로 이어진 후 얼굴과 상체에서 절정에 도달한다. 어둠 속 한 줄기 빛으로 모습을 드러낸 다윗과 골리앗의 모습은 잔혹함을 아름다움으로 승화시킨다. 지금까지의 빛이 실존의 인물과 사물을 비추었다면 여기서는 인간의 마음 깊은 곳을 비추는 듯하다. 이 작품의 제작 연도에 대해 학자들은 다양한 의견을 내고 있으나 1609년 10월 나폴리 식당 골목에서의 테러사건 발생 후에 그린 것이라는 견해에는 대부분 동의한다. 앞서 소개한 「성 젠나로의 순교」와 비교해보면 광선 처리와 빛에 반사된 신체와 의복 표현 등이 흡사하다.

이 그림은 카라바조가 자신의 사면을 위해 교황 바오로 5세에게 보내려고 그렸다고 한다. 카라바조가 사면을 받기 위해 로마로 가면서 가지고 갔던 석 점의 그림 중에 이 그림도 있었다. 자신을 목이 잘린 골리앗으로 그림으로써 살인죄에 대해 용서를 구했으며 이를 위해 화가로서 할 수 있는 모든 것을 다한 그림이라고 생각하면 이 작품을 조금 더 이해할 수 있을 것 같다. 이 그림은 그를 사면한 교황 바오로 5세의 조카 시피오네 보르게세가 구입했고 오늘날에도 이 가문의 별장이었던 보르게세 미술관의 대표 소장품으로 자리 잡고 있다.

「소년 세례자 요한」
1610년, 159×124.5cm
로마 보르게세 미술관

「소년 세례자 요한」 (375쪽)

"하느님께서 보내신 사람이 있었는데 그의 이름은 요한이었다.
그는 증언하러 왔다.
빛을 증언하여 자기를 통해 모든 사람이 믿게 하려는 것이었다.
그 사람은 빛이 아니었다.
빛을 증언하러 왔을 따름이다."*

세례자 요한이 빛을 증언하러 왔듯이 카라바조는 그림을 통해 빛을 증언했다. 평생을

* 『신약성경』, 「요한 복음서」, 1장 6~8절.

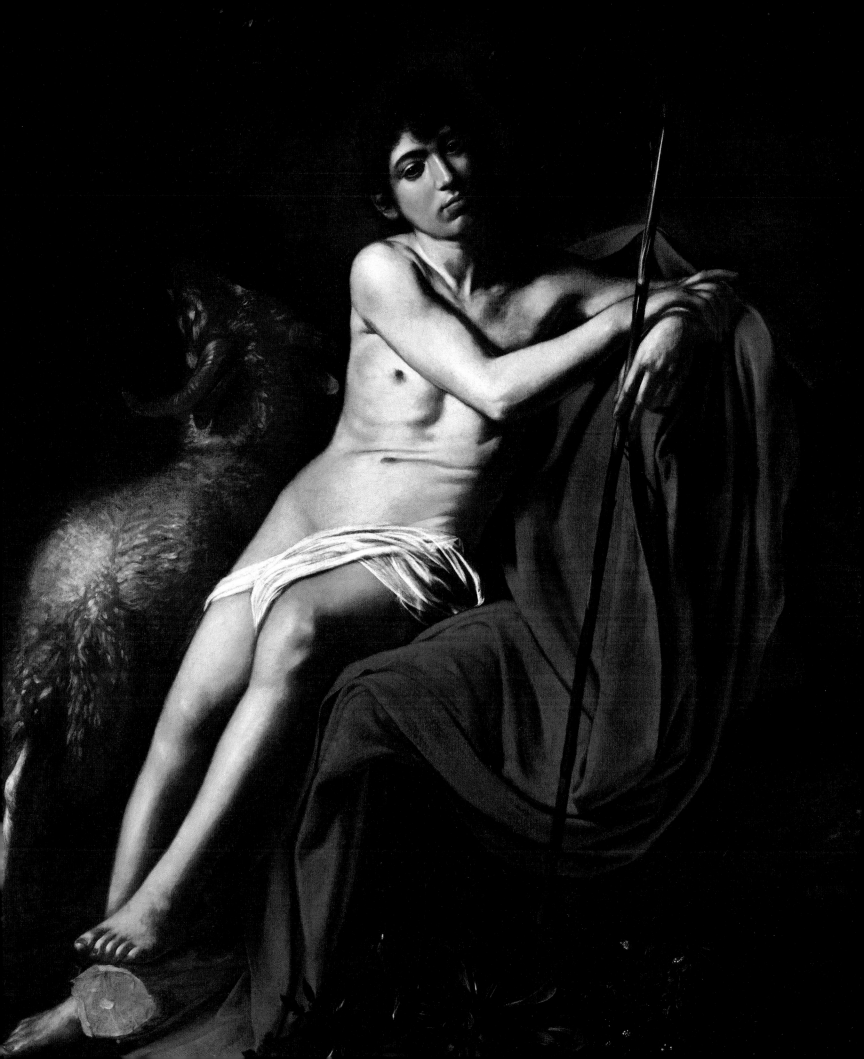

「소년 세례자 요한」
1603~1604년, 173×132cm
캔자스시티 넬슨앳킨스 미술관

빛과 어둠을 그렸으나 최후의 작품들에서는 빛마저 희미해져가고 있다. 소년 세례자 요한을 그린 생애 마지막 두 점을 소개하고자 한다.

「소년 세례자 요한」(375쪽)은 관객을 응시하고 있다. 체념이 느껴지는 눈빛에서 화가 자신을 보는 듯하다. 카라바조는 예전에 로마에서 활동할 때에도 같은 주제의 그림을 그린 적이 있었다. 이때 그린 「소년 세례자 요한」(376쪽)은 장난스런 표정으로 에너지가 충만했고 인체의 아름다움은 인상적이었다. 인물, 양, 식물, 희고 붉은 천과 깔고 앉은 짐승털 등 그림에 등장하는 모든 것은 이보다 더 잘 그릴 수는 없을 것처럼 완벽하게 그려졌다. 바로 카라바조의 자연주의다. 세례자 요한 그림에서 공통적으로 등장하는 것은 양과 붉은 망토다. 양은 하느님의 어린양, 즉 그리스도를 상징하며 세례자 요한의 존재 이유는 그리스도인 빛을 증언하는 것이다. 붉은 망토는 피와 수난을 상징한다. 이것은 그리스도의 수난이자 목이 잘려 순교한 세례자 요한의 수난이기도 하다.

1610년 삶의 마지막 해에 그린 「소년 세례자 요한」(375쪽)에서 양의 크기는 커졌고, 망토 역시 강조되었다. 양과 망토 사이에 끼어 있는 소년 요한은 둘 중 하나가 없으면 쓰러질 것처럼 보인다. 그가 들고 있는 십자가는 예수님을 증언하는 상징물이다. 그런데 이 그림에서는 윗부분이 비스듬하게 그려졌기 때문에 십자가가 거의 보이지 않는다. 그림 속 세례자 요한은 바로 화가 자신처럼 보인다. 얼마나 절망했으면 양도, 십자가도 자신을 외면한 것처럼 그렸을까. 지금 이 순간 그가 확신하고 있는 것은 담처럼 견고한 붉은 망토, 즉 수난을 견디는 일이다.

벽에는 식물들이 보인다. 잎은 어두워서 잘 보이지 않으나 앞서 그린 「소년 세례자 요한」(376쪽)에도 등장했던 포도 잎과 가시나무일 것이다. 포도나무는 예수를, 가시나무는 수난을 의미한다. 배경으로 어두침침한 흙벽을 그린 것은 세례자 요한이 세례를 준 요르단강 근처의 동굴을 배경으로 그렸기 때문일 것이다. 그림 앞쪽에 보이는 식물은 이전의 「세례자 요한」(182쪽)과 「그리스도의 매장」(155쪽)에서도 볼 수 있었던 부활을 상징하는 멀린이라는 식물과 닮았다. 옥의 티를 굳이 말하자면 오른쪽 발을 너무 길게 그렸다는 것이다. 그림대로 자세를 취해보려 했으나 쉽지 않았다. 카라바조는 그림을 그릴 때 드로잉을 하지 않고 캔버스에 신체의 특정 부분을 미리 그려놓은 후 그것에 맞춰 그려나갔다. 이 작품에서도 신체의 제일 끝부분인 발을 먼저 그리다 보니 발이 길어진 것 같다.*

* 카라바조의 그림 그리기 방식은 M. Gregori, "Come dipingere il
Caravaggio," in *Caravaggio, Come nascono i capolavori*, Milano, 1991,
pp.13~29.

카라바조는 번번이 발생하는 대형 사고 때문에 고통을 겪으면서도 로마로 돌아가서 사면을 받고자 했으나 그 희망을 이제는 포기한 것처럼 보인다. 생생했던 초록색 잎은 빛을 잃었고, 그토록 애정을 갖고 그렸던 하느님의 어린양마저 이제 자신을 외면하듯 다른 곳을 보고 있다. 카라바조의 에너지는 이제 한계점에 다다랐다. 반복된 수난과 고통 그리고 절망은 그림에 대한 화가의 생각을 바꿔놓은 것 같다. 이 그림은 절대고통과 절대고독 속에 잠겨 있는 화가의 상황이 담긴 것이라고 생각한다. 그의 그림은 현실 세계의 모방에서 벗어나 내면의 거울이 되었다. 카라바조 자신이 창안한 자연주의조차 의미를 잃어가고 있다.

카라바조는 생의 마지막 시간에 또 한 점의 「소년 세례자 요한」(380쪽)을 그렸다. 그림 속 소년 세례자 요한은 심연처럼 깊은 어둠 속에 잠겨 있다. 오른쪽 화면 밖을 바라보는 그의 얼굴은 형태가 보이지 않는다. 관객은 이제 그림 속 그의 얼굴을 볼 수가 없다. 검은 대기에 덮인 붉은 천은 그의 전신을 단단하게 감싸고 있다. 요한이 빛으로 믿음을 증언했듯이 카라바조는 빛으로 회화의 진실을 증언했다. 이제 그 증언의 마지막 순간이 다가왔다. 어둠이 짙을수록 빛은 더 드러난다. 그러나 이 작품에서는 어둠이 깊어지면서 빛도 꺼져가고 있다. 다 타버린 촛불은 이제 더 이상 태울 것이 남아 있지 않다. 작별의 순간이 다가왔다. 카라바조의 마지막 작품이다.

a Dios!

세상이여 안녕!

생애 마지막 시간

카라바조의 죽음에 대해 벨로리는 다음과 같이 썼다.

"이 무렵 카라바조는 곤자가 추기경의 중재로 교황으로부터 사면을 받은 상태였다. 로마로 가는 배를 타기 위해 나폴리 해변가에 도착했을 때 또 다른 몰타 귀족의 사주를 받은 스페인 무사가 그를 기다리고 있다가 체포하여 감옥에 투옥시켰다. 그는 곧 풀려나긴 했지만 로마로 가는 배는 이미 떠났기에 보이지 않았다. 고통과 비탄에 울부짖으며 한여름 찌는 듯한 날씨에 에르콜레 해변에 도착했으나 말라리아에 걸려 며칠 후 사망했다. 그의 나이 만 서른여덟 살인 1609년의 일이었다. 안니발레 카라치, 페데리코 주카리가 같은 해에 운명했으니 로마 회화로서는 치명적인 해가 되었다."*

* P. Belllori, *Op. Cit.*, pp.228~229. 벨로리는 사망 연도를 1609년이라고

또 다른 동시대 전기작가 발리오네는 다르게 썼다.

"교환 조건으로 이틀간 감옥에서 지냈다. 출소 후 배를 타는 선착장을 찾지 못해 절망하며 뙤약볕이 내리쬐는 모래사장으로 자신의 짐을 실은 배가 있는지 찾아나섰다가 마침내 고열로 쓰러져 해변가에서 병원으로 옮겨졌으며 사람들의 도움도 받지 못하고 며칠 후 사망했다."[*]

카라바조의 죽음은 이 두 전기작가의 기술에 의존해왔는데 한 사람은 해변가에서 말라리아에 걸려 사망했다고 하고, 다른 사람은 병원에서 고열로 사망했다고 전한다. 권위 있는 카라바조 연구자 마리니는 당시 기록을 종합하여 카라바조가 병원에서 고열로 사망했으며 날짜는 7월 18일이라고 주장했다.

당시 카라바조는 1606년의 살인 사건 이후 4년이 지났고, 이제 로마로 올라가면 사면이 가능한 상황이었다. 로마에서 카라바조의 사면을 위해 힘쓴 사람은 페르디난도 곤자가였다. 카라바조의 사면 청원서는 교황 바오로 5세와 조카 시피오네 추기경에게 전달되었다. 사면 청원서와 카라바조의 죽음에 대한 공지가 동시에 있었다. 1610년 7월 28일이었다.

「소년 세례자 요한」
1610년, 106×179.5cm
뮌헨 개인 소장

"자연을 채색하고 재현하는 데 최고의 능력을 가졌던 유명 화가 미켈란젤로 메리시 다 카라바조가 에르콜레 해변에서 병으로 사망."[**]

그로부터 3일 후인 1610년 7월 31일 정식 공지가 발표되었다. 카라바조의 사망 원인에 대해 마리니는 당시 병원에 입원한 외부인 명부에 잘못된 음식 또는 물에 의한 감염으로 기록되어 있다며 실제로는 당시 로마로 가기 위한 급박한 상황에서 닥친 고통과 탈수 등이 원인이 되었을 것이라고 짐작했다. 그 병원 건물은 지금도 남아 있다고 한다. 성 십자가 수도회Santa Croce Compagnia는 그를 성 세바스티아노 공동묘지에 묻었는데 그곳은 지금 작은 공원으로 사용되고 있었다. 성 십자가 수도회는 "1610년 7월 18일 산타 마리아 병원에서 화가 미켈란젤로 메리시 병으로 사망"이라는 공식 서류를 작성했다. 이날을 카라바조의 공식 사망일로 보고 있다. 우연인지 필연인지 그는 성 십자가 수도회 사람들에 의해 무덤에 묻히고 사망증명서도 발급받았다.

카라바조에게 적대적이었던 벨로리는 당대인들의 애도를 전했다.

"카라바조는 이렇게 한여름 타향에서 홀로 생을 마감했다. 로마에서는 그의 귀환을

기록했으나 학자들은 1610년으로 보고 있다. 이는 날짜의 차이가 아니라 당시 서로 다른 방식의 달력을 사용했기 때문이라고 알려진다.

[*] G. Baglione, *Op. Cit.*, pp.138~139.
[**] 카라바조의 최후의 상황에 대해서는 M. Marini, *Op. Cit.*, pp.100~105.

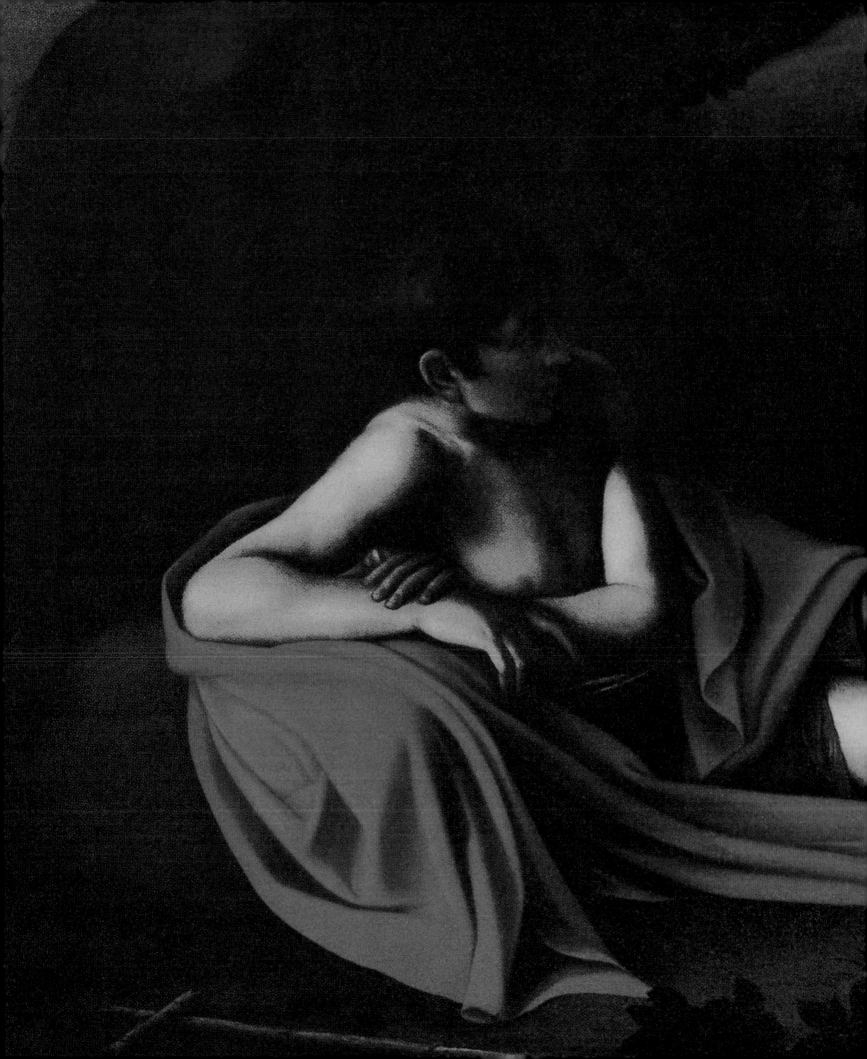

기다리고 있었다. 뜻밖의 죽음을 접한 세상의 모든 이들이 전 우주적인 슬픔dispiacque universalmente에 잠겼다."*

마지막 장소 답사

이 책『불멸의 화가 카라바조』출간 준비를 마무리하던 2022년 겨울, 나는 카라바조 생의 마지막 순간을 확인하기 위해 그가 삶을 마감한 이탈리아 중부의 에르콜레 해변으로 향했다. 이로써 그의 고향이라고 여겨졌던 이탈리아 북부의 카라바조 마을부터 밀라노, 로마, 나폴리, 몰타, 시칠리아, 그리고 죽음을 맞이한 토스카나의 에르콜레 해변과 그의 무덤까지 이 화가가 활동했거나 작품을 남긴 거의 모든 현장을 찾은 20여 년의 답사 여행이 마무리되었다.

나는 카라바조가 생을 마감한 에르콜레 해변이 당연히 나폴리 근처일 것이라고 생각했는데 실제 현장에 가보니 토스카나의 한적한 바닷가 마을이었다. 미술사는 문헌과 책을 통한 연구와 현장 답사가 병행되어야 하며 작품이 있는 장소를 직접 확인해야 작가와 작품을 제대로 이해할 수 있음을 다시금 실감했다.

에르콜레 해변에 도착하여 가장 먼저 찾은 곳은 카라바조의 무덤이 있는 이 마을의 공동묘지였다. 사망 당시에는 성 세바스티아노 공동묘지에 매장되었는데 이후 그 자리에 도심이 들어서는 바람에 2019년 현재의 공동묘지로 유골을 옮긴 후 새롭게 묘비를 세웠다. 묘소 참배를 마친 후 그가 생애 마지막 며칠을 보낸 에르콜레 해변에 관한 자료가 혹시 있을까 하여 시내의 한 가게에 들렀다. 가게 주인은 정말 귀한 책이라며 마지막 한 권 남았다는『카라바조, 마지막 순간』*Caravaggio: The Last Act*을 보여주었다.** 현존하는 카라바조 연구의 최고 거장이며 이 책에서도 많이 인용한 마우리치오 마리니의 글이 게재된, 한눈에 봐도 중요한 책이었다. 내가 카라바조 생의 마지막 일주일을 재구성할 수 있게 된 것은 순전히 이 책 덕분이다.

2009년까지 카라바조의 묘지가 있었다는 옛 성 세바스티아노 공동묘지 터를 찾아가보니 벽에 붙은 석판만이 한때 그곳에 화가의 무덤이 있었음을 말해주고 있었다. 그곳에서 불과 2~3분 거리에 화가가 해변을 걷다가 말라리아로 사망했다는 에르콜레 해변이

* P. Bellori, *Op. Cit.*, p.229.
** G. L. Fauci, *Caravaggio: The Last Act*, Grosseto, Editrice Innocenti, 2010.

있는데 생각보다 모래사장이 협소하고 뭔가 이상하다는 느낌이 들었다. 알고 보니 카라바조가 배로 도착한 곳은 그곳에서 4~5킬로미터 떨어진 페닐리아Feniglia라는 해변이었으며, 그가 로마로 가는 배를 타려고 했던 곳은 칼라 갈레라Cala Gellera라는 항구였다. 결국은 배를 타지 못하고 항구에서 사망했지만.

현장에 가보니 페닐리아 해변은 넓고 아름다운 모래사장이 펼쳐져 있었고, 칼라 갈레라 항구는 부산의 해운대 항구 이상으로 많은 배가 정박해 있었다. 카라바조 생전에도 그곳에서 많은 배가 하루 종일 분주하게 운항되었을 것이다. 사람들은 이곳 일대를 통틀어 에르콜레 해변이라고 불렀다.

생애 마지막 일주일

카라바조는 당시 교황 바오로 5세에게 1606년 로마에서의 살인죄에 대한 사면을 받기로 예정되어 있었다. 이를 위해 카라바조가 로마로 떠나기 직전 묵었던 곳은 나폴리의 첼람마레궁Palazzo Cellammare으로 오늘날에도 나폴리의 명소로 꼽히는 유적지다. 카라바조는 그곳에서 평생의 후원자였던 콜론나 가문의 후작부인 코스탄차 콜론나의 조력을 받으며 사면을 준비했다. 사면의 대가로 카라바조는 교황의 조카 시피오네 보르게세 추기경에게 「소년 세례자 요한」(375쪽)을 선물하기로 약속했다. 현재 보르게세 미술관에서 소장하고 있는 이 작품이 화가의 목숨값이었던 것이다.

카라바조가 애지중지하며 챙긴 짐 속에는 석 점의 그림이 있었다. 그중 한 점은 살인 직후 팔리아노의 콜론나 저택에서 피신 중에 그린 「탈혼 중인 막달라 마리아」(289쪽)였고, 다른 하나는 「소년 세례자 요한」이었으며, 세 번째 그림은 알려지지 않았다.

다음은 카라바조가 나폴리를 출발한 1610년 7월 12일 월요일부터 사망에 이른 7월 18일 일요일까지의 날짜, 시간, 요일이 쓰여 있는 이동 경로다.

7월 12일(월) 23시 나폴리 항구에서 출발
7월 14일(수) 04시 팔로 도착
7월 14일(수) 04~18시 세관에 억류
7월 14일(수) 19시 팔로에서 출발
7월 15일(목) 9~10시경 에르콜레 해변 도착
7월 15일(목) 11시 산타 마리아 병원에 입원

7월 18일(일) 06~07시경 산타 마리아 병원에서 사망*

코스탄차 콜론나 후작 부인은 카라바조가 사면을 받으러 떠나는 이 여행을 철저하게 준비한 것으로 보인다. 원래 계획은 펠루카feluca라는 소형 돛단배로 나폴리에서 출항하여 로마 근교의 팔로Palo까지 간 후 그 마을에 있는 오르시니 가문의 궁에서 교황의 사면장을 받은 후 로마로 들어갈 예정이었다.** 하지만 스페인령이었던 팔로의 세관에서 해양 수비대에 의해 체포되었고, 그사이 카라바조가 타고 왔던 배는 그의 짐을 실은 채 로마에서 더 먼 북쪽에 위치한 토스카나의 에르콜레 해변으로 떠났다. 이후 그는 에르콜레 해변으로 뒤쫓아 갔다가 그곳에서 병이 나는 바람에 도움의 산타 마리아 병원Ospedale di S. Maria Ausiliatrice에 입원했고, 그곳에서 생을 마감했다.*** 병의 원인은 말라리아에 의한 고열 또는 오염된 물이나 음식물 섭취로 살모넬라균에 감염된 식중독이라고 현대 의사들은 진단했다. 로마로 가는 목숨을 건 여행이 얼마나 큰 스트레스였는지를 짐작케 한다. 아울러 그의 후원자들이 물심양면으로 힘껏 도왔으며, 그의 그림 한 점을 소장하기 위해 당대 최고의 컬렉터였던 시피아노 보르게세 추기경이 어떤 공을 들였는지도 짐작할 수 있다.

사망 기록

2001년 카라바조의 사망에 관한 기록이 발견되었다. 에르콜레 해변이 속한 지역의 성에라스모 성당의 굴리엘모 굴리엘미니Guglielmo Guglielmini라는 본당신부가 1609년에 『망자의 책』Libro dei Morti이라는 당시의 사망자들 명단에 카라바조의 사망 날짜, 장소, 사인, 직업 등을 기록한 것이다. 그에 따르면 카라바조는 병원에서 사망했다. 이로써 카라바조와 동시대를 살았던 역사가 벨로리가 기록한 이래 400여 년이 지난 오늘날까지 카라바조가 에르콜레 해변가에서 고열로 사망했다고 전설처럼 믿어왔던 이야기는 사실이 아닌 것으로 밝혀졌다.

카라바조가 가져온 석 점의 그림을 포함한 짐들은 그것을 싣고 온 배의 선장에 의해 코스탄차 콜론나 후작 부인에게 전달되었다. 이후 「소년 세례자 요한」(375쪽)은 그림을

*　　G. L. Fauci, *Op. Cit.*, p.25 도표 참조.
**　　*Ibid.*, p.23. 오르시니 가문은 콜론나 가문의 사돈 가문이다.
***　발병 시점은 이미 에르콜레 해변을 향한 배 안에서부터일 가능성도 있다.

주문했던 시피오네 보르게세 추기경에게 전달되어 그가 설립한 현재의 보르게세 미술관에서 감상할 수 있게 되었다. 「탈혼 중인 막달라 마리아」(289쪽)는 나폴리의 코스탄차 콜론나 후작 가문 궁에서 소장하다가 얼마 전 로마의 한 컬렉터에게 소유권이 이전되었다. 카라바조의 병원비와 장례비는 그를 아낀 후원자 코스탄차 콜론나 후작 부인이 지불했다.

다음은 굴리엘모 굴리엘미니 본당신부가 1609년『망자의 책』에 작성한 카라바조의 사망 기록이다.

"1609년 7월 18일 도움의 산타 마리아 병원에서 화가 미켈란젤로 메리시 다 카라바조 병으로 사망."*

7월 31일 수요일, 로마의 공고
유명 화가 미켈란젤로 다 카라바조가 공고에 따라 교황성하의 사면을 받기 위해 나폴리에서 로마로 가던 중 에르콜레 해변에서 사망하였음. B.V. Barb.lat. 1078, Avvisi, f. 562.

E' morto Michiel Angelo da Caravaggio pittore cellebre a Porto'Ercole, mentre da Napoli veniva a Roma per la gratia da sua santità fattali dal bando capitale, che haveva. B.V. Barb. lat. 1078, Avvisi, f. 562.

카라바조의 죽음을 알린 로마의 공고다.

* 사망연도를 1609년으로 표기한 것은 당시 이 지역에서 사용하던 달력에 따른 것이고 실제로는 1610년이다.

카라바조에 대한 오해와 진실

• 책을 마치며

카라바조의 회화 양식을 가리키는 자연주의Naturalism라는 용어는 1664년 피에트로 벨로리Pietro Bellori, 1613~96가 로마의 성 루카 아카데미에서 행한 강연 중에 카라바조의 추종자들을 비판하기 위해 "자연주의자"라고 칭하면서 시작되었다.[*] 로마의 성 루카 아카데미의 학장이자 미술비평가 벨로리가 자신이 옹호한 고전주의에 반하는 카라바조의 화풍과 그를 따르는 추종자들을 비하하는 과정에서 자연주의자라는 용어가 탄생한 것이다. 벨로리는 그의 저서 『근대 화가, 조각가, 건축가의 생애』에서도 카라바조를 부정적으로 평가했고 이 같은 부정적 평가는 19세기 말까지 계속되었다.

카라바조는 귀스타브 쿠르베Gustave Courbet, 1819~77의 사실주의 회화와 함께 새롭게 조명받기 시작했다. 1855년 세계만국박람회 한쪽 편에 세운 개인 전시관에서 쿠르베는 자신의 스튜디오를 재현했고, 그 안에 40점의 작품을 전시하면서 전시관 입구에 'Realism'이라는 간판을 달았다. 이 전시는 관람객들에게 뜨거운 반향을 불러일으켰는데 부르크하르트Jacob Burckhardt, 1818~97가 이 전시에 대해 "좁은 의미에서 근대 자연주의는 미켈란젤로 메리시 다 카라바조로부터 시작되었다"라고 말하면서 카라바조가 새롭게 조명받는 계기가 되었다. 이후 저명한 미술사가 알로이스 리글Alois Riegl, 1858~1905이 카라바조에 대해 "전통과 권위에 도전한 첫 사실주의자Realist"라고 평하는 것을 비롯하여 카라바조에 대한 재평가가 쏟아졌다. 카라바조가 부활하는 데에 19세기 리얼리즘의 선구자 쿠르베가 결정적인 역할을 한 것이다.

20세기 가장 권위 있는 이탈리아 미술사가로 꼽히는 로베르토 롱기Roberto Longhi, 1890~1970는 만 20세이던 1910년에 개최된 '제9회 베니스 비엔날레'에서 카라바조에 대해 "벨라스케스, 렘브란트, 고야, 샤르댕, 그리고 쿠르베"에 앞선 "자연주의자"라고 평

[*] 강연의 주제는 「화가, 조각가, 건축가가 선택한 자연의 아름다움에 대한 생각에 관하여」였다. Roberto Longhi, "Introduzione I," in *Caravaggio*, a cura di Previtale, Roma, Riuniti, 1992.

하면서 카라바조에 대한 체계적인 연구의 시작을 알렸다. 이후 롱기는 수많은 카라바조 관련 논문을 발표했고, 1952년 카라바조 연구자들의 고전이라 할 수 있는 명저『카라바조』를 출판했다.* 20세기에 들어서면서 로베르토 롱기를 시작으로 본격화된 카라바조 연구의 출발점은 바로크 시대 때 쓰여진 피에트로 벨로리의 카라바조 전기였다. 카라바조의 주요 연구서들은 주제 또는 이동 시기에 따라 전개하는 경우가 많은데 이는 벨로리의 전기 서술방식으로서 카라바조가 로마 최고의 촉망받는 화가에서 살인자 신세가되어 도시를 이동하며 피신 생활을 해야 했던 그의 삶과 맞아떨어졌다.

로베르토 롱기는 벨로리의 전기를 바탕으로 카라바조의 주요 작품과 사건에 주목하면서 후대 학자들에게 카라바조 연구의 포인트를 제시했다. 이후 마우리치오 마리니Maurizio Marini는 이를 토대로 연대와 이동 장소에 따른 사건과 작품의 방대한 기록을 보강하여 카라바조 전기와 작품에 대한 기념비적인 저서를 출판했다. 또한 마우리치오 칼베시Maurizio Calvesi, 1927~2020는 카라바조 작품이 가지는 도상학적 의미를 깊이 있게 연구함으로써 후대 학자들에게 풍부한 자료를 제공했다. 특히 카라바조의 후원자들과 이들의 인맥에 대한 연구는 그를 가장 권위 있는 카라바조 연구자의 반열에 서게 했다. 이들 외에도 카라바조 연구자들은 헤아릴 수 없을 정도로 많다. 나는 이들 위대한 카라바조 연구자들의 저서에서 도움을 얻었다. 이들 학자들의 연구를 토대로 나의 미술사 연구가 더해져서 이 책이 나올 수 있었다.

벨로리의 전기와 카라바조 연구의 출발

벨로리의 저서『근대 화가, 조각가, 건축가의 생애』중 카라바조의 전기는「화가 미켈란젤로 메리시 다 카라바조의 생애」라는 제목으로 되어 있다.** 벨로리의 이 책은 카라바조 전기 중 가장 중요한 역사적 가치를 가지고 있으며 카라바조 연구의 출발점이라 할 수 있다. 고향은 카라바조에서 밀라노로 수정되었지만 오늘날 우리가 카라바조의 부모와 고향, 그의 어린 시절에 대해 알 수 있는 것은 벨로리의 이 전기 덕분이다. 벨로리는 바로크 시대를 대표하는 최고의 미술사가이자 미술비평가였다.*** 르네상스 시대에 바사리

* R. Longhi, *Il Caravaggio*, Milano, 1952.

** P. Bellori, "Vita di Michelangelo Merigi da Caravaggio pittore," in
 Le vite de'pittori scultori e architetti moderni, Torino, Einaudi, 2009,
 pp.209~236. 이 책은 1672년 로마에서 첫 출판되었다.

*** J. von Schlosser, *La Letteratura Artistica*, Firenze, La Nuova Italia, 1977,
 p.464.

가 있었다면 바로크 시대에는 벨로리가 있었다.

17세기 바로크 시대의 미술평론가이자 미술행정가였던 벨로리의 저서 『근대 화가, 조각가, 건축가의 생애』는 카라바조의 전기 외에도 위대한 바로크 시대의 거장으로 꼽히는 루벤스Peter Paul Rubens, 1577~1640, 푸생Nicolas Poussin, 1594~1665, 반 다이크Anthony van Dyck, 1599~1641, 카라치Annibale Caracci, 1560~1609, 레니Guido Reni, 1575~1642를 비롯한 이탈리아와 유럽의 17세기 주요 화가 15명의 전기를 포함하고 있다.*

벨로리의 전기는 카라바조의 동시대인이 쓴 1차 자료라는 점에서 중요하다. 일반 독자가 벨로리의 전기를 직접 읽을 기회는 많지 않기 때문에 이 책 『불멸의 화가 카라바조』에서는 벨로리의 전기를 자주 인용했고 간단한 설명도 곁들였다. 지금으로부터 400년 전 로마에서 활동했던 저명한 미술비평가의 그림 설명과 작가에 대한 평을 음미할 기회가 되었을 것이다.

벨로리의 카라바조 전기는 이렇게 시작한다.

"고대의 데메트리오Demetrio는 사물의 아름다움을 탐구하기보다는 그것을 복제하는 것을 즐겼다. 카라바조도 그와 같다. 그에게는 모델 말고는 스승이 없었다. 최상의 자연을 모델로 선택하여 모방했고 모방이 없었다면 그에게 예술은 존재하지 않는 듯 보였다."**

전기 시작부터 '모방'이라는 키워드를 통해 카라바조 회화의 특성을 꿰뚫고 있음을 보여준다. 이어 카라바조를 "롬바르디아주州의 카라바조라는 마을 출신으로 유서 깊은 귀족의 마을을 빛냈으며 부친은 벽돌공이었다"라고 소개했다. 카라바조의 부친이 벽돌공으로 알려진 것은 벨로리의 바로 이 구절에서 비롯되었다. 오늘날의 연구자들 중에도 카라바조를 벽돌공이나 석공의 아들로 소개하는 경우가 많은 것은 이 때문이다. 벨로리

* 벨로리가 이 책에서 다룬 작가들의 명단은 아래와 같다.
 제1권: 볼로냐의 화가 안니발레 카라치(Annibale Carracci),
 볼로냐의 화가·판화가 아고스티노 카라치(Agostino Carracci),
 건축가 도메니코 폰타나 다 밀리(Domenico Fontana da Mili), 화가
 페데리코 바로치(Federico Barocci), 화가 미켈란젤로 메리시 다
 카라바조(Michelangelo Merigi da Caravaggio), 안베르사의 화가
 피에트로 파올로 루벤스(Pietro Paolo Rubens), 안베르사의 화가
 안토니 반 다이크(Anthony van Dyck), 브뤼셀의 조각가 프란체스코
 디 퀘스노이(Francesco di Quesnoy), 필명 도메니키노(Domenicino)로
 활동했던 볼로냐의 조각가 도메니코 잠피에리(Domenico Zampieri),
 화가 조반니 란프란코(Giovanni Lanfranco), 볼로냐의 조각가·건축가
 알레산드로 알가르디(Allesandro Algardi), 프랑스의 화가 니콜라
 푸생(Nicolas Poussin).
 제2권: 귀도 레니(Guido Reni), 안드레아 사키(Andrea Sacchi), 카를로
 마라티(Carlo Maratti) 이상 총 15명의 작가다.
** P. Bellori, *Op. Cit.*, pp.211~212.

가 카라바조의 부친을 벽돌공이라고 소개한 것에 대해, 20세기 카라바조 연구의 첫 포문을 연 로베르토 롱기는 카라바조와는 반대편의 회화 양식인 고전주의를 옹호했던 벨로리가 부정적인 평가를 하기 위해 의도적으로 오류를 저질렀다고 주장했다.* 자신의 고전주의 입장을 견지하기 위해 사실을 왜곡했다는 것인데, 그렇다면 카라바조의 작품은 이미 당대부터 공정한 평가를 받지 못했음을 의미한다. 벨로리에게서 시작된 카라바조에 대한 부정적 평가와 오해를 풀고 재평가를 시작한 학자는 로베르토 롱기였다. 이후 카라바조는 바로크 양식을 탄생시킨 역사상 가장 위대한 화가로 우뚝 섰다.

벨로리의 전기를 읽다 보면 작품과 삶에 대해서 객관적이고 정확하며 현대적인 표현에 놀라게 된다. 그러나 후반부에서 부정적인 비판이 본격화된다.

"카라바조는 인물을 표현함에 있어서 주홍색도, 푸른색도 사용하지 않았다. 간혹 사용하는 경우에도 그것은 독이라며 변색시켰다. 터키색이나 밝은 색에 대해서는 말할 것도 없다. 그는 이 같은 색을 사용하지 않았고 배경을 늘 검게 칠했다. 피부 사이에도 검은색을 칠했으며 빛으로 처리했다."**

고전주의 회화를 찬미하던 벨로리의 시각에서 카라바조의 그림과 색채가 어떠한 반감을 주었는지를 충분히 짐작케 하는 대목이다. 벨로리의 비난은 이어진다.

"카라바조는 당시의 회화 규칙을 무시하고 꼭 필요하지도 않은 인위적인 방식으로 그렸다. 우리 시대 최고의 화가들이 귀도 레니 방식을 택하지 않고 「성 베드로의 순교」(144쪽)와 같은 작품에서 자연주의자Naturalista라고 자칭하고 있다."

벨로리는 카라바조가 거절당한 그림들을 열거하기도 했다.

"그의 회화는 많은 부분이 부족하다. 그에게는 발상도, 장식도, 데생도, 회화의 법칙도 보이지 않는다. 그는 고대와 라파엘로가 이룩한 미와 권위를 떨쳐버리고 역사화 외에는 거의 그리지 않았던 반신상을 즐겨 그렸다. 주름진 얼굴, 더러운 피부, 마디진 손가락, 병자의 손발, 이런 방식이다 보니 카라바조 그림은 반감을 가진 사람들을 만나게 되었다. 성 루이지 성당에서는 걸었던 제단화를 떼어냈고*** 마돈나 델라 스칼라 성당의 제단화에서 성모 마리아를 죽은 후 퉁퉁 부은 여인을 모델로 그리는 바람에 그림을 교체해야 했다. 베드로 성당의 제단에는 성모 마리아와 발가벗은 아기 예수가 성녀 안나와 함께 그려진 제단화를 걸었다가 철거당했으며 그 그림은 이후 보르게세 별장에서 소장하

* 이에 대한 견해는 다음 자료를 참조할 것. R. Longhi, *Caravaggio*, Roma, Riuniti, 1992, p.3. 이 책의 초판은 1952년에 출판되었다. 필자는 조반니 프레비탈리가 서문을 쓴 1992년 출판본을 참조했다.
** P. Bellori, *Op. Cit.*, p.229.
*** 「집필하는 성 마태오」의 첫 버전을 가리킨다.

게 되었다."*

벨로리는 「로레토의 마돈나」(236쪽)에서 맨발의 순례자를 그린 것, 나폴리에서 그린 「7 자비」(296쪽)에서 입을 벌리고 물을 마시는 장면, 「엠마오에서의 저녁식사」(284쪽)에서 그리스도가 수염이 없는 점 등도 부적절한 사례로 지적했다. 그러면서 매우 파괴적인 스타일의 그림을 그리는 카라바조가 좋은 회화 전통을 전복시켰다며 비판의 강도를 높였고, 정해진 양식을 버리고 자연에만 의존하여 예술을 실수와 암흑의 세계로 만들었다고 혹평했다. 색채에 있어서는 초기에는 롬바르디아 지방의 최상의 색채를 사용했으나 점차 검게 변하면서 악화되었다고도 평했다.

벨로리는 카라바조 작품에 대한 혹평에 이어 개인적인 습관도 결코 곱게 보지 않았다. "(카라바조가 옷을 한번 입으면) 걸레가 될 때까지 그것만 입었다. 그는 씻는 것을 싫어했고 게을렀으며 몇 해 동안이나 초상화를 그린 캔버스에 음식을 놓고 먹었다."

이 같은 의도적 악평에도 불구하고 벨로리의 저서는 작가와 동시대를 살았던 비평가이자 역사가가 집필한 1차 자료라는 점에서 중요하다. 또한 작품에 대한 설명은 매우 예리하고 정확하며 그 표현이 현대적이어서 감탄을 자아낼 때도 많다.

벨로리의 전기는 카라바조의 주요 작품을 거의 다 언급하고 있고, 밀라노 시절부터 로마, 나폴리, 몰타, 시칠리아, 다시 나폴리로 돌아왔다가 에르콜레 해변에서 사망하기까지 화가의 짧은 삶을 작가가 생전에 피신하며 옮겨 다녔던 도시의 이동경로를 따라 기술했다. 카라바조에 관한 많은 책들이 그러하듯이 나 역시 카라바조가 이동한 도시를 중심으로 이 저서를 집필했다.

이 책을 읽은 독자들도 카라바조가 이동한 도시를 따라 여행할 수 있는 행운이 있기를 기원한다.

* *Ibid.*, pp.230~231.

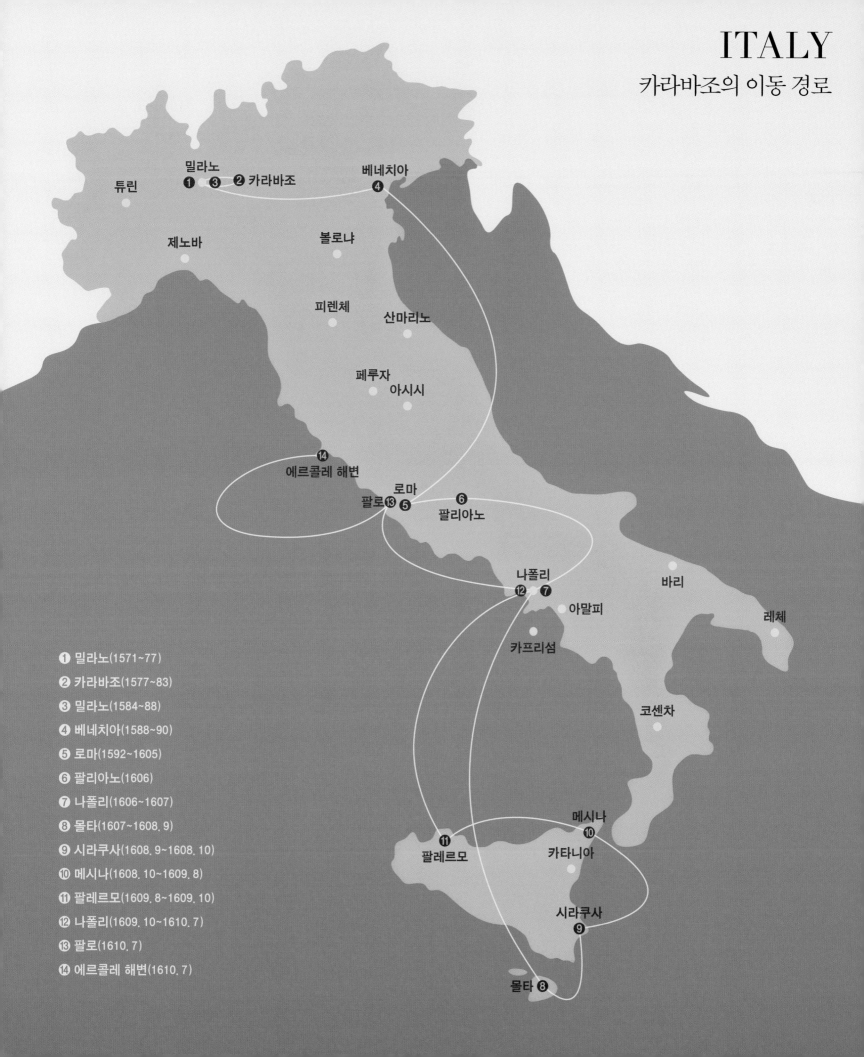

ITALY
카라바조의 이동 경로

튜린 밀라노 ❶ ❸ ❷ 카라바조 베네치아 ❹

제노바 볼로냐

피렌체 산마리노

페루자 아시시

❶❹ 에르콜레 해변 로마 ❶❸ ❺
팔로 팔리아노 ❻

나폴리 ❶❷ ❼ 바리
아말피 레체
카프리섬
코센차

메시나 ❿
팔레르모 ❶❶ 카타니아

시라쿠사 ❾

몰타 ❽

❶ 밀라노(1571~77)

❷ 카라바조(1577~83)

❸ 밀라노(1584~88)

❹ 베네치아(1588~90)

❺ 로마(1592~1605)

❻ 팔리아노(1606)

❼ 나폴리(1606~1607)

❽ 몰타(1607~1608. 9)

❾ 시라쿠사(1608. 9~1608. 10)

❿ 메시나(1608. 10~1609. 8)

❶❶ 팔레르모(1609. 8~1609. 10)

❶❷ 나폴리(1609. 10~1610. 7)

❶❸ 팔로(1610. 7)

❶❹ 에르콜레 해변(1610. 7)

도판 목록

Ⅰ. 화가를 꿈꾸다

2. 도제 시기

23쪽 시모네 페테르차노, 「음악의 알레고리」, 16세기 중후반, 캔버스에 유채, 103.2×94.9cm, 개인 소장.

24쪽 티치아노 베첼리오, 「비너스와 아모리노」, 1555년, 캔버스에 유채, 124.5×105.4cm, 내셔널 갤러리, 워싱턴.

25쪽 시모네 페테르차노, 「겟세마네 동산에서 기도하는 그리스도」, 1580~90년, 캔버스에 유채, 132.5×102.5cm, 교구 박물관, 밀라노.

27쪽 레오나르도 다빈치, 「동굴의 성모」, 1583~86년, 패널에 유채, 199×122cm, 루브르 박물관, 파리.

28쪽 레오나르도 다빈치, 「음악가의 초상」, 1490년, 패널에 유채, 43×31cm, 암브로시아나 미술관, 밀라노.

31쪽 조반니 벨리니, 「로레단의 초상화」, 1505년, 패널에 유채, 61.5×45cm, 내셔널 갤러리, 런던.

Ⅱ. 로마를 사로잡다

1. 청년 카라바조의 로마 입성

38쪽 크리스토파노 델 알티시모, 「황제 카를 5세」, 1525~49년, 캔버스에 유채, 35×31cm, 우피치 미술관, 피렌체.

40쪽 플로리스 반 다이크, 「치즈가 있는 정물」, 1615~20년, 캔버스에 유채, 82.2×111.2cm, 국립 미술관, 암스테르담.

44쪽 카라바조, 「사기꾼들」, 1594~96년, 캔버스에 유채, 94×131cm, 킴벨 미술관, 포트웨스.

49쪽 카라바조, 「목성, 해왕성 그리고 명왕성」, 1597년경, 천장에 유화, 300×180cm, 빌라 루도비시, 로마.

2. 인물화, 정물화, 풍속화

54쪽 카라바조, 「도마뱀에 물린 청년」, 1593~94년, 캔버스에 유채, 65.8×52.3cm, 로베르토 롱기 재단, 피렌체.

57쪽 카라바조, 「청년과 장미 화병」, 1593년, 캔버스에 유채, 60×52.5cm, 개인 소장, 루가노.

58쪽 카라바조, 「병든 바쿠스」, 1594년, 캔버스에 유채, 67×53cm, 보르게세 미술관, 로마.

62쪽 카라바조, 「류트 켜는 남자」, 1594~96년, 캔버스에 유채, 94×119cm, 에르미타주 미술관, 상트페테르부르크.

64쪽 카라바조, 「류트 켜는 남자」, 1596~97년, 캔버스에 유채, 102×130cm, 메트로폴리탄 미술관, 뉴욕.

68쪽 카라바조, 「과일 깎는 소년」, 1594년, 캔버스에 유채, 75.5×64.4cm, 개인 소장.

70쪽 빈첸초 캄피, 「과일 장수」, 1578~81년경, 캔버스에 유채, 143×213cm, 브레라 미술관, 밀라노.

72쪽 빈첸초 캄피, 「리코타 먹는 사람들」, 1580~85년경, 캔버스에 유채, 72×89.5cm 리옹 미술관, 리옹.

76쪽 카라바조, 「음악가들」, 1594~95년, 캔버스에 유채, 87.9×115.9cm, 메트로폴리탄 미술관, 뉴욕.

78쪽 라파엘로 산치오, 「교황 율리오 2세」, 1511~12년, 캔버스에 유채, 108×80.7cm, 내셔널 갤러리, 런던.

80쪽 작자 미상, 「카드놀이」, 1445~50년경, 프레스코 벽화, 보로메오궁, 밀라노.

82쪽 카라바조, 「행운」, 1594~95년경, 캔버스에 유채, 115×150cm, 국립고대미술관, 로마.

86쪽 카라바조, 「과일 바구니」, 1597~1600년경, 캔버스에 유채, 47×62xm, 암브로시아나 미술관, 밀라노.

88쪽 암브로조 피지노, 「복숭아와 포도 잎이 담긴 접시」, 1593년경, 캔버스에 유채, 21×29.4cm, 개인소장.

90쪽 카라바조, 「화병에 꽂힌 꽃」, 1597년, 캔버스에 유채, 44.6×33.4cm, 개인 소장.

93쪽 도소 도시, 「바쿠스의 알레고리」, 1560~80년경, 165×127cm, 디아만티궁, 로마.

94쪽 카라바조, 「바쿠스」, 1595~97년, 캔버스의 유채, 98×85cm, 우피치 미술관, 피렌체.

96쪽 안니발레 카라치, 「콩 먹는 사람」, 1580~90년, 캔버스에 유채, 57×68cm, 콜론나궁, 로마.

3. 성화

100쪽 카라바조, 「이집트로 피신 중 휴식을 취하는 성 가정」, 1595~97년경, 캔버스에 유채, 135.5×168.5cm, 도리아 팜필리 미술관, 로마.

104쪽 카라바조, 「알렉산드리아의 성녀 카타리나」, 1597~98년, 캔버스에 유채, 173×133cm, 티센 보르네미사 미술관, 마드리드.

106쪽 카라바조, 「마리아를 개종시키는 마르타」, 1597~98년경, 캔버스에 유채, 100×134cm, 디트로이트 미술관, 디트로이트.

109쪽 카라바조, 「메두사」, 1597~98년경, 캔버스에 유채, 직경 55cm, 우피치 미술관, 피렌체.

110쪽 카라바조, 「나르시스」, 1597~99년경, 캔버스에 유채, 115.5×97.5cm, 바르베리니 미술관, 로마.

112쪽 카라바조, 「홀로페르네스의 목을 베는 유딧」, 1598~99년경, 캔버스에 유채, 145×195cm, 바르베리니 미술관, 로마.

115쪽 카라바조, 「다윗과 골리앗」, 1599년경, 캔버스에 유채, 116×91cm, 프라도 미술관, 마드리드.

Ⅲ. 로마의 스타가 되다

1. 공공미술

125쪽 카라바조, 「집필하는 성 마태오」, 1602년경, 캔버스에 유채, 223×183cm, 카이저 프리드리히 박물관, 베를린, 유실.

126쪽 카라바조, 「집필하는 성 마태오」, 1602년경, 캔버스에 유채, 295×195cm, 성 루이지 프란체시 성당, 로마.

396

128쪽 카라바조, 「마태오의 소명」, 1599~1600년, 캔버스에 유채, 322×340cm, 성 루이지 프란체시 성당, 로마.

130쪽 미켈란젤로 부오나로티, 「아담의 창조」 일부, 1511~12년, 프레스코 벽화, 바티칸 미술관, 바티칸.

134쪽 카라바조, 「마태오의 순교」, 1599~1600년, 캔버스에 유채, 323×343cm, 성 루이지 프란체시 성당, 로마.

138쪽 라파엘로 산치오, 「보르고의 화재」, 1514~17년, 프레스코 벽화, 라파엘로 스탄차, 바티칸.

143쪽 카라바조, 「조반니 바티스타 마리노」, 1600~1601년, 캔버스에 유채, 73×60cm, 개인 소장.

144쪽 카라바조, 「성 베드로의 순교」, 1600~1601년, 캔버스에 유채, 230×175cm, 산타 마리아 델 포폴로 성당, 로마.

147쪽 렘브란트 하르먼스 판레인, 「십자가를 세움」, 1633년경, 캔버스에 유채, 96.2×72.2cm, 알테 피나코테크, 뮌헨.

148쪽 카라바조, 「사울의 개종」, 1600~1601년, 캔버스의 유채, 230×175cm, 산타 마리아 델 포폴로 성당, 로마.

150쪽 미켈란젤로 부오나로티, 「사울의 회심」, 1542~45년, 프레스코 벽화, 625×661cm, 파올리나 경당, 바티칸.

155쪽 카라바조, 「그리스도의 매장」, 1602~1604년경, 캔버스에 유채, 300×203cm, 바티칸 미술관, 바티칸.

156쪽 미켈란젤로 부오나로티, 「피에타」, 1498~99년, 대리석, 174×195cm, 성 베드로 성당, 바티칸.

159쪽 미켈란젤로 부오나로티, 「비토리아 콜론나를 위한 십자가상」, 1546년, 종이에 검은 초크, 이사벨라 스튜어트 가드너 미술관, 매사추세츠.

160쪽 아고스티노 카라치, 「비토리아 콜론나를 위한 십자가상」, 동판화.

163쪽 페테르 파울 루벤스, 「그리스도의 매장」, 1612~14년, 패널에 유채, 88.3×66.5cm, 국립 미술관, 캐나다.

164쪽 페테르 파울 루벤스, 「그리스도의 매장」, 1612년, 캔버스에 유채, 131×130cm, 폴 게티 미술관, 캘리포니아.

167쪽 페테르 파울 루벤스, 「십자가에 내려지는 그리스도」, 1611~14년, 패널에 유채, 420.5×320cm, 성모 마리아 성당, 앤트워프.

168쪽 페테르 파울 루벤스, 「성녀 헬레나와 십자가」, 1602년, 패널에 유채, 252×189cm, 성 십자가 예루살렘 성당, 로마.

2. 그림을 훔치다

182쪽 카라바조, 「세례자 요한」, 1602년, 캔버스에 유채, 129×95cm, 국립고대미술관, 로마.

183쪽 미켈란젤로 부오나로티, 「시스티나 경당 천장화」 일부, 1508~12년, 프레스코 벽화, 시스티나 경당, 바티칸.

184쪽 케루비노 알베르티, 「미켈란젤로 천장화」 일부, 1600년경, 동판화, 31×20cm.

186쪽 카라바조, 「승리자 큐피드」, 1602년, 캔버스에 유채, 국립 미술관, 베를린.

187쪽 미켈란젤로 부오나로티, 「시스티나 경당 천장화」 일부, 1508~12년, 프레스코 벽화, 시스티나 경당, 바티칸.

188쪽 미켈란젤로 부오나로티, 「성 베드로의 십자가형」, 1546~50년, 프레스코 벽화, 625×662cm, 파올리나 경당, 바티칸.

192쪽 라파엘로 산치오, 「제우스와 큐피드」, 1511년경, 프레스코 벽화, 154×110cm, 파르네세궁, 로마.

194쪽 케루비노 알베르티, 「제우스와 큐피드」 일부, 1600년경, 동판화.

195쪽 암브로조 피지노, 「성 마태오와 천사」, 1585~86년, 패널에 유채, 220×130cm, 성 라파엘레 성당, 밀라노.

196쪽 빈첸초 캄피, 「성 마태오와 천사」, 1588년, 캔버스에 유채, 268×180cm, 성 프란치스코 성당, 파비아.

3. 테네브리즘의 기원을 찾아서

201쪽 마사초, 「그림자로 병자를 고치는 성 베드로」, 1426년경, 프레스코 벽화, 230×162cm, 산타 마리아 델 카르미네 성당, 피렌체.

202쪽 피에로 델라 프란체스카, 「콘스탄티누스 황제의 꿈」, 1452~66년, 프레스코 벽화, 329×190cm, 성 프란체스코 성당, 아레초.

204쪽 라파엘로 산치오, 「감옥에서 풀려나는 성 베드로」, 1514년경, 프레스코 벽화, 500×660cm, 라파엘로 스탄차, 바티칸.

207쪽 라파엘로 산치오, 「친구와 함께 있는 자화상」, 1519~20년, 캔버스에 유채, 99×83cm, 루브르 박물관, 파리.

208쪽 안토넬로 다 메시나, 「남성 초상화」, 1475년, 패널에 유채, 36×25.5cm, 내셔널 갤러리, 런던.

209쪽 얀 반 에이크, 「붉은 터번을 쓴 남자」, 1433년, 패널에 유채, 25.5×19cm, 내셔널 갤러리, 런던.

211쪽 안토니오 캄피, 「올리브산의 그리스도」, 1577년, 캔버스에 유채, 160×118cm, 산타 마리아 델라 노체, 인베리고.

212쪽 안토니오 캄피, 「감옥에 갇힌 산타 카타리나를 방문한 천사」, 1584년, 캔버스에 유채, 400×500cm, 산타 마리아 델리 안젤리, 밀라노.

214쪽 티치아노 베첼리오, 「성 라우렌시오의 순교」, 1564~67년, 캔버스에 유채, 440×320cm, 엘 에스코리알 수도원, 마드리드.

4. 교황 바오로 5세와 불행의 시작

218쪽 카라바조, 「교황 바오로 5세」, 1605~1606년경, 캔버스에 유채, 203×119cm, 보르게세 미술관, 로마.

220쪽 카라바조, 「집필하는 성 예로니모」, 1605~1606년, 캔버스에 유채, 112×157cm, 보르게세 미술관, 로마.

223쪽 카라바조, 「뱀의 마돈나」, 1605~1606년, 캔버스에 유채, 292×211cm, 보르게세 미술관, 로마.

224쪽 암브로조 피지노, 「뱀의 마돈나」, 1581~83년, 캔버스에 유채, 408×236cm, 산 페델레 성당, 밀라노.

227쪽 시모네 페테르차노, 「그리스도의 매장」, 1585~94년, 캔버스에 유채, 290×185cm, 산 페델레 성당, 밀라노.

228쪽 카라바조, 「성모 마리아의 죽음」, 1604~1606년, 캔버스에 유채, 369×245cm, 루브르 박물관, 파리.

232쪽 카라바조, 「의심하는 성 토마스」, 1601~1602년, 캔버스에 유채, 107×146cm, 상수시궁, 포츠담.

235쪽 카라바조, 「가시관을 쓴 그리스도」, 1600~1603년, 캔버스에 유채, 178×125cm, 알베르티궁, 프라토.

236쪽 카라바조, 「로레토의 마돈나」, 1604~1606년, 캔버스에 유채, 성 아고스티노 성당, 로마.

5. 가난한 사람들을 그리다

242쪽 카라바조 「황홀경에 빠진 아시시의 성 프란치스코」, 1594~95년, 캔버스에 유채, 92×128cm, 워즈워스 아테니움 미술관, 코네티컷.

246쪽 카라바조, 「묵상 중인 성 프란치스코」, 1603~1606년경, 캔버스에 유채, 130×90cm, 알라 폰초네 시립미술관, 크레모나.

6. 가톨릭개혁 미술과 바로크 양식의 탄생

252쪽 다니엘레 크레스피, 「식사 중인 성 카를로」, 1628~29년, 캔버스에 유채, 190×265cm, 산타 마리아 델라 파시오네 성당, 밀라노.

260쪽 알레산드로 알로리, 「수산나와 두 노인」, 16세기 중반, 202×117cm, 캔버스에 유채, 마냉 미술관, 디종.

263쪽 펠레그리노 티발디, 「목동들의 경배」, 16세기 중반, 패널에 유채, 158.5×105.5cm, 국립 미술관, 로마.

264쪽 카라바조, 「이삭의 희생」, 1603년경, 캔버스에 유채, 104×135cm, 우피치 미술관, 피렌체.

267쪽 안니발레 카라치, 「피에타」, 1585년, 캔버스에 유채, 374×240cm, 갈레리아 나지오날레, 파르마.

268쪽 안니발레 카라치, 「성 프란치스코」, 16세기 후반, 캔버스에 유채, 95.8×79cm, 코르시니 미술관, 로마.

270쪽 안니발레 카라치, 「바쿠스와 아리안나의 승리」, 1597~1602년, 프레스코 벽화, 파르네세궁, 로마.

Ⅳ. 하늘의 별이 되다

1. 살인과 도주

279쪽 카라바조, 「궁정 여인 필리데 멜란드로니의 초상화」, 1600~1605년, 캔버스에 유채, 66×53cm, 카이저 프리드리히 박물관, 베를린, 유실.

282쪽 카라바조, 「엠마오에서의 저녁식사」, 1606년, 캔버스에 유채, 141×175cm, 브레라 미술관, 밀라노.

284쪽 카라바조, 「엠마오에서의 저녁식사」, 1601년, 캔버스에 유채, 139×195cm, 내셔널 갤러리, 런던.

289쪽 카라바조, 「탈혼 중인 막달라 마리아」, 1606년, 캔버스에 유채, 108.5×91cm, 내셔널 갤러리, 워싱턴.

290쪽 카라바조, 「막달라 마리아」, 1594~95년, 캔버스에 유채, 123×98.3cm, 도리아 팜필리 미술관, 로마.

2. 나폴리

295쪽 카라바조, 「묵주의 마돈나」, 1606~1607년, 캔버스에 유채, 364.5×294.5cm, 미술사 박물관, 비엔나.

296쪽 카라바조, 「7 자비」, 1606~1607년, 캔버스에 유채, 390×260cm, 자비의 피오 몬테 본부, 나폴리.

300쪽 카라바조, 「다윗과 골리앗」, 1607년, 캔버스에 유채, 90.5×116cm, 미술사 박물관, 비엔나.

302쪽 카라바조, 「세례자 요한의 머리를 들고 있는 살로메」, 1607~10년, 캔버스에 유채, 91×107cm, 내셔널 갤러리, 런던.

304쪽 카라바조, 「채찍질당하는 그리스도」, 1607년, 캔버스에 유채, 134.5×175.5cm, 보자르 미술관, 루앙.

306쪽 카라바조, 「베드로의 부인」, 1607년, 캔버스에 유채, 94×125.5cm, 메트로폴리탄 미술관, 뉴욕.

308쪽 카라바조, 「성 안드레아의 순교」, 1607년, 캔버스에 유채, 202.5×152.7cm, 클리블랜드 미술관, 오하이오.

3. 섬나라 몰타

313쪽 카라바조, 「갑옷 입은 그랜드 마스터」, 1608년, 캔버스에 유채, 195×135cm, 루브르 박물관, 파리.

314쪽 티치아노 베첼리오, 「갑옷 입은 빈첸초 카펠로」, 1540년경, 캔버스에 유채, 141×118.1cm, 내셔널 갤러리, 워싱턴.

317쪽 시피오네 풀조네, 「마르칸토니오 2세 콜론나」, 16세기 중후반, 캔버스에 유채, 202×119cm, 콜론나궁, 로마.

318쪽 카라바조, 「기사 복장의 그랜드 마스터」, 1608년, 캔버스에 유채, 188.5×95.5cm, 팔라티나 미술관, 피렌체.

321쪽 티치아노 베첼리오, 「기사 작위를 받은 티치아노」, 1546~47년, 캔버스에 유채, 96×75cm, 국립 회화관, 베를린.

322쪽 카라바조, 「성 예로니모의 모습을 한 그랜드 마스터」, 1608년, 캔버스에 유채, 117×157cm, 성 요한 대성당, 몰타.

324쪽 카라바조, 「잠자는 큐피드」, 1608년, 캔버스에 유채, 72×105cm, 팔라티나 미술관, 피렌체.

326쪽 카라바조, 「잠자는 큐피드」, 1594~96년, 캔버스에 유채, 65.8×104.8cm, 인디애나폴리스 미술관, 인디애나.

330쪽 카라바조, 「참수당하는 세례자 요한」, 1608년, 캔버스에 유채, 361×520cm, 성 요한 대성당, 몰타.

4. 시칠리아

336쪽 카라바조, 「성녀 루치아의 매장」, 1608년, 캔버스에 유채, 408×300cm, 성녀 루치아 성지, 시라쿠사.

343쪽 카라바조, 「라자로의 부활」, 1608~1609년, 캔버스에 유채, 380×275cm, 주립 박물관, 메시나.

346쪽 카라바조, 「동방박사의 경배」, 1609년, 캔버스에 유채, 314×211cm, 주립 박물관, 메시나.

348쪽 카라바조, 「세례자 요한의 목이 담긴 쟁반을 들고 있는 살로메」, 1609년, 캔버스에 유채, 116×140cm, 마

드리드 왕궁, 마드리드.

350쪽 카라바조, 「성 예로니모의 탈혼」, 1609년, 캔버스에 유채, 73×97.5cm, 우스터 미술관, 매사추세츠.

353쪽 카라바조, 「성모영보」, 1609년, 캔버스에 유채, 285×205cm, 낭시 미술관, 낭시.

354쪽 루도비코 카라치, 「성모영보」, 1603~1604년, 캔버스에 유채, 58×41cm, 로소궁, 제노바.

356쪽 카라바조, 「이 사람을 보라」, 1609년, 캔버스에 유채, 78×102cm, 개인 소장.

360쪽 카라바조, 「간음한 여인」, 1609년, 캔버스에 유채, 103×146cm, 개인 소장.

362쪽 티치아노 베첼리오, 「간음한 여인」, 1508~11년, 캔버스에 유채, 139×181cm, 글래스고 박물관, 스코틀랜드.

365쪽 카라바조, 「성 로렌초와 성 프란치스코가 있는 예수 탄생」, 1609년, 캔버스에 유채, 268×197cm, 산 로렌초 오라토리오, 팔레르모, 1969년 도난.

366쪽 카라바조, 「명상하는 성 프란치스코」, 1609년, 캔버스에 유채, 128.2×97.4cm, 바르베리니 미술관, 로마.

5. 다시 나폴리 그리고 사망

371쪽 카라바조, 「성 젠나로의 순교」, 1609년, 캔버스에 유채, 116.5×98cm, 국립고대미술관, 로마.

372쪽 카라바조, 「다윗과 골리앗」, 1609~10년, 캔버스에 유채, 125×101cm, 보르게세 미술관, 로마.

375쪽 카라바조, 「소년 세례자 요한」, 1610년, 캔버스에 유채, 159×124.5cm, 보르게세 미술관, 로마.

376쪽 카라바조, 「소년 세례자 요한」, 1603~1604년, 173×132cm, 넬슨앳킨스 미술관, 미주리.

380쪽 카라바조, 「소년 세례자 요한」, 1610년, 캔버스에 유채, 106×179.5cm, 개인 소장, 뮌헨.

참고문헌

고종희,『르네상스의 초상화 또는 인간의 빛과 그늘』, 한길사, 2004.

──,『명화로 읽는 성서』, 한길아트, 2000.

──,『명화로 읽는 성인전』, 한길사, 2013.

──,「가톨릭개혁 미술과 바로크 양식의 탄생」,『미술사학』제23권, 2009.

──,「미켈란젤로의 「최후의 심판」과 반종교개혁」,『미술사논단』제3호, 1996.

──,「반종교개혁이 16세기 중후반에 미친 영향」,『미술사학보』, 2004.

──,「안토넬로 다 메시나와 플랑드르 회화」,『서양미술사학회 논문집』제26집, 2006.

──,「16세기 이탈리아 번안판화의 실태: 라파엘로와 미켈란젤로의 작품을 중심으로」,『서양미술사학회 논문집』제7집, 1995.

──,「16세기 통치자의 초상화: 라파엘로의 교황 초상화를 중심으로」,『서양미술사학회 논문집』제17집, 2002.

고종희·박성은,『미켈란젤로: 완벽에의 열망이 천재를 만든다』, 21세기북스, 2016.

고종희·이은기 외,『서양 미술 사전』, 미진사, 2015.

로맹 롤랑, 김경아 옮김,『미켈란젤로 평전』, 거송미디어, 2005.

모리스 카르모디, 김일득 옮김,『프란치스칸 이야기』, 프란치스코출판사, 2017.

안소니 블런트, 조향순 옮김,『이탈리아 르네상스 미술론』, 미진사, 1990.

임영방,『바로크: 17세기 미술을 중심으로』, 한길아트, 2011.

조르조 바사리, 이근배 옮김,『르네상스 미술가 평전』 2~6, 한길사, 2018~19.

주세페 알베리고 엮음, 김영국 외 옮김,『보편 공의회 문헌집 제3권: 트렌토 공의회, 제1차 바티칸 공의회』, 가톨릭출판사, 2013.

크리스토퍼 히버트, 한은경 옮김,『메디치가 이야기: 부·패션·권력의 제국』, 생각의나무, 2001.

프랭크 틸리, 김기찬 옮김,『서양철학사』, 현대지성사, 1998.

피에르 카반느, 정숙현,『고전주의와 바로크』, 생각의나무, 2006.

한국천주교주교회의,『성경』, 한국천주교중앙협의회, 2005.

G. F. 영,『메디치』, 현대지성사, 1997.

Baglione, Giovanni, *Le vite de' pittori*, scultori et architetti: Dal Pontificato di Gregorio XIII del 1572 in fino a' tempi di Papa Urbano VIII nel 1642, Roma, 1639.

Barbera, Gioacchino, *Antonello da Messina*, Milano, Einaudi, 2003.

Barbieri, Costanza and Sofia Barchiesi and Daniele Ferrara, *Santa Maria in Vallicella Chiesa Nuova*, Roma, Fratelli Palombi Editori, 1995.

Baronio, Cesare, *Annales ecclesiastici*, vol. I~XII, Roma, Typografia Haeredum Bartoli, 1588~1607.

Battisti, Eugenio, "Riforma e Controriforma," in *Enciclopedia Universale dell'arte*, Roma-Venezia, 1965, p.374.

Bauer, Hermann, Prater, Andreas(eds.), *Baroque*, Köln, Taschen, 2006.

Bellini, Paolo, "Stampatori e mercanti di stampe in Italia," in *I Quaderni del Conoscitore di stampe*, 1975, pp.20~45.

Bellori, Giovanni Pietro, "La Vita di Michelangelo Merigi da Caravaggio pittore," in *Le vite de'pittori scultori e architetti moderni*, Torino, Einaudi, 2009.

Bertelli, Carlo(et al.), *Storia dell'arte italiana*, Milano, Electa, 1991.

Borea, Evelina, "La stampa figurativae pubblico dalle origini all'affermazione nel Cinquecento," in *Storia dell'arte italiana 2: L'artista e il pubblico*, Einaudi, 1979, pp.319~423.

Borromeo, Federico, *De Pictura Sacra*, Milano, 1624.

Boschloo, Anton, *Annibale Carracci in Bologna: Visible Reality in Art after the Council of Trent*, vol. I~II, Groningen, Wolters-Noordhoff, 1974.

Bonsanti, Giorgio, *I Grandi Maesti dell'Arte*, Firenze, Scala, 2014.

Briganti, Giuliano, *La Pittura in Italia: Il Cinquecento*, Milano, Electa, 1997.

Bull, Duncan, *Rembrandt-Caravaggio*, Zwolle Waanders, 2006.

Cali, Maria, *Da Michelangelo all'Escorial*, Torino, Einaudi, 1980.

Calvesi, Maurizio, *La realtà del Caravaggio*, Torino, Einaudi, 1990.

Caramel, Luciano, *L'arte e artisti di Girolamo Borsieri*, Milano, Societa' editrice Vita e Pensiero, 1966.

Cassani, Silvia, *Caravaggio: The Final Years*, Napoli, Electa Napoli, 2005.

Cassani, Silvia and Maria Sapio, *Caravaggio: l'ultimo tempo, 1606-1610*, Napoli, Electa Napoli, 2004.

Castelfranchi Vegas, Liana, *Italia e Fiandra nella pittura del 400*, Milano, Jaca Book, 1983.

Castelnuovo, Enrico, "Il significato del ritratto nella società," in *Storia d'Italia* vol. V, Torino, Einaudi, 1980, pp.1035~66.

Castiglioni, Carlo, *Storia dei Papi*, vol. II, Torino, Utet, 1957.

———, *Storia dei Papi*, vol. XII, Roma, Desclée & C. Editori pontifici, 1962.

Cervellati, Pier Luigi, *Rolo Banca 1473: Palazzo Magnani*, Bologna, Rolo Banca 1473, 1997.

Colonna, Prospero, *I Colonna*, Roma, Campisano Editore, 2010.

———, *Visita a Palazzo Colonna*, Roma, Campisano Editore, 2021.

Corradini, Sandro, *Caravaggio: Materiali per un processo*, Alma Roma, 1993.

Cortini, Fabrizio, *Argentario*, Firenze, Artelibro, 2020.

Crispino, Enrica, *Leonardo*, Prato, Giunti, 2010.

Crivelli, Giovanni, *Giovanni Brueghel*, Milano, Ditta Boniardi-Pogliani di E. Besozzi, 1868.

Dbbits, Taco (et al.), *Rembradt-Caravaggio*, W Books, 2006.

Della Chiesa, Angela Ottino, *L'opera completa di Caravaggio*, Milano, Rizzoli, 1967.

Farmer, David Hugh, *Oxford, Dictionary of Saints*, New York, Oxford Press, 2014.

la Fauci, Giuseppe, *Caravaggio ultimo atto: the last act*, Grosseto, Editrice Innocenti, 2010.

Favaro, Antonio, "Federico Borromeo e Galileo Galilei," in *Miscellanea Cerani*, Milano, Vita e pensiero, 1990.

Frère, Jean-Claude, *Fiamminghi: I grandi maestri del '400*, KeyBook, Paris, 2001.

Friedländer, Walter, *Caravaggio Studies*, New Jersey, Princeton University Press, 1955.

Garrard, Mary, *Artemisia Gentileschi*, New Jersey, Princeton University Press, 1989.

Goldin, Marco, *Caravaggio e altri pittori del Seicento*, Treviso, La Linea d'ombra, 2010.

Goldstein, Carl, *Visual Fact over Verbal Fiction: A Study of the Carracci and the Criticism, Theory, and Practice of Art in Renaissance and Baroque Italy*, New York, Cambridge University Press, 1988.

de Grazia, Diane, *Le Stampe dei Carracci: Con i disegni, le incisioni, le copie e i dipinti connessi*, Bologna, Alfa, 1984.

Gregori, Mina, *Caravaggio: Come nascono i capolavori*, Milano, Mondadori Electa, 1991.

Grimaldi, Giacomo, *Descrizione della basilica antica di San Pietro in Vaticano*, Roma, Biblioteca Apostolica Vaticana, 1972.

Henry, Tom and Laurence Kanter, *Luca Signorelli: The Complete Paintings*, New York, Rizzoli, 2002.

Ilchman, Frederick, *Titian, Tintoretto, Veronese: Rivals in Renaissance Venice*, Boston, MFA Publiations, 2009.

Intesa, Banca, *L'ultimo Caravaggio: Il Martirio di Sant'Orsola restaurato: Collezione Banca Intesa*, Milano, Electa-Banca Intesa, 2004.

Kirschbaum, Engelbert, "Influsso del Concilio di Trento nell'arte," in *Gregorium*, vol. XXVI, 1945, pp.101~116.

Jenkins, Marianna, *The State Portrait*, Roma, College Art Association, 1971.

Lingo, Stuart, *Federico Barocci: Allure and Devotion in Late Renaissance Painting*, New Haven, Yale University Press, 2009.

Longhi, Roberto, "Introduzione I," in *Caravaggio*, Roma, Riuniti, 1982.

López-Rey, José, *Velázquez: Catalogue Raisonne*, Köln, Taschen, 1999.

Lucco, Mauro, *Antonello da Messina: l'opera completa*, Milano, Silvana, 2006.

Macek, Josef, *Il Rinascimento Italiano*, Roma, Riuniti, 1981.

Macioce, Stefania, "Attorno a Caravaggio: notizie d'archivio," in *Storia dell'Arte*, n. 55, 1985.

Mancini, Giulio, *Considerazioni sulla pittura*, vol. I~II, Roma, 1956~57.

Marini, Maurizio, *Caravaggio: pictor praestantissimus*, Roma, Newton Compton, 1987.

Marubbi, Mario, *Gli Eroi antichi di casa Aratori: Tavolette da soffito del Quattrocento a Caravaggio*, Azzano san Paolo, Bolis, 2010.

McCorquodale, Charles, *The Renaissance: European painting 1400-1600*, London, Studio Editions, 1994.

Meijer, Bert, *La pittura nei Paesi Bassi*, Milano, Electa, 1997.

Nash, John, *Vermeer*, Amsterdam, Scala Books, 1991.

Negri Arnoldi, Francesco, *Storia dell'Arte*, vol. III, Roma, Fabbri Editori, 1989.

Neri, Filippo, Edoardo Aldo Cerrato (ed.), *Chi cerca altro che Cristo*, Torino, Edizioni San Paolo, 2006.

Nuttall, Paula, *From Flanders to Florence*, New Haven, Yale Universty Press, 2004.

Oberhuber, Konard, *Raffaello: l'opera pittorica*, Milano, Electa, 1999.

Pagano, Denise Maria, *Caravaggio a Napoli*, Napoli, Electa Napoli, 2005.

Paleotti, Gabriele, *Discorso intorno alle immagini sacre e profane*, Bologna, 1582.

Paolini, Cecilia, "Peter Paul Rubens a Roma tra S. Croce e S. Maria in Vallicella. Il rapporto con il cardinal Cesare Baronio," in *Storia dell'Arte*, n. 141, 2015.

Petrucci, Alfredo, *Panorama dell'incisione Italiana: Il Cinquecento*, Roma, Banca Nazionale del Lavoro, 1964.

Pope-Hennessy, John, *The Portrait in the Renaissance*, Washington D.C., Princeton University Press, 1966.

Prodi, Paolo, "Ricerche sulla teorica delle arti figurative nella Riforma cattolica," in *Archivio italiano per la Storia della Pietà*, vol. IV, 1965.

Riccòmini, Eugenio, *Correggio*, Milano, Electa, 2005.

Samut, Edward, *Caravaggio in Malta*, Progress Press, 1951.

Schlosser, Julius von, *La Letteratura artistica*, Firenze, La Nuova Italia, 1977.

Scolaro, Michela, *Rolo Banca 1473: La raccolta d'arte*, Bologna, Silvana, 1997.

Scribner III, Charles, *Rubens*, New York, Harry N. Abrams, Inc., 1989.

Stolfi, Emilia, *Le Reliquie delle Passione, nella Basilica di Santa Croce in Gerusalemme*, Roma, Edizioni Eleiane, 2006.

Strinati, Claudio, *Cravaggio*, Milano, Skira, 2010.

————, *Caravaggio e i suoi: Percorsi caravaggeschi in palazzo Barberini*, Napoli, Electa Napoli, 1999.

Susinno, Francesco, Valentino Martinelli (ed.), *Le Vite de' Pittori Messinesi*, Firenze, le Monnier, 1960.

Tempestini, Anchise, *Giovanni Bellini*, Milano, Electa, 2000.

Ticozzi, Stefano, *Raccolta di lettere sulla pittura, scultura e architettura* VI, Milano, Arnaldo Forni Editore, 1822~25.

Turner, Nicholas, *Federico Barocci*, Paris, Adam Biro, 2001.

da Varagine, Jacopo, *Legenda Aurea*, Firenze, Libreria Editore Fiorentina, 1998.

Vasari, Giorgio, *Le vite dei piu eccellenti pittori, scultri, e architettori*, Roma, Newton, 1993.

de Vos, Dirk, *Capolavori fiamminghi XV secolo*, Milano, Jaca Book, 2002.

Voss, Hermann, *La pittura del tardo Rinascimento: a Roma e a Firenze*, Roma, Donzelli, 1994.

Winspeare, Massimo, *I Medici: L'epoca aurea del collezionismo*, Firenze, Sillabe, 2001.

Zepperi, Roberto, *Tiziano, Paolo III e i suoi e nipoti*, Torino, Bollati Boringhieri, 1990.

Zeri, Federico, *Pittura e Controriforma*, Torino, Einaudi, 1957.

Zuffi, Stefano, *La Pittura Barocca: Due secoli di meraviglie alla soglie della pittura moderna*, Milano, Electa, 1999.

카라바조 연표

Ⅰ • 화가를 꿈꾸다

연도 (나이)	카라바조의 활동	주요 작품	후원자 및 주요 사항
1571	1월 14일 카라바조의 부친 페르모 메리시와 모친 루치아 아라토리가 결혼한다.		카라바조의 부친은 벽돌공으로 알려졌으나 실제로는 카라바조 마을 귀족의 재산관리를 맡은 엘리트다. 레오나르도 다빈치를 후원한 공작 가문으로 널리 알려진 스포르차 가문 출신의 프란체스코 스포르차 1세가 카라바조 부모의 결혼식 증인으로 참석한 사실이 이를 말해준다. 그의 부인 코스탄차 콜론나는 이탈리아의 유서 깊은 귀족 출신으로 어린 시절부터 사망 직전까지 카라바조를 지근에서 보살핀다.
	카라바조는 1571년 9월 29일 미카엘 대축일에 카라바조가 아니라 밀라노에서 태어났음이 밝혀졌다.		이 사실은 2007년 2월 밀라노의 평범한 시민에 의해 밝혀졌다.
1577 (6세)	카라바조가 6세 때 부친 페르모 메리시가 페스트로 사망한다.		부친의 사망 후 모친 루치아 아라토리는 자녀들과 함께 가문의 저택이 있는 카라바조 마을로 돌아와 정착한다.
1577 ~ 1583 (6~12세)	카라바조는 카라바조 마을에서 어린 시절을 보낸다.		현재의 카라바조 시청 지하층에 모친 아라토리 가문의 저택이 남아 있다. 그녀는 카라바조 마을의 지방 귀족 출신이다.
1584 ~ 1588 (13~17세)	밀라노의 시모네 페테르차노 공방에서 도제 생활을 한다.		밀라노에서 도제 생활 중 스승 페테르차노의 스승인 티치아노, 밀라노의 거장 다빈치와 빈첸초 캄피 등 이탈리아 북부 군소 화가들을 알게 된다.
1588 ~ 90 (17~19세)	도제 생활을 마치고 베네치아 등 이탈리아 중북부 도시를 여행한다.		카라바조의 활동 기록이 남아 있지 않은 기간이다. 이때 베네치아에서 조반니 벨리니, 티치아노를 비롯한 거장들의 작품을 보았고, 이탈리아 중북부에서 활동했던 피에로 델라 프란체스카를 비롯해 라파엘로, 미켈란젤로, 코레조, 카라치 등 르네상스 거장들의 작품을 두루 섭렵하면서 화가로서의 지식과 안목을 높인다.

연도 (나이)	카라바조의 활동	주요 작품	후원자 및 주요 사항
1592 (21세)	로마에 입성한다.		1592년부터 1606년 로마를 탈출하기 전까지 15년 동안 로마에서 가장 빛나는 화가로 활동한다.
1592 ~ 1595 (21~24세)	로마에 도착한 초기에 상업 공방과 유명 화가의 제작소에서 생계를 위해 일한다.	「과일 깎는 소년」 「청년과 장미 화병」 「도마뱀에 물린 청년」 「막달라 마리아」 「병든 바쿠스」 「음악가들」 「행운」 「사기꾼들」	밀라노 교구청에서 일하던 숙부 루도비코 메리시(Ludovico Merisi)의 소개로 교황 식스토 5세의 누이인 카멜라 페레티(Camella Peretti)가(家)의 마에스트로 디 카사이자 고위 성직자였던 판돌포 푸치(Pandolfo Pucci)를 만난다. 초상화 복제와 그림 판매 사업을 하던 시칠리아 사람 로렌초가 운영하던 공방에서 일한다. 이곳에서 티치아노를 비롯한 르네상스 거장들의 초상화 복제 작업을 한다. 1594년경 로마의 유명 화가였던 주세페 체사리 다르피노 공방에서 8개월 정도 일한다. 후원자 델 몬테(Del Monte) 추기경을 만난다. 카라바조의 대표작 「사기꾼들」을 비롯해 작품을 여러 점 구입한 후원자로 로마에서 가장 영향력 있는 고위 성직자 중 한 사람이다. 당시 로마에서 거주하던 페데리코 보로메오(Federico Borromeo)와 알게 된다. 로마와 밀라노의 종교계와 정계에서 가장 영향력이 컸던 인물로 밀라노의 대주교이자 추기경이며 성 카를로 보로메오의 사촌 동생이다. 카라바조, 다빈치, 라파엘로의 작품을 비롯한 미술품이 소장되어 있는 유서 깊은 밀라노의 암브로시아나 미술관의 설립자. 델몬테 추기경이 페데리코 보로메오 밀라노 대주교를 위해 선물한 「과일 바구니」는 오늘날까지 암브로시아나 미술관의 대표작으로 꼽힌다.
1596 ~ 1600 (25~29세)	카라바조의 유명세가 널리 알려지면서 로마의 귀족과 고위 성직자들이 앞다투어 작품을 주문한다.	「류트 켜는 남자」 「과일 바구니」 「알렉산드리아의 성녀 카타리나」 「메두사」 「나르시스」 「홀로페르네스의 목을 베는 유딧」 「다윗과 골리앗」 「목성, 해왕성 그리고 명왕성」 외	알렉산드로 메디치, 오라토리오회 관계자, 콜론나 가문 사람들 등 로마의 주요 귀족들과 성직자들을 알게 되면서 작품의 구매자가 증가한다.

연도 (나이)	카라바조의 활동	주요 작품	후원자 및 주요 사항
1599 ~ 1602 (28~31세)	로마의 성 루이지 프란체시 성당으로부터 첫 공공미술인 콘타렐리 경당 장식을 주문받는다.	성 루이지 프란체시 성당 콘타렐리 경당의 벽화 「마태오의 소명」 「집필하는 성 마태오」 「마태오의 순교」	주문자인 프랑스의 추기경 마티유 콘트렐은 프랑스 앙리 2세의 배우자인 카테리나 데 메디치와 함께 로마의 성 루이지 프란체시 성당을 재건축한 후 그 안에 콘타렐리 경당을 만들고 카라바조에게 그림을 주문한다. 이 작업을 통해 카라바조는 당시 이탈리아 정계의 가장 영향력 있는 그룹을 만나게 된다. 카라바조 마을을 통치했던 후작 빈첸초 주스티니아니와도 관계를 이어간다. 그는 이 성당의 주문자들로부터 거절당한 「집필하는 마태오」를 구입한다. 판테온 근처에 있는 현재 이탈리아 상원 국회의사당이 그의 저택 주스티니아니궁이었다. 밀라노의 대주교로 카라바조의 중요한 후원자였던 페데리코 보로메오가 로마에서 수년간 체류한 곳이 이 저택이다. 성 필립포 네리가 설립한 오라토리오회 사람들과도 관계를 가졌다. 조반니 바티스타 마리노는 카라바조의 대표작인 콘타렐리 벽화를 주문받을 수 있도록 힘써 준다. 1587년부터 1609년까지 토스카나 대공이었던 페르디난도 1세 메디치 공작과도 관계를 맺는다. 그는 1562년 13세의 나이로 추기경이 되었는데 토스카나 공작이 된 후 재위 초기 2년 동안은 추기경직을 유지했으나 1589년 로렌의 크리스티나와 결혼하기 위해 추기경직을 포기한다. 1600년 페르디난도의 조카 마리 드 메디치는 프랑스의 앙리 4세와 결혼한다. 카라바조의 콘타렐리 경당 후원자들의 공통점은 친프랑스 노선이었고, 페르디난도 1세는 그중 영향력이 가장 큰 인물이다.
1600 ~ 1601 (29~30세)	두 번째 공공미술인 산타 마리아 델 포폴로 성당 내 체라시 경당을 장식할 두 점의 작품을 주문받는다.	「성 베드로의 순교」 「사울의 개종」	주문자는 교황 클레멘스 7세의 재정 담당관인 티베리오 체라시(Tiberio Cerasi) 추기경으로 1600년 9월 24일 계약을 체결한다. 1년 후 체라시 추기경이 사망하자 '위로의 병원'이 경당의 새 소유주가 되었고, 1601년 11월 10일 작품값을 지불한다.
	로마의 귀족 조반니 바티스타 마리노로부터 초상화를 주문받는다.	「조반니 바티스타 마리노」 「엠마오에서의 저녁식사」 「의심하는 성 토마스」	마리노는 초상화에 만족하여 카라바조를 멜키오레 크레셴치에게 소개한다. 카라바조는 멜키오레 크레셴치와 그의 형 비르질리오 크레셴치의 초상화를 그린다. 비르질리오는 콘타렐리 추기경의 후원자였다. 카라바조는 뛰어난 재능으로 인해 당대 최고의 고위 성직자들과 권세가들을 만날 수 있었다.

연도 (나이)	카라바조의 활동	주요 작품	후원자 및 주요 사항
1602 ~ 1604 (31~33세)	오라토리오 수도회 본부가 있는 산타 마리아 인 발리첼라 성당의 비트리치 경당을 위해 「그리스도의 매장」을 제작하다.	「이삭의 희생」 「그리스도의 매장」	주문자는 교황 그레고리오 13세의 재정 담당관 피에트로 비트리치(Pietro Bitricci)이며, 그의 사망으로 조카가 주문자가 된다. 그림이 있는 산타 마리아 인 발리첼라 성당은 카라바조의 후원자 그룹 중 하나인 오라토리오 수도회의 본부다. 2년 후 루벤스도 이 성당에서 제단화를 비롯하여 3점의 그림을 주문받는다. 오라토리오 수도회의 설립자인 필립보 네리의 후임자로 총장에 선출된 바로니오 추기경이 루벤스에게 작품을 주문한다. 그는 교황 클레멘스 8세의 뜻에 따라 당시 로마의 교회 미술을 총지도 감독하는 직책을 맡았다. 1606년 서른이 채 안 된 루벤스는 이 성당에서 제단화 등 3점의 그림을 주문받아 1608년 완성한다. 비용은 성 카를로의 사촌 동생인 페데리코 보로메오 밀라노 대주교가 전액 지불한다. 카라바조를 후원한 바로 그 인물이다. 루벤스는 같은 성당에 설치된 카라바조의 「그리스도의 매장」을 복제했는가 하면 이 작품을 응용한 그리스도의 죽음과 관련된 주제를 여러 점 그렸다. 루벤스 스타일의 형성 과정에서 카라바조가 결정적 영향을 미쳤다.
1603 ~ 1604 (32~33세)	1603년 9월 또는 10월부터 이듬해 1월까지 애인 레나와 마르케 지방을 여행하다.	「로레토의 마돈나」 「가시관을 쓴 그리스도」	1603년 9월부터 이듬해 1월까지 성지 로레토가 있는 마르케 지방을 여행하던 중 「로레토의 마돈나」를 주문받았으며 1606년에 완성작을 전달한다.
1603 ~ 1606 (32~35세)	델 몬테 추기경의 주문으로 「묵상 중인 성 프란치스코」를 주문받아 제작한다.	「묵상 중인 성 프란치스코」	루터의 종교개혁에 맞서 밀라노의 대주교 성 카를로 보로메오 등 일군의 개혁파 인물들이 성 프란치스코의 가난한 삶을 따르며 가톨릭개혁 운동을 전개한다. 카라바조의 그림은 당시 가톨릭개혁 운동의 정신을 담았기에 좀더 각광받을 수 있었다.
1605 ~ 1606 (34~35세)	보르게세 가문의 교황 바오로 5세의 초상화를 제작한다.	「교황 바오로 5세」 「뱀의 마돈나」	카라바조의 가장 중요한 후원자 가문인 보르게세 가문 출신의 교황 바오로 5세(1605년 5월 교황으로 선출)의 초상화를 제작한다. 「뱀의 마돈나」 작품 선정을 위한 사업위원회가 구성되었으며 멤버 중에 카라바조 고향 마을의 후작 빈첸초 주스티니아니를 비롯하여 후원자 델 몬테 추기경, 피에트로 파올로 크레셴치 등이 있었다. 1605년 4월 메디치가의 알레산드로 오타비아노 데 메디치가 교황 레오 11세가 된 지 한 달이 채 안되어 사망한다. 이후 「뱀의 마돈나」도 설치 한 달이 안 되어 베드로 대성당에서 철거된다.

연도 (나이)	카라바조의 활동	주요 작품	후원자 및 주요 사항
1606 (35세)	1606년 5월 28일 팔라 코르다라는 일종의 테니스 경기 도중 톰마소니를 살해하여 체포, 감금된다. 이후 로마를 탈출해 팔리아노로 피신한다.	「엠마오에서의 저녁 식사」 「탈혼 중인 막달라 마리아」	살인 직후 로마의 콜론가 가문의 궁에 있는 수용소에 감금되었다가 이 가문의 영지인 팔리아노로 피신하여 콜론나궁에서 머물며 3점의 그림을 완성한다.
1606 ~ 1607 (35~36세)	피신 중인 카라바조는 나폴리로 거처를 옮긴다. 이곳에서 대형 제단화를 제작한다.	「묵주의 마돈나」 「7 자비」	팔리아노에서 나폴리 왕국의 스페인 관리자 라돌로북(Ladolovuch)으로부터 나폴리의 성 도메니코 성당에 설치할 「묵주의 마돈나」를 주문받는다. 레판토 해전의 영웅 마르칸토니오 1세 콜론나와 함께 전투에 참여했던 사위 안토니오 카라파의 아들 루이지 카라파가 주문한 대형 제단화 「묵주의 마돈나」와 「7 자비」를 제작한다. 전자는 설치가 무산되었으며, 이후 루벤스가 구입해 플랑드르로 가져간다.
1607 (36세)	나폴리에서 개인 컬렉터를 위한 그림을 다수 제작한다.	「다윗과 골리앗」 「세례자 요한의 머리를 들고 있는 살로메」 「채찍질당하는 그리스도」 「베드로의 부인」 「성 안드레아의 순교」	나폴리에서 피신하는 중에 이곳에 거주하는 귀족들의 주문으로 길이가 대략 1미터 정도 크기의 작품을 제작한다. 교회를 비롯한 공공장소가 아니라 컬렉터들이 개인 저택을 장식하기 위해 주문한 것으로 보인다.
1607 ~ 1608 (36~37세)	시칠리아 남쪽에 위치한 작은 섬 몰타에 도착한다.	「갑옷 입은 그랜드 마스터」 「기사 복장의 그랜드 마스터」 「성 예로니모의 모습을 한 그랜드 마스터」	예루살렘 성 십자가 기사단의 문장을 장식하는 일과 훈장을 받기 위해 몰타에 간다.
1608 (37세)	1608년 8월 몰타에서 총기 사고로 감옥에 투옥되었다가 9월에 탈옥한다. 10월에 시칠리아섬으로 도주한다.	「잠자는 큐피드」 「참수당하는 세례자 요한」	몰타에서 카라바조가 총기 사고로 '천사의 성' 감옥에 투옥되었을 때 나폴리에서 「묵주의 마돈나」를 주문한 카라파 가문 사람의 지원으로 탈옥한 뒤, 카라파와 콜론나 가문 사람들의 도움으로 시칠리아섬으로 도주한다.
	시칠리아의 항구도시 시라쿠사에 도착한다.	「성녀 루치아의 매장」	시라쿠사의 성녀 루치아 성당을 위해 「성녀 루치아의 매장」을 그린다. 이 작품은 최근까지도 시라쿠사의 성녀 루치아 성당에 소장되어 있다가 같은 도시의 성녀 루치아 성지로 옮겨졌다.

연도 (나이)	카라바조의 활동	주요 작품	후원자 및 주요 사항
1608 ~ 1609 (37~38세)	시칠리아섬 북동쪽에 위치한 메시나로 이동해 1609년 8월까지 체류한다.	「라자로의 부활」 「동방박사의 경배」 「세례자 요한의 목이 담긴 쟁반을 들고 있는 살로메」 「성 예로니모의 탈혼」 「성모영보」 「이 사람을 보라」 「간음한 여인」	「라자로의 부활」은 메시나의 귀족 라자로 가문에서 구호단체인 미니스트리 델리 인페르미 경당을 위해 주문한다. 「동방박사의 경배」는 메시나의 시의회가 카푸친 작은형제회 소속 성 마리아의 수태 성당을 위해 기증한다. 「세례자 요한의 목이 담긴 쟁반을 들고 있는 살로메」는 몰타의 그랜드 마스터에게 보낸다. 「성모영보」는 프랑스 로렌트의 공작인 앙리의 아들 샤를이 1608년 몰타를 방문했을 때 주문한 것을 이후 메시나에서 제작하여 보낸다. 니콜라오 자코모 남작은 「이 사람을 보라」와 「간음한 여인」 등 4점의 작품을 구입한다.
1609 (38세)	1609년 8월 팔레르모에 도착한다.	「성 로렌초와 성 프란치스코가 있는 예수 탄생」 「명상하는 성 프란치스코」	「성 로렌초와 성 프란치스코가 있는 예수 탄생」은 팔레르모의 성 프란치스코 성당에서 주문하여 성 로렌초 기도소에 설치한다. 「명상하는 성 프란치스코」는 팔레르모의 성 프란치스코 성당에서 주문했으나 작품이 완성되기 전인 1609년 교황 클레멘스 8세의 조카인 피에트로 알도브란디니 추기경이 구매한다. 카라바조의 그림이 완성되기 전 다른 지역 인물이 작품을 예매한 사례다.
	1609년 10월 카라바조는 자신이 머물던 나폴리의 체릴리오라는 식당 겸 여관 앞 골목에서 테러를 당한다.	「성 젠나로의 순교」 「다윗과 골리앗」	1609년 10월 24일 '로마의 알림'이라는 공고에 카라바조가 사망 또는 부상당했다는 공고가 뜬다.
1610 (39세)	교황 바오로 5세가 카라바조를 사면한다는 기사를 접하고 로마로 가던 중 토스카나의 에르콜레 해변에서 말라리아에 의한 고열 또는 음식에 의한 식중독으로 이 마을의 산타 마리아 병원에서 사망한다. 카라바조는 사망 당시 에르콜레 마을의 성 세바스티아노 공동묘지에 묻혔다가, 2019년 에르콜레 마을의 시립 공동묘지로 이장했다.	「소년 세례자 요한」 「소년 세례자 요한」	1610년 7월 31일 카라바조의 사망 소식을 "로마의 공고"에서 아래의 내용으로 공식적으로 발표한다. "유명 화가 미켈란젤로 다 카라바조가 공고에 따라 교황성하의 사면을 받기 위해 나폴리에서 로마로 가던 중 에르콜레 해변에서 사망했음."

미켈란젤로 메리시 다 카라바조 Michelangelo Merisi da Caravaggio, 1571~1610

1571년 이탈리아 밀라노에서 태어났다. 6세 때 부친 페르모 메리시가 페스트로 사망했으며,

이후 모친과 함께 카라바조 마을로 와서 1583년까지 살았다. 13세가 되던 1584년 밀라노로 건너가

티치아노의 제자 시모네 페테르차노 공방에서 4년간 도제 생활을 했다. 이후 1592년 로마에

입성하기까지 약 4년 동안의 행적은 알려지지 않았으나 베네치아를 비롯한 이탈리아 중북부의

주요 도시를 여행한 것으로 보인다.

1592년 로마에 도착한 후 처음 2~3년은 상업 공방 등에서 성화나 유명 인사들의 초상화를

복제하면서 생계를 이어갔다. 이 무렵 제작한 「도마뱀에 물린 청년」 「행운」을 비롯한 직감적이고

현실적인 작품들로 카라바조 특유의 풍속화와 정물화를 만들어내며 17세기 거의 모든 화가에게

영향을 미친 바로크 회화를 탄생시켰다. 1600년부터는 로마의 주요 성당을 장식하는 공공미술

작품도 다수 남겼다. 1602년경부터 당시 로마에 온 6살 어린 루벤스와 더불어 산타 마리아 인

발리첼라 성당으로부터 각각 그림을 주문받는 인연으로 바로크의 두 거장이 만나는

계기가 되었다. 이 시기 동안 루벤스는 카라바조의 그림들을 복제했으며

이때의 경험은 루벤스의 작품 형성에 결정적인 영향을 미쳤다.

1606년 5월 28일 팔라 코르다라는 테니스 경기를 하던 중 라누초 토마소니라는 인물을 칼로

찔러 사망에 이르게 했고, 자신도 부상당하는 사고가 발생했다. 카라바조의 인생을 송두리째

바꾼 운명적 사건이었다. 그로부터 1610년 사망하기까지 4년에 걸친 카라바조의 고단한 도피

생활이 이어졌다. 첫 도피처는 그의 가장 충실한 후원자였던 로마의 귀족 콜론나 가문의 영지인

팔리아노였고, 이후 나폴리 그리고 이탈리아 반도의 남쪽에 위치한 섬 몰타로 건너갔다. 몰타에서

총기 사고가 발생하여 투옥되었다가 탈옥하여 이탈리아 남쪽 섬 시칠리아의 시라쿠사로

야반도주했으며 시칠리아에서 활동하다가 1609년 다시 나폴리로 돌아왔다. 나폴리에서 몰타의

귀족이 보낸 자객으로부터 칼로 얼굴을 찔리는 테러를 당하는 등 비극이 이어졌다.

1610년 7월 교황 바오로 5세가 사면한다는 공지를 접하고 로마로 가던 중 토스카나의 에르콜레

해변에서 말라리아에 의한 고열 또는 식중독으로 이 마을의 산타 마리아 병원에서 사망했다.

2019년 그의 유골은 에르콜레 마을의 공동묘지로 이장되었다.

고종희 高鍾姬, 1961~

1983년 이탈리아 국립피사대학교 미술사학과에서 서양미술사를 전공했으며

1993년 동 대학 문과대학에서 르네상스 판화를 주제로 문학박사 학위를 받았다.

저서로 한길사에서 펴낸 『명화로 읽는 성서』 『르네상스의 초상화 또는 인간의 빛과 그늘』

『미술사학자 고종희와 함께 이탈리아 오래된 도시로 미술여행을 떠나다』

『명화로 읽는 성인전』 『모든 것은 사랑이었다: 조각가 전뢰진의 삶과 예술』을 비롯하여

『고종희의 일러스트레이션 미술탐사』 『미켈란젤로를 찾아 떠나는 여행』

『천재들의 도시 피렌체』가 있다.

공저로는 『인생교과서 미켈란젤로』 『서양미술사전』 등이 있다.

옮긴 책으로는 줄리오 페라리의 『형태와 색채의 양식』(전 4권),

스테파노 추피의 『깊게 보는 세계 명화』가 있으며, 한길사에서 펴낸

조르조 바사리의 『르네상스 미술가 평전』(전 6권)에

해설을 썼으며 르네상스 미술 관련 다수의 논문을 발표했다.

2015년 밀라노세계엑스포를 기념해 밀라노국립미술대학의

마리아 만치니(Maria Mancini) 교수와 'THE WOLF AND THE TIGER'를

밀라노 주립미술관에서 개최한 것을 비롯해 다수의 전시를 기획했다.

현재 한양여자대학교 명예교수이며,

한국천주교주교회의 문화예술위원회 위원이다.

CARAVAGGIO

불멸의 화가 카라바조

지은이 고종희
펴낸이 김언호

펴낸곳 (주)도서출판 한길사
등록 1976년 12월 24일 제74호
주소 10859 경기도 파주시 광인사길 37
홈페이지 www.hangilsa.co.kr
전자우편 hangilsa@hangilsa.co.kr
전화 031-955-2000~3 **팩스** 031-955-2005

부사장 박관순 **총괄이사** 김서영 **관리이사** 곽명호
영업이사 이경호 **경영이사** 김관영 **편집주간** 백은숙
편집 이한민 박희진 노유연 박홍민
관리 이주환 문주상 이희문 원선아 이진아 **마케팅** 정아린
디자인 창포 031-955-2097
CTP 출력 및 인쇄 신우 **제책** 다인바이텍

제1판 제1쇄 2023년 8월 8일
제1판 제2쇄 2023년 10월 10일

값 120,000원

ISBN 978-89-356-7836-5 03600

CARAVAGGIO